IMAGINE MOZART
MOZART BILDER

100 JAHRE · **MOZARTFEST** WÜRZBURG

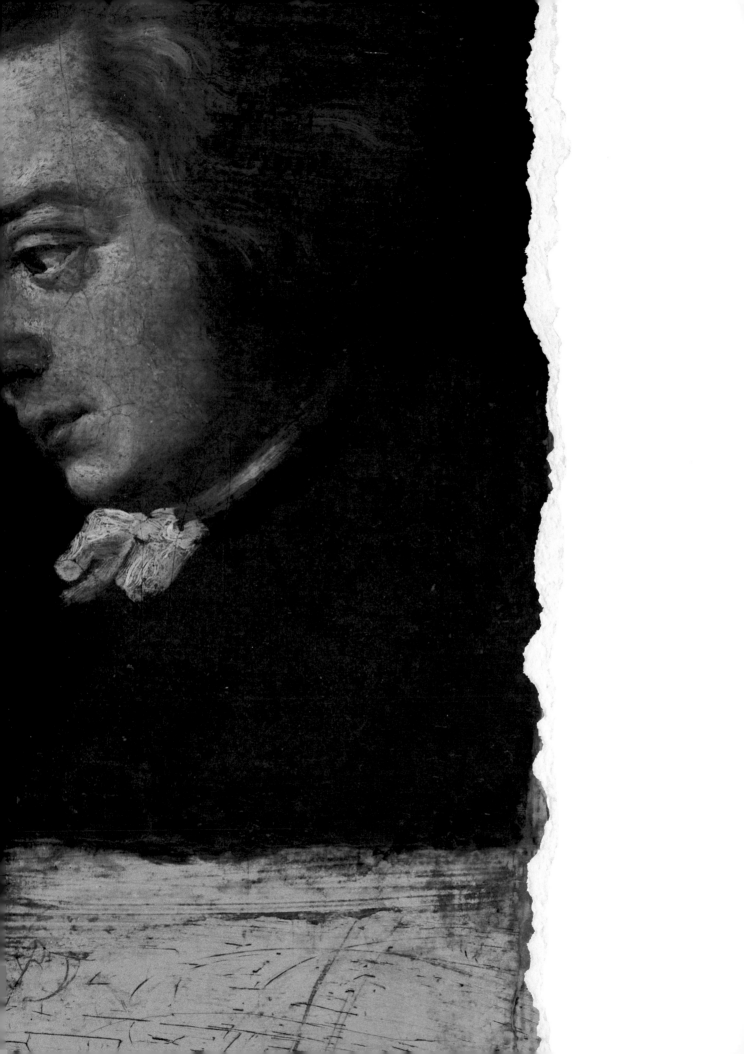

IMAGINE MOZART
MOZART BILDER

Mozartfest Würzburg in Kooperation mit dem
Martin von Wagner Museum der Universität Würzburg
und dem Museum im Kulturspeicher

Herausgegeben von der Stadt Würzburg

Vorgelegt von Damian Dombrowski, Andrea Gottdang
und Ulrich Konrad unter Mitarbeit von Carolin Goll und
Dimitra Will

Mit Beiträgen von Damian Dombrowski, Carolin Goll,
Andrea Gottdang, Christoph Großpietsch, Ulrich Konrad,
Werner Telesko und Denise Wendel-Poray

Deutscher
Kunstverlag

»In letzter Minute…«

… so werden beim Mozartfest die Zettel übertitelt, die im Falle ganz kurzfristiger Programm- oder Besetzungsänderungen in die Programmhefte eingelegt werden. Diese Fälle kommen vor; ein unvermeidbarer Bestandteil der Kultur, zumal in den performativen Künsten, ist ihre Unvorhersehbarkeit. Wer eine Ausstellung vorbereitet, hat normalerweise einen geringeren Grad an Vorläufigkeit zu gewärtigen als eine Festivalleitung. Doch die Unsicherheit des Jahres 2021 spart keine Planung aus.

Jahrelang hat das Martin von Wagner Museum der Universität Würzburg eng mit dem Mozartfest kooperiert, um in der Jubiläumssaison die Ausstellung IMAGINE MOZART | MOZART BILDER in unmittelbarer Nähe des Hauptspielortes zu präsentieren. Jeder einzelne Schritt wurde gemeinsam zurückgelegt, über jedes Exponat gemeinsam entschieden. Umso mehr hat es alle Beteiligten getroffen, als drei Monate vor Eröffnung klar wurde, dass die Ausstellung unter den gegebenen Verhältnissen nicht im Piano Nobile der Würzburger Residenz würde gezeigt werden können. Die konservatorischen Anforderungen der zahlreichen Leihgaben ließen sich mit den notwendigen Maßnahmen zum Schutz der Gesundheit nicht länger in Einklang bringen. Auch bargen die Museumsräume selbst aus epidemiologischer Sicht ein zu hohes Risiko.

Auf der Suche nach einem Ausweichquartier trafen wir unverhoffter Weise auf die Kooperationsbereitschaft des Museums im Kulturspeicher. Wir konnten beim besten Willen nicht damit rechnen, dass irgendwer sich so kurzfristig bereitfinden würde, der Ausstellung Asyl zu gewähren. Der Direktorin Luisa Heese ist daher für ihre beherzte Zusage, aber auch für ihre Unterstützung in allen Belangen gar nicht genug zu danken. In diesen Dank eingeschlossen sind auch die Restauratorin Ines Franke und das technische Personal des Museums. Er gilt auch Dr. Markus Maier, dem Kurator der Neueren Abteilung des Martin von Wagner Museums, der den sorgsam geplanten Ausstellungspar-

cours in kürzester Zeit noch einmal neu konzipiert hat, da die räumliche Situation in einem Speichergebäude aus dem frühen 20. Jahrhundert eine grundlegend andere ist als in einem Residenzschloss des 18. Jahrhunderts. Aber auch alle anderen, die mit der Verlagerung der Ausstellung befasst waren – von Seiten des Mozartfestes Katharina Strein, Carolin Goll und Dr. Dimitra Will –, sind noch einmal über sich hinausgewachsen.

Bekanntlich gibt es kaum Schwierigkeiten, denen sich nicht auch etwas Positives abgewinnen lässt. Die vom Museum im Kulturspeicher im Rahmen der Jubiläumsinitiative »100 für 100« in Auftrag gegebene Installation der Klangkünstlerin Denise Ritter findet in IMAGINE MOZART eine ungeahnte thematische Anbindung; umgekehrt münden nun über zweihundert Jahre Mozart-Rezeption in den Bildkünsten auf hochwillkommene Weise in eine zeitgenössische Position ein. Die aus der Verlegenheit geborene Zusammenarbeit zwischen Museum im Kulturspeicher und Martin von Wagner Museum hat zwei Institutionen zusammengeführt, die dabei ihre gemeinsamen Potenziale für zukünftige Projekte entdeckt haben. Sowohl das Mozartfest als auch der Kulturspeicher sind Einrichtungen der Stadt Würzburg, die sich erneut als äußerst leistungsfähiger Kulturträger erweist.

Wenn in diesen Zeiten der Bedrückung eines klargeworden ist, dann die Wichtigkeit des gemeinschaftlichen Miteinanders und die Notwendigkeit kreativer Lösungen. Die so unvermutete wie glückliche Kooperation mit dem Kulturspeicher bezeugt den Willen, in der Krise erst recht zusammen zu stehen. Dann nämlich kann die Kunst – die Tonkunst, die Bildkunst oder, wie in dieser Ausstellung, beide zusammen – ein Gut anbieten, das in einer solchen Situation besonders kostbar ist: Sie kann die Hoffnung wecken, dass das Unheil, das uns umgibt, nicht das letzte Wort hat. Je unberechenbarer die Zeitläufte, desto unverzichtbarer die Kunst.

Die Kuratoren der Ausstellung

Prof. Dr. Damian Dombrowski
Prof. Dr. Andrea Gottdang
Prof. Dr. Ulrich Konrad

Diese Publikation erscheint anlässlich der Ausstellung

IMAGINE MOZART | MOZART BILDER
im Rahmen von 100 Jahre Mozartfest Würzburg
15. Mai bis 11. Juli 2021

Ort: Museum im Kulturspeicher
Veranstalter: Stadt Würzburg, Mozartfest Würzburg

LEIHGEBER
Amsterdam, De Nationale Opera
Augsburg, Staats- und Stadtbibliothek
Bergamo, Fondazione Accademia Carrara
Berlin, Staatliche Museen zu Berlin, Kupferstichkabinett
Berlin, Staatliche Museen zu Berlin, Münzkabinett
Berlin, Staatsbibliothek zu Berlin, Musikabteilung mit
Mendelssohn-Archiv
Budapest, Museum of Fine Arts und Hungarian National
Gallery
Cocking/West Sussex, Sculpture Studio Limited
Hamburg, Museum für Kunst und Gewerbe
Jerusalem, The National Library of Israel
Kaiserslautern, Museum Pfalzgalerie Kaiserslautern (mpk)
Köln, Theaterwissenschaftliche Sammlung, Universität zu
Köln
Künzelsau, Sammlung Würth

Leeds, Leeds Museums and Galleries
London, Royal College of Music Museum
London, Tom Phillips
München, Münchner Stadtmuseum
München, Staatliche Graphische Sammlung
New York, Metropolitan Opera Archives
Offenbach, Musikverlag Johann André
Reims, Musée des Beaux-Arts
Salzburg, Galerie Thaddaeus Ropac
Salzburg, Internationale Stiftung Mozarteum
Salzburg, Salzburg Museum
Salzburg, Universitätsbibliothek
Straßburg, Musée des Beaux-Arts
Stuttgart, Staatsgalerie
Ulm, Museum Ulm
Vitry-sur-Seine, MAC VAL – Musée d'art
contemporain du Val-de-Marne
Wien, Albertina
Wien, Atelier VALIE EXPORT
Wien, Kupferstichkabinett der Akademie der
bildenden Künste
Wien, Wien Museum

Wir danken auch den privaten Leihgebern,
die namentlich ungenannt bleiben möchten,
für ihre großzügige Unterstützung.

 Die Beauftragte der Bundesregierung für Kultur und Medien

 Kulturfonds Bayern Kunst

Koenig & Bauer-Stiftung

 Finanzgruppe

 Stiftung Sparkasse Mainfranken

 va-Q-tec ALWAYS THE RIGHT TEMPERATURE

 Freundeskreis Mozartfest Würzburg e.V.

Inhalt

Christian Schuchardt
Oberbürgermeister der Stadt Würzburg

Würzburg und Mozart gehören seit einhundert Jahren untrennbar zusammen. Das Mozartfest, das sich zu Recht zu diesem Jubiläum beglückwünschen darf, wendet sich diesmal nicht nur an den Hör-, sondern auch an den Sehsinn. Mit der Ausstellung IMAGINE MOZART | MOZART BILDER wird dem Phänomen Rechnung getragen, dass die Musik Mozarts – so facettenreich und ausdrucksstark, wie sie ist – wie von selbst Bilder wachruft. Beim Hören wird das Ohr fast zu einem anderen Auge. Das müssen auch die Maler, Graphiker, Bildhauer, Konzept- und Videokünstler so empfunden haben, deren Arbeiten hier versammelt wurden. Seit fast 250 Jahren begleiten herausragende Schöpferpersönlichkeiten das Werk Mozarts als bildgebende Resonanzkörper.

Im vergangenen Jahr haben wir den 250. Todestag Giambattista Tiepolos begangen, unter dessen Fresken in der Würzburger Residenz sich Jahr für Jahr die Besucher des Mozartfestes einfinden. Der Maler und der Komponist sind sich nie begegnet, Mozart war vierzehn, als Tiepolo starb. Dennoch fällt es nicht schwer sich vorzustellen, dass sie sich hervorragend verstanden hätten, wäre es zu einem Treffen im Kaisersaal oder im Treppenhaus der Residenz gekommen. Beiden ist ein Hang zu absoluter Gestaltung gemeinsam. Die berauschende Schönheit, die sie auf diese Weise erzeugen, vermag Hörer wie Betrachter aus ihrer Alltäglichkeit heraus- und in Welten hineinzuführen, die ihnen sonst verborgen blieben.

So ist es mehr als blinde Wahl, dass das älteste Mozart gewidmete Musikfestival Deutschlands gerade in Würzburg zu Hause ist. Ja, es kann einem fast zwangsläufig erscheinen, dass es von Anfang an die Residenz zum Klingen brachte, die bis heute die Hauptspielstätte des Mozartfestes ist. Wer Wolfgang Amadé Mozart in den perfekt proportionierten Raumkunstwerken Balthasar Neumanns hört, dem erschließt sich auf ganz unmittelbare Weise die Konsonanz von Musik und Architektur, ihre tiefe Gemeinsamkeit in Zahl und Harmonie. Was dabei entsteht, ist abstrakt und lebendig zugleich. Die meisten Konzertbesucher des Mozartfestes teilen die Erfahrung, Ton-, Bild- und Baukunst als kommunizierende Gattungen zu erleben.

Gäbe es also einen geeigneteren Ort, um in einer Ausstellung den Beziehungen zwischen Mozart und den Bildkünsten nachzugehen, als die Residenz? Die Stadt Würzburg als Trägerin des Mozartfestes schätzt sich glücklich, für dieses Vorhaben die Universität Würzburg als Partnerin gewonnen zu haben. Dank der Zusammenarbeit zwischen Mozartfest und Martin von Wagner Museum – allen Beteiligten sei für ihre Ideen, ihr Engagement, ihre Mühen an dieser Stelle sehr herzlich gedankt – kann IMAGINE MOZART | MOZART BILDER im gleichen Haus gezeigt werden, in dem auch die Mehrzahl der Konzerte stattfinden. Die Ausstellung zeigt, wie kurz die Strecke vom Klang zum Bild ist, wenn man Mozart zum Wegführer hat. Kaum irgendwo hätte sie mehr Berechtigung als in der Würzburger Residenz.

Prof. Dr. Paul Pauli
Präsident der Julius-Maximilians-Universität
Würzburg

Die akademische Arbeit an der Universität Würzburg ist nicht auf Hörsäle und Labore beschränkt, sondern hat seit jeher auch die künstlerischen Ausdrucksformen im Blick. Auch zwischen dem Mozartfest und unserer Universität gibt es eine langjährige Verbindung, die im Jubiläumsjahr in verschiedenen wissenschaftlichen Beiträgen ihren Ausdruck findet. Ein Schwerpunkt ist die gemeinsame Ausstellung IMAGINE MOZART | MOZART BILDER in unserem Martin von Wagner Museum.

1832 gegründet, ist das Martin von Wagner Museum die bedeutendste universitäre Kunstsammlung auf dem europäischen Kontinent und das älteste Museum der Region. Damals wie heute verstand die Universität ihren Bildungsauftrag auch als Kulturauftrag. Selten ist dies so sichtbar hervorgetreten wie in der Zusammenarbeit mit dem Mozartfest, von dem die Idee zu dieser Ausstellung ausgegangen ist.

Dabei ging es nicht allein darum, die Räume des Museums zur Verfügung zu stellen. Der international hoch geachtete Mozartexperte Ulrich Konrad, Inhaber des Lehrstuhls für Musikwissenschaft I, Damian Dombrowski, Direktor der Neueren Abteilung des Martin von Wagner Museums und Professor am Institut für Kunstgeschichte, sowie Andrea Gottdang, Inhaberin des Lehrstuhls für Kunstgeschichte an der Universität Augsburg, stehen als Kuratoren für den universitären Beitrag zum Gelingen der Ausstellung. Den Worten der geschätzten Intendantin des Mozartfestes Evelyn Meining zufolge »bereitet die Universität das geistige Fundament, auf dem unser Festival aufbaut«. Dass nicht nur das Hören der Musik Mozarts, sondern auch die Forschung über sein Werk und seine Person unser Verständnis für sein Schaffen vertieft, demonstriert das von Professor Konrad herausgegebene und kommentierte Faksimile eines Briefes, in dem der Komponist im September 1790 Würzburg als »schöne, prächtige Stadt« charakterisiert hat.

Dieser Brief ist im Original als Leihgabe aus Jerusalem in der Ausstellung zu sehen.

Der vorliegende Ausstellungskatalog ist ein Musterbeispiel für interdisziplinäre Forschung von Musikwissenschaftlern und Kunsthistorikern – nicht ohne Grund: Die Wahrnehmung von Mozarts Musik ist einem andauernden Wandel unterworfen, weshalb auch die Bilder, die sie ins Leben ruft, der historisch-kritischen Auseinandersetzung bedürfen.

Allen an der Ausstellung Beteiligten gilt der Dank der Universitätsleitung. Ihr war es in den letzten Jahren ein Anliegen, das Martin von Wagner Museum zu erneuern und zu modernisieren. Im Blickpunkt stand dabei stets die zu interessierende Öffentlichkeit. Mit der Mozartausstellung, im Schulterschluss von Stadt und Universität Würzburg, soll es erneut gelingen, unserem Leitprinzip »Wissenschaft für die Gesellschaft« zur Verwirklichung zu verhelfen.

Evelyn Meining
Intendantin des Mozartfestes Würzburg

Zum Geleit

»Meine Menschengesichter sind wahrer als die wirklichen«, schrieb Paul Klee. Sein Bild von der *Sängerin der komischen Oper* ist ein berühmtes Beispiel dafür. In die Gestalt der Fiordiligi aus Mozarts *Così fan tutte* lässt der Maler seine Hör- und Seherfahrungen mit (mindestens) zwei Sängerinnen einfließen – und geht weit über sie hinaus. Klee zeigt uns – ganz im Sinne von Pierre Carlet de Marivaux, ohne den *Così fan tutte* undenkbar wäre – das Marionettenhafte, das der Figur anhaftet, und er fängt dennoch ihre Sinnlichkeit ein. Zwischen Treue, Verführung und Verführtwerden sehen wir diese Fiordiligi. Sie lockt und sie schützt sich. Sie wirkt konkret in der Abstraktion, haltlos in der Symmetrie, statisch in der Bewegung. Darin ist diese gemalte Fiordiligi derjenigen, die Mozart in Töne gefasst hat, durchaus ähnlich. Auch bei Mozart gehören die Klarheit des formalen Aufbaus und Verstörung im Detail zusammen. Auch Mozart entzerrte die Wirklichkeit zur Kenntlichkeit. Auch bei ihm ist die Überraschung ein Teil der ästhetischen Überformung. Mozarts Fiordiligi und diejenige bei Klee: Sie sind sich nah – und stehen doch für sich.

In der Ausstellung IMAGINE MOZART | MOZART BILDER, die zum 100. Jubiläum des Mozartfestes Würzburg stattfindet, ist das Bild der Fiordiligi ein Herzstück, nicht nur weil es fast zur selben Zeit entstand. Es bezieht Auge und Ohr aufeinander, fesselt damit die Wahrnehmung. Als wir mit den Planungen zum Festspiel-Jubiläum begannen, war der Gedanke an eine Ausstellung einer der ersten. Denn seit seinen Anfängen setzte das Mozartfest auf ganzheitliches Erleben. Dass Musik und Raum in der Würzburger Residenz auf besondere Weise verschmelzen können, gehört zu seinen Voraussetzungen, seiner Aura, seiner Anziehungskraft. Hermann Zilcher hat daraus einen Gründungsmythos gemacht. Die Figuren des Kaisersaales, die Plastiken und Gemälde seien ihm beim Dirigieren plötzlich lebendig erschienen, berichtete er immer wieder. Die »wundervollen Linien der Architektur« hätte er mit dem

Taktstock nur nachzuzeichnen brauchen. Nicht nur der Kaisersaal, auch das einzigartige Treppenhaus, Tiepolos Deckenfresken und Neumanns Architektur, das Drinnen und Draußen von Hofgarten und Schlossanlage – all das ist mehr als eine reizvolle Konzertkulisse, es gehört zur Sache selbst: Es sorgt für ein Zusammenspiel der Künste, bildet – darauf kommt es an – einen einzigartigen Erlebnisraum.

Diesen Erlebnisraum zu vertiefen und zu erweitern ist Sinn der Ausstellung. Was Auge und Ohr dabei beschäftigt, muss längst nicht immer mit Verschmelzung zu tun haben. Schon die Anfangsjahre des Mozartfestes gingen darüber hinaus. Oft ist es gerade das Disparate, das unsere Wahrnehmung anzieht und weiterführt. Die Konzerte des Mozartfestes haben auch solche Wechselwirkungen vielfältig ausformuliert. Mozarts Musik ist dabei eine Konstante – und sie ist doch in sich wandelnden klingenden und mentalen Kontexten auch immer eine andere. Die Ausstellung möchte Haltungen zu Mozart aus der Perspektive der bildenden Künste aufzeigen und Wahrnehmungsweisen seiner Musik entfalten. Sie handelt nicht einfach von dem, was man Rezeption nennt. Sie kreist um Inspirationen, um Distanz und Nähe von Idealen, um Transferprozesse. Sie präsentiert Mozartbilder im mehrfachen Sinn des Wortes.

Mein besonderer Dank gilt den Kuratoren Andrea Gottdang, Damian Dombrowski und Ulrich Konrad, die uns alle mit dieser Ausstellung auf die faszinierenden, verschlungenen, bereichernden Pfade zwischen Bild und Klang locken. Mit persönlicher Expertise, institutioneller Vernetzung, Tatkraft und Phantasie haben sie diesen zentralen Teil des Jubiläumsprogramms gestaltet. Auch im umfangreichen Rahmenprogramm wirken sie entscheidend mit: zum Beispiel jeden Samstagvormittag, wenn Musik und Kunst in Dialog treten. Großer Dank geht an Dimitra Will und Carolin Goll, die sich vielfach um die Ausstellung verdient gemacht haben.

Dass die Ausstellung überhaupt möglich wurde, verdanken wir der umfassenden finanziellen Jubiläumsförderung durch den Kulturfonds Bayern, die Beauftragte der Bundesregierung für Kultur und Medien und unseren Exzellenzpartner Sparkassen-Finanzgruppe. Die Projektförderung durch die Sparkassenstiftung der Stadt Würzburg, die Koenig & Bauer-Stiftung, den Freundeskreis Mozartfest Würzburg e. V. und unseren Premiumpartner va-Q-tec AG, der auch mit Rat und Tat in Sachen Klimatechnik unverzichtbare Voraussetzungen geschaffen hat, ergänzt den finanziellen Bedarf für dieses ambitionierte Jubiläumsereignis. Allen Unterstützern gilt unser großer Dank.

Ich möchte an dieser Stelle auch der Julius-Maximilians-Universität unserer Stadt danken. Ob auf Leitungsebene oder im Kontakt mit einzelnen Vertretern des Hauses: Immer sind die Türen offen, die Gespräche konstruktiv und von einem leidenschaftlichen Miteinander geprägt. Ohne die Universität und ihr enges partnerschaftliches Verhältnis zum Mozartfest gäbe es diese Ausstellung nicht, ebenso wenig wie die vielfältigen weiteren Kooperationen, etwa mit dem Universitätsbund, im Jubiläumsjahr 2021 – von Projekten über Künstliche Intelligenz bis zur Vortragsreihe in der Neubaukirche.

Imagine!

Zur Vorstellungskraft zwischen Musik und Bild – eine Einführung

»La musique est la volupté de l'imagination«, die Musik sei die sinnliche Lust der Vorstellungskraft, notierte der Maler und Mozartenthusiast Eugène Delacroix am 4. März 1824 in seinem *Journal*. Gemeint ist wohl, dass die Musik die menschliche – oder genauer: die künstlerische – Phantasie auf eine Weise in Gang setzt, die sich auf das sinnliche Empfinden und Gefallen auswirkt (in Analogie zur »volupté« des Körpers, die von Anschauung und Berührung ihren Ausgang nimmt). Die Tonkunst dringt durch das Ohr in die Imagination ein, die daraus etwas für das Auge bereitet und anregend auf die Bildkunst einwirkt. Die Vorstellungskraft, eine wollüstige Verwandlerin.

Dass diese gleichsam alchemistische Fähigkeit der Imagination, wenn sie Musik empfängt und daraus Bilder gebiert, nicht nur in den persönlichen Ansichten eines Künstlers der französischen Romantik existiert, sondern im Verhältnis von Bild- und Tonkunst einer verbreiteten Haltung entspricht, veranschaulicht die Ausstellung IMAGINE MOZART | MOZART BILDER. Sie kann dies auf umso prägnantere Art und Weise tun, als hier die kreative Auseinandersetzung mit und Durchdringung von einem Komponisten im Mittelpunkt steht, der seit dem späten 18. Jahrhundert vielen bildenden Künstlerinnen und Künstlern als das unüberbietbare musikalische Genie galt. Fasziniert und inspiriert hat sie nicht die Musik Mozarts allein; auch seine schillernde Vita wurde als etwas Kunstwürdiges empfunden, wenn nicht selbst als ein Kunstwerk sui generis. Mozarts Frühbegabung, seine Triumphe, sein Scheitern und sein früher Tod ergaben ein von der nüchternen Biographie mitunter losgelöstes Narrativ, das ungeheuer anregend auf die künstlerische Phantasie wirkte und in Form von Genrebildern und Denkmälern fortlebte.

Die bildgewordene Legende vom Künstler – bald illustrierend, bald interpretierend – markiert das eine Ende des Spektrums möglicher Kunstwege zu Mozart. Unweit davon sind die szeni-

schen Darstellungen bestimmter Momente in seinen Opern angesiedelt; *Don Giovanni* und *Die Zauberflöte* wurden dafür auf Anhieb als besonders geeignet empfunden. Der freie Zugriff auf diese Stoffe für autonome Bildkompositionen und ihre dienstbare Aneignung für Bühnenbilder gingen dabei nicht selten Hand in Hand. Erwartungsgemäß fort vom Erzählerischen bewegen sich all jene Werke, in denen auf Instrumentalwerke Mozarts Bezug genommen wird. Am anderen Ende des Spektrums stehen solche künstlerischen Ansätze, die – unabhängig von bestimmten Werken – das Schöpferische der Musik Mozarts ergründen wollen: seine Triebkräfte und seine Schönheit, seine Harmonien und Spannungen, seine Klarheit und Transparenz.

In IMAGINE MOZART | MOZART BILDER werden die unterschiedlichen historischen und zeitgenössischen Positionen ausgelotet und die Ränge abgeschritten, auf denen Person und Musik Mozarts in den Bildkünsten aufgegriffen, dargestellt und auch verwandelt wurden. In drei Ausstellungskapiteln zeugen Werke aus Malerei, Graphik, Skulptur, Bühnenbildnerei und Videokunst von den Wechselwirkungen zwischen den Schwesterkünsten. Deren enge Beziehung untereinander war Mozart selbst bewusst, der 1777 über sich sagte: »[...] ich kann die redensarten nicht so künstlich eintheilen, daß sie schatten und licht geben; ich bin kein mahler. [...] ich kann es aber durch töne; ich bin ein Musikus.« Literatur und Musik werden aufgerufen, um ein genuin malerisches Anliegen zu verwirklichen, nämlich über Licht- und Schattenverteilung Bilder zu erzeugen.

Die Ouvertüre bildet ein Arrangement, in dem die Aura des Originals für sich spricht. Unter den Mozartautographen ragt, als Reverenz an den Genius Loci, der Brief heraus, den er 1790 aus Frankfurt an seine Frau Constanze geschrieben hat und der die »schöne, prächtige Stadt« Würzburg erwähnt. Das erste

Kapitel – »Mozartiana | Musiker und Mythos« – befasst sich mit der Faszination, die von der Person Mozarts ausging. Nach Fragen zur Authentizität von Mozartporträts geht die Ausstellung seinem Nachruhm in Form von Denkmalentwürfen und populären Szenen aus dem Leben des Künstlers nach, beides Gattungen mit Tendenz zur Apotheose. Unter dem Stichwort »Inspiration | Creative Clouds« – dem zweiten Kapitel – wird die Auseinandersetzung mit den Kompositionen Mozarts thematisiert, von der Anregung durch bestimmte Opernszenen und -figuren bis hin zur Visualisierung von Kompositionsprinzipien Mozarts im 20./21. Jahrhundert. Im dritten und zugleich letzten Kapitel – »Bühne | Musik, Kunst, Theater« – werden Kostüme und Bühnenbildentwürfe vorgestellt, vor allem zu Inszenierungen der *Zauberflöte*. Häufig waren und sind es namhafte Künstler (darunter echte ›Maler-Stars‹), die sich als Bühnenkünstler betätigten.

Aus der Gesamtschau ergibt sich ein Begriff vom Wandel, dem der Blick auf Mozart seit dem späten 18. Jahrhundert unterlegen war und ist. Wenn die Musik die ›Wollust der Vorstellungskraft‹ ist, was macht die Vorstellungskraft dann mit der Musik, was das Bild mit der Person, was die Imago mit dem Image? Das Verhältnis zwischen beiden Künsten ist durchaus kein einseitiges. Nicht ohne Grund überlagern und durchdringen sich im Ausstellungsplakat alle möglichen Bild- und Schriftzeugnisse nach Art eines Palimpsests. Das eine Mozartbild gibt es nicht, es unterliegt einem fortschreitenden Prozess, in dem es veraltet und sich erneuert, abgerissen und überschrieben wird. Jede Epoche stellt sich Mozart auf ihre Weise vor, hört und sieht ihn anders.

Mit den transmedialen Beziehungen zwischen Ton- und Bildkunst trägt die Ausstellung auch einem Anliegen Rechnung, das die Gründung des Mozartfestes vor einhundert Jahren maßgeblich inspiriert hat. Dessen räumlicher Ausgangspunkt

und zentraler Spielort brachte es fast zwangsläufig mit sich, dass sich neben Klang und Bild immer auch der Raum als ›Dritter im Bunde‹ geltend macht, und zwar keineswegs nur als Resonanz-, sondern auch als Erlebnisraum. In der Würzburger Residenz, seit 1981 UNESCO-Weltkulturerbe, wirkt Mozarts Musik mit der Baukunst Balthasar Neumanns, den Fresken Giambattista Tiepolos und den Stuckaturen Antonio Bossis auf eine einzigartige, synästhetische Weise zusammen. Genau diese Symbiose – »die innige Vermählung zwischen Ton, Architektur und Farbe« – schwebte Hermann Zilcher vor, als er das Festival 1921 initiiert hat.

Vor diesem Hintergrund ist es ein glücklicher Umstand, dass die Ausstellung zum Mozartfest-Jubiläumsjahr im Martin von Wagner Museum der Universität Würzburg stattfindet, das im Südflügel der Residenz seinen Sitz hat. Die Gemäldegalerie, in der IMAGINE MOZART | MOZART BILDER gezeigt wird, ist im ehemaligen fürstbischöflichen Appartement gelegen und damit auf einer Ebene mit Kaisersaal und Weißem Saal, wo seit jeher die Konzerte des Mozartfestes erklingen. Nun kann, wer sie hört, gleich nebenan die Erfahrung teilen, die einen Mozartrezensenten 1792 zu der Äußerung veranlasste: »Seine Kompositionen gleichen Gemälden, die etwas mehr, als einen blos flüchtigen Blik verdienen, wenn man ihre ganze Schönheit einsehen will.«

An Gemälde zu denken, wenn wir Kompositionen Mozarts hören, das wird nach dieser Ausstellung möglicherweise etwas leichter fallen. Jedenfalls spricht aus dem Titel die Aufforderung, die eigene Vorstellungskraft zu aktivieren. »Imagine Mozart« ist durchaus als Imperativ zu verstehen. Die Vorstellungskraft hat auch diese Ausstellung ins Leben gerufen. Ein so weit ausgreifendes Programm musste erst imaginiert und dann realisiert werden. Ohne das außergewöhnliche Engagement eines überschaubaren Kreises von Personen wäre zumindest die

praktische Verwirklichung niemals zustande gekommen. Über Jahre hinweg, von den ersten luftigen Überlegungen bis zur endgültigen Katalogredaktion, war Dr. Dimitra Will das organisatorische Rückgrat des Projekts. Sie koordinierte und strukturierte die Arbeit mit nie nachlassender Kreativität, sparte nicht mit inhaltlichen Impulsen und wusste immer genau, wann zu loben und wann zu mahnen war, um Trägheit gar nicht erst aufkommen zu lassen. Die Findigkeit und Treffsicherheit von Carolin Goll beim Aufspüren und Vorschlagen möglicher Exponate, ihre stets aktualisierte Objektliste, ihre Mitarbeit beim Redigieren und Korrigieren des Katalogs, vor allem aber ihre ›unsichtbaren‹ Arbeiten wie die unabsehbare Korrespondenz im Zusammenhang mit den vielen Leihgaben können kaum hoch genug geschätzt werden. Dankbar sind wir ihr auch für eine Reihe von Katalogeinträgen, in denen sie ihre Exzellenz als Nachwuchswissenschaftlerin beweist. Schließlich stellte sie auch die Verbindung zu den externen Autoren her, denen unser Dank für ihre substanzielle Mitarbeit am Katalog gebührt: Dr. Christoph Großpietsch, Dr. Werner Telesko und Denise Wendel-Poray. Dass die Texte schließlich zum Buch wurden, verdanken wir der reibungslosen Zusammenarbeit mit dem Deutschen Kunstverlag, namentlich Dr. Anja Weisenseel und Dr. Imke Wartenberg, sowie Edgar Endl, bookwise medienproduktion.

Dr. Markus Josef Maier hat nicht nur den attraktiven Parcours entworfen, sondern auch den Aufbau minutiös geleitet. Sein räumliches Vorstellungsvermögen, sein Blick für Bedeutungsachsen innerhalb der Ausstellung, sein Verantwortungsgefühl für das Besuchserlebnis fanden in der gestalterischen Konkretisierung ihr willkommenes Pendant. Ausstellungsgraphik und Katalogdesign oblagen Matthias Frey; die nicht eben leichte Aufgabe, sie mit der gesamten visuellen Kommunikation des Mozartfestes abzustimmen, bewältigte er auf denkbar souveräne Weise. Das Wichtigste bei einer Ausstellung sind die

Werke selbst. Sie wurden von Ingeborg Klinger konservatorisch und restauratorisch betreut, teilweise auch auf der Reise nach Würzburg begleitet. Den ihr anvertrauten Objekten ließ sie die von ihr gewohnte und doch immer wieder erstaunliche Sorgfalt zukommen. Auch den übrigen Mitarbeitern des Museums sei für ihren Einsatz, durch den die Belastungsgrenze häufig weit hinausgeschoben werden musste, auf das Herzlichste gedankt, besonders den Aufsehern für die Durchführung des Ausstellungsaufbaus.

Es war Evelyn Meining, die Intendantin des Mozartfestes, die mit der Idee zur Ausstellung auf das Museum zukam. Ihr Vertrauen in eine erfolgreiche Realisierung ließ während der gesamten Projektdauer nicht nach und inspirierte alle Beteiligten. Ihr zur Seite stand Katharina Strein, die nicht nur die Finanzen fest im Blick behielt, sondern auch bei allen Verwaltungsvorgängen, vom Kooperationsvertrag bis zu den einzelnen Leihvereinbarungen, der unabdingbare Sicherheitsanker war.

IMAGINE MOZART | MOZART BILDER ist eine Kooperation des Mozartfestes, das bei der Stadt Würzburg angesiedelt ist, und des Martin von Wagner Museums der Universität Würzburg. Wir sind der festen Überzeugung, dass sich die Zusammenarbeit von Stadt und Universität Würzburg für beide Seiten mehr als gelohnt hat. Am Ende konnten sie gar nicht mehr als zwei Seiten auseinandergehalten werden, so eng waren sie schließlich miteinander verzahnt – in organisatorischer Hinsicht, aber erst recht im gemeinsamen Vorsatz, durch die Bildkünste neue Sichtweisen auf Mozart zu ermöglichen. Dafür dürfen alle dankbar sein, die sich über Ausstellung und Katalog ein Bild von Mozart machen möchten, das so vielgestaltig ist wie die ausgestellten Werke selbst.

Prof. Dr. Damian Dombrowski
Direktor der Neueren Abteilung des Martin von Wagner Museums der Universität Würzburg

Prof. Dr. Andrea Gottdang
Lehrstuhl für Kunstgeschichte, Universität Augsburg

Prof. Dr. Ulrich Konrad
Lehrstuhl für Musikwissenschaft I: Musik der europäischen Neuzeit, Universität Würzburg

Essays

Andrea Gottdang

Imagine Mozart – Mozart Bilder

Mozart-Variationen in den bildenden Künsten

Constanze Mozart war überzeugt: Ihr verstorbener erster Mann Wolfgang Amadé Mozart hatte auch zeichnerisches Talent besessen.[1] Wie sehr Liebe – und der Wunsch der Imagepflege des verstorbenen Gatten – ihr Urteil einfärbten, lässt sich kaum mehr überprüfen. Überliefert sind Kritzeleien in Briefen,[2] keine bildmäßigen Zeichnungen, wie Mozart sie nach Kunstwerken, die ihm gefielen, wohl anfertigte. Der Komponist selbst wies jedes Talent außerhalb der Musik zurück, sicher auch um zu betonen, dass er sich einzig und allein der Musik verschrieben habe. Seinem Vater Leopold erklärte der 21-Jährige am 8. November 1777:

> »Ich kann nicht Poetisch schreiben; ich bin kein dichter. Ich kann die redensarten nicht so künstlich eintheilen, daß sie schatten und licht geben; ich bin kein mahler. Ich kann sogar durchs deüten und durch Pantomime meine gesinnungen und gedancken nicht ausdrücken; ich bin kein tanzer. Ich kann es aber durch töne; ich bin ein Musikus.«[3]

Gewisse Fertigkeiten im Zeichnen zu erlangen gehörte für alle, die sich in gehobenen Kreisen bewegten, zur gesellschaftlichen Grundausbildung. Nicht weniger galt es, Kenntnisse bedeutender Meisterwerke der Kunst zu erwerben. Sehenswürdigkeiten gab es auf den Reiserouten der Mozarts zur Genüge, und Vater Leopold investierte zusätzlich in den Erwerb von Graphiken.[4] Wie viel seines Interesses an bildender Kunst allerdings auf den Sohn überging, lässt sich schwer abschätzen. Umgekehrt ging und geht von Mozart eine große Faszination auf bildende Künstler aus – eine Faszination, die sich allerdings erst langsam zu entfalten begann, als Maler künstlerische Impulse in der Auseinandersetzung mit der Musik suchten. Diese Begeisterung erstreckte sich auch auf andere Ausnahmekomponisten – über Ludwig van Beethoven und Richard Wagner bis hin zu

Arnold Schönberg. Doch kein anderer Komponist übte eine vergleichbare, anhaltende Wirkung auf die bildende Kunst aus. Viele künstlerische Wege führten zu Mozart, nicht alle öffneten sich gleichzeitig.

»Dies Bildnis ist bezaubernd« … ähnlich? – Mozart im Porträt

»Die Augen schwarz – richtig, schwarz. – Die Lippen rot – richtig, rot – blonde Haare – blonde Haare.«[5] – Papageno reicht ein Minimum biometrischer Daten, um die junge Dame, die er soeben aufgespürt hat, anhand des von Tamino empfangenen Porträts als Tochter der Königin der Nacht zu identifizieren. Ein kurzer Moment der Irritation, weil die Prinzessin Arme und Beine hat, die das Bildnis nicht dokumentiert, ist schnell überwunden.

Auf einer stetig steigenden Zahl von Bildnissen soll Wolfgang Amadé Mozart zu sehen sein. Bei einigen, teils bemerkenswert großzügigen Zuschreibungen könnte man sich fragen, ob die Ansprüche an Porträtähnlichkeit in jedem Fall so viel höher waren und sind als die des Vogelfängers. Oft genug wird stillschweigend Authentizität als Garant für Ähnlichkeit gesetzt. Dabei ist Authentizität nicht weniger veränderbaren Maßstäben unterworfen als Ähnlichkeit.[6] Wann sieht ein Porträt dem dargestellten Menschen ähnlich? Wie viele typische Merkmale müssen vorhanden sein, um die Wiedererkennbarkeit zu ermöglichen? Ferrando und Gugliemo müssen sich in *Così fan tutte* nur fremdländisch kleiden, um Fiordiligi und Dorabella zu täuschen. Wenn ein Gemälde zu Lebzeiten entstand, Maler und Komponist sich begegnet sind, dann muss das Porträt doch authentisch und damit wohl ähnlich und folglich auch wertvoller sein? Längst geht es bei der Jagd auf Mozartporträts nicht mehr

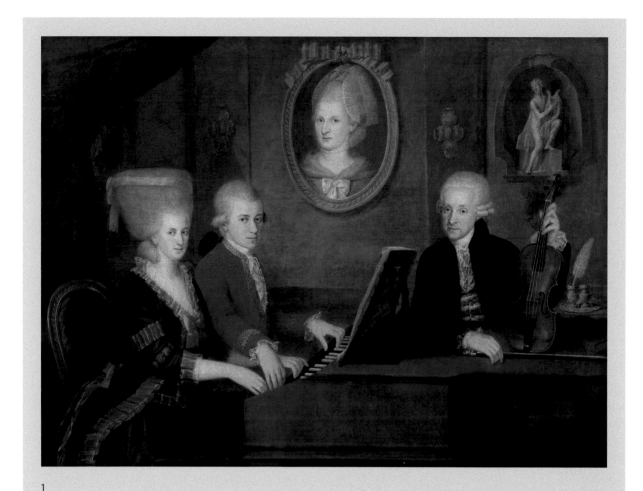

1
Vormals Johann Nepomuk della Croce zugeschrieben, *Porträt der Familie Mozart*, 1780/81,
Salzburg, Internationale Stiftung Mozarteum.

ausschließlich um kunsthistorisches Erkenntnisinteresse, um
Pflicht zur wissenschaftlichen Präzision, um Respekt vor der
Person, vor den Persönlichkeitsrechten des Komponisten. Es
geht auch um Kunstmarktfragen, steigert doch generell die
Identifikation eines Dargestellten als bedeutende historische
Persönlichkeit den Preis eines Werkes selbst dann, wenn es von
eher mäßiger künstlerischer Qualität ist.[7] Die Frage nach der
Authentizität der Mozartporträts bildet mittlerweile einen eige-
nen Forschungszweig der Mozartikonographie. Statt Ab- und
Zuschreibungen der Identifikation nebst Datierungen zu disku-
tieren, sollen hier andere Fragen im Mittelpunkt stehen: Wel-
che Vorstellungen von Ähnlichkeit bestimmten das Urteil von
Auftraggebern und Empfängern von Mozartbildnissen? Welche
Porträts prägten im Lauf von über 200 Jahren das Mozartbild
und nisteten sich im kollektiven Gedächtnis ein? Die Kindheits-
bildnisse können dabei vernachlässigt werden, weil sie bei der
Kanonisierung des ›echten‹ Mozartbildes keine Rolle spielten,
galt es doch beim Nachruhm nicht das Wunderkind (Kat. 26) –
mit seinen noch unausgereiften Gesichtszügen – zu feiern,
sondern den Ausnahmekomponisten, der mit einem gleichsam
kanonischen Bild in die Musikgeschichte eingehen sollte.[8]

Breitkopf & Härtel, der älteste Musikverlag der Welt, bemühte
sich ab 1798 redlich um ein Porträt Mozarts, um Publikationen
zu Leben und Werk des Komponisten zu schmücken. Gut und
authentisch sollte das Porträt sein, selbstverständlich, aber
noch dazu en face – eine besondere Schwierigkeit, weswegen
die weitaus meisten bildlichen Überlieferungen Mozart im
Profil zeigen, denn er »war gar nicht glüklich en face getroffen
zu werden«.[9] Mehrfach bohrte der Verlag erst bei der Witwe
Constanze, dann auch bei der Schwester Maria Anna nach, der
am 4. Januar 1804 ein Seufzer entfuhr:

> »auch muß ich gestehen, daß ich nicht bald so viele portraits von
> einer Person [... gesehen habe,] die, wenn man sie gegeneinander
> hält, so verschieden sind, und doch in grunde alle ihm ähnlich
> sind«.[10]

Worin sah Maria Anna Ähnlichkeit, worin Verschiedenheit?
Vielleicht im jeweiligen Alter des Dargestellten. Oder in Abhän-
gigkeit vom Grad der Idealisierung, die bei Porträtmalerei im
18. Jahrhundert immer einzukalkulieren ist. Möglicherweise
auch im Charakter der Persönlichkeit, wie der Künstler sie ein-

zufangen versuchte. In der Malereitheorie des 18. Jahrhunderts, wie sie zum Beispiel Johann Georg Sulzer vertrat, sollte ein gutes Porträt auch die Seele spiegeln, die man in der Gestalt, vor allem im Gesicht eines Menschen sehe.[11] Aus genau dieser Forderung ergab sich für Maria Anna ein Dilemma, da Mozarts »phisanomie gar nicht das genie und den geist anzeigte, mit welchem ihn der gütige gott begabt hat«.[12] Nannerl sah ihren Bruder im Familienporträt [Abb. 1] am besten getroffen.[13] Unleugbar ist es das am besten dokumentierte Porträt, denn Wolfgang Amadé erkundigte sich in seinen Briefen mehrfach nach dem Fortgang der Arbeit, bei der die Familienmitglieder nacheinander eingefügt wurden, er selbst zuletzt. Es ist durchaus denkbar, dass die Porträtsitzungen nicht vor der Leinwand stattfanden, sondern dass in separaten Sitzungen Zeichnungen als Vorbereitung gefertigt wurden. Das Gemälde ist zeitgenössisch, die Provenienz ist geklärt, Künstler und Porträtierte trafen sich zu irgendeiner Zeit, sodass Studien ›vor dem Original‹ entstehen konnten. Das Porträt ist authentisch. Damit ist aber noch keine Aussage über die Ähnlichkeit getroffen. Ungeachtet üblicher Idealisierung dürfen wir sie als gegeben annehmen, sofern man darunter eine zuverlässige Inventur der Gesichtszüge versteht. Die drei noch lebenden Mozarts sind sich des Porträtiertwerdens bewusst. Alle schauen zum Betrachter, eine Interaktion, ein familiäres Miteinander gibt es nicht, soll es nicht geben. Die Posen sind steif, Seelenregungen und Charakterzüge sind Thema des Porträts nicht. Die als authentisch anerkannten Bildnisse Mozarts stammen allesamt von Dilettanten (im wertneutralen Sinne des 18. Jahrhunderts) und Künstlern, die solide, aber nicht gerade überragend sind. Allein Joseph Langes fast intimer Blick auf Mozart ragt in seiner Qualität aus dieser Gruppe heraus (Kat. 2).

Anders als für Nannerl war für Constanze Mozart das Familienporträt allenfalls von nachgeordnetem Interesse.[14] Als sie 1828 Porträts für die Mozartbiographie ihres zweiten Mannes Georg Nikolaus Nissen zusammenstellte, zog sie es nicht in die engere Wahl.[15] Wie unbefangen Constanze mit der Frage der Ähnlichkeit umging, lehrt die Strategie der Bildauswahl für die Biographie. Sie ersetzte das ursprünglich vorgesehene, authentische Porträt nach Leonhard Posch (Kat. 5) durch eines, das sie im Umfeld des Münchner Akademiedirektors Peter Cornelius in Auftrag gegeben hatte. Ausgangspunkt war das Porträt von Lange, in dem jedoch Mozart den Blick vertieft nach unten senkt. Da das Bildnis in der Publikation ein Porträt Constanzes als Pendant [Abb. 33] bekam und zudem nicht intim, sondern repräsentativer wirken sollte, wurde Mozart mit gehobenem Kopf wiedergegeben – eine kleine Manipulation, aber doch: eine Manipulation. Bereits in der Korrespondenz mit Breitkopf & Härtel hatte Constanze 1802 unbekümmert vorgeschlagen, Hofschauspieler Lange, »ein sehr guter Maler«, könne das von ihm verfertigte Profilbild mithilfe der Totenmaske »zu einem, vollkommen ähnlichen En-face machen«.[16] Dies sei ihm möglich, »da er M.[ozart] gut gekannt hat«.[17] Sicher war es nicht Mangel an Wertschätzung, sondern ganz im Gegenteil die besondere Bedeutung dieses Porträts, die zunächst seine Fragmentierung und dann eine Formaterweiterung durch Anstückung veran-

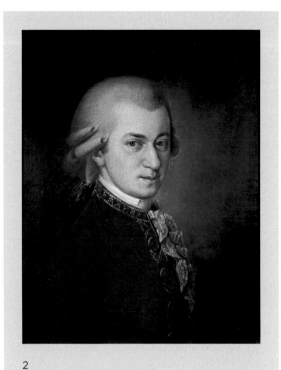

2
Barbara Krafft, *Brustbild Mozarts*, 1818/19, Wien, Sammlung der Gesellschaft der Musikfreunde.

lasste. Langes Bildnis befand sich durchgehend in Familienbesitz, bis es als Vermächtnis Carl Thomas Mozarts nach Salzburg gelangte und 1858, also relativ spät, der Öffentlichkeit bekannt wurde. Es dürfte das Ehepaar Mozart-Nissen gewesen sein, das entschied, das Lange-Porträt an allen vier Seiten zu beschneiden. Am unteren und am linken Rand müssen die Einbußen am größten sein, wenn man durchschnittliche Proportions- und Kompositionsmuster als Maßstab ansetzt. Sodann wurden an allen Seiten Leinwandstreifen angebracht, die Vollendung unterblieb jedoch. Bei ihrem Besuch bei Constanze Mozart betrachteten der Musikverleger Vincent Novello und seine Frau Mary 1829 das Porträt und befanden, die Witwe »weigert sich vernünftigerweise, es vollenden zu lassen, damit der lebendige Ausdruck nicht durch eine Ungeschicklichkeit verloren gehe«.[18] Offenbar sah Constanze keinen Grund, ihre Gäste darüber zu informieren, dass sie den Zustand des Gemäldes selbst herbeigeführt hatte. Heute, nach den Erfahrungen mit der Kunst der Moderne, geht vom Fragmentierten, Unvollendeten, Collagierten des Bildes ein eigener Reiz aus. Es ist Teil seiner Geschichte, in der Constanze den dokumentarischen Wert dem Wunsch eines ›Upcycling‹ nachordnete, das aus unbekannten Gründen nicht bis zum Ende durchgeführt wurde. Neben einem anderen, von unserem heutigen unterschiedenen Verständnis von Ähnlichkeit, Authentizität und Pflicht gegenüber historischer Überlieferung bestimmte Constanzes Handeln die Absicht, der Nachwelt ein bestimmtes, in ihren Augen richtiges Bild ihres Mannes zu hinterlassen, bei dem die eigenen Vorstellungen und Erinne-

rungen ein legitimes Korrektiv waren. Wie wenig verändernde Eingriffe als Problem empfunden wurden, lehrt noch deutlicher die Entstehungsgeschichte des Brustbildes, das Barbara Krafft 1818/19 im Auftrag Joseph Sonnleitners anfertigte [Abb. 2], der eine Porträtgalerie aufbaute. Als Vorlage dienten das Familienbild und ein Pastell, aus denen die Künstlerin quasi die Quersumme zog. Beide seien »ganz ähnlich«, »sie will also die copie von dem Familien Gemählte nehmen, und nur die linien von dem kleinen bild hinein bringen, wodurch er etwas älter aussieht, als in grossen bild«.[19] Mozarts Schwester war ganz einverstanden mit dieser Vorgehensweise, die sie selbst Sonnleitner schilderte. Dass die Erinnerung an den Verstorbenen im Lauf der Jahre und Jahrzehnte verblasst sein könnte, dass die ›vera effigie‹ sich nicht im Gedächtnis konservieren ließ, sondern überschrieben wurde von den Bildern, die sie besaßen und die sie ständig vor Augen hatten, wäre den Hinterbliebenen nie in den Sinn gekommen. Und auch nicht ihren Zeitgenossen. Das Urteil der Familienangehörigen entschied darüber, ob ein Porträt das Prädikat ›ähnlich‹ tragen durfte oder nicht.

Wohl schon mit Blick auf einen künftig noch zu errichtenden Memorialort bedeutender »teutscher« Persönlichkeiten gab der bayerische Kronprinz, der spätere Ludwig I., 1811 eine Büste Mozarts in Auftrag.[20] Der Zürcher Bildhauer Heinrich Keller fertigte sie [Abb. 3] mit Blick auf das Posch-Porträt (Kat. 5). Ob die in dreidimensionaler Übersetzung fülligen Wangen oder das Doppelkinn Unmut erregten – Constanze vermochte in dem so wenig orpheusgleich stilisierten Bildnis ihren verstorbenen Mann nicht zu erkennen, wie das *Kunstblatt* 1840 berichtet. Kellers Büste durfte nicht in die Walhalla einziehen.[21] Inzwischen arbeitete Ludwig Schwanthaler an einer Mozartbüste für das bayerische Pantheon sowie an einem Denkmal des Komponisten für Salzburg [Abb. 40]. Auch ihm diente das Posch-Bildnis als wichtige Quelle, aber auch das visuelle Gedächtnis eines Grafen Dietrichstein, der Mozart noch persönlich gekannt haben soll.[22] Für die Büste gab Constanze dem Künstler, den sie auf Wunsch Ludwigs I. in seinem Atelier besuchte, »auf daß sie darüber urtheile«,[23] nützliche Winke und bestätigte die Ähnlichkeit mit dem »kleinen Basso-Relief in Berlin«, wie Ludwig I. am 26. Oktober 1839 in seinem Tagebuch notierte.[24] Nur am Rande sei vermerkt, dass Constanze die Ähnlichkeit des Bildnisses mit einem anderen Bildnis bezeugt – aus dem Gedächtnis, dessen Verlässlichkeit sie nicht in Zweifel zieht. Bei Mozarts Sohn Carl Thomas scheint es allerdings zu einem Umdenkprozess gekommen zu sein. 1849 erwarb Carl August André, Enkel des Gründers des Musikverlages Johann André, ein Porträt, das Tischbein im Auftrag des Erzbischofs Erthal von Mozart gemalt haben soll und das nun im Nachlass des Hofgeigers Stutzl wieder aufgetaucht war.[25] Tischbein! Endlich der Name eines bedeutenden Malers, Mozart von Meisterhand … doch von welcher? Schließlich gab es gleich mehrere Künstler des Namens. Die Präzisierung der Zuschreibung löste deshalb sogleich Diskussionen aus. Dass aber bald meist schlicht von ›dem Tischbein‹ die Rede war, zeigt mehr als deutlich, dass die Aura über die Akkuratesse bei der Klärung von Zuschreibung und Provenienz siegte. Zwar hatte André sich die Authentizität

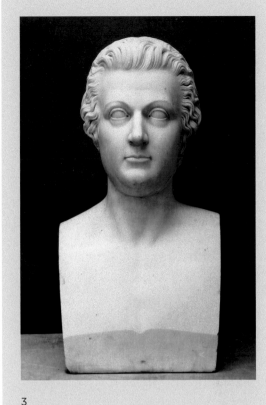

3
Heinrich Keller, *Marmorbüste Mozarts*, 1811, Inv. ResMü.P.I.0282. Bayerische Schlösserverwaltung, Residenz München, Kurfürstenzimmer, Raum 22.

des Bildes beim Ankauf notariell beglaubigen lassen. Das Zertifikat bezeugt aber genau genommen weder die Provenienz noch die Zuschreibung an Tischbein, sondern vielmehr, dass Franz Christoph Arentz, vormaliger Professor für Physik, »als Zeitgenosse Mozarts und demselben befreundet gewesen«,[26] berechtigt sei, die vollkommene Ähnlichkeit des Dargestellten mit dem Komponisten und damit »die Echtheit des fraglichen Portraits als dem Wolfgang Amadeus Mozarts zu constatieren«.[27] Der von seinem Glück ganz beseelte André ließ das heute nicht mehr nachweisbare Porträt von dem Darmstädter Maler Friedrich Nebel retuschieren,[28] stellte es aus und sorgte für seine Verbreitung. Der Fund brachte den Blätterwald zum Rauschen, vor allem in den Musikzeitungen. Lange beschäftigte er die Gazetten. Im Mozartjahr 1856 brachten sie die Nachricht, Carl Thomas Mozart habe, um eine Einschätzung gebeten, mit Bedauern, aber im Dienst der Wahrheit zu Protokoll geben müssen, dass seine »immer lebhaft noch erhaltene *sichere* Erinnerung, in besagtem Gemälde keine Spur von Ähnlichkeit wahrzunehmen, vermag […]; ich sogar auf die Vermuthung verfallen würde, daß ein Irrthum unterlaufen sey, und es sich um eine ganz andere Person handele«.[29] Carl Thomas war sieben Jahre alt, als er seinen Vater verlor, dessen Tod 1856 immerhin 65 Jahre zurücklag. Noch bevor ein weiteres Jahr ins Land ging, revidierte Carl

4

Friedrich Nebel (?), vormals Johann Heinrich Wilhelm Tischbein zugeschrieben, *Freie Kopie des ›Tischbein-Mozart‹ mit Festung Hohensalzburg,* **um 1850,** New York, Eastman School of Music, University of Rochester.

Kopien – als Illustrationen.[35] Bode war durchaus nicht der einzige, der ›den Tischbein‹ weiterverarbeitete. Interessierte lasen am 3. September 1852 in der *Neuen Zeitschrift für Musik,* dass am 20. Juni im »Haus Mozart«, Andrés Filiale in Frankfurt, eine Matinee stattgefunden hatte, mit dem »Zweck, ein neues von Nebel gemaltes Portrait Mozart's mit der Aussicht auf Salzburg und die kaiserlichen Alpen auszustellen, welches eine gewisse feierliche Stimmung bei dem gewählten Auditorium hervorbrachte«.[36] Ob es sich bei diesem Gemälde um das um 1900 in der Sammlung Krehbiel [Abb. 4] aufgetauchte und alsbald, wenn auch mit Fragezeichen Tischbein zugeschriebene Porträt handeln kann, wäre zu überprüfen.[37] Andrés Enthusiasmus war der Einsicht gewichen: »Die Zeit, in der Mozart lebte, liegt so ferne, um sich über diesen Genius [...] mit Verläßlichkeit äußern zu können.«[38] Über das Mozartbild wolle er »nichts weiter sagen«[39], ließ er Johann Evangelist Engl, den Archivar der Internationalen Stiftung Mozarteum, wissen. Die Zeiten hatten sich geändert. Die letzten Zeitzeugen Mozarts waren verstorben, die Imagebildung lag nicht mehr in der Hand der nahen Angehörigen und wich einer historisch-kritischen Auseinandersetzung mit Leben, Werk und Ikonographie. Ungeachtet der weiteren Verbreitung in Postkarten verblasste die einstige Bedeutung des Bode-Tischbein Mozarts. Andere ›Sensationsfunde‹ folgten nach, wie zum Beispiel ein Bildnis von Johann Georg Edlinger, über das eine heftige Debatte entbrannte,[40] die 2005 großes mediales Interesse auslöste. Kein Wunder also, wenn das Phänomen Mozart und die Befragung von Bildern auf die Möglichkeit, mit den Strategien der klassischen Porträtkunst überhaupt etwas über einen Menschen mitzuteilen, viele Künstler beschäftigte (Kat. 8). Immer noch und immer wieder gibt es aber das eine Bild, an dem für eine gewisse Zeit kein anderes vorbeikommt. Im 20. Jahrhundert holte das Mozartporträt der Barbara Krafft auf und gab in Salzburg dem Jubiläumsjahr 2006 sein Gesicht. Bierseidel, Mousepad, Süßigkeiten, nichts, was nicht mit dem Porträt Mozarts aufgewertet werden könnte, aus Urheberrechtsgründen zum Teil leicht abgewandelt. Die visuelle Präsenz ist so stark, dass selbst Hampelmänner und Badeenten als Mozart identifiziert werden können, wenn sie nur die charakteristische Perücke, den roten Rock und einen Spitzenkragen tragen. Nicht authentisch. Aber irgendwie ähnlich.

Thomas im April 1857 sein Urteil in einem von Bedauern diktierten Brief. Er habe nicht bedacht, »wie so sehr relative, unter einander oftmals im Widerspruche, die Ansichten in Betreff der Aehnlichkeiten der Porträts sich offenbaren«.[30] Den Grund für seinen Sinneswandel sprach der reumütige Mozartsohn nicht deutlich aus, doch ermutigte er André, sein »Vertrauen in den Ausspruch der mir genannten achtungs= und glaubenswürdigen Herren zu setzen, welche, da sie meinen Vater persönlich kannten und zu jener Zeit schon in reifem Lebensalter sich befanden, in der Sache unstreitig competente Schiedsrichter sind«.[31] Fast klingt es, als habe Carl Thomas inzwischen von der Expertise erfahren und mit Blick auf die jeweiligen Lebensalter der Konsultierten deren Augenzeugenschaft[32] höher taxiert als seine eigene – die eines Kindes. Doch auch hier gilt noch: Zeitgenossenschaft zählte als gewichtiges Argument. André verzichtete darauf, die ›Rehabilitierung‹ seines Bildes publik zu machen. Sie war auch gar nicht nötig, denn die offensive Verbreitung ›des Tischbein‹ als Porträt Mozarts zeigte Wirkung und überflügelte seinerzeit das seit 1858 in Salzburg aufbewahrte Lange-Porträt. Reproduziert wurde aber, was in Einzelfällen zu prüfen wäre, nicht ›der‹ Tischbein, der sich mindestens bis 1886 im Besitz Andrés befunden haben muss,[33] sondern Kopien, wie sie unter anderen Christian Leopold Bode anfertigte (Kat. 6). André verschenkte mehrere Kopien. Stiche und Postkarten trugen den neuen Mozart in die Welt.[34] Sowohl das Verlagshaus Breitkopf & Härtel als auch Otto Jahn (1858) nutzten Kopien nach ›dem Tischbein‹ – beziehungsweise dessen

»O statua gentilissima« – Monumente und Brunnen für Mozart

In den frühen Morgenstunden erdolcht Don Giovanni den Komtur, in der darauffolgenden Nacht erzittert Leporello auf dem Friedhof vor dessen Grabfigur. Der Ermordete muss bereits zu Lebzeiten Vorsorge für sein Grabmonument getroffen haben – bei hohen Herren durchaus keine unübliche Vorkehrung. Angehörige und Verehrende Mozarts mussten dagegen weitaus länger warten, bis sie einem Standbild des Komponisten gegenübertreten konnten: 1842 in Salzburg. Noch einmal mehr Geduld mussten sie aufbringen, bis auf dem Sankt Marxer Friedhof in Wien 1859 die vermutete letzte Ruhestätte mit einem Monument ausgezeichnet wurde. Weder im Fehlen einer

eigenen Grabstätte noch in verblasster Popularität in den letzten Lebensjahren oder im mangelnden Nachruhm lag der erste Grund für den langen Weg auf den Denkmalsockel. Als Mozart 1791 starb, waren Denkmäler nach wie vor in erster Linie Herrschern, Feldherrn und Würdenträgern vorbehalten. Es stellt eine absolute Ausnahme dar, dass Georg Friedrich Händel noch zu Lebzeiten, 1738, ein Monument errichtet wurde. Und nicht in urbanem Umfeld konnte der Komponist sein steinernes Abbild betrachten, sondern in Vauxhall, einem Vergnügungspark, dessen Attraktivität der Betreiber durch die Skulptur von Louis-François Roubiliac zu steigern hoffte.[41] Die Gepflogenheit, Dichtern, Künstlern, Denkern und Komponisten im öffentlichen Raum Denkmäler zu setzen, entwickelte sich erst langsam, dann, bis zur Mitte des 19. Jahrhunderts, fast beängstigend rasant, und ist eng an das erstarkende bürgerliche Selbstbewusstsein geknüpft.[42] Dessen ungeachtet gab es sehr früh Monumente zum Gedenken an Mozart, die sich privater Verehrung verdankten. Der Grazer Kaufmann Franz Deyerkauf ließ im Frühjahr 1792 in seinem Garten einen Tempel errichten, über den man in Nissens Mozartbiographie lesen kann, im Deckengemälde halte »Gott Apollo das Bildnis des Verewigten in die Höhe«.[43] Unten frohlockten die Musen und Fama verkündete die Unsterblichkeit Mozarts. »Der Waldgott Pan mit seinen Gehülfen bedeutet die schlechten Autoren, denen der Genius den Mund zuhält.«[44] Ein Wandbild umspielte das Thema von Ruhm und Ewigkeit weiter. Da die Malereien die Zeitläufte nicht überdauert haben, lassen sich Nissens Angaben nicht prüfen, doch entspricht das Personal dem für den Anlass üblichen Standard, allerdings mit der einen Ausnahme, dass Pan die schlechten Autoren bedeute. Die ikonographische Logik legt es näher, dass es sich um Dionysos handelte, quasi den musikalischen Gegenspieler Apolls und in dieser Konstellation eine Verstärkung der apollinischen Deutung des Genius Mozarts.

Die Rolle Apolls als Musenführer übernahm der nur namentlich, nicht bildlich vertretene Mozart in Tiefurt. Martin Gottlieb Klauer meißelte 1799 nach einem Entwurf Johann Heinrich Meyers die Leier des Apoll, an der eine komische und eine tragische Maske lehnen, und stellte sie auf einen Sockel mit der Inschrift MOZART / UND / DEN MUSEN [Abb. 5]. Das im Auftrag der Herzogin Anna Amalia von Weimar errichtete Mal stand nicht auf einem öffentlichen Platz, wo es seine vorrangige Funktion gewesen wäre, den Nachlebenden als Vorbild zu dienen. Von »mahlerischen Baumgruppen umgeben, in deren Wipfeln oft ein lindes Abendlüftchen seine Klagen flüstert [...] und von der scheidenden Abendsonne vergoldet«[45], wartete es im englischen Landschaftsgarten auf Müßiggänger, denen es einen »traurigsüßen Eindruck«[46] machte. Fiktive Grabstätten gehörten zur üblichen Ausstattung eines Landschaftsgartens, ein Echo des »Et in Arcadia ego«-Motivs, doch sollte in Tiefurt eben nicht nur der Allgegenwart des Todes und der Vergänglichkeit gedacht werden, sondern eines göttergleichen musikalischen Genius.

Ebenfalls landschaftlich eingebettet lockte ein weiteres, von Nissen erwähntes und nicht überliefertes Denkmal in »Maria-

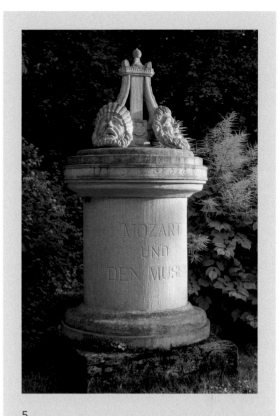

5
Martin Gottlieb Klauer (nach einem Entwurf von Johann Heinrich Meyer), *Denkmal für Mozart*, **1799,** Tiefurt bei Weimar.

grün, einem sehr romantisch gelegenen Belustigungsorte«[47] bei Graz. Mozarts römisch-antik gewandete Büste stand »aus Stein gehauen und bronzirt« auf einer Anhöhe unter einem Baum, von »immerblühenden«[48] Rosen umgeben. Ihr Vis-à-vis fand sie in einer Büste Joseph Haydns.[49] In der Vorgeschichte offizieller Denkmalsetzungen ist damit die Brücke geschlagen zu einer zweiten Traditionslinie neben der privaten Devotion: der Kanonbildung, der Zusammenstellung von ›Bestenlisten‹.[50] Die bereits erwähnten Büsten Mozarts von Keller und Schwanthaler für die Walhalla gehören dazu. In der zweiten Dekade des 19. Jahrhunderts wuchs das Bedürfnis, zeitlos gültiger Klassiker zu gedenken. Mozart, Haydn und Gluck bilden dabei das Kernteam, auch noch 1863 bei Jean-Auguste-Dominique Ingres, der in einer Skizze Mozart und Gluck von Apollo inmitten eines musikalischen Pantheons krönen lässt.[51] 1815 wollte Carl Bertuch diesen beiden Komponisten in der Wiener Karlskirche ein Denkmal setzen,[52] später, als sich die Planungen hinzogen, erweitert um Beethoven. Als Mozart und Haydn sich 1819 in Mariagrün wiederbegegneten, erschien in den *Erneuerten vaterländischen Blättern für den österreichischen Kaiserstaat* ein flammender Aufruf mit der Ankündigung einer Subskription für ein Haydn-Mozart-Denkmal in Wien, den »Wohlthäter[n] der Menschheit« und »Grundsäulen der Tonkunst«.[53] 1842 lieferte Adam Rammelmayr den Entwurf eines Denkmals für

Gluck, Mozart, Haydn und Beethoven. Im Jahr darauf schuf Ernst Rietschel für Gottfried Sempers erstes Hoftheater in Dresden die Standbilder für die Dichter Goethe und Schiller, Gluck und Mozart sollten die Musik repräsentieren. Mozartbüsten und -statuen gehörten bald zum skulpturalen Repertoire von Musiksälen und Opernhäusern. Bis zur Jahrhundertmitte stieg Mozart zum Klassiker auf.[54] Derweil machten auch Denkmalsetzungen für Dichter und Denker sowie Künstler allerorten von sich reden. Schon 1819 konstatierten die Initiatoren dieses Wiener Haydn-Mozart-Denkmals, es hätten »alle Nationen und Zeiten für eine stillschweigende Verpflichtung erkannt, die Bewunderung und Verehrung ihrer großen Männer auch durch ein dauerndes äußeres Zeichen zu offenbaren«.[55] Den Heroen selbst seien »Prunk=Andenken« entbehrlich, es gelte jedoch, »dem eigenen Dankgefühl ein öffentliches Opfer zu bringen, und dem stillen aber unwiderstehlichen Gefühle der Huldigung eine edle Genugthuung zu bereiten«.[56] Jeder, der ein Denkmal stiftet, setzt es letztlich auch sich selbst. Für das Bürgertum bot sich so eine Möglichkeit, sichtbare, identitätsstiftende Spuren im Stadtbild zu hinterlassen. Das Salzburger Mozartdenkmal von Ludwig Schwanthaler [Abb. 40; Kat. 10–17] war das erste in Österreich, das nicht von einem Herrscher für einen Herrscher errichtet wurde. Missvergnügt beäugte Kaiser Ferdinand I. das Treiben und reihte sich spät in die Liste der Spender.

Dem Aufruf des Denkmalkomitees folgten gekrönte Häupter wie die Könige von Bayern und Preußen, Musikvereine und Privatpersonen, denn Mozart galt nicht als alleiniger geistiger Besitz Österreichs oder Deutschlands: »Mozart und sein Wirken gehören nicht nur Einem Lande, Einem Volke, sondern der ganzen Menschheit an.«[57] Offenbar war das Bedürfnis, sobald als möglich ein Bild vom Salzburger Mozartdenkmal zu erhalten, groß und öffnete einen lukrativen Markt. Am 4. März 1842 erachtete es das Komitee für die Errichtung der Mozartstatue in Salzburg für seine Pflicht, in der Beilage zur *Allgemeinen Zeitung* vor nicht autorisierten Zeichnungen zu warnen, die ein »krämerischer Spekulationsgeist« in Umlauf gebracht habe und die die »Würde des Kunstwerks verunglimpfen«.[58] Pünktlich zur Denkmalenthüllung werde ein Kupferstich, ein »von Angelo in München entworfenes getreues Bild der Statue dem Publikum angeboten«[59] werden. Die Feierlichkeiten dauerten mehrere Tage, und sie befeuerten die Produktion von Mozartbildern. Überall in der Stadt gab es »Mozartportraite« und »Anschlagzettel« mit dem Namen Mozarts in »Riesenbuchstaben«.[60] Mit Mozart ließen sich schon damals exzellente Geschäfte machen: »An den Kaufläden sah man Mozartbüsten, Mozartnadeln, Mozartpfeifen, Mozartstatuetten ec. in Mengen zum Verkauf ausgestellt.«[61] Mit Schwanthalers Denkmal vereinnahmte Salzburg seinen großen Sohn und verband ihn dauerhaft mit der Stadt. Die Aufgaben, denen sich der Bildhauer stellte, waren dabei nicht leicht. Die Frage der Ähnlichkeit war nicht einmal die schwierigste. Schwanthaler orientierte sich an Poschs Porträt, interpretierte die Züge des Komponisten aber ins Apollinische, wie Friedrich Dannecker es mit Friedrich Schiller

vorgemacht hatte und wie es noch der Mozartinterpretation entsprach. Die Gewandung war schon heikler, denn noch immer gingen die Meinungen darüber auseinander, ob dem historischen, aber der kurzlebigen Mode unterworfenen Kostüm der jeweiligen Zeit der Vorzug gegeben werden sollte oder der antikisierenden, zeitlosen Gewandung, die einerseits dem ›Ewigkeitsanspruch‹ der Verdienste des zu Denkmalehren Gekommenen entsprach, andererseits aber, da anachronistisch, der Authentizität abträglich war. Das zunächst als geschmacklos und dekadent abgelehnte Rokokokostüm bereitete besondere Probleme. Schwanthaler zog sich mit einem geschickten Kompromiss aus der Affäre. Auch wenn immer wieder vermerkt wird, dass Schwanthaler Mozart im Zeitkostüm verewigte, so verbarg er es doch unter einem weiten Mantel. Noch schwieriger war es, Mozart als Komponisten auszuweisen. Hierfür gab es noch keine Tradition. Buch und Feder, wie Mozart sie hält, kennzeichnen traditionell Dichter und Denker und auch die Haltung bleibt konventionell, wenngleich auf hohem Niveau ausgeführt. Das musikalische Schaffen Mozarts spricht sich nicht durch die Figur selbst aus, sondern durch die Reliefs auf dem Sockel (Kat. 15–17).[62] Hier zeichnet sich ab, was schon bald mit der Inflation der Denkmalsetzungen offensichtlich werden sollte: Den gestalterischen Möglichkeiten für eine Standfigur auf einem Sockel sind Grenzen gesetzt. Einstweilen, 1842, musste man sich hierüber aber noch keine Gedanken machen.

Anders gut vierzig Jahre später in Wien, wo das zweite, neben Salzburg heute bekannteste Mozartdenkmal entstehen sollte [Abb. 44; Kat. 18–24], das sich indirekt dem Tod Richard Wagners im Jahr 1883 verdankt. Als Wagner mit einem Denkmal in Wien geehrt werden sollte, mahnten Stimmen, dass es zuvor wohl doch Mozart zu gedenken gelte. Der Wiener Industrielle und Kunstmäzen Nikolaus Dumba gründete ein Komitee, das 1887 einen Wettbewerb mit drei bemerkenswert hoch dotierten Preisen ausschrieb. Was dann folgte, war eine verwickelte Geschichte, in der die Wahl des Aufstellungsplatzes, Seilschaften und Streitereien in der kunstpolitischen Szene die Realisierung des Projektes immer wieder verzögerten[63] und Zündstoff für satirische Kommentare lieferten (Kat. 20, 21). In der letzten Wettbewerbsrunde ging der erste Preis zwar an Edmund Hellmer, den Auftrag erhielt aber der Zweitplatzierte Viktor Tilgner, dem das Komitee allerdings so große Änderungen auferlegte, dass er faktisch einen neuen Entwurf vorstellen musste. Den ersten kritisierte das Komitee als zu naturalistisch. Tilgner reflektierte die Diskrepanz zwischen der Erwartungshaltung des Publikums und den inzwischen geltenden Kenntnissen der Mozartforschung. Seine Festellung klingt wie ein Echo auf Maria Anna Mozarts Gedanken zu den Porträts ihres Bruders:

»Die Aufgabe ist unendlich schwer, Mozart ist eine Erscheinung, die man sich schwer vorstellen kann, weil die Begriffe, die volkstümlich sind, nicht mit der Biographie stimmen. Mozart war klein und in höchstem Grade unansehnlich, das will niemand glauben und doch ist es überall zu lesen. In diesem Dilemma, zwischen Wahrheit und Dichtung ist dieser Mozart entstanden.«[64]

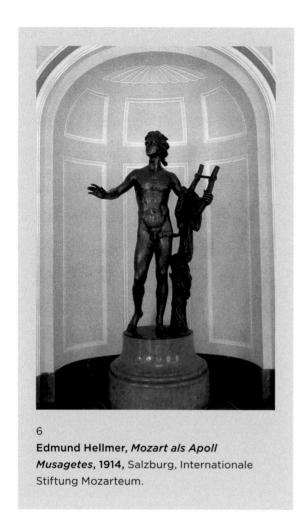

6
Edmund Hellmer, *Mozart als Apoll Musagetes*, 1914, Salzburg, Internationale Stiftung Mozarteum.

Der 1896 auf dem ehemaligen Albrechtsplatz bei der Albertina in Wien enthüllte Mozart[65] steht im Habitus des Inspirierten an einem Notenpult auf dem Sockel (Kat. 19). Die beschwingte, von der Draperie verstärkte Bewegung, das inzwischen akzeptierte und sogar als reizvoll empfundene Rokokokostüm sowie die freundlich wimmelnden Putten sicherten dem in den Konventionen bleibenden Denkmal seine Beliebtheit. Hellmer, der Zweitplatzierte in Wien, sollte übrigens auch noch zum Einsatz kommen, und zwar in Salzburg. Schon ab 1877 konnten Mozartverehrer vor dem seinerzeit noch auf dem Kapuzinerberg stehenden Zauberflötenhäuschen der Bronzebüste des Komponisten ihre Aufwartung machen. Als Musagetes, als Musenführer, empfängt eine Mozartstatue seit 1914 die Besucher der Internationalen Stiftung Mozarteum. In der Eingangshalle steht er mit der Leier in der Hand und in apollinischer Nacktheit, die nicht erst seit heute befremdlich wirkt [Abb. 6].

Die traditionelle und in Konventionen gefangene Denkmalkunst wurde im öffentlichen Raum zwar unbeirrt weiter gepflegt, hatte ihren künstlerischen Zenit aber bereits überschritten; man denke nur an die neuen Konzepte, mit denen Auguste Rodin von sich reden machte. Denkmalkonventionen und Kunstauffassungen der immer schneller aufeinanderfolgenden Avantgarden drifteten rasant auseinander. Möglicherweise ist

in dieser Diskrepanz ein Grund dafür zu sehen, dass mit dem beginnenden 20. Jahrhundert mancherorts Mozartbrunnen der Vorzug vor Denkmälern gegeben wurde. Sie hatten den Vorteil größerer motivischer Flexibilität, da Lieblingsfiguren aus den Opern die Hauptrolle spielen konnten, zum Beispiel Tamino und Pamina 1905 in Wien, nach einem Entwurf Otto Schönthals ausgeführt von Carl Wollek. Ernst, Grazie und Heiterkeit der Musik Mozarts verkörpern Hermann Kurt Hosaeus' opulent vergoldeten, tanzenden drei Frauen in Dresden 1907 [Abb. 7].[66] In diese Traditionslinie schrieb sich Otto Sonnleitner in Würzburg 1976 mit einem Musikbrunnen ein, der neben Figuren aus der Zauberflöte auch eine Orgel als Reminiszenz an Bach zeigt. Die Inschrift DER STADT DER / BACHTAGE / UND DES MOZART-FESTES offenbart, dass es nicht nur darum ging, der Komponisten zu gedenken, sondern mindestens genauso der Stadt selbst ein Denkmal für ihr musikalisches Engagement zu setzen.

Den 200. Todestag Mozarts nahmen mehrere Städte zum Anlass, einen Strahl vom Glanz des Komponisten auf sich selbst zu lenken und mit Monumenten daran zu erinnern, dass er sie mit seiner Anwesenheit beehrt hatte – oder umgekehrt: sie dem Genie früh eine Bühne gegeben hatten. Um nur einige Beispiele zu nennen: Augsburg errichtete beiden Mozarts eine gemeinsame Stele, Sevilla erhob als Schauplatz des *Figaro* und des *Don Giovanni* Anspruch auf seinen Teil an Mozarts Ruhm, Bad Reichenhall und Bath enthüllten Mozartstatuen beziehungsweise Brunnen, London zog 1994 (Kat. 25) nach.[67] Es handelt sich meist um beschwingte Figuren im typischen Kostüm, die sich geschmeidig in den öffentlichen Raum einfügen, keine Irritationen auslösen, das Mozartbild nicht hinterfragen und die Denkmalproblematik ebenso wenig thematisieren wollen wie die Kommerzialisierung des Phänomens Mozart. Für Misstöne in Salzburg sorgte indessen 1991 Anton Thuswaldner, als er rund

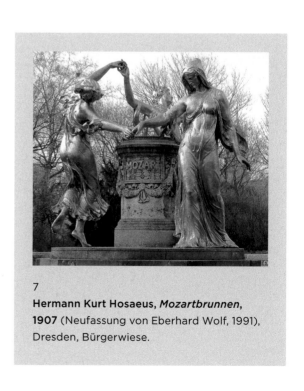

7
Hermann Kurt Hosaeus, *Mozartbrunnen*, 1907 (Neufassung von Eberhard Wolf, 1991), Dresden, Bürgerwiese.

um Schwanthalers Denkmal 700 Einkaufswägen stapelte [Abb. 8]. Ebenfalls in Salzburg provozierte Markus Lüpertz 2005 mit Impulsen, die sich einer süffigen Konsumierbarkeit Mozarts entgegenstemmen. Schaut Schwanthalers Mozart zum Salzburger Dom, steht Lüpertz' Figur direkt vor und mit Blick auf die Markuskirche [Abb. 9]. Lüpertz gönnt seinem Mozart zwar einen Sockel, hält diesen aber unproportional niedrig. Der Sockel erhebt die Figur, entrückt sie aber nicht und wirkt wie ein Relikt aus alter Zeit, der Stumpf einer Säule, als solcher ein Torso wie die Bronzestatue selbst. Sie ist versehrt und sie ist eine Montage aus einem zu großen Kopf und einem weiblichen Körper, weil, so der Künstler, »Mozart für mich Musik ist – und die ist weiblich«.[68] Wie bei den Badeenten und Hampelmännern der Souvenirläden reicht im Prinzip die Zopffrisur aus, um die Figur mit der Person Mozart in Verbindung zu bringen. Mit einer Figur, die dem Titel nach eine *Hommage* ist und dezidiert keinen Denkmalanspruch reklamiert, deren Traditionen aber aufruft, um sie zu torpedieren, verweigert Lüpertz sich dem verbreiteten Bedürfnis, sich heute noch ein einfaches Bild von der Person Mozarts zu machen. Mit der Widersprüchlichkeit des Zwitterwesens, dem Kontrast des klassischen Standbein-Spielbein-Motivs, mit der Unproportioniertheit, dem Fragmentierten, Versehrten, Überschminkten, dem Zusammenzwingen von Gegensätzlichem teilt er aber über Mozart und dessen Rezeption – auch in Denkmälern – mehr mit als so mancher Stehgeiger zwischen Bad Reichenhall und Bath.

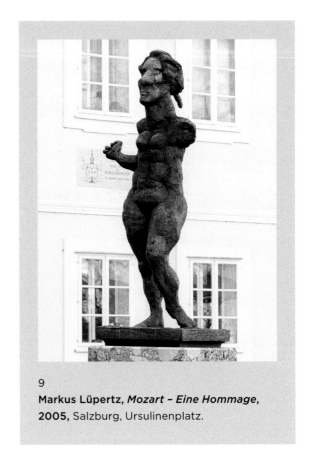

9
Markus Lüpertz, *Mozart – Eine Hommage*, 2005, Salzburg, Ursulinenplatz.

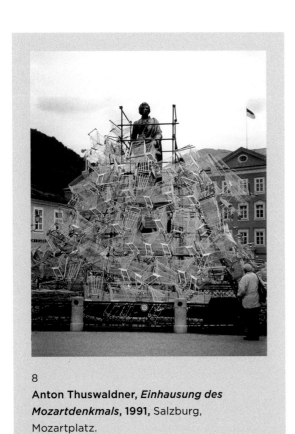

8
Anton Thuswaldner, *Einhausung des Mozartdenkmals*, 1991, Salzburg, Mozartplatz.

»Er ist unser Abgott« – von der Apotheose zum Requiem

Auftritte eines Wunderkindes vor gekrönten Häuptern in ganz Europa, Rebellion gegen den fürsterzbischöflichen Dienstherrn, ungeklärte Todesumstände, der Ausnahmekünstler, das Genie im anonymen Grab: Es ist der Stoff, aus dem Romane, Bilder und Filme entstehen. Friedrich Schlichtegrolls Nekrolog auf das Jahr 1791, Friedrich Rochlitz' fünf Jahre später folgende Anekdoten aus W. G. Mozarts Leben und Franz Niemetscheks Mozartbiographie aus dem Jahre 1798 stellten noch vor der Jahrhundertwende reichlich Material bereit.[69] Mit den Werken von Georg Nikolaus Nissen (1828), Alexander Ulibishev (1843), Otto Jahn (1856) und Ludwig Nohl (1863) sind nur wenige zentrale Stationen der Mozartbiographik im 19. Jahrhundert benannt. Zuverlässig oder nicht – es stand genug Stoff zur Verfügung, aus dem sich Bildthemen gewinnen ließen. Gleichwohl ging die Entwicklung der Mozartthemen in den bildenden Künsten nicht im Gleichschritt mit der Biographik, sondern folgte der Eigengesetzlichkeit der Malerei und der Graphik sowie der Eigendynamik des Kunstmarktes. Für die Darstellung von Szenen aus dem Leben eines Künstlers gab es keine Tradition, denn immer noch bestimmten antike Götter, Helden und Herrscher die profane Historienmalerei. Erst das 19. Jahrhundert entdeckte und popularisierte Künstler als Bildthema, wobei die Topoi der Vitenschreibung weiter wirkten.[70] Und so

folgte die Darstellung der letzten Lebensmomente Mozarts erst ein gutes halbes Jahrhundert nach der ersten bildlichen Apotheose des Komponisten,[71] denn für die Aufnahme eines Sterblichen in den Götterhimmel, für Allegorien standen Konventionen bereit, für den Tod eines Künstlers hingegen nicht. Noch einmal ist hier Franz Deyerkauf zu nennen, in dessen Gartentempel Apoll selbst ein Bildnis Mozarts emporhob, was die Musen frohlocken ließ. Als Genie, das nicht nur weit über die eigene Lebensspanne hinaus, sondern ewig wirkt, inszenierte auch Friedrich Matthäi 1803 in einer von Josef Stöber in Kupfer gestochenen Zeichnung den früh Verstorbenen [Abb. 10]. Nur die Bildunterschrift *Mozarts Verklärung* ermöglicht die Identifikation des antik gewandeten Komponisten in Rückansicht, dem Merkur den Weg zu Apoll weist. Der Musenführer erwartet Mozart, für den im Himmel bereits ein Thron, gleichberechtigt neben dem des Apoll, bereitsteht. Die Idee eines Ruhmestempels, in den alle Künstler eingehen, einer Walhalla, griff Simon Guérin in einem heute nicht mehr nachweisbaren Gemälde auf, das 1839 in einer Ausstellung im Louvre den Berichterstatter der *Zeitung für die elegante Welt* erboste. Der Maler habe »eine Apotheose Mozart's mit mehr als hundert Figuren gemalt, die aber mehr lächerlich als heilig ist. [...] Mozart im Frack wird von Pergolese eingeführt. Man sieht Raphael und Buonarotti, Dante und Virgil, Rubens und Ariost, Tasso, Petrarca und Laura. Chöre singen seine Lieder, es müssen französische Chöre sein, denn es scheint uns, sie singen sehr schlecht. Zum Schluß kommt auch noch Donna Anna und Don Juan.«[72] Mit Blick auf die verewigten Maler und Dichter ist es fraglich, ob der Kunsthistoriker die Szene richtig lokalisiert: »Das Bild soll den Hof der heiligen Cäcilie vorstellen, einen Tempel des Ruhms, der buchstäblich die hiesige Börse vorstellt.«[73] Mit der Heiligen Cäcilie als christlicher Schutzpatronin der Musik hat die neben Apoll zweite Instanz die Bühne betreten, die zur Verherrlichung Mozarts herbeizitiert wurde. Dass sich mit dem Wechsel von Apoll zu Cäcilie die inhaltliche Ausrichtung veränderte, belegt ein Stahlstich Edouard Schulers nach einer Vorlage Joseph Führichs (Kat. 29). Einem Evangelisten beim Schreiben des Evangeliums nicht unähnlich, sitzt Mozart im Zeitkostüm sinnend auf Folianten, die seine eigenen Werke versammeln. Sein Genius lehnt lässig hinter ihm und stützt den Arm auf einer Balustrade so ab, dass er eine Umarmung seines Schützlings andeutet, körperlichen Kontakt aber vermeidet. Auch die Lorbeerkrönung erfolgt aus gebührendem Abstand. Eine steinerne Balustrade trennt Mozart wie ein Separee von der mit gotischen Elementen versehenen Sakralarchitektur. Hinter und über ihm schweben Cäcilies Hände über den Tasten der Orgel. Sie ist Mozart unmittelbar zugeordnet. Auf einer Bildachse mit ihm, richtet sie den Blick gen Himmel, in den auch die Engel im Bogenrund des Rahmens ihre Gesänge schicken. In der Interpretation eines anonymen Rezensenten aus dem Jahr 1841 sehen wir Cäcilie, wie sie von »ihrem eigenen, seelenvoll schön und hehren Spiele abgelockt, durch des Meisters Requiem in heiliger Andacht, schauernd und entzückt, seinen Tönen lauscht«.[74] Die Assoziation des *Requiems* liegt nahe, denn links wird in düsterer, feierlicher Atmosphäre ein Sarg fortgetragen. Der Zug bewegt sich auf ein Tympanon mit dem

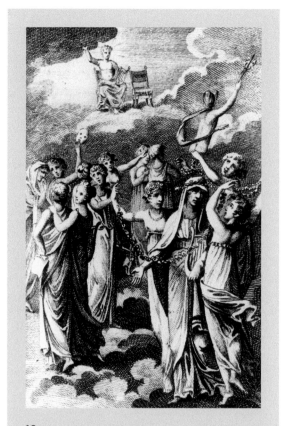

10
Joseph Stöber (nach Friedrich Matthäi), *Mozarts Verklärung*, **1803,** Wien, Österreichische Nationalbibliothek.

Relief des Weltenrichters zu. Auf die ernste weihevolle Stimmung der Szenerie antwortet rechts eine weltliche Musizierszene, in ›romantischer‹ Mondscheinlandschaft. Das heitere, spielerische Element von Mozarts Schaffen erhält in den Arabesken des Rahmens Platz zur Entfaltung. Belmonte entführt Constanze, Don Giovanni fährt zur Hölle. Die Bildlegende wendet sich an das Zielpublikum des Stahlstiches: »Den Verehrern des unsterblichen Meisters gewidmet.« Die Annoncierung des Blattes warb mit dessen günstigem Preis und prophezeite, dass niemand es »als eine bedeutungsvolle Zimmerzierde wird entbehren wollen«.[75] Die Funktion des Zimmerschmucks wird auch das von Leopold Schmidt nach Johann Nepomuk Geiger gestochene *Erinnerungsblatt an die Säkularfeier der Geburt MOZART'S* 1856 übernommen haben [Abb. 46]. Geiger nutzte ebenfalls die überaus geschätzte Arabeske als dekorative Strukturform, die eine Kombination vielfältiger Motive erlaubte. Als Hauptmotiv wählte er den Jubilar selbst, den er an der Orgel so in Szene setzte wie eine Heilige Cäcilie. Die Musik hat einen neuen Schutzpatron, vor dem auch gleich noch die Leier des Apoll steht. Auf ähnliche Weise, wenngleich weitaus anspruchsloser, ließen sich auch Porträts der Mozarts mit Gedenkstätten zu ›Mozartiana‹ zusammenstellen,[76] doch zeigten Apotheosen

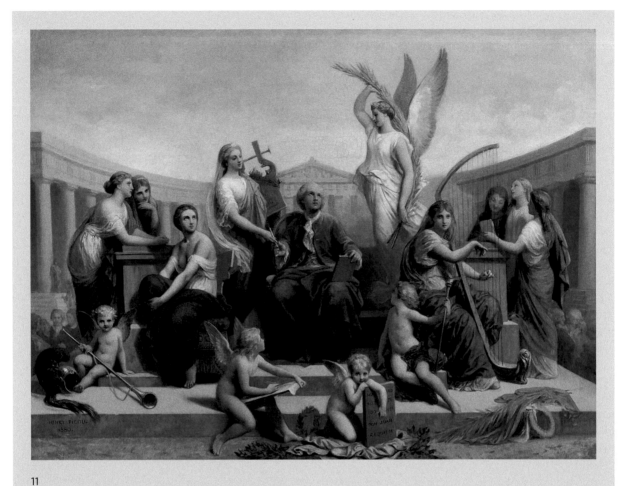

11
Henri Pierre Picou, *Apotheose Mozarts*, 1880, Privatbesitz.

und Verherrlichungen langsam, aber sicher künstlerische Er-
müdungserscheinungen. Als letztes Beispiel sei hier die *Apo-
theose Mozarts* von Henri Pierre Picou genannt [Abb. 11]. Aus
seiner sehr akademischen Versammlung der Musen um Mozart
machte Picou vor exakt gleicher Kulisse mit ähnlichem Gesamt-
aufbau flugs eine Apotheose Molières, ohne Anspruch der Cha-
rakterisierung der Schöpfer oder ihrer Werke.

Seit der Jahrhundertmitte lief der Apotheose zunehmend das
›wirkliche Leben‹ den Rang ab. Mit der Auflösung der Gat-
tungshierarchien und -grenzen in der Malerei eroberten Kom-
ponisten und Künstler ebenso das große Format der Historien-
malerei wie Märchen- und Sagengestalten. Es waren in erster
Linie akademische Maler, die sich mit Mozartthemen empfah-
len, die Salonmaler, die auf Ausstellungen das breite Publikum
anzogen, nicht die Avantgarden, die die Kunstgeschichte be-
vorzugt im Blick hat. Viele Gemälde mit Mozartikonographie
sind heute verschollen, doch bezeugen Stiche, Fotoreproduk-
tionen, Postkarten und Abdrucke in den Illustrierten der Zeit
ihre damalige Verbreitung. Kostproben vom Können des Wun-
derkindes ließen sich mit wechselndem Publikum immer wie-

der neu gestalten. Je höher der gesellschaftliche Rang der
Lauschenden, desto mehr Glanz fiel auf den kleinen Pianisten
(Kat. 28, 30). Ludwig Czerny half 1852 dem Verständnis des
titelgebenden Hauptbildes *Mozarts erstes Auftreten in Paris*
mit der Beigabe einer Anekdote in der Bildlegende: Einer Ein-
ladung des Barons Holbach folgend, »wo sich der Tummelplatz
aller in Kunst und Wissenschaften ausgezeichneter Männer
befand«, sei Leopold mit den Kindern zu früh erschienen.
Während der Vater sich in die Betrachtung eines Gemäldes
vertiefte, was seine demonstrativ abgewandte Position am
rechten Bildrand erklärt, hing der Junior am Klavier »harmo-
nischen Gedanken« nach. Dem ausladenden Griff in die Tasten
und dem Blick nach entspringen diese direkt dem Seesturm-
Gemälde über Vater Mozart. Weder Vater noch Sohn haben
das Eindringen der Gesellschaft bemerkt, die von keinem Ge-
ringeren als Denis Diderot darüber belehrt wird, dass man
einem Jahrhundertgenie lausche. Mozart an der Orgel in Ybbs,
wo er die Mönche durch sein Spiel herbeilockte, ein Thema,
dessen Heinrich Lossow sich annahm,[77] eignete sich auch, um
1877 der deutschen Jugend vorzuführen, wie weit man es
schon im Kindesalter bringen kann.[78] Offenbar zündete das

Sujet aber nicht, denn es fand ebenso wenig Nachfolge wie die häusliche Unterrichtsszene von Ebenezer Crawford.⁷⁹ Mozart vor Maria Theresia oder der Marquise de Pompadour, klavierspielend oder sich artig verneigend, blieb lange ungemalt, um im ausgehenden 19. Jahrhundert umso beliebter zu werden (Kat. 30).⁸⁰ Voraussetzung hierfür war ein Geschmackswandel. Die Mode des Neo-Rokoko, die Zeit der Rocaille, der rauschenden Roben und der höfischen Pracht, in der Mozart seine ersten Auftritte hatte, wurde nicht mehr mit Befremden und moralischem Naserümpfen abgelehnt. Ganz im Gegenteil: Sie verzauberte. Mozartthemen boten einen exquisiten Vorwand, den Glanz vergangener Tage im Bild zu zelebrieren und Kostümen und Requisite einige Aufmerksamkeit zu schenken.

Während Kollege Beethoven gern beim Komponieren gezeigt wurde, spielt diese Thematik in der Mozartikonographie eine nachgeordnete Rolle. Anton Romakos *Mozart am Spinett* von 1877 (Kat. 27) blieb eine Ausnahme, die die Verbindung mit höheren Mächten, die Entrückung in der Inspiration, die Auflösung der Umgebung und den schöpferischen Akt an sich zeigt, nicht die Arbeit an einer bestimmten Komposition.

Ein Werk gab es jedoch, das ab der Jahrhundertmitte zum Zentrum der Mozartthemen wurde, das *Requiem*. Auch dieser Themeneinführung musste die Entwicklung der historischen Genremalerei erst den Boden bereiten. Als eines der frühesten Beispiele sei hier Franz Schams *Ein Moment aus den letzten Tagen Mozarts* vorgestellt [Abb. 48]: Franz Xaver Süßmayr empfängt konzentriert letzte Instruktionen Mozarts für die Vollendung des *Requiems*, während Constanze links im Hintergrund schluchzend Zuflucht zum Kruzifix genommen hat und ein Mann, wohl der geheimnisvolle Bote, zur Tür hineintritt. Die Lithographie bedient das Interesse am Anekdotischen mit dem Faible für Ausstattungsdetails, die zum Subthema werden; von der Standuhr über das Porträt Leopold Mozarts bis hin zur Geige unter dem Klavier.⁸¹ Künftig sollte es an Mozarts Sterbelager allerdings belebter zugehen, im Einklang mit der Überlieferung, der zufolge Mozart jedes neue Stück des *Requiems* singen ließ. Das Thema fand europaweit Verbreitung. Das sterbende Genie, das bis zum letzten Atemzug für die Kunst lebt und ausgerechnet ein Requiem komponiert, faszinierte. Der Geist, der sich von der Seele trennte, stand als »Halbverklärter«⁸² im Kontakt mit dem Jenseits. Von allen Darstellungen des Themas machte diejenige Mihály Munkácsys am meisten Furore (Kat. 32), was ganz gewiss nicht zuletzt an der Inszenierung des Gemäldes lag.⁸³ Es war noch in Arbeit, als die Zeitungen schon berichteten von den »Specialstudien [...], die auch der schärfsten Detailkritik Stand zu halten«⁸⁴ vermochten. Munkácsy forschte nach Porträts Mozarts und seiner Freunde, nach Abbildungen des Arbeitszimmers und des Spinetts. Die Zeitungsnotiz belegt, wie viel Wert auf historische Genauigkeit der (möglichst vielen) Ausstattungsdetails gelegt wurde. Sie bestätigen den Betrachter in seinem bildungsbürgerlichen Wissen und suggerieren Authentizität. Umso erstaunlicher, dass das Gemälde davon kaum etwas erkennen lässt, trägt doch schon Mozart ein ›modernes‹ Gesicht.⁸⁵

Munkácsy verstand es, virtuos auf der Klaviatur der Medien zu spielen. »Tout Paris«, alles, was Rang und Namen hatte, pilgerte am 11. Februar 1886 ins Atelier, um das vollendete Meisterwerk zu betrachten. Der Künstler, dessen Frau altvenezianische Tracht angelegt hatte, hielt das Bild, ebenso wie eine Orgel, vorerst hinter einem Vorhang verborgen. »Frankreichs bester Orgelvirtuos« Jacob am Klavier und renommierte Sängerinnen und Sänger stimmten Mozarts *Requiem* in dem Moment an, als im verdunkelten Raum das »plötzlich, kunstvoll durch elektrisches concentriertes Licht erhellte Bild« die Anwesenden aus der Fassung setzte. »Die Herren erblichten und viele Damen fingen zu schluchzen an«, las man in der Wiener *Morgen-Post* wenige Tage nach dem Event. Süffisant fügte der Berichterstatter hinzu, es reiche nicht mehr aus, großes Talent als Maler zu beweisen, man müsse schon auch als Meister der Inszenierung überzeugen.⁸⁶ Wenig später zeigte die Galerie Sedelmeyer in Paris Munkácsys Erfolgsbild als Zielpunkt ihrer Frühjahrsausstellung im letzten Raum. Davor lag ein »dunkles Gemach«, dessen Durchschreiten die Augen von den 120 zuvor betrachteten ausgestellten Gemälden »reinigte«. Auch hier sorgte die Lichtinszenierung für eine weihevolle Stimmung.⁸⁷ Im Jahr darauf, 1887, entbrannte unter Sammlern ein Konkurrenzkampf um das Bild, das für den damaligen Rekordpreis von 50.000 Dollar den Besitzer wechselte.⁸⁸ Bei aller künstlerischer Qualität, die in langen Elogen minutiös allen mitgeteilt wurde, welche nicht selbst Gelegenheit hatten, das Meisterwerk zu sehen – Mozart hatte seinen Anteil an dem Hype, mit dem allerdings auch ein letzter Höhepunkt dieses Kapitels der Mozartikonographie erreicht war. Die Avantgarden suchten nach anderen Wegen zu Mozart.

»Con l'astuzia…coll'arguzia…col giudizio… col criterio« – Mozarts Musik als Inspiration

Gemessen an der Länge des Köchelverzeichnisses fällt die Liste der Opern, Opernfiguren und Kompositionen Mozarts, die Eingang in die Bildwelt fanden, bemerkenswert kurz aus. Lange ohne Anschlussengagement und nahezu vergessen blieb der erste Auftritt der Königin der Nacht in Nussdorf bei Wien [Abb. 12]. Außer Emanuel Schikaneder, dem Librettisten der *Zauberflöte*, wäre um 1800 wohl kaum jemand auf die Idee gekommen, das Deckenfresko im Festsaal seines Domizils überhaupt einer Opernfigur zu überlassen. Schikaneder beauftragte seinen Bühnenmaler Vincenzo Sacchetti, 1803 über den Köpfen seiner Gäste die Königin der Nacht in blauem, mit Sternen besäten Gewand auf einem von Eulen gezogenen Wolkenschlitten dahingleiten zu lassen. Drei Knaben lenken die nächtlichen Zugvögel, drei mit Speeren und Fackeln gerüstete Damen eskortieren die Herrscherin. Monastatos, in strahlendem Rot ein Fremdkörper, steht abseits als staunender Zuschauer des festlichen Introitus.⁸⁹ Es wäre Schikaneder sicher nicht im Traum eingefallen, sein Haus mit einer Opernfigur nach einem Libretto Lorenzo da Pontes zu schmücken, aber es wäre auch keine als Thema für ein Deckenfresko geeignet gewesen. Zum einen überzeugt eine illusionistische Öffnung in den Himmel

12
Vincenzo Sacchetti, *Deckengemälde zur »Zauberflöte«*, um 1800, Nussdorf, Schikaneder-Léhar-Schlössl.

an der Decke sehr viel mehr als der Aufblick in einen Abgrund, der Don Giovanni verschlingt. Zum anderen waren Opernfiguren als Helden von großformatigen Gemälden noch nicht vorgesehen. Noch bestimmten auch hier Mythologien, Historien und Allegorien das Themenspektrum. Die sternflammende Königin erwies sich als geschickte, als einzige Möglichkeit, weil sie an Darstellungen der Allegorien der Nacht und an antike Göttinnen anknüpfte, die über die Wolken kutschieren. Sowohl die Mondsichel im Haar als auch der Bogen in der Hand rücken die Dame in die Nähe der Jagdgöttin Diana. Tatsächlich ist hier auch keine bestimmte Szene der Oper umgesetzt, schon gar nicht eine der Bravourarien. Es bleibt bei einer quasi-allegorischen Präsentation und nur so funktioniert die Opernthematik im Bild – zunächst. Dies zeigt sich auch bei Moritz von Schwind, der 1825 den *Hochzeitszug des Figaro* [Abb. 13] zeichnete. Die opera buffa war 1823 und 1824 in Wien aufgeführt worden. Der 28-jährige Künstler vermerkte stolz, dass Beethoven die insgesamt dreißig Blätter mit je etwa vier Figuren in seinen letzten Lebenstagen bei sich bewahrte.[90] Musiker, Graf und Gräfin Almaviva, Figaro und Susanna, tutti quanti, formieren sich zu einer lockeren, heiteren Prozession, die gar nicht erst die Idee aufkommen lässt, es handele sich um die Wiedergabe einer Operninszenierung oder um die Illustrierung einer bestimmten Szene. Ganz im Gegenteil machen die vier Jahreszeiten, Herkules und Amor oder vier weitere Figuren, die die »vier Romane« aus Friedrich Schlegels *Lucinde* verkörpern, deutlich, dass es

bei den vier Opernpaaren um vier Arten der Liebe geht, aber auch um poetologische Reflexionen, um Gattungsfragen.[91]

Moritz von Schwind, in seiner Jugend im Umkreis Franz Schuberts sozialisiert, liebte nicht nur Musik im Allgemeinen und die Mozarts im Besonderen. Er haderte auch früh damit, dass Konventionen der Kunsttheorie und hierarchisches Denken in Gattungsstrukturen manche Themen ausschlossen. Als in den 1860er-Jahren die Ausmalung der Wiener Hofoper ausstand, setzte er sich mit großem Engagement und gegen nicht geringen Widerstand dafür ein, Themen aus Opern zu wählen. Nach wie vor wären allegorische oder mythologische Gestalten die erste Wahl gewesen.[92] Für die von der Straße aus einsehbare Loggia gab es für Schwind überhaupt nur eine Option: Mozarts *Zauberflöte* als »entschiedenst deutsche [Oper], dem Stoff nach eine Verherrlichung der Macht der Musik, dem Kostüm nach diejenige, die einen gewissen notwendigen Grad von Symbolisierung erlaubt.«[93] Eine gleichmäßige Illustrierung, die dem Verlauf der Handlung folgt, lag Schwind fern (Kat. 34–36). Die runden Wandfelder in den Lünetten reservierte er für die Geschichte von Pamina und Tamino, während er in einem zweiten Themenstrang in den Gewölbekappen Papageno ins Abenteuer und zu Pamina schickt. Die künstlerische Gestaltung unterstützt die inhaltliche Zweiteilung: Die Hauptakteure agieren als edle Figuren in gemessener Gestik in szenischem Zusammenhang, wohingegen sich Papageno und seine Spielpartner auf dunklem Fond in teils moriskenhaft-tänzerischen Bewegungen verselbstständigen. Die programmatisch-rahmenden Bildfelder an den beiden Stirnseiten überließ Schwind einerseits der Königin der Nacht als treibender Kraft der Oper und andererseits einem Schlusstableau, das das gesamte Opernpersonal versammelt – auch Sarastro. Dessen weitgehende Ausblendung belegt, dass nicht die berühmten Arien die Auswahl

13
Moritz von Schwind, *Hochzeitszug des Figaro*, 1825, Privatbesitz.

der Szenen vorgaben. Sarastro stört nicht nur die symbolisch herausgearbeiteten verflochtenen Liebesgeschichten. Schwind fand ihn »ein bißchen hohl, dagegen prächtig und stilisiert wie alle Mozartischen Aufzugsmusiken«.[94] Schwinds *Zauberflöte* ruft Szenen der Oper in Erinnerung, ohne eine Opernaufführung zu insinuieren. Die Figuren agieren wie in Historiengemälden. Sehr viel dichter am Libretto blieb demgegenüber Eduard von Engerth, der um 1867 einen heute zerstörten *Figaro*-Freskenfries im ehemaligen Kaisersalon der Wiener Hofoper konzipierte (Kat. 37).[95]

Diese ersten Beispiele[96] von Sacchetti über Schwind zu Engerth zeigen die Problematik, die sich jedem Künstler bot, der sich Opernstoffe auswählte: Sollte die Auswahl der Szenen den musikalischen Höhepunkten folgen? Was war eigentlich ›der Stoff‹ – das Libretto, also der Text? Die musikalischen Höhepunkte? Und wie ließ sich deutlich machen, dass die Oper gemeint war, nicht die Textgrundlage? Indem nicht Historien, sondern offensiv Bühnenhandlung wiedergegeben wurde? Mit den dramatis personae, sichtlich als Sänger und Sängerinnen dargestellt? Wie konnte man sich absetzen von den Gebrauchsgraphiken, die in Partituren und Klavierauszügen [Abb. 14], später auch in »Illustrirten Zeitungen«, Szenen aus der Oper zeigten,[97] die durchaus als Opernszenen gemeint waren? Die Entscheidung wurde nicht leichter, wenn keine Bildfolge, sondern ein Einzelbild gestaltet werden wollte. In welcher Szene, Arie, Figur verdichtet sich eine Oper zu ihrer Quintessenz? Allerdings muss man einräumen, dass diese Fragen nicht das Gros der bildenden Künstler umtrieb. Es sind generell wenige, die von einem Komponisten, einer Oper oder Opernfigur so fasziniert waren, dass sie sich künstlerisch mit ihr auseinandersetzten. Erst gegen Ende des 19. Jahrhunderts nahm das Interesse deutlich zu, schien vielen Künstlern, Kunstschriftstellern und Ästhetikern doch in der Musik, die durch Töne, Klänge und Klangfärbungen wirkt, eine Antwort darauf zu liegen, wie allein mit Farben und Formen, ohne literarisches Thema, Wirkung erzielt werden könne.[98] Ab den 1880er-Jahren war es aber nicht Mozart, sondern zunächst Richard Wagner, der als Inbegriff der Moderne vor allem in Frankreich Künstler in seinen Bann zog, sodass sich eine eigene *Peinture Wagnerienne* formierte. Künstler wie Mariano Fortuny widmeten einen Großteil ihres Schaffens den Opern des Meisters aus Bayreuth. Bald nach 1900 war es dann Johann Sebastian Bach, dessen Fugen Künstler der klassischen Moderne in ganz Europa als Vorbild einer perfekten Verbindung von Poesie und Mathematik, von Abstraktion feierten. Die Rezeption Mozarts verlief dagegen anders: ohne Zeiten besonders großer Aufmerksamkeit, dafür in ruhiger Kontinuität. Bei wenigen Künstlern sind Mozartthemen eine feste Größe, aber viele fanden im Lauf ihres Schaffens das eine oder andere Mal zu ihm. Das Zögern der Anfänge liegt wiederum in der Neuartigkeit, Musikstücke in den bildenden Künsten zu thematisieren. Dennoch sind auch die zunächst wenigen Beispiele in ihrer Wahl aussagekräftig, denn die Entscheidung fiel bis ins frühe 20. Jahrhundert meist auf *Don Giovanni*, die im 19. Jahrhundert beliebteste Oper Mozarts. Wie Faust war Don Juan in der Literatur als Stoff längst eingeführt. Wie jener ist er ein Archetyp

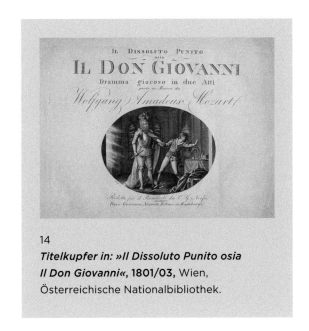

14
Titelkupfer in: »Il Dissoluto Punito osia Il Don Giovanni«, 1801/03, Wien, Österreichische Nationalbibliothek.

menschlichen, aus der Sicht des 19. Jahrhunderts männlichen Verhaltens, was ihn von allen anderen Opernfiguren Mozarts unterscheidet. Erste bildkünstlerische Umsetzungen finden sich in Titelvignetten von Klavierauszügen oder Partituren, wie in Böhmes Ausgabe, die 1800 in Hamburg erschien und den Titelhelden im Griff des Steinernen Gastes zeigt.[99] Dessen Eintreten erschüttert Don Giovanni in einem kleinen Gemälde Eugène Delacroix', das 1824/26[100] wohl am Anfang der bildkünstlerischen Interpretation des Dramma giocoso steht (Kat. 38). Am 9. Februar notierte Delacroix in seinem *Journal*, ungeachtet einer in seinen Augen nicht gelungenen Aufführung des *Don Giovanni*: »Welch ein Meisterwerk der Romantik. Und das 1785!«[101] Delacroix bewunderte die Oper wegen der »Vielfalt der Charaktere. Donna Anna, Octavio, Elvira sind ernstere Charaktere. Vor allem die beiden ersteren; bei Elvira sieht man schon eine weniger düstere Nuance. Don Juan ist bald komisch, bald hochmütig, bald einschmeichelnd, sogar zärtlich; das Bauernmädchen von unnachahmlicher Koketterie; Leporello vollendet von Anfang bis Ende. Rossini variiert die Charaktere nicht so stark.«[102] *Don Giovanni* selbst sei eine »wunderbare Verschmelzung von Eleganz, Ausdruck, Komischem, Schrecklichem, Zärtlichem, Ironischem, jedes in seinem Maß«.[103]

Alexandre-Évariste Fragonard, der Kostüme für die *Opéra de Paris* entwarf, ließ um 1830 zwei Bilder folgen, von denen das eine den Frauenhelden und skrupellosen Verführer, das andere (Kat. 39) den hochmütig sein Schicksal herausfordernden Geist, der keine Reue empfinden kann, darstellt. Selten setzten sich Künstler mit der ganzen Oper auseinander. Meist griffen sie Szenen auf, in denen Überschneidungen mit ihren eigenen Themenkreisen bereits angelegt waren. Bei Delacroix, der auch den Faust- und den Don-Quijote-Stoff gestaltete, war es das Interesse am Archetyp, bei Edgar Degas 1877 [Abb. 15] die Faszination für das Ballett.[104]

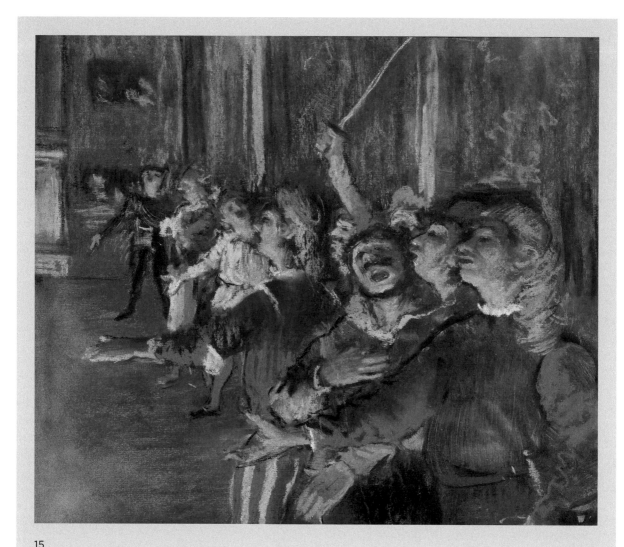

15

Edgar Degas, _Les Choristes_, um 1877, Paris, Musée d'Orsay.

Bald nach 1900 entstanden einige Rollenporträts, bei denen sich die Begeisterung für ein Modell mit der Faszination für eine Rolle verband, die es, 1903/04 im Fall von Jacques-Émile Blanches _Le Chérubin de Mozart_ (Kat. 42), nicht einmal verkörpert haben muss. Rund fünfzig Mal porträtierte Blanche sein bevorzugtes Modell Désirée Manfred,[105] einmal auch als hinreißenden Cherubino. Ob die Schauspielerin Lillah McCarthy die Donna Anna in einer Mozartinszenierung gab, ist auch mehr als fraglich, dennoch malte Charles Haslewood Shannon sie in ebendieser Rolle [Abb. 16], die ihm vortrefflich zum Charakter der Actrice zu passen schien. Max Slevogt dagegen fand in dem portugiesischen Bariton Francisco d'Andrade seinen Don Giovanni, in dem das Charisma des Sängers mit dem Rollencharakter eine idealtypische Symbiose einging (Kat. 41). Von 1901 bis zum Tod des gefeierten Opernsängers im Jahr 1921 stellte Slevogt seinen Freund mehrfach in dessen Paraderolle dar. Slevogt sah Don Giovanni als Herrenmenschen im Sinne Nietzsches.[106] Kaum ein anderer Künstler kehrte so oft und in so vielen ver-

schiedenen Medien zu Mozart zurück wie Slevogt.[107] Neben Gemälden und Graphiken schuf er 1924 Bühnenbilder für eine Dresdner Aufführung des _Don Giovanni._ Hinzu kamen monumentale Wanddekorationen zu _Don Giovanni_ und _Zauberflöte,_ aber auch Wagners _Ring des Nibelungen_ für sein Musikzimmer in Neukastel (Kat. 43). Bereits 1910 hatte Slevogt Zauberflötenmotive skizziert, als er im Auftrag des Kunsthistorikers und Schriftstellers Johannes Guthmann dessen Gartenpavillon in Neu-Cladow bei Potsdam ausmalen sollte. 1917 folgte ein Zauberflötenfries für einen privaten Musiksaal in Hannover. Der Verleger Paul Cassirer witterte mit sicherem Gespür, dass graphische Mappenwerke und bibliophile Libretto-Ausgaben ihren Weg zu begeisterten Sammlern finden würden. In seinem Verlag erschienen sowohl Slevogts Illustrationen zum _Don Giovanni_ wie auch die Randzeichnungen zur _Zauberflöte_ (Kat. 44–49). Letztere dokumentieren, dass nicht nur der Opernstoff, sondern auch der Reiz der originalen Handschrift des Mozartautographs eine Inspiration sein konnte, nicht

16
Charles Haslewood Shannon, *Lillah McCarthy*
als Donna Anna, **1907,** Cheltenham,
The Wilson.

in eine Lebensphase eingetreten war, in der die Leidenschaften sich gelegt hatten. Am 30. November 1853 notierte er, diese Überlegungen angestellt zu haben, »während ich dieser schönen Musik lauschte, vor allem der Mozarts, die die Ruhe einer geordneten Zeit atmet«. Er denke nur an »Rubens oder Mozart: mein großes Geschäft acht Tage lang, das ist die Erinnerung an eine Arie oder ein Gemälde«.[110] – Diese Impulse können letztlich Einfluss auf jedes Werk, gleich welcher Thematik, gehabt haben. Musik als Katalysator der Kreativität, Mozart neben Rubens. Mozart bedeutete für Delacroix: Vollendung. 1849 beobachtete er, bei Mozart »hat jede einzelne Partie ihren Verlauf, doch immer in Zusammenhang mit der andern: so entsteht die vollkommen gestaltete Melodie«.[111] Im Jahr darauf, am 3. März 1850: »Ouvertüre zur Zauberflöte; das ist wahrhaftig ein Meisterwerk. [...] Er ist wirklich der Schöpfer, ich will nicht sagen, der modernen Kunst, denn die gibt es gegenwärtig schon nicht mehr, aber der auf ihren Gipfel geführten, nach der es keine Vollkommenheit mehr gibt.«[112]

Delacroix' Reflexionen lösen sich vom Stoff, von der Ikonographie und denken über Mozart und dessen Musik in einer komplexen Weise nach, die in der klassischen Moderne zentral werden sollte. Mit dem immer dringlicher werdenden Wunsch, die bildenden Künste vom literarisch-figurativen Gegenstand zu emanzipieren, Autonomie und künstlerische Bedeutung aus und mit dem Eigenwert der gestalterischen Mittel zu gewinnen, fiel der Musik als Referenzgröße eine gewichtige Rolle zu.

weniger die Musik selbst. Der kreative Funke kann von einer bestimmten Melodie ausgehen oder einer Komposition, aber auch von der Idee, die sich mit der Musik Mozarts verbindet.

Schon für Delacroix und Ingres ist dieser Weg der freien ›musikalischen‹ Inspiration anzunehmen. Beide Künstler reflektierten Mozarts Musik und nahmen sie als Maßstab, den sie mit der Auffassung der eigenen Kunst, der Malerei abglichen. Ingres fertigte 1841 eine Zeichnung des Komponisten Charles Gounod am Klavier vor einer Partitur von Mozarts *Don Juan* [Abb. 17],[108] als freundschaftliche Erinnerung an gemeinsam am Klavier verbrachte Nächte. Die Spuren, die diese Inspiration im künstlerischen Schaffen hinterließ, sind methodisch schwer zu fassen. Sie können sowohl in die kunsttheoretischen Überlegungen eingehen als auch in die Konzeptionsphase eines Werkes, wenn zum Beispiel das Hören von Musik den kreativen Prozess auslöst oder begleitet. Einen gewissen Zugang erlauben Quellen, die allerdings nur punktuelle Einblicke gewähren, schließlich können sich Vorlieben und Einstellungen im Lauf eines Lebens wandeln. Delacroix bemerkte zum Beispiel am 8. Oktober 1822 zur Oper *Le Nozze di Figaro*, sie »inspiriert mich oft zu Gedankenflügen. Wenn ich sie höre, verspüre ich große Lust, etwas zu tun. Allein mir fehlt die Geduld, fürchte ich«.[109] Dreißig Jahre später beobachtete Delacroix hingegen selbst, dass er

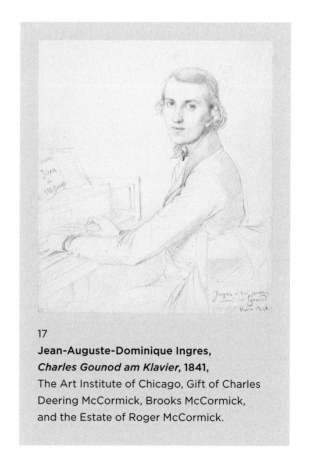

17
Jean-Auguste-Dominique Ingres,
Charles Gounod am Klavier, **1841,**
The Art Institute of Chicago, Gift of Charles Deering McCormick, Brooks McCormick, and the Estate of Roger McCormick.

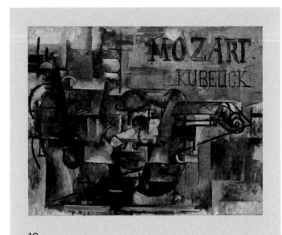

18
Georges Braque, *Violine: »Mozart Kubelick«,*
1912, New York, The Leonard A. Lauder
Cubist Collection.

und damit lernbaren Methoden seiner Kunstauffassung suchte, nach Gesetzmäßigkeiten, die im künstlerischen Prozess nie so sakrosankt wurden, dass trockener Formalismus drohte. Das bevorzugte Beispiel, an dem Klee seine Analysen vorführte, war jedoch nicht Mozart, sondern Bach.

Obwohl Polyphonie, Rhythmus, Harmonie und Klang in das Vokabular und das künstlerische Konzept bildender Künstler übergingen und die Musikalisierung der Malerei damit vordergründig transparenter scheint, wird es umso schwieriger, Analogien zwischen Musik und Malerei tatsächlich auch nachzuweisen, insbesondere wenn Selbstaussagen fehlen. Es bleibt die Entscheidung der Künstler, ob ein Bildtitel, Notenzitate oder Schriftzüge mit Komponistennamen den Betrachtenden konkrete Bezüge mitteilen sollen. Georges Braque ging diesen Weg 1912 im Gemälde *Violine: »Mozart Kubelick«* [Abb. 18], Robert Motherwell[117] 1991 mit *Black for Mozart* [Abb. 19] oder auch Raoul Dufy (Kat. 53), der dieselben musikalischen Hausgötter verehrte wie Klee: Mozart und Bach. Allerdings ging es Dufy nicht um Strukturparallelen, sondern um die Visualisierung des musikalischen Hörerlebnisses sowie die Umsetzung von Melodien und Klangfarben von Instrumenten mit Farben und Formen:

Die Musik war die beneidete Schwesterkunst, die bestehen konnte, ohne andere als ›musikalische‹ Inhalte zu Hilfe nehmen zu müssen. Die Vorstellung einer Übertragbarkeit musikalischer Strukturen und Verfahren verhieß der Malerei neue Möglichkeiten. Sowohl die Musik, begriffen als eine der Künste, als auch ihre Manifestation in einzelnen Kompositionen wurden zu einer Inspirationsquelle, aus der Künstler bis in die Gegenwart schöpfen, in Theorie und Praxis. Für die konkrete Ausgestaltung eröffneten sich unterschiedliche Wege, die vom individuellen Verständnis, was Musik sei oder sein solle, abhing, und damit auch von den Komponisten, die jeweils als ideale Exponenten des Ideals galten. Für Wassily Kandinsky wurde die Begegnung mit Arnold Schönberg prägend. Mozart gehörte für ihn einer vergangenen Zeit an.[113] Paul Klee hingegen konnte der zeitgenössischen Musik wenig abgewinnen und befand 1917: »Mozart und Bach sind moderner als das 19. [Jahrhundert].«[114] Beide Komponisten hinterließen tiefe Spuren in seinem Œuvre. Mozart als imaginärem Dialogpartner fühlte Klee sich Zeit seines Lebens verbunden. 1932 freute er sich: »Eine wirklich ganz sichere Freundschaft, unzertrennlich und tief verankert mit einem vorbildlichen Künstler zu schliessen, ist mir gelungen.«[115] Gemeint war Mozart. Klee, der Slevogts *Weißen d'Andrade* (Kat. 41) bewunderte,[116] setzte einerseits die noch junge Tradition der Darstellung von Opernfiguren fort. *Bauhaus-Bartolo, Der Bayerische Don Giovanni,* oder *Die Sängerin L. als Fiordiligi* (Kat. 50; Abb. 58) zeigen jedoch schon im Titel an, dass die Charaktere die Bühne verlassen und eine Eigendynamik entwickeln, die sich aus Klees Lebensrealität und den weitgefächerten Themen und Fragen seiner Kunst speist. Dem assoziativen Bildwitz hält eine untergründige, dunkle Komponente die Waage. Neben diese Annäherung an Mozart trat eine nicht weniger komplexe theoretische Durchdringung struktureller Gemeinsamkeiten von Musik und Malerei. Die Tätigkeit als Lehrer am Bauhaus brachte es mit sich, dass Klee nach lehr-

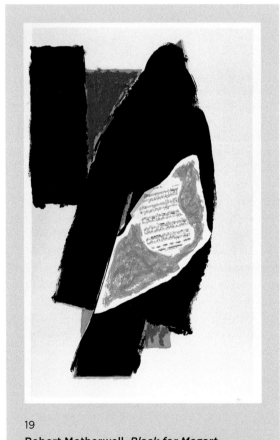

19
Robert Motherwell, *Black for Mozart,*
1991, Lithographie und Collage auf Papier,
Minneapolis, Collection Walker Art Center.

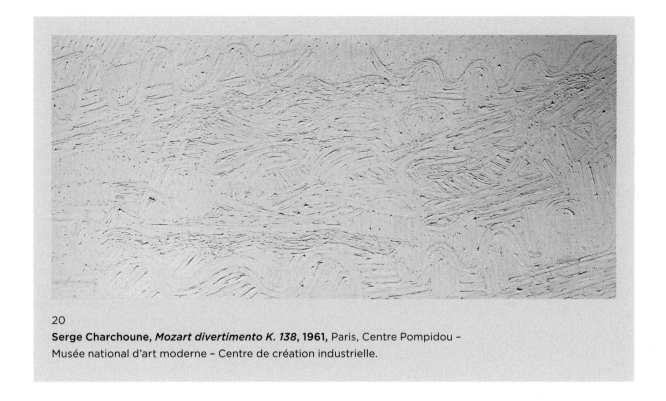

20
Serge Charchoune, *Mozart divertimento K. 138*, **1961,** Paris, Centre Pompidou –
Musée national d'art moderne – Centre de création industrielle.

»Man muß das melodische Motiv nachahmen und die Klangfarbe
seines Instrumentes, indem man eine Gruppe von Instrumenten
unter einem Lichteffekt zusammenfaßt und ihr eine Form gibt oder
einen Ausschnitt, der zwar mit dem Instrument oder dem Spieler
des Instruments nichts zu tun hat, aber ein abstraktes Zeichen ist,
durch das sich eine bestimmte musikalische Passage darstellen
kann. Wenn man also auf das Herausklingen einer Flöte aufmerk-
sam machen will, soll man die zwei oder drei Flötisten mit einem
Veronesergrün und einem Weiß beleuchten, in der Form eines
Blitzes oder von Funken. [...] Für die Violinen eine geschmeidige
horizontale Wellenlinie. Die zweiten Violinen in umgekehrter
Richtung. Für die Celli Wellenlinien von unten nach oben. Für
Posaunen oder Trompeten Sternformen.«[118]

Nicht vom Partiturstudium ging Dufy aus, vielmehr schöpfte er
im Wortsinn erste Inspirationen aus dem Orchester. Dufy war
regelmäßiger Gast bei den Proben, die Charles Münch, ab 1935
Dirigent, ab 1938 auch Leiter des Orchestre de la Société Phil-
harmonique in Paris abhielt. Münch erinnerte sich:

> »Von 1930 bis 1940 kam ich häufiger mit Dufy zusammen. Un-
> ermüdlich wohnte er den Proben bei. Als ich dirigierte, setzte er
> sich heimlich auf die oberste Stufe [...]. Während wir unser Pro-
> gramm durchspielten, zeichnete er unaufhörlich. So entstand seine
> schöne Serie ›Orchester‹, und ich kann sagen, sie entstand mit uns
> Musikern, in unserer Mitte.«[119]

Dabei dürften die Bewegungen der Musiker das Hörerlebnis
mitbestimmt haben. Mittlerweile war es aber auch möglich,
sich große Orchester und berühmte Sänger nach Hause zu
holen, Aufnahmen miteinander zu vergleichen. Von der Schall-

platte gespielt, durchzog Mozarts Musik zum Beispiel das
Atelier von Mark Rothko: »Sobald er sich einen Plattenspieler
leisten konnte [...], ließen die Zauberflöte und das Klarinetten-
quintett immer wieder die Wände seines Ateliers schwin-
gen.«[120] Eine Transponierung der Musik in Öl auf Leinwand
war nicht das Ziel. Vielmehr diente das Hörerlebnis als Impuls-
geber der Inspiration, verbunden mit Reflexionen über Kunst:
»It was Mozart's compositions that moved my father and in
which he found the stylistic and formal principles, and more
especially the means of articulating ideas, that would influence
the development of his own artistic language«[121] – so interpre-
tiert Rothkos Sohn die Bedeutung der Musik Mozarts für die
künstlerische Entwicklung seines Vaters. Der eingängige Ver-
gleich zwischen Werken Mozarts und Rothkos sollte nicht dar-
über hinwegtäuschen, dass das Tertium Comparationis vom
Betrachter gesetzt wird und auf Zuschreibung bestimmter Qua-
litäten an den Komponisten wie an den Maler gründet, mithin
ein Akt der Rezeption ist, der nicht zwangsläufig etwas über
den kreativen Prozess aussagt.

Die Annäherung an Mozart ist so individuell wie subjektiv. Sie
gelangt in der Regel dort zum Ausdruck, wo es Schnittmengen
mit den Themen des eigenen künstlerischen Schaffens gibt: bei-
spielsweise der Appell an das Unbewusste bei Dorothea Tanning
(*Eine kleine Nachtmusik*, 1943, London, Tate Modern), die The-
matisierung des kreativen Prozesses bei Motherwell [Abb. 19]
oder das aleatorische Prinzip bei VALIE EXPORT (Kat. 58). Bei
allen vielfältigen, individuellen Wegen bildender Künstler zu
Mozart fallen dennoch einige allgemeine Tendenzen für die Zeit
nach dem Zweiten Weltkrieg auf. Zum einen treten an die Stelle
der Oper das *Requiem* und die Instrumentalmusik, wie zum Bei-

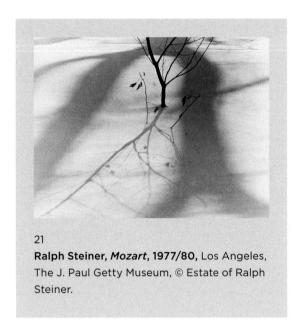

21
Ralph Steiner, *Mozart*, 1977/80, Los Angeles,
The J. Paul Getty Museum, © Estate of Ralph
Steiner.

en-Provence 1950 oder Zaha Hadid, Walt Disney Concert Hall, Los Angeles 2014; *Die Entführung aus dem Serail*: André Derain, Aix-en-Provence 1952; *Don Giovanni*: Clemens Holzmeister, Salzburg 1953, Henry Moore, Spoleto 1967 oder Frank Gehry, Walt Disney Concert Hall, Los Angeles 2012; *Lucio Silla*: Robert Longo, Salzburg 1997. Die *Zauberflöte* fehlt in der Reihe nicht, auf sie konzentriert sich die Würzburger Ausstellung.

Am Anfang der kleinen Auswahl steht das Werk eines Künstlers, der gleichermaßen Maler, Architekt und Bühnenbildner war. Karl Friedrich Schinkels Bühnenbild für den ersten Auftritt der Königin der Nacht gibt ein Paradebeispiel dafür ab, wie prägend sich ein Bild in das kollektive Gedächtnis gleich mehrerer Generationen einschreiben kann und den kurzen Moment der Aufführung überdauert. Die Anweisung für den 6. Auftritt der *Zauberflöte* lautet: »Die Berge theilen sich aus einander, und das Theater verwandelt sich in ein prächtiges Gemach. Die Königin sitzt auf einem Thron, welcher mit transparenten Sternen geziert ist.« Schinkel gelang mit seinem Bühnenbild für den ersten Auftritt der Königin der Nacht in der Königlichen Oper Berlin 1816 der große Wurf (Kat. 59).[123] Die äußerste Ökonomie, die das Naturbild des Sternenhimmels in abstrakte Regelhaftigkeit überführt und mit ihm zugleich der gottgleichen Epiphanie der Königin kosmische Dimensionen verleiht, besitzt geradezu ikonische Qualitäten. Nichts ist hinzuzufügen, nichts wegzudenken, nicht anders könnte das Bild sein als genau so. Opernbild und Opernfigur werden zur Deckung gebracht. Nach wie vor besitzt dieses vielleicht berühmteste Bild der Operngeschichte eine beachtliche Bühnenpräsenz. 1994 inszenierte August Everding in der Staatsoper Unter den Linden in Berlin die *Zauberflöte* unter Verwendung der Entwürfe Schinkels. William Kentridge zitierte die Sternenhalle 2006 im Teatro San Carlo in Neapel [Abb. 67].[124] Schinkel hatte selbst für die Verbreitung des Blattes gesorgt, als er es 1819 mit anderen Werken in einer Mappe bei Wittich herausgab. Im 20. Jahrhundert zierte es die Cover von Büchern und Schallplatten, inzwischen auch Mousepads, Brillenetuis, Schminktaschen, Briefbeschwerer. Die *Zauberflöte*, verdichtet in einem einzigen Bild. Angesichts der bezwingenden Suggestionskraft, die von Schinkels Sternendom ausgeht, gerät gar zu leicht in Vergessenheit, was fast zu trivial auszusprechen, aber dennoch für den gesamten Komplex »Maler als Bühnenbildner«[125] in Erinnerung zu rufen ist. Schinkels Dekoration ist eine von insgesamt zwölf, und es ist durchaus bezeichnend, dass die ägyptisierenden Szenerien Sarastros Reich kein visuelles Gegengewicht zur mächtigen Herrscherin der Nacht geben können. Zudem ist das Bild nicht ›die‹ Interpretation dieser Königin, sondern eine mögliche. Vor allem aber: Das Bild ist nicht das Bühnenbild, schon gar nicht ein Bild der Inszenierung von 1816. Nicht von ungefähr verzichtete Schinkel auf die Darstellung der Figuren, die sich während der Arie der Königin der Nacht auf der Bühne befinden. Die originale Gouache misst 46,4 mal 61,5 cm und hat selbstverständlich ihren Ursprung in einem Bühnenbild, das einer Inszenierung Raum gab. Doch es löst sich von dieser und ist als autonomes Kunstwerk zu betrachten. Vergleichbar verhält es sich mit anderen Werken, den Kostümen, Requisiten, Entwürfen,

spiel bei Hannah Höch (Kat. 51, 52), Serge Charchoune [Abb. 20] oder Thomas Grochowiak (Kat. 56). Zum anderen suchen Kunstschaffende die Auseinandersetzung mit dem ›Phänomen Mozart‹, dem Genie, seiner Vermarktung, der Befragung der überlieferten Porträts (Kat. 8, 9). Vielfach offenbaren dabei allein der Werktitel oder Inschriften die unbewusste, nicht begrifflich-isolierende Verknüpfung, die Resonanz zwischen Künstler und Komponist, so zum Beispiel bei Gerhard Richter (Kat. 55), Tom Phillips (Kat. 54) und Ralph Steiner [Abb. 21].

Darüber hinaus eröffnete sich für bildende Künstler ein weiterer Weg der Auseinandersetzung mit Mozarts Opern: die Gestaltung der Bühne.

»Das Theater verwandelt sich« – Bildende Künstler als Bühnenbildner

Das 20. Jahrhundert brachte in Schauspiel und Oper einen Anstieg von Produktionen, bei denen nicht Bühnenbildner von Profession, sondern Architekten und bildende Künstler, die bereits einige Bekanntheit erreicht haben, Bühnenbilder und Kostüme entwarfen. Mozarts Opern bilden keine Ausnahme, im Gegenteil. Bereits 1895 lieferte Max Slevogt auf Anregung von Richard Strauss beispielsweise Kostümentwürfe für *Titus* in München. *Don Giovanni* wurde in Berlin 1923 mit Bühnenbildern des Architekten Hans Poelzig aufgeführt, 1924 zog Dresden nach und engagierte Slevogt für dieselbe Oper. Zuvor, 1918, hatte Slevogt eine Anfrage, Bühnenbilder für eine *Zauberflöte* in Leipzig zu entwerfen, abgelehnt. Ein Projekt für dasselbe Singspiel, diesmal in Berlin, Unter den Linden, zerschlug sich 1928.[122]

Nach dem Zweiten Weltkrieg stieg die Zahl der bildenden Künstler, die Mozarts Opernfiguren einen Bühnenraum gaben, sprunghaft an. Genannt seien nur: *Così fan tutte*: Balthus, Aix-

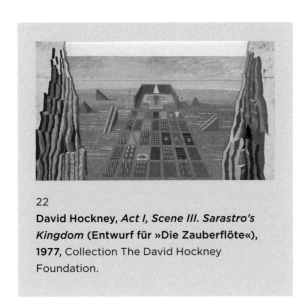

22

David Hockney, *Act I, Scene III. Sarastro's Kingdom* **(Entwurf für »Die Zauberflöte«), 1977,** Collection The David Hockney Foundation.

Überblick hat. Bei der Aufführung kamen dann noch weitere, den Bühnenraum strukturierende Kulissenteile hinzu. Und: Auf der Bühne befanden sich die Sängerinnen und Sänger, deren Kostüme ebenso wie ihre Bewegungen den Gesamteindruck mitgestalteten. Kostüme wie Bühnenbilder geben dabei Bewegungsmöglichkeiten vor. Nicht jedes Kostüm lässt jede Bewegung zu. Da die Bewegungen der Akteure auf der Bühne Teil des Opernbildes im Sinne des Tableaus sind, ist es nur konsequent, wenn die bildenden Künstler sie vorgeben, also letztlich in die Regie eingreifen. Bereits Kokoschka entschied in diesem Punkt bei der Salzburger *Zauberflöte* mit.

Was seit dem 20. Jahrhundert für die Mozartrezeption in den bildenden Künsten gilt, trifft auch auf die Gestaltung der Bühnenbilder zu: Jeder Künstler bringt seine eigenen Fragen und Themen, seine eigene Symbolik mit auf die Bühne und definiert seine Aufgabe anders. Karel Appel, Mitbegründer der CoBrA-

die in der Ausstellung gezeigt werden. Letztere halten erste Ideen fest und erlauben einen Einblick in den kreativen Bildfindungsprozess und die Interpretation einer Figur, einer Szene oder einer Oper durch den jeweiligen Künstler.

Mit der Wahl eines renommierten Künstlers ist letztlich bereits eine Vorentscheidung für die Interpretation der jeweiligen Oper getroffen. Als man in New York 1967 Marc Chagall engagierte, erwartete man auch die typischen Motive und Farbkonzepte Chagalls und fand sie passend für die *Zauberflöte* (Kat. 65–68), man wollte diese Interpretation. Ebenso knüpften sich in Salzburg und Genf (Kat. 61–63) Erwartungshaltungen an Oskar Kokoschka, der zugleich mit seiner künstlerischen Handschrift auch seine Sicht auf die Oper, sein Menschenbild und sein Weltbild auf die Bühne brachte – auch wenn der Künstler selbst zunächst Beethovens *Fidelio* den Vorzug geben wollte. »Meine Auffassung der Inszenierung der Zauberflöte empfahl mir, das Menschliche des Mozart'schen Genius in allen Farben des Regenbogens dem modernen Opernbesucher vor Augen zu führen. Der weite Raum sollte mitsingen, im Lichtraum die Harmonie der Töne ihre Entsprechung finden«,[126] schrieb Oskar Kokoschka zu seiner Ausstattung der *Zauberflöte* 1955 in Salzburg. Sowohl Chagall wie Kokoschka gehören dabei – wie Schwind und Slevogt – zu jenen Künstlern, die der Musik generell ein großes Interesse entgegenbrachten und zahlreiche weitere ›musikalische‹ Werke schufen, auch zur *Zauberflöte* (Kat. 64).

Malerstars, bildende Künstler von Weltrang als Bühnenbildner, sind längst keine Seltenheit mehr, insbesondere bei den großen Festivals und Festspielen kommen sie zum Einsatz. 1977 wurde für das Glyndebourne Festival David Hockney engagiert. Sein *Reich des Sarastro* [Abb. 22] ist, hierin Schinkels Sternenhalle vergleichbar, ein Bild der fast schon rigiden Ordnung, der die Natur unterworfen ist, die aber auch nur innerhalb der Ordnung größeren Platz einnehmen kann, der klaren Struktur, einer Welt, über die der Herrscher – und der Betrachter – den

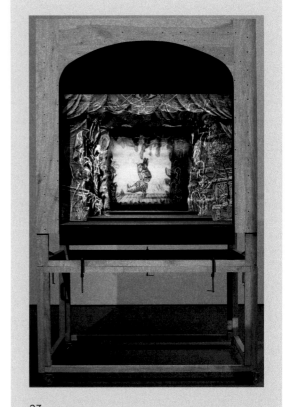

23

William Kentridge, *Preparing the Flute,* **2005,** Modelltheater mit Zeichnungen (Kohle, Pastell und Farbstifte auf Papier), und zwei 35-mm-Animationsfilmen transferiert auf Video (s/w, Ton; 21:06 min.), 241,3 × 111,8 × 153,7 cm, New York, The Museum of Modern Art, Inv.-Nr. 450.2007, Gift of Marie-Josée and Jemry R. Kravis in Honor of Alanna Heiss.

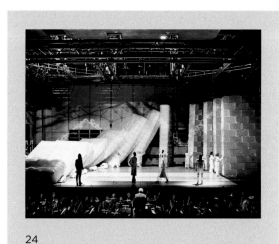

24
»Die Zauberflöte«, Regie: La Fura dels Baus,
Bühnen- und Kostümbild: Jaume Plensa,
Ruhrtriennale Bochum 2003.

die ›besseren‹ Bühnenbildner. Das Phänomen, dass vor allem an großen Häusern und für Festspiele und Festivals Stars aus den bildenden Künsten engagiert werden, führt letztlich den Schwerpunkt »Mozart als Inspiration« fort. Bühnenbilder kommen meist temporär zum Einsatz. Bei bildenden Künstlern führt hingegen meist schon das vorbereitende Material ein ›second life‹: Gesamtentwürfe und Detailskizzen entfalten Parallelleben als autonome Kunstwerke über die Dauer einer Inszenierung hinaus, finden ihren Weg in Ausstellungen und auf den Kunstmarkt. Damit einher geht eine Kontextualisierung in einem vom Opernereignis losgelösten neuen Bezugsrahmen, in dem ein Publikum erreicht wird, das die Aufführung selbst nicht erlebt hat.

Imagine Mozart

Seit gut 250 Jahren gibt es Mozart-›Bilder‹. Die Ausstellung IMAGINE MOZART | MOZART BILDER gibt mit rund 75 Werken einen Querschnitt durch die Fülle bildkünstlerischer Reflexionen über die Persönlichkeit und die Werke des Komponisten. Sie zeigt die Wandlungen der Wirkungsgeschichte Mozarts und seiner Musik aus dem Blickwinkel der Bildkünste auf: von den ersten Porträts, die von Mozart und seinen Familienangehörigen als Auftraggebern mitgestaltet wurden, über Genreszenen aus seinem Leben bis hin zu den schöpferischen Energien, die Kunstschaffende aus der Auseinandersetzung mit Mozarts Musik zogen und die in herausragenden Gemälden, Skulpturen oder Bühnenbildern Gestalt fanden. Jede Zeit hat ihren eigenen Mozart, jede Zeit ihre eigenen Mozartbilder. Einige blieben dauerhaft im kollektiven Bewusstsein verankert, wie die Porträts von Lange und Krafft. Die Porträts entstanden noch unter Mitgestaltung des Komponisten oder seiner Familienangehörigen. Doch schon sie interpretieren, manipulieren. Seit etwa 1820, also seit gut 200 Jahren, seit Mozarts Leben und seine Werke Gegenstand der Kunst wurden, verlagert sich der Schwerpunkt deutlich. Künstler von Delacroix bis Richter eröffnen uns eigene Zugänge zu Mozart, bieten uns ihre Interpretationen an. Sie treten als gleichberechtigte Partner mit Mozart in einen Dialog. Sie teilen uns aber auch etwas über sich selbst und ihre Zeit mit – oft sogar mehr als über Mozart. Im Crossover von der Musik zur bildenden Kunst berühren sie dabei unmittelbar Fragen menschlicher Kreativität.

Gruppe, blieb bei seinem Bühnenbild für die Oper Amsterdam 1995 und für die Salzburger Festspiele 2006 der Art brut treu und ließ sich von der Kunst von Kindern und Autodidakten inspirieren. Die Einfachheit der verwendeten Materialien kaschierte er nicht, sondern stellte sie ganz im Gegenteil unübersehbar heraus (Kat. 72–74). Ganz anders William Kentridge am Théâtre Royal de la Monnaie in Brüssel, 2005: Er setzte Schwarz-Weiß-Animationen ein und an visuellen Metaphern reiche Motive und Techniken, um Themen wie Kolonialismus oder Sichtbarkeit der Dinge, die er auch in seinen anderen Werken immer wieder auslotet, vielschichtig miteinander zu verweben [Abb. 23].[127] Kentridges Rolle ist mit der des Bühnenbildners dieser *Zauberflöte* allerdings nicht zutreffend benannt, sie geht fließend in die des Regisseurs über.

Dies gilt auch für Robert Wilson, für den feststand: »My responsibility as an artist is to create, not to interprete.«[128] Diese Devise gelte sowohl für die bildende Kunst wie für das Theater. Sie irritierte, wie er selbst konstatierte, die Sänger, mit denen er 1991 die *Zauberflöte* in der Opéra Bastille erarbeitete (Kat. 69–71). Auch von ihnen erwartete er »Kreation«. Interpretation sei hingegen Aufgabe des Publikums. Die Rollen aller Beteiligten werden immer neu definiert und zuweilen setzt sich das Visuelle an die Stelle der Dramaturgie, wie bei Jaume Plensa, der die Bühneninstallationen in der Bochumer Jahrhunderthalle für die Ruhrtriennale Bochum entwarf [Abb. 24]. Für Plensa stand fest: »Die visuellen Bilder, und dazu gehört auch der Raum, in dem die Aufführung stattfindet, sind wichtiger als die Dramaturgie.«[129] Ausschlaggebend sei das im Dialog mit dem Direktor erarbeitete Konzept. Doch es gibt noch eine entscheidende Prämisse: »Das wichtigste ist die Musik, die füllt alles.«[130]

Mit dem letzten Kapitel der Ausstellung soll wahrlich nicht suggeriert werden, bildende Künstler seien die spannenderen,

1 Vgl. *Brief* vom 21. Juli 1800 an Breitkopf & Härtel in Leipzig, in: Bauer/Deutsch 4 (1963), Nr. 1301.

2 Vgl. Ramsauer 2013.

3 Bauer/Deutsch 2 (1962), Nr. 366.

4 Vgl. Murr 2019, S. 22 f.

5 Mozart 1991, S. 24.

6 Methodisch-kritisch, insbesondere zur Authentizität der als gesichert geltenden Porträts, vgl. Eisen 2017.

7 Vgl. Großpietsch 2018, S. 45.

8 Zur Rolle visueller Medien bei der Kanonisierung von Komponisten und Werken vgl. Gottdang 2013.

9 Constanze Mozart an Breitkopf & Härtel [Wien, vor dem 30. Januar 1799], in: Bauer/Deutsch 4 (1963), Brief Nr. 1233, S. 244.

10 Maria Anna Freifrau von Berchtold zu Sonnenburg an Breitkopf & Härtel, in: Bauer/Deutsch 4 (1963), Brief Nr. 1364, S. 437.

11 Vgl. Sulzer 1774, S. 918.

12 Maria Anna Freifrau von Berchtold zu Sonnenburg an Breitkopf & Härtel, 4. Januar 1804, in: Bauer/Deutsch 4 (1963), Brief Nr. 1364, S. 437.

13 Maria Anna Freifrau von Berchtold zu Sonnenburg an Breitkopf & Härtel, 29. Mai 1803, in: Bauer/Deutsch 4 (1963), Brief Nr. 1361, S. 435.

14 Vgl. Bauer 2008, S. 36.

15 Vgl. Großpietsch 2013a.

16 Constanze Mozart an Breitkopf & Härtel, 17. Februar 1802, in: Bauer/Deutsch 4 (1963), Brief Nr. 1342, S. 414.

17 Ebd.

18 Brauneis/Koller 2014, S. 124. – *Wallfahrt zu Mozart* 1955, S. 74.

19 Maria Anna Freifrau von Berchtold zu Sonnenburg an Joseph Sonnleithner, 2. Juli 1819, in: Bauer/Deutsch 4 (1963), Brief Nr. 1391, S. 456.

20 Vgl. Bauer 2008, bes. S. 22–26.

21 Vgl. *Kunstblatt*, Nr. 2, 7. Januar 1840, S. 7.

22 Vgl. Bauer 2008, S. 39.

23 *König Ludwig I. von Bayern und Leo von Klenze* 2007, Dok. Nr. 956/Beilage, S. 211.

24 Vgl. Bauer 2008, S. 38.

25 Vgl. Grün 2009/10, S. 4.

26 Zit. nach Grün 2009/10, S. 6.

27 Ebd.

28 Vgl. Großpietsch 2013b, S. 139, Anm. 4. Mit dem öffentlichen Interesse an dem Gemälde verliert sich auch dessen Spur.

29 Zit. nach Schaal 1967, S. 41.

30 Carl Thomas Mozart an Johann Anton André, 8. April 1857, in: Bauer/Deutsch 4 (1963), Brief Nr. 1476, S. 524.

31 Ebd.

32 Vgl. Großpietsch 2013b, S. 52. Das zweite ›Attest‹ stellte der Mannheimer Hoforganist Franz Wilhelm Schulz am 16. März 1851 aus.

33 Vgl. Grün 2009/10, S. 4.

34 Vgl. Großpietsch 2013b, S. 53 f.

35 Vgl. Großpietsch 2013b, S. 53.

36 *Neue Zeitschrift für Musik* 37, Nr. 10, 3. September 1852.

37 Vgl. Großpietsch 2013b, S. 54.

38 Engl 1900, S. 27.

39 Ebd.

40 Vgl. Bauer 2005. – *Das Mozart-*

41 *porträt in der Berliner Gemäldegalerie* 2006.

41 Vgl. Bindman 1997. – Baker 1998. – Aspden 2002. – Chrissochoidis 2003. – Kernbauer 2009.

42 Vgl. allgemein zu Künstlerdenkmälern, mit ausführlichen Besprechungen der Mozartdenkmäler in Salzburg und Wien: Prokisch 1996. – Telesko 2012.

43 Nissen 2010, S. 627, zu Deyerkauf vgl. Hafner 1976.

44 Nissen 2010, S. 627.

45 B...r 1799, S. 584 f. – Nissen 2010, S. 627. – Lütteken 2017, S. 222–229.

46 B...r 1799, S. 584.

47 Nissen 2010, S. 628.

48 Grazer Mozartiana, in: *Mozarteums-Mitteilungen*, Mai 1920, 2. Jahrgang, Heft 3, S. 94–64, hier S. 95. – Nissen 2010, S. 628.

49 Vgl. Hafner 1976, S. 14, macht einen Bezug zu Deyerkauf plausibel.

50 Vgl. Gottdang 2013.

51 Vgl. Goulaki-Voutyra 2015. Die Zeichnung befindet sich in Paris, Musée du Louvre, Département des Arts graphiques.

52 Vgl. Riesenfellner 1998, S. 291. – *Monumente* 1994, S. 135, Kat. 89/90 (Selma Krasa).

53 *Monument für Haydn und Mozart* 1819, S. 135.

54 Vgl. Daverio 2003.

55 *Monument für Haydn und Mozart* 1819, S. 135. Vgl. auch Mielichhofer 1843, S. 3.

56 *Monument für Haydn und Mozart* 1819, S. 135.

57 Em. Ranzoni: Das Mozart Denkmal, in: *Neue Freie Presse*, Nr. 11372, 21. April 1896, S. 1 f., Zitat S. 1.

58 Erklärung, in: *Beilage zur Allgemeinen Zeitung*, Nr. 63, 4. März 1842, S. 502.

59 Ebd.

60 Mielichhofer 1843, S. 16.

61 Ebd.

62 Zu Schwanthalers Mozartdenkmal vgl. ausführlich Angermüller 1992.

63 Vgl. *Monumente* 1994.

64 Zit. nach *Monumente* 1994, S. 139 f. Kat. 91–94 (Selma Krasa).

65 Die Umsetzung an den heutigen Standort erfolgte 1953.

66 Vgl. Eilfeld/Hänsch 2015.

67 David Backhouse, Mozartdenkmal, 1991, Bath – Friedrich Brenner, Mozartstele, 1991, Augsburg – Ronaldo Campos, Mozartdenkmal, 1991, Sevilla – Mozartbrunnen, 1991, Bad Reichenhall, Künstler nach freundlicher Auskunft der Firma Reber nicht mehr ermittelbar.

68 Zit. nach Gerd Korinthenberg, dpa: *Lüperitz-Skulptur. Mozarts nackte Muse*, https://www.focus.de/wissen/lueperitz-skulptur_aid_15158.html [letzter Zugriff: 19.06.2020].

69 Vgl. Stafford 2003.

70 Vgl. Kris/Kurz 2010.

71 Zur Mozartikonographie im 19. Jahrhundert vgl. Telesko 2006.

72 A. Weill, Die Gemäldeausstellung im Louvre (Beschluß), in: *Zeitung für die elegante Welt*, Nr. 86, 3. Mai 1839, S. 342 f., hier S. 343.

73 Ebd., S. 343.

74 Anonyme Rezension, in: *Zeitschrift für Deutschlands Musikver-*

75 *eine und Dilettanten*, Karlsruhe 1841, S. 376 f., hier S. 376.

75 Ebd., S. 377.

76 A. Schubert, Teil eines Tableaus *Mozartiana* mit Gedenkstätten (aus: *Ueber Land und Meer. Allgemeine Illustrierte Zeitung* 40, S. 789), Wien, ÖNB (http://data.onb.ac.at/rec/baa349217).

77 *Mozart an der Orgel in Ybbs*, 1864, Öl auf Leinwand, Linz, Oberösterreichisches Landesmuseum.

78 C. Offterdinger, *Deutsche Jugend. Jugend und Familienbibliothek* 3, 1877, S. 132. http://digital.ub.uni-duesseldorf.de/dfg/periodical/pageview/2991321 [letzter Zugriff: 05.10.2020].

79 *Kindheit von Mozart*, Öl auf Leinwand, Jersey Museum and Art Gallery.

80 Zum Beispiel: *Mozart als sechsjähriger Knabe in Schönbrunn vor Kaiser Franz I. und Kaiserin Maria Theresia*. Xylographie nach Zeichnung von Heinrich Merté (Wien, ÖNB, http://data.onb.ac.at/rec/baa3492215) – *Mozart vor Mme. Pompadour*. Xylographie von Charles Baude nach Gemälde von Vincente de Paredes (ebd., http://data.onb.ac.at/rec/baa3492197) – *Maria Theresia empfängt den sechsjährigen Mozart in Begleitung von Marie Antoinette 1762 im Schloss Schönbrunn*. Heliogravüre nach Aquarell von Eugen von Blaas, (ebd., http://data.onb.ac.at/rec/baa4838804). Ausnahmen blieben ebenfalls Darstellungen der Begegnungen von Mozart und Beethoven (P.-P.-E. Allais und H. Merle, ebd., http://data.onb.ac.at/rec/baa16786479) sowie *Mozart und Haydn* (M. Benedetti nach J. F. Rigaud, 1796, ebd., http://data.onb.ac.at/rec/baa7223012).

81 Vgl. Eisen 2006a, S. 808. – Eisen 2006b.

82 Nissen 2010, S. 624.

83 Vgl. Davison 2011, S. 84. – Carlson 1978.

84 *Morgen-Post*, Wien, 2. Juni 1885, 35. Jahrgang, Nr. 150, S. 6.

85 Vgl. Davison 2011, S. 87.

86 »Der sterbende Mozart« in Paris, in: *[Wiener] Morgen-Post*, 15. Februar 1886, S. 4 f., alle Zitate S. 4.

87 E. B., Der Tod Mozart's von Munkácsy, in: *Die Presse*, 23. Februar 1886, S. 1–2.

88 *Salzburger Volksblatt*, XVII. Jahrgang, Nr. 118, 26. Mai 1887.

89 Vgl. Léhar 1957, S. 254 f. – Baur 2012, S. 333.

90 Handschriftlicher Vermerk auf dem Umschlag der Mappe. Vgl. Bettermann 2004, S. 10. Vgl. ebd. Abb. 10–18.

91 Moritz von Schwind: *Die Hochzeit des Figaro*, Wien 1904. Vgl. Bettermann 2004, S. 9–18.

92 Vgl. Gottdang 2004, S. 256.

93 Schwind an Bernhard Schädel, 1. Februar 1864, zit. nach Stoessl 1924, S. 411. Zu Schwinds Fresken für die Wiener Oper vgl. *Schwind. Zauberflöte* 2004.

94 Schwind in einem Brief an Bernhard Schädel, 12. Dezember 1852, zit. nach Stoessl 1924, S. 301.

95 *Figaros Hochzeit. Sieben Compositionen im Hof-Salon des K. K.*

96 *Opernhauses in Wien. Erfunden und ausgeführt von Eduard Engerth*, München [um 1875]. Vgl. *Eduard von Engerth* 1997.

96 Einen allgemeinen Überblick über Mozart als Inspiration für Künstler, vor allem im 20. Jahrhundert, zeigt entlang von Einzelbetrachtungen Jung-Kaiser 2003.

97 Einige Beispiele in November 2017.

98 Vgl. Würtenberger 1979. – Schawelka 1993. – Gottdang 2004. – *Klang der Bilder* 1996 (1985).

99 Vgl. November 2017, S. 167.

100 Vgl. Johnson 1996.

101 Eintrag vom 9. Februar 1847, in: Delacroix 1988, S. 24.

102 Eintrag vom 14. Februar 1847, in: Delacroix 1988, S. 25.

103 Ebd., S. 24.

104 Vgl. Degas 1988, S. 270 f., Kat. 160 (Douglas W. Druick und Peter Zegers).

105 Vgl. Roberts 2012, S. 76.

106 Vgl. Gottdang 2015, S. 109.

107 Vgl. *Slevogt und Mozart* 1991.

108 Vgl. Goulaki-Voutyra 2015.

109 Vgl. Delacroix 1990, S. 20.

110 Delacroix 1988, S. 185. Gespielt wurden jeweils ein Duo von Mozart und eines von Beethoven.

111 Delacroix 1990, S. 103.

112 Delacroix 1988, S. 79.

113 Kandinsky 1912, S. 91: »Vielleicht neidisch, mit trauriger Sympathie können wir die Mozart'schen Werke empfangen. Sie sind uns eine willkommene Pause im Brausen unseres inneren Lebens, ein Trostbild und eine Hoffnung, aber wir hören sie doch wie Klänge aus anderer, vergangener, im Grunde uns fremder Zeit.«

114 Klee 1957, S. 380. – Düchting 1997. – Gottdang 2018.

115 Brief von Paul Klee an Lily, 29. November 1932, in: Klee 1979, Bd. 2, S. 1203.

116 Vgl. Klee 1979, Bd. 1, S. 437.

117 Vgl. *Motherwell* 2004.

118 Zit. nach *Klang der Bilder* 1996 (1985), S. 254.

119 Zit. nach *Klang der Bilder* 1996 (1985), S. 254 f.

120 Rothko 2015, S. 169, Christopher Rothko über seinen Vater, zit. nach: https://rothko.khm.at/ [letzter Zugriff: 19.09.2020].

121 Rothko 2015, S. 170.

122 Vgl. Schenk 2015, S. 224–256.

123 Vgl. Büchel 2005. – Pfäfflin 2014.

124 Vgl. Wendel-Poray 2018, S. 26, Abb. 8.

125 Vgl. Wendel-Poray 2018.

126 Zit. nach *Kokoschka und die Musik* 1996, S. 43.

127 Vgl. Kentridge 2016, S. 50.

128 Wilson/Eco 1993, S. 89.

129 Zit. nach Christiane Hoffmans, Was macht die »Zauberflöte« in der Jahrhunderthalle, Das spanische Theater »La Fura dels Baus« inszeniert Mozarts Meisterwerk 2003 in Bochum. Ein Interview in: *Welt am Sonntag*, 24. Februar 2002, https://www.welt.de/print-wams/article6009 35/Was-macht-die-Zauberfloete-in-der-Jahrhunderthalle.html [letzter Zugriff: 18.09.2020].

130 Ebd.

Ulrich Konrad

Der eine Mozart und die vielen Mozart-›Bilder‹

Sehepunkte des Musikhistorikers

1) in bild *liegt die vorstellung eines unter der schaffenden [...] hand hervorgegangnen werks.*
2) bild ist vorzugsweise menschenbild, [...] ein gleichnis des menschen, was seiner gestalt gleich kommt.
10) am allerhäufigsten ist bild *eine blosze vorstellung, ιδέα, die wir uns in gedanken machen, die wir uns einbilden*

Deutsches Wörterbuch von Jacob und Wilhelm Grimm,
2. Band, Leipzig 1860

(Ab-)Bild – ›Bilder‹

Sich ein Bild von jemandem machen: Die mehrdeutige Formulierung hat etwas mit dem Wissen zu tun, das wir uns über Personen aneignen. Wer über jemanden im Bilde ist, weiß über ihn Bescheid, und wer Bescheid weiß, kann andere über ihn ins Bild setzen. Aber die dabei behauptete Gewissheit ist trügerisch und überwindet nicht die spürbare Kluft zwischen dem, was einerseits an Faktisches gebundenes Wissen heißt – Abbild als »ein gleichnis des menschen, was seiner gestalt gleich kommt« (Grimm) – und dem ›Bild‹ andererseits, das wir von einer oder über eine Person in uns tragen – »eine blosze vorstellung, ιδέα, die wir uns in gedanken machen«. Führt man die Redewendung auf ihre Bedeutungsherkunft zurück, tritt das Gemeinte deutlicher hervor. Ein Bild von jemandem machen oder jemanden abbilden, mit dem Ziele eines »unter der schaffenden [...] hand hervorgegangnen werks«, heißt ja zu versuchen, dessen lebendiges Aussehen auf Leinwand, Foto oder in einer anderen Form festzuhalten. Wie schwer das ist, bedarf keiner Erläuterung. Nur selten vermögen diese Versuche den Blick mit den Augen zu ersetzen, und häufig heißt es beim Anblick des Porträts eines

Menschen, den man selbst kennt: Die Person sieht in Wirklichkeit ganz anders aus. Mehr noch: Die Wirklichkeit kann, wenn mehrere an ihr teilhaben, in deren individueller Wahrnehmung durchaus unterschiedliche Eindrücke hinterlassen. Fehlt die Unmittelbarkeit der Begegnung, beispielsweise bei Nachgeborenen, dann fehlt per se der Wirklichkeitsbezug. Hat jemand etwas selbst nicht gesehen, mangelt ihm der Anhalt, ein mögliches Abbild davon auf seine Verbindlichkeit hin zu überprüfen.

So geht es uns seit Langem mit Mozart. Zwar stellt die Überlieferung als Antwort auf die harmlose Frage, wie er denn ausgesehen habe, immerhin siebzig Bildwerke zur Verfügung. Bei den meisten davon handelt es sich jedoch schon allein aus chronologischen Gründen um ›gemachte Bilder‹, um Projektionen. Sie verraten auf den ersten Blick, was ein Porträtist uns sehen lassen möchte. Nur acht Porträts gelten als ›nach dem Leben‹ gefertigt.[1] Doch was bezeugen selbst diese? Auch sie dokumentieren Blicke, die Betrachter auf Mozart geworfen haben, und in ihren Augen ist dann ein Bild entstanden. Offenbaren diese Gemälde und Zeichnungen den einen Mozart? Um hierauf antworten zu können, müssten wir diesen einen kennen, was niemandem gewährt ist. Nachgeborene können an diesen Blickzeugnissen teilhaben und daraus neue Bilder herstellen, sogar solche, die für ›nahe an der Wirklichkeit‹ gelten, wie das Mozartporträt der Malerin Barbara Krafft – das wohl am häufigsten reproduzierte Abbild des Komponisten überhaupt – schlagend belegt [Abb. 2]. Die Künstlerin hat ihr Malobjekt nie mit eigenen Augen gesehen, und Mozart war bereits 28 Jahre tot, als sie ihn 1819 in Anlehnung an frühere Porträts idealisierend auf der Leinwand imaginierte. Ihr Bild stellt sich als Summe mehrerer Mozartbilder dar, die ihr die Witwe Constanze Mozart als Vorlagen für die Arbeit zur Verfügung stellte. Im Jahr 1991 erarbeitete das Bundeskriminalamt Wiesbaden im Auftrag

des Reiß-Museums der Stadt Mannheim aus der Vorlage des Krafft-Porträts sowie der Gemälde und Zeichnungen von Johann Nepomuk della Croce (1780/81) [Abb. 1], Joseph Lange (1782) (Kat. 2) und Dorothea Stock (1789) nach den damals modernsten Darstellungsmethoden ein polizeiliches Phantombild, das Mozarts Aussehen um 1777/78 wiedergeben soll – ein Porträt, das allen landläufigen Vorstellungen beinahe Hohn spricht. Doch aus welchen Gründen? Mit welchem Recht können wir behaupten, es besser zu wissen? Im wörtlichen wie übertragenen Sinne gilt für das Mozartverständnis durch die Jahrhunderte: Die Vorstellung davon, wer Mozart war, bricht sich prismatisch in den Bildern, die changierend durch die Zeiten davon künden, wer Mozart jeweils gerade ist.

Dies beginnt, ganz unscheinbar und doch bezeichnend, bereits beim Namen des Komponisten. Wolfgang Amadeus Mozart heißt er nach weltweit etablierter Lesart, aber so hat er sich selbst fast nie genannt, und auch seine Zeitgenossen taten das nicht. Den aus dem Griechischen stammenden Mittelnamen, laut Taufregister der vierte Name Mozarts, nämlich Theophilus (griechisch θεοφιλής = gottgeliebt; latinisiert Theophilus, lateinisch Amadeus) hat er nämlich überhaupt erst seit seinem 14. Lebensjahr benutzt – bis dahin hieß er einfach Wolfgang –, allerdings zunächst nur in der italienischen Form Amadeo. Seit dem 21. Lebensjahr bis zu seinem Tod 1791 benutzte Mozart zusätzlich und in Briefen oder auf Musikmanuskripten sogar ausschließlich die französische Form Amadé (oder auch Amadè).[2] Nur im Totenprotokoll heißt er, weil Namen hier stets in lateinischer Form festgehalten wurden, ein einziges Mal Amadeus. Erst um 1800 fanden Mozartverehrer im deutschsprachigen Raum wohl das klassisch lateinische Amadeus angemessener, nicht zuletzt deshalb, weil in deutschen Gebieten angesichts des Furors von Revolution und napoleonischer Eroberungspolitik antifranzösische Emotionen stark wurden (stramm nationalgesinnte Liebhaber plädierten sogar für die deutsche Namensform Gottlieb).

Amadeus, das ist der Mann, der uns von Barbara Kraffts Gemälde anschaut. Wie verhalten sich dazu zeitgenössische Äußerungen über Amadé? Übereinstimmend wird er als klein von Gestalt beschrieben; aus Berichten kann man auf eine Körpergröße von etwa 1,55 m schließen. Auffallend scheinen die großen blauen Augen gewesen zu sein; verschwiegen wird meist, dass Mozart von Jugend an kurzsichtig war. Manche Schreiber erwähnen blasse Gesichtsfarbe, von Blatternnarben gezeichnete Haut sowie rasche Bewegungen und motorische Unruhe. Dass Amadé seine Mitmenschen im Allgemeinen allein durch seine äußere Erscheinung beeindruckt habe, kann man wohl kaum behaupten. Der Arzt Joseph Frank, in Wien für kurze Zeit Schüler des Komponisten, schrieb 1852 über das erste Zusammentreffen: »Ich fand den Mozart, einen kleinen Mann mit dickem Kopf und fleischigen Händen«. Und der Dichter Ludwig Tieck erinnerte sich an eine wohl 1789 stattgefundene Begegnung mit dem 33-jährigen Mozart in Berlin: »Er war klein, rasch, beweglich und blöden Auges [d. h. kurzsichtig, UK], eine unansehnliche Figur in grauem Überrock.«[3] Allerdings ist –

entgegen Tiecks Schilderung – zuverlässig bezeugt, dass Mozart großen Wert auf exklusive Garderobe legte und sich in der Öffentlichkeit gerne in eleganter Aufmachung zeigte.

Ein Mozartbild setzt sich selbstverständlich nicht allein aus dem möglichen Wissen über das Äußere des Komponisten zusammen. Kaum lässt sich aber bestreiten, dass Vorstellungen vom Aussehen einer Person meist in engem Zusammenhang mit deren Charakter und Leistungen stehen, so wie sie gemeinhin beurteilt werden. Das gilt natürlich auch umgekehrt. Lässt sich von den bekannten Porträts auf den Charakter Mozarts schließen, mehr noch, auf die besondere Art seiner Musik? Anders herum gefragt: Gibt es ein Porträt, das für eine heutige Hörerschaft am ehesten den Mozart wiederzugeben scheint, dessen Musik so geliebt wird? Doch halt, die Musik Mozarts – was und wie ist sie? Lassen sich die rund 800 bekannten Einzelkompositionen Mozarts mit wenigstens einem Begriff verbinden, der sie alle gleichermaßen, wenn auch nicht umfassend, charakterisiert? Das dürfte sehr schwer fallen – vielleicht wäre Schönheit ein solcher Begriff –, und auch an dieser Stelle bleibt zunächst nur festzustellen, dass Menschen sich durch die Zeiten hindurch immer wieder andere Bilder von Mozarts Musik gemacht haben und machen. Darauf wird zurückzukommen sein.

So steht nun auf der einen Seite Wolfgang *Amadé* Mozart als konkreter Mensch in seiner eigenen Lebenswirklichkeit da, auf der anderen Seite Wolfgang *Amadeus* Mozart als Ergebnis der Vorstellungen, die sich die Nachwelt seit 230 Jahren von dieser historischen Gestalt macht. Neben den einen Mozart, der von 1756 bis 1791 gelebt hat, treten, wie bereits angedeutet, immer wieder Mozartbilder, treten Projektionen, die Menschen von 1791 bis (aktuell) 2021 auf den Komponisten geworfen haben und werfen. Diese Bilder entstehen vor der Kulisse unentwegt sich verändernder Zeitverhältnisse, phasenweise sogar grundstürzender Umbrüche.

Um 1800 etwa war es um Europas Ordnung schlecht bestellt, es herrschten Krieg, Chaos, Blutströme flossen, es ereignete sich der Zusammenbruch jahrhundertealter Institutionen des Heiligen Römischen Reiches deutscher Nation. Im Blick zurück meinte Johann Wolfgang Goethe, das 18. Jahrhundert sei das »selbstkluge« zu nennen, »indem es sich auf eine gewisse klare Verständigkeit sehr viel einbildete, und alles nach einem einmal gegebenen Maßstabe abzumessen sich gewöhnte.«[4] Auch in dieser Hinsicht, so Goethe an anderer Stelle, sei das »neunzehnte Jahrhundert nicht einfach die Fortsetzung des früheren«, sondern scheine »zum Anfang einer neuen Ära bestimmt«.[5] Hundert Jahre weiter auf dem Zeitstrahl erscheint die Lebenswelt gegenüber derjenigen des vorangegangenen Jahrhundertwechsels gefestigter. Tatsächlich? Auch um 1900 geht es laut zu, die Säbel rasseln, die Maschinen toben in den Industriehallen, »Hurra« und »über alles« wird geschrien, überhaupt: Es herrscht eine vielerorts zur Selbstgefälligkeit heruntergekommene Selbstgewissheit. Manchem wird schwindlig darüber, türmen sich doch auch dunkle Wolken am Horizont auf; die Rede vom – doppelsinnig – Fin de Siècle geht

um. Vom ersten Viertel des 21. Jahrhunderts mögen unverwüstliche Optimisten sagen, es sei eine herrlich lebensvolle, eine fortschrittserfüllte, eine unerschöpflich bewegungsreiche Zeit (gewesen). Dagegen stellen Pessimisten das Riesengemälde eines apokalyptischen Infernos auf, dessen grelle Mischung aus den Farben von kriegerischer Verwüstung, Völkermord, Umweltzerstörung und Massenverelendung die Augen in unerträglicher Weise blendet.

Doch ob himmelhoch jauchzend oder zu Tode betrübt: Zu allen Zeiten durchzieht Mozarts Musik das Hier und Jetzt.

Mozart um 1800

Die Jahre nach 1791 bedeuten für das Nachleben Mozarts eine ›graue Zeit‹.[6] Die Musikwelt nahm den erlittenen frühen Verlust dieses reichbegabten Komponisten zwar schmerzlich bewegt auf, aber dies führte weder unmittelbar zu einer gesteigerten Pflege seines Werkes noch überhaupt zu einem allgemeinen ›Mozartbewusstsein‹. Im Übrigen erlebte das Publikum, soweit die von Frankreich aus ganz Europa ergreifenden revolutionären Unruhen einen Kunstgenuss überhaupt zuließen, auf der einen Seite das ungemein kraftvolle Spätwerk der Sinfonien und Oratorien Joseph Haydns, auf der anderen die zukunftsträchtigen musikalischen Äußerungen des jungen Ludwig van Beethoven. Auch darf nicht übersehen werden, dass Mozart in der Einschätzung von Kennern und Liebhabern durchaus nicht über Kritik erhaben war; seine Schöpfungen uneingeschränkt als Emanationen höchster Kunst anzusehen, fiel eher wenigen ein. Den Ohren des späten 18. Jahrhunderts kam, um einige der Vorbehalte zu nennen, Mozarts Instrumentierung, vornehmlich in den Opern, überladen vor, sodass der Gesang nicht deutlich zu vernehmen sei; seine Harmonik galt nicht selten als dissonant und schwer verständlich; auch lasse es der Komponist, so konnte man lesen, gelegentlich an natürlicher Melodieführung fehlen. Wer so urteilte, war kein unbedarfter Schreiberling, sondern durchaus Kenner der Musik. Einer von ihnen meinte ein Jahr nach Mozarts Tod:

> »Niemand wird Mozart, den Mann von grossen Talenten und den erfahrnen, reichhaltigen und angenehmen Componisten verkennen. Noch hab' ich ihn aber von keinem gründlichen Kenner der Kunst für einen correcten viel weniger vollendeten Künstler halten sehn, noch weniger wird ihn der geschmackvolle Kritiker für einen in Beziehung auf Poesie richtigen und feinen Componisten halten.«[7]

1793 hieß es an anderer, viel gelesener Stelle:

> »*Mozarts* Talent scheint mir ein Originalgeist zu seyn, welcher sich ohnedem noch durch Suchen nach bizarren, frappanten und paradoxen, sowohl melodischen als harmonischen Sätzen, hinneigt, und den natürlichen Fluß vermeidet, um nicht allgemein zu werden. Ist nun ein solches Talent hinlänglich in allem geübt, was die Harmonie dem Tonkünstler an die Hand giebt, hat das Jugendfeuer ausgebraußt, ist dafür genugsame Ueberlegung des Mannes, und gehö-

rige Selbst-Verläugnung eingetreten, um auch öfters Schönheiten aufzuopfern, damit der Würze nicht zuviel werde, und eine Wirkung der andern schade, so ist ein solcher sicher ein großer Mann für Zeit und Nachwelt. Aber welcher würkliche Kenner wird wohl behaupten, daß dieß alles auf *Mozart* paße. Sein Gesang wird durch zu häufige Harmonien überladen, Begleitungen und schwer zu treffende Intervallen, oftmals für die Sänger zum Behalten und Intoniren sehr schwer; Seine Instrumental-Begleitungen erfordern ein genaues und präcises Orchester, und thun nur nach öftern Wiederholungen Wirkung; alsdann kann man erst den Ideen des Componisten folgen, Vergnügen darinn finden und erkennen, daß er kein Alltagskopf war, sondern ein Genie das nach einem Plan arbeitete, worinn man freylich die harten Modulationen, unreinen Nachahmungen und verworrene Begleitungen nicht billigen kann.«[8]

Vor diesem Hintergrund wurden die Jahre um 1800 im Blick auf Mozart wesentlich geprägt von dem zielstrebigen Bemühen einiger einflussreicher Kreise, ein möglichst einheitliches, ein idealisch gefärbtes Mozartbild durchzusetzen. Die Absichten waren dabei nicht immer so hehr, wie es später den Anschein haben mochte. Schon damals erschien Mozart manchem als ein ›Wirtschaftsfaktor‹. Mozarts autographe Hinterlassenschaft beispielsweise hatte für die Witwe Constanze Mozart, die ohne Einkommen ihr Leben mit zwei unmündigen Kindern unterhalten musste, den Rang von ›Wertpapieren‹. Sie im richtigen Augenblick möglichst einträglich abzustoßen, lag berechtigterweise in ihrem Interesse. Als Käufer kamen nur Verleger in Betracht, bestand doch bei großen Bibliotheken keine Neigung, für einen derartigen Nachlass Mittel einzusetzen (dies blieb noch bis weit ins 19. Jahrhundert so). Einem starken Verlag den Alleinbesitz an Mozarts Handschriften zu überlassen, anstatt das überkommene Material en détail zu veräußern, dieses Vorhaben versprach für beide Seiten Gewinn. Freilich bedurfte es im Vorhinein einiger Anstrengungen, sowohl die Ware als etwas Singuläres erscheinen als auch den Urheber dieser kostspieligen Hinterlassenschaft beim breiten Publikum, sprich den potenziellen Käufern der schließlich gedruckten Notenausgaben, in hellem Licht auftreten zu lassen. Da ursprünglich die Leipziger Firma Breitkopf & Härtel mit Constanze Mozart bei diesem Geschäft handelseinig werden wollte, lag es nahe, dass sie die nötigen Anstrengungen unternahm, um ein annehmliches Bild des Komponisten zu schaffen. Für eine solche ›Imagekampagne‹, die erste in der Musikgeschichte, brachte der Verlag mit seiner 1798 gegründeten *Allgemeinen musikalischen Zeitung* die besten Voraussetzungen mit. Ihrem Mitarbeiter Friedrich Rochlitz [Abb. 25] oblag die Durchführung des Feldzuges gegen fehlendes sowie gegen tatsächlich oder vermeintlich falsches Wissen über Mozart.

Rochlitz erledigte seine Aufgabe sehr gut.[9] Ihm ist die Durchsetzung eines ersten Mozartbildes mit zu verdanken, des idealisierten Bildes vom vaterlandstreuen Künstler, vom guten Bürger und Ehemann, vom genialen, gottbegnadeten Musiker. In diesem Bild hatten alle bewegend zurechtgemachten Geschichten Platz gefunden, die fortan die Vorstellung von Mozarts Leben und Werk prägten, am nachdrücklichsten die von den

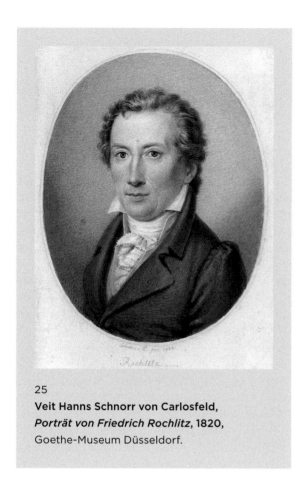

25

Veit Hanns Schnorr von Carlosfeld,
Porträt von Friedrich Rochlitz, 1820,
Goethe-Museum Düsseldorf.

Bestand an Kompositionen Mozarts, worunter sich viele damals noch unbekannte Stücke befanden. Seit 1799 publizierte er Werke aus allen Gattungen »d'après le manuscrit original de l'auteur«, wie es auf den Titelblättern hieß und unmissverständlich den Anspruch auf Authentizität dieser Editionen erhob.[10]

Die Wertschätzung für die Sache, die aus diesen und anderen Unternehmungen der Jahre um 1800 spricht, erfuhr eine neue Qualität durch den Versuch, Mozart nicht bloß als eine bemerkenswerte Erscheinung der jüngsten Musikgeschichte zu verstehen, sondern als zeitenthobenes Phänomen musikalischer Kunst, als Symbol für das Kunstschöne der Musik schlechthin. Die Geschäfte der Notenkaufleute gehörten dem Tag, Mozarts göttliche Klänge der Ewigkeit. Diese Gedanken manifestierten sich selbst wieder in Kunstwerken wie etwa den literarischen Hervorbringungen romantisch gesinnter Autoren, allen voran E. T. A. Hoffmanns. Dessen Erzählung *Don Juan* von 1813 beispielsweise zeigt sich auf unnachahmliche Weise ergriffen von der dämonischen Macht Mozart'scher Musik. Das dramatische Meisterwerk sucht Hoffmann »mit allen Empfindungsfasern, wie mit Polypenarmen, zu umklammern, und in mein Selbst hineinzuziehen!«. Durch »den Sturm der Instrumente leuchten, wie glühende Blitze, die aus ätherischem Metall gegossenen Töne« für ihn, und in Mozarts Opernmusik fühlt er den »Konflikt der menschlichen Natur mit den unbekannten gräßlichen Mächten«.[11] So war kaum je zuvor über Musik geschrieben worden – zu denken wäre allenfalls noch an Jean Pauls großen Roman *Titan* (1800–1803), in dem *Don Giovanni* prominent vorkommt –, und vielleicht hatte es zuvor auch keine Musik gegeben, die einen Dichter zu solcher Sprachphantastik anzuregen vermochte. Von dieser Inspirationskraft zeugt, um nur noch ein Beispiel anzufügen, auch Ludwig Tiecks Novelle *Der junge Tischlermeister* (1836):

> »Welche unbändigen Höllengeister waren es denn, mit lichten Engeln geschart, die unser Mozart vor seinen Siegeswagen spannte, um, ein zweiter Dionysos, seinen Triumphzug nach dem fernen, gottgeweihten Indien, dem Land der Fabel und der Poesie, zu feiern, von tanzenden Nymphen, gaukelnden Amoretten, lächerlichen Faunen, rasenden Mänaden und selig liebenden, ewig trunkenen Lieblingen der Aphrodite und des Eros begleitet? So stürmt sein Don Juan, sein siegprangendes Meisterwerk, dahin. In dieser heiligen Raserei haben alle Genien gedichtet und erschaffen. Ja erschaffen, wie der Herr, aus dem Nichts. Dies ist das Unbewußte, der Schlaf, der Tod in uns, wie es die blöden Menschenkinder nennen. Hier ist das Zeughaus der Phantasie, die geheimnisvolle Werkstätte des unsterblichen Geistes. Wer hier das pflegt und nährt, was späterhin als Gedanke, Ton, Bild und Gedicht in die Schöpfung heraustreten soll – wer kann diese Ammen nennen, oder bezeichnen? Was ist dieses Nichts, dieses unbekannte Unerkannte, dieses Namenlose, aus dem aller Glanz und alle Kraft sich entwickelt?«[12]

Entstehungsumständen des *Requiems*. Auch dieser durchaus faszinierende Vorgang bestätigt, dass Geschichte sich nicht einfach ereignet, sondern dass sie gemacht wird. Dass sie so erfolgreich gemacht werden konnte, wie das Rochlitz und anderen gelang, hing selbstverständlich auch damit zusammen, dass Mozarts Werke eine ungeahnte Ausstrahlungskraft zu entfalten begannen.

Mozarts Werke: Bei diesem Stichwort wäre es verfehlt, an das Repertoire all der Kompositionen zu denken, die heute ohne jede Einschränkung zugänglich sind. Im Gegenteil. Als bekannt und publikumswirksam behauptete sich damals nur eine schmale Auswahl: *Don Giovanni* und *Die Zauberflöte*, die letzten drei Sinfonien, das *d-Moll-* und das *c-Moll-Klavierkonzert* und das *Requiem*. Die Protagonisten im Feldzug ›pro Mozart‹ wurden nicht müde, auf Unbekanntes hinzuweisen. Der mutige junge Verleger Johann Anton André aus Offenbach, der den Notennachlass schließlich für die gewagte Summe von 3.150 Gulden (das sind, bei aller Problematik solcher Umrechnungen, rund 140.000 Euro) gekauft hatte, nachdem Breitkopf & Härtel sich doch nicht zu dem Geschäft verstehen wollten, veröffentlichte schon 1805 die Erstausgabe von Mozarts eigenhändig geführtem Werkverzeichnis mit immerhin 145 Eintragungen aus dem Zeitraum von 1784 bis 1791. Damit annoncierte er zugleich einen gewichtigen Teil seines Besitzes an originalen Musikhandschriften, denn tatsächlich verfügte er über den größten

Die Überzeugung festigte sich im Bewusstsein der Verständigen, dass, was immer die Zeitläufte bringen mochten, sie einen Mozart nicht verschlingen würden. Das war, über das uns heute mögliche Maß des Verständnisses hinaus, eine ungeheure Zu-

versicht, die eine Gegenwart aus der Vergangenheit für die Zukunft gewann. Diese Zuversicht kleidete der alte Goethe im Gespräch mit Eckermann in die hellsichtigen Worte über Mozarts Werke, es liege »in ihnen eine zeugende Kraft, die von Geschlecht zu Geschlecht fortwirket und sobald nicht erschöpft und verzehrt sein dürfte«.[13]

Mozart und Raffael

Ein bedeutungsvolles Motiv bei der Ausgestaltung eines Mozartbildes im frühen 19. Jahrhundert lieferte das gedankliche Spiel mit ›Künstlerpaaren‹, also der Versuch, schöpferische Menschen aus verschiedenen Sparten und Zeitaltern als überzeitlich zusammengehörige Komplementärerscheinungen aufzufassen. Im Falle Mozarts verfestigte sich dessen Parallelisierung einerseits mit Shakespeare, andererseits mit Raffael, dem herausragenden Maler der italienischen Hochrenaissance.[14] Der englische Dichter, von der Aufklärung als das prometheische Künstlergenie der Neuzeit schlechthin gefeiert, wurde in Bezug auf Mozart als Widerlager für eine dezidiert romantische Sicht auf den Komponisten eingesetzt, beispielsweise von E. T. A. Hoffmann, der mit Blick auf *Don Giovanni* meinte: »Glühende Phantasie, tiefer sinniger Humor, überschwengliche Fülle der Gedanken bestimmten dem Shakespeare der Musik den Weg, den er zu wandeln hatte. – Mozart brach neue Bahnen, und wurde der unnachahmliche Schöpfer der romantischen Oper.«[15] Raffael dagegen, der aus der klassizistischen Perspektive eines Johann Joachim Winckelmann als modellhafter Vertreter ›klassischer‹ Kunst verehrt wurde,[16] bot sich in idealer Weise an, im Vergleich die apollinischen Seiten Mozarts aufstrahlen zu lassen. 1798 hatte Franz Xaver Niemetschek in seiner Mozartbiographie, der ersten ausführlicheren überhaupt, von »unser[em] Raphael in der Musik« geschrieben. Den entscheidenden Popularisierungsschub leistete dann aber im Jahr 1800 der bereits erwähnte Friedrich Rochlitz mit seiner Abhandlung *Raphael und Mozart*.[17] In der etwas verharmlosenden Fiktion eines »gesellschaftliche[n] Spiel[s]« daherkommend parallelisiert der Verfasser konsequent biographische und schaffensgeschichtliche Daten bis hin zur Apotheose des frühen Todes im 37. Lebensjahr (beide darin Schicksalsgenossen von Brutus und Alexander dem Großen, wie Rochlitz hinzufügt), eben dabei,

> »sich erst noch Denkmähler für die Ewigkeit [zu] stiften; Beyde wählten die *Verklärung* – Raphael, des Erlösers, Mozart der Erlöseten. [...] Sie gaben hier gleichsam die Quintessenz ihrer heiligsten Gefühle. Beyder Verklärungen verklärten sich selbst. Raphaels Werk wurde das erste der neuern Mahlerey, Mozarts, das erste der neuern religiösen Musik.«[18]

Das Sternenpaar Mozart und Raffael stand zumindest im 19. Jahrhundert, wenn nicht darüber hinaus, fix am Kunsthimmel, und »Mozart, strahlender Sonnengott der Kunst«,[19] stand einem Pendant gegenüber, unter dessen Gemälden die *Sixtinische Madonna* als absolut erscheinendes Muster der Malerei beinahe kultisch verehrt wurde. In den Worten Franz Grillparzers:

> Mit Raphael, dem Maler der Madonnen,
> Steht er deshalb, ein gleichgescharter Cherub,
> Der Ausdruck und der Hüter wahrer Kunst,
> In der der Himmel sich vermählt der Erde.[20]

Mozart um 1900

Wer nun meint, mit diesen hochstehenden Zeugnissen der frühen Mozartrezeption sei der Rang des Komponisten für das ganze 19. Jahrhundert bestimmt gewesen, der täuscht sich. Wenn es im Bewusstsein der Zeitgenossen überhaupt so etwas wie einen einzigen ›Musiker aller Musiker‹ gegeben haben sollte, dann spielte Johann Sebastian Bach diese Rolle. An der Jahrhundertwende um 1900 jedenfalls wurde Mozarts Gewicht durchaus unterschiedlich schwer befunden. Diejenigen, die auf die eine Waagschale Richard Wagner legten, erkannten in Mozart kein ernstzunehmendes Gegengewicht. Im zweiten Drittel des Jahrhunderts war der Epochenbegriff des Rokoko aufgekommen, ein in seiner Bedeutung zwiespältiger Begriff, und der ließ sich bequem gegen Mozart ins Feld führen. Paul Zschorlich, Musikkritiker, Pianist, Komponist und entschiedener Wagnerianer, tat das in einer berüchtigten Schrift von 1906 unter dem Titel *Mozart-Heuchelei* etwa auf die folgende Weise: »In dieser Zeit« – gemeint ist die zweite Hälfte des 18. Jahrhunderts – »war die Tonkunst bei weitem nicht so sehr Sprache des Herzens, wie sie es für uns seit Beethoven ist. Sie war ihrem wesentlichen Charakter nach bloßes Tonspiel. Rokoko und Leidenschaft, das ist zweierlei. Rokoko und Spielerei, das ist dasselbe.«[21] Zwar wurde hier nicht einfach Mozarts historische Bedeutung geleugnet, doch sie erscheint im Licht eines überwundenen Kunstverständnisses.

Dieser Auffassung stand eine andere diametral gegenüber. Gerade das Übermaß an Leidenschaft, an blechgepanzerter Ausdrucks- und Bekenntnismusik, das vielen Hörern auf die Trommelfelle drückte, war Auslöser einer Bewegung, die unter den Parolen »Zurück zu Mozart« oder »Mehr Mozart« antrat. Ihre Wortführer formulierten ein ästhetisches Gegenprogramm gegen den Bayreuther Meister, aber auch gegen die Kunst der Moderne. Bei Rudolf Maria Breithaupt, einem sehr einflussreichen Berliner Klavierpädagogen, las sich das im Jahre 1904 so:

> »Mehr Mozart, will sagen: weniger Absicht und mehr Naivität, weniger »Soll«-Musik und mehr »Ist«-Musik! [...] Mehr Mozart: mehr positive Erfindung uns süsseren melodischen Kern! [...] Mehr Mozart: weniger kontrapunktisches Kraftmeiertum und mehr natürliches Tonspiel, – weniger harmonisch-modulatorische Ohrenreize und mehr harmonische Basen, Grundakkorde und Gefühls-Grundbegriffe, – weniger Überraschungen, dafür einfachere und schlichtere Sätze, – keine rhetorischen Floskeln und Redensarten und mehr produktive Gedanken in schlichter Fassung und logischer Entwicklung und Schließung«, und schließlich: »Mehr Wagner-Mozart: d. h. mehr von der Klarheit ihrer köstlichen ›Silberstiftzeichnung‹« und weniger von der aufdringlichen, unfeinen Art, mit einem ›fetten Farbenquast zu spritzen!‹«[22]

Im Fadenkreuz der polarisierenden Argumentationen stand ein Mozart, dessen Profil noch deutlich von den apollinischen Zügen bestimmt war, die ihm nach den erwähnten Vorläufern um und nach 1800 der Altertumswissenschaftler Otto Jahn seit 1856 in seiner bahnbrechenden Mozartbiographie gegeben hatte. Dieser klassizistische Mozart war im Laufe der Jahrzehnte, ohne dass Jahn dafür verantwortlich zu machen wäre, von einer erlesenen Marmorstatue zu eben jener kitschigen Rokokopuppe heruntergewirtschaftet worden, die wohl erst in der zweiten Hälfte des 20. Jahrhunderts ins Depot für abgelebten Geschichtströdel gestellt worden ist (ob endgültig, bleibe dahingestellt). Um 1900 galt es, Mozarts Musik einerseits vom Vorwurf des belanglosen Tonspiels zu befreien, andererseits ihre Ausdrucks- und Gestaltqualitäten wieder hervortreten zu lassen, Qualitäten, die sich mit den Mitteln der zeitgenössischen Musik zu einer neuen Musik der Moderne verbinden lassen sollten. Wo vormals allein Bach gestanden hatte, sollte nun auch Mozart stehen. Dass Komponisten wie Richard Strauss – bei der Rolle des Komponisten im Vorspiel von *Ariadne auf Naxos* stand ihm der junge Salzburger vor Augen – oder Max Reger, über deren eigenem künstlerischen Weg unter anderem das Banner der Wagner-Lisztschen Tonschöpfungen wehte, mit zunehmendem Alter den Salzburger zu ihrem Kunstidol erhoben, war vor diesem Hintergrund ein erstaunlicher, aber nachvollziehbarer Vorgang.[23]

Diese hier nur grob beschriebenen Tendenzen der Mozartrezeption um 1900 bezogen ihre Energie selbstverständlich nicht bloß aus ideellen Quellen, sondern auch aus eindrücklichen praktischen Erfahrungen mit den musikalischen Werken und aus Anstößen der sich etablierenden Mozartpflege und Mozartforschung. Gewiss blieb die Kenntnis Mozart'scher Kompositionen weiterhin begrenzt und das Repertoire an Opern, Sinfonien, Kammermusik und geistlichen Werken auf den Programmen sehr klein. Immerhin war von Anfang 1877 bis Ende 1883 (mit Nachlieferungen bis 1910) vor allem auf Betreiben von Ludwig Ritter von Köchel, der bereits 1862 einen Katalog aller Kompositionen Mozarts (»Köchel-Verzeichnis«) vorgelegt hatte, die in 23 (24: Supplement) Serien angeordnete Edition *Wolfgang Amadeus Mozarts Werke. Kritisch durchgesehene Gesammtausgabe* im Verlag Breitkopf & Härtel erschienen – in dieser heute sogenannten *Alten Mozart-Ausgabe (AMA)* lagen 529 Stücke vor (im Supplement dann noch weitere 63 wiederaufgefundene, unbeglaubigte und einzelne unvollendete Werke). Der damit verfügbare Bestand fand jedoch nur ausschnittweise den Weg auf die Bühnen und Konzertpodien. Mozarts erste Opera seria *Mitridate, re di Ponto* beispielsweise, die ihre Premiere 1770 in Mailand erlebt hatte, füllte 1881 in der *AMA* den zweiten Band der Serie V, blieb dort von der Praxis völlig unbeachtet und erlebte ihre erste Wiederaufführung erst 1970.

Gleichwohl, die Intensität, mit der sich Künstler und Institutionen von Rang für Mozarts reife Hauptwerke einsetzten, wirkte mächtig. 1896 inszenierte der deutsche Schauspieler und Bühnenleiter Ernst von Possart am Königlichen Hoftheater zu München den *Don Giovanni* auf eine Weise, die die Originalgestalt des Dramma giocoso zum ersten Mal seit Jahrzehnten wieder erkennbar werden ließ. Knapp zehn Jahre später, in der Spielzeit 1905/06, brachte Gustav Mahler in Wien anlässlich des 150. Geburtstags seinen legendären Mozartzyklus heraus; darüber schrieb Bruno Walter, Mahlers damaliger Assistent, in seinen Erinnerungen:

»Man muß die früheren Mozartaufführungen gekannt haben, um Mahlers unvergängliches Verdienst um die Werke schätzen zu können. Er befreite Mozart von der Lüge der Zierlichkeit wie von der Langeweile akademischer Trockenheit, gab ihm seinen dramatischen Ernst, seine Wahrhaftigkeit und seine Lebendigkeit. Er verwandelte durch seine Tat den bisher leblosen Respekt des Publikums vor den Mozart'schen Opern in eine Begeisterung, die das Haus mit ihren Demonstrationen erschütterte und sogar das Herz des Theaterkassierers zu nie gekannten Wonnen mitriß.«[24]

Così fan tutte, die mit weitem Abstand umstrittenste und am meisten vernachlässigte reife Oper Mozarts, rückte seit der Münchner Aufführung von 1897 unter Richard Strauss allmählich in den Blick der breiteren Öffentlichkeit. Der Fachwelt war der Zugang zum Gesamtœuvre durch einige wissenschaftliche Großtaten eröffnet worden. Neben dem bereits erwähnten »Köchel-Verzeichnis« (1905 auf den neuesten Stand gebracht) und der *AMA* engagierte sich ein eigenes Institut für die wissenschaftliche und praktische Erschließung des Mozart'schen Werkbestands: Hervorgegangen aus dem 1841 gegründeten Dommusikverein und Mozarteum, etablierte sich im September 1880 in Salzburg die Internationale Stiftung Mozarteum als erste veritable der Mozartpflege gewidmete Gesellschaft. Aus ihr ging wenig später die Internationale Mozartgemeinde hervor, der wiederum die Gründung von zahlreichen lokalen *Mozartgemeinden* im deutschen Sprachraum folgte. Alle diese Bemühungen gelangten 1906, im Jahr des 150. Geburtstags, zu einem vorläufigen Kulminationspunkt. Für eine Betrachtung dieses ersten der insgesamt vier großen Mozart-Jubiläumsjahre des 20. Jahrhunderts (es folgten 1941, 1956 und 1991) fehlt hier der Raum. In welchen Tönen damals über den Komponisten geredet wurde, mag wenigstens ein Zitat aus den Mozartaphorismen des deutsch-italienischen Pianisten und Komponisten Ferruccio Busoni zeigen:

»So denke ich über Mozart: Er ist die vollkommenste Erscheinung musikalischer Begabung [...]. Sein kurzes Leben und seine Fruchtbarkeit erhöhen seine Vollendung zum Range des Phänomens.«[25]

Mozartpflege im »Dritten Reich« und in der Nachkriegszeit

Die bislang skizzierten Linien der Mozartpflege lassen sich ohne Abriss durch das Jahrzwölft des »Dritten Reiches« hindurch weiterziehen.[26] Nach 1933 erfuhr sie keine nennenswerten Änderungen gegenüber der vorangegangenen Zeit, erlebte lediglich in den Jahren 1938 bis 1941 aus politischen Gründen,

dazu beflügelt vom anstehenden 150. Todestag des Komponisten, eine bemerkenswerte Blüte, setzte sich aber nach Kriegsende auf ähnlichem Niveau fort wie in der ersten Jahrhunderthälfte. Hier wäre beispielhaft auf das legendäre Wiener Mozart-Ensemble zu verweisen, das von 1941 bis 1955 unter wechselnden äußeren Bedingungen, aber mit im Kern unverändertem Personalbestand und auf gleichbleibendem künstlerischen Niveau agierte. Selbstverständlich bemächtigten sich die nationalsozialistischen Machthaber auf ihrem ideologischen Feldzug durch die Landschaft der Künste auch Mozarts, aber anders als etwa im Falle Wagners, wo es zu folgenschwerer Eroberung und substanzieller Ausbeutung kam, blieb die Vereinnahmung Mozarts längere Zeit hindurch eher unauffällig. Das lag hauptsächlich daran, dass es zum einen keine wirklich fassbare nationalsozialistische Musikästhetik gab, in der Mozart von vornherein einen individuellen Platz eingenommen hätte, zum anderen aber dort, wo sich etwa um Wagner, Bruckner oder Beethoven musikideologische Kerne herauskristallisierten, Mozarts Musik zunächst keine herausgehobene Rolle spielte.

Erst 1938, nach dem »Anschluss« Österreichs, änderte sich das und kulminierte 1941, im 185. Geburts- und 150. Todesjahr Mozarts, als die beginnenden krisenhaften Veränderungen des »Dritten Reiches« im nunmehr zweiten Kriegsjahr besondere Propagandamaßnahmen seitens der Machthaber erforderlich scheinen ließen. Prominent herausgestellt wurde in dieser kurzen Spanne das Ideologem vom ›deutschen Mozart‹, das sich in den Jahren nach dem Ende des Ersten Weltkriegs mehr und mehr entfaltet hatte. In ihm verbanden sich mehrere historische Zuflüsse zu einem am Ende mächtigen nationalistischen Impuls, den das NS-Regime vergleichsweise leicht ganz in seinem Sinne instrumentalisieren konnte. Der Musikwissenschaftler Ludwig Schiedermair leitete 1931 in einem Grundsatzvortrag zum Thema *Das deutsche Mozartbild* »Werden und Wesen« des Komponisten, das hieß sein »deutsches Empfinden«, aus einer »nationalen Verwurzelung« im Deutschtum her. Vor der »Totalität« der in »Volk« und »Boden« gründenden Persönlichkeit stünden einzelne äußere Einflüsse zurück, seien etwa Mozarts Opernfiguren letztlich genauso deutschen Charakters wie seine Instrumentalwerke »deutsch« empfunden.[27]

Sollte ein Höhepunkt der ideologisch verzerrten Vereinnahmung Mozarts bestimmt werden, dann böte sich eine Aufführung des *Requiems* im Stephansdom zu Wien durch den Staatsopernchor, den Singverein und die Philharmoniker unter Leitung von Wilhelm Furtwängler an, die am 5. Dezember 1941 die zentrale Festwoche anlässlich von Mozarts 150. Todestag beschloss [Abb. 26]. Über dieses »feierlichste und erhebendste« Konzert hieß es in einem Zeitungsbericht, es sei

> »der Gegenwart klar ins Bewußtsein getreten, daß Wolfgang Amadeus Mozart, dessen irdischen Kampf der überzeitliche Erfolg und Sieg krönten, in Wahrheit das Leben eines Helden gelebt hat. Heldischer aber als unser Zeitalter kann wohl keines in der Geschichte genannt werden. So feierte das deutsche Volk mit dem Gedenken

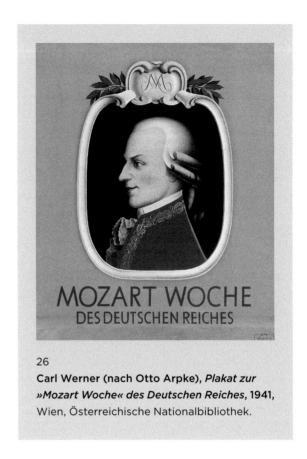

26
Carl Werner (nach Otto Arpke), *Plakat zur* *»Mozart Woche« des Deutschen Reiches*, **1941,** Wien, Österreichische Nationalbibliothek.

an den großen Toten aus der Welt der Töne zugleich das Andenken an die gefallenen Kämpfer dieses Krieges.«[28]

Nach diesen fatalen Verirrungen, im Angesicht einer zertrümmerten Welt, als sich mancher hehre idealistische Gedanke eines durch zeitenthobene Kunst beglaubigten Humanismus eigentlich erledigt hatte, versuchten die Überlebenden, die oft genug körperlich, seelisch und geistig Beschädigten, sich neuen Grund und Halt für ihre Existenz zu bereiten. Verdrängen und Vergessen halfen dabei scheinbar, auch das Wiederbeleben einstmals unangefochtener Überzeugungen. In dieser Lage galt, was in ganz anderem Zusammenhang und nur auf eine individuelle Krisensituation bezogen Hermann Hesse um 1920/21 in seinem Tagebuch festgehalten hatte. Auf der Suche nach einem erlösenden Wort, das die Wirrnisse des Lebens aufzulösen vermöge, durchschoss es ihn:

> »Da fällt das Wort mir ein, das magische Wort für diesen Tag, ich schreibe es groß über dieses Blatt: MOZART. Das bedeutet, die Welt hat einen Sinn, und er ist uns erspürbar im Gleichnis der Musik.«[29]

Ausgerechnet Erich Valentin, einer der Mozartpropagandisten der NS-Zeit, bald aber Hauptakteur der bundesrepublikanischen Mozartpflege und einflussreicher Präsident der 1951 gegründeten Deutschen Mozart-Gesellschaft (DMG), erhob die Rede von Mozart als dem Sinnstifter der Welt zum wirkungsvollen Leitgedanken eines sich reformiert gebenden Umgangs mit Mozart. Dass in die neuen Schläuche reichlich alter Wein

gefüllt wurde, auch solcher der nicht immer reinsten Sorte, blieb längere Zeit hindurch ohne Belang.

Mozartbild der Gegenwart

Vor diesem zeit- und kulturgeschichtlichen Horizont vollzog sich der bislang folgenreichste Mozartbild-Wechsel der jüngeren Vergangenheit. Seit den späten 1970er-Jahren bemühte sich der Schriftsteller Wolfgang Hildesheimer darum, Mozart radikal zu entmythologisieren, indem er die Patina der zurückliegenden biographisch harmonisierenden Publizistik abzutragen unternahm.[30] Sein großer Essay, einer der ganz wenigen Bestseller im Genre des literarischen Musiksachbuches, hat seinerzeit namentlich die deutschsprachige Mozartwelt gespalten, begeisterte Aufnahme und schroffste Ablehnung erfahren. In den konträren Affekten und Reaktionen lassen sich auch die Freuden und Leiden mit beziehungsweise an einem Mozartbild erkennen, das im Verlauf des 19. Jahrhunderts durchaus charakteristisch konturiert, aber seit den 1930er-Jahren zunehmend zu einem Trivialklischee, zum Mozartkitsch, zur verlogenen Attrappe verformt worden war. Hildesheimers Buch kann auch als ein Generationenbuch verstanden werden, das vor allem die – ganz grob gesagt – um 1920 herum Geborenen zur Auseinandersetzung mit dem Mozartbild ihrer Väter aufforderte. Von deren Kreisen gingen denn auch die heftigsten Anwürfe gegen den Autor aus, Feindseligkeiten, bei denen latent auch antisemitische Ressentiments mitschwangen.

Hildesheimers ein Jahrzehnt jüngerer Schriftstellerkollege Günter Grass hat in einem Brief an den Freund die große Bedeutung des brillant geschriebenen Buchs exemplarisch umrissen:

> »Den besten Erfolg, den Dein Buch haben kann, beobachte ich an mir: es zerschlägt oder besser: zersetzt alle gängigen, liebgewonnenen, ärgerlich-bequemen Vorstellungen, die ich von Mozart hatte und macht ihn mir wieder fremd, unbegreiflich, setzt ihn aber auch frei für neue, womöglich abermals falsche Vorstellungen. Das macht nichts.
> Da Du den Tisch voller Mozartkugeln und Mozartzöpfe abgeräumt und dem Devotionalienhandel ein Ende gesetzt hast, fühlt sich der Leser eingeladen oder versucht, seinerseits vage Mozart-Bilder zu pinseln oder sich mit dem zu begnügen, was Du uns läßt: knappe, genaue Befunde aus wenigen Quellen [...].«[31]

Der von Hildesheimers Darstellung ausgegangene Impuls einer eher lebensnahen, auch durchaus schonungslosen Sicht auf den Komponisten sowie einer psychoanalytischen Annäherung an seine Persönlichkeit ist inzwischen bereits selbst Geschichte geworden (und lässt heute an einigen Punkten die Zeitgebundenheit seines Urhebers erkennen, etwa im negativen Urteil über Mozarts Ehefrau Constanze).

Das Mozartbild des frühen 21. Jahrhunderts präsentiert sich hinsichtlich seines Bezuges zur historischen Wirklichkeit deutlich geläuterter, nüchterner und realistischer als in den Jahr-

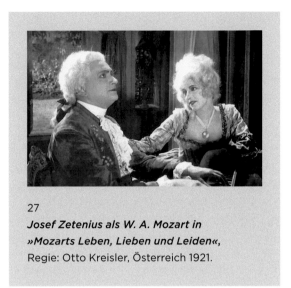

27
Josef Zetenius als W. A. Mozart in
»Mozarts Leben, Lieben und Leiden«,
Regie: Otto Kreisler, Österreich 1921.

zehnten zuvor. Das alles heißt freilich nicht, überkommene Trivialmythen seien völlig verblasst, im Gegenteil: Die »Devotionalienhandlungen«, die Günter Grass am Ende sah, sind mit ihrem materiellen wie gedanklichen Mozartplunder keineswegs pleitegegangen. Auch haben sich ganz neue Bilder ihren Platz erobert: Allen voran die Massenwirkung von Peter Shaffers 1979 uraufgeführtem Theaterstück *Amadeus* sowie des darauf basierenden, 1984 in die Kinos der Welt gelangten und mit einem üppigen Soundtrack ausgestatteten gleichnamigen Films von Miloš Forman hat Mozart in die Vorstellung von Millionen von Menschen rund um den Globus als eine populäre Musik-Ikone eingeprägt. Die Geschichte der Mozartbilder geht weiter, weiterhin dominieren, wenn man das so formulieren möchte, die Amadeus-Vorstellungen über die Amadé-Tatsachen.

Dass im 20. Jahrhundert die ›bewegten‹ Bilder so nachhaltig prägend auf das Mozartverständnis eines breiten Publikums einwirkten, liegt in den Eigenarten des Mediums Film begründet.[32] Anders als im gemalten Porträt oder in der Skulptur, die es ganz der Phantasie des Betrachters überantworten, die Statik eines Gemäldes oder eines Denkmals in eine lebendige Imagination der dargestellten Person zu verwandeln, drängt der Film seine fluide, eine unmittelbare Beteiligung am gezeigten Geschehen suggerierende Bildfolge dem Zuschauer auf: Vor einem Bild kann er jederzeit zurücktreten, während der Film es unternimmt, ihn unausweichlich an den Zeitstrom seiner Darstellung zu binden. So können die Grenzen zwischen einer gemachten Amadeus-Bildwelt und der unzugänglichen Amadé-Wirklichkeit zum Verschwimmen gebracht werden. Plötzlich bewegt sich Amadeus, er redet (und bekommt damit zusätzlich eine auditive Qualität), spricht von seinen Gefühlen, wird zu einem (schein-)realen Menschen in unserer Gegenwart. Dann ist es sehr verführerisch, den Mozartschauspieler für ein wirklichkeitsnahes Alter Ego des historischen Mozart zu halten. Zugleich wird die Auswahl passender Schauspieler von traditionellen Mozartvorstellungen geleitet. Der Zirkelschluss ist

28

Hannes Stelzer als W. A. Mozart in
»Eine kleine Nachtmusik«,
Regie: Leopold Hainisch, Deutschland 1939.

29

Hans Holt als W. A. Mozart in
»Wen die Götter lieben«, Regie: Karl Hartl,
Deutschland 1942.

30

Oskar Werner als W. A. Mozart und Johanna
Matz als Constanze in »Reich mir die Hand,
mein Leben«, Regie: Karl Hartl, Österreich
1955.

perfekt: Das Mozartbild einer Zeit in den Köpfen des Publikums bestimmt den Typ des Protagonisten, und dieser bestärkt mit seinem Agieren, mehr noch, er bestätigt mit ihm die Gültigkeit des herrschenden Bildes vom Dargestellten.

Erstmals erschien ein Amadeus 1921 in dem aufwendigen österreichischen Stummfilm *Mozarts Leben, Lieben und Leiden* mit Josef Zetenius auf der Leinwand [Abb. 27]. Dauerhafte Rezeption vor allem im deutschsprachigen Raum erfuhren die Mozartdarsteller Hannes Stelzer (*Eine kleine Nachtmusik*, 1939), Hans Holt (*Wen die Götter lieben*, 1942) und Oskar Werner (*Reich mir die Hand, mein Leben*, 1955) [Abb. 28–30]. Mit ihnen bestimmte ein schlanker, eher jungenhafter, gelegentlich melancholisch umflorter, insgesamt sanfter, frauenumschwärmter Typ das Bild vom Komponisten. Mit diesem Typ wurde bei der Besetzung der Titelrolle mit Tom Hulce (*Amadeus*, 1984) [Abb. 31] und Max Tidof (*Vergeßt Mozart*, 1985) [Abb. 32] gründlich gebrochen. Vor allem Tom Hulce verkörperte Mozart als unbekümmerten, nur in Bezug auf Musik erwachsenen, ansonsten papagenohaften Jungmann mit infantilen Zügen, dessen Charakter unverstellt aus einer auffälligen Perücke und einem meckernden Lachen spricht. Die vorangegangenen Mozart-Filmbilder stoßen sich mit demjenigen des *Amadeus* hart und verdeutlichen im buchstäblichen Sinne unübersehbar die weite Kluft, die zwischen Bildvorstellungen einer historischen Persönlichkeit klaffen kann.

31
Tom Hulce als W. A. Mozart in
»Amadeus«, Regie: Miloš Forman,
USA 1984.

32
Max Tidof als W. A. Mozart in
»Vergeßt Mozart«, Regie: Miroslav Luther,
West-Deutschland 1985.

Mozartbild der Zukunft?

Wie dem auch sei: Mozart war und ist ein Phänomen, ein solches im Sinne des bereits angeführten Goethe-Worts, da sich die »zeugende Kraft« der Musik Mozarts offensichtlich auch weiterhin als nicht »erschöpft und verzehrt« erweist, ein solches auch im Sinne des zitierten Aphorismus von Busoni, der von der »vollkommensten Erscheinung musikalischer Begabung« spricht. Doch die Distanz zu den kurz angeleuchteten Stationen der Mozartrezeption um 1800 und um 1900 darf nicht übersehen werden: Damals nämlich waren die künstlerische Substanz und die Vollkommenheit Mozarts noch Anfechtungen ausgesetzt, deren kritisches Potenzial die argumentative Kraft der Mozartapologie herausforderten. Gegenwärtig scheinen alle kritischen Stimmen verstummt. Mozarts Licht strahlt schattenfrei. Seine Musik stachelt offenbar niemanden mehr zum Widerspruch auf. Ein glücklicher Zustand?

Dass eine jede Zeit ihr Mozartbild hat, schließt die Gefahr nicht aus, dass eben dieses zunehmend konturlos wird, zur farbarmen Fläche zerfließt. Am allerhäufigsten sei »bild eine blosze vorstellung«, so die Gebrüder Grimm, die »wir uns in gedanken machen«. Machen, das aber meint aktives Tun, Bemühen um eine Sache, Anstreben eines Ziels. Jeden Tag, auch heute und morgen.

1 Dazu *Mozart und seine Welt in zeitgenössischen Bildern* 1961. – *Mozart-Bilder – Bilder Mozarts* 2013.
2 Vgl. Eibl 1972. – Konrad 2006 (2005), S. 30.
3 Die Erinnerungen Franks und Tiecks zit. nach: Mozart 1979, S. 476 f.
4 Goethe 1989, S. 635.
5 *Goethes Gespräche* 1998 (1965–1987), S. 471 (August 1829).
6 Vgl. Gruber 1987 (1985). – Demuth 1997. – Konrad 2017.
7 [Anonym], *Musikalische Monathsschrift*, Teil 2, 5. Stück, November 1792, S. 139.
8 [Anonym], Ueber die Mode in der Musik. Zweyter Brief, in: *Journal des Luxus und der Moden*, Juli 1793, S. 400–403, Zitat S. 401 f.
9 Vgl. Konrad 1995.
10 Vgl. *Johann Anton André* 2006.
11 Hoffmann 1960, S. 68 f.
12 Tieck 1966, S. 297.
13 Eckermann, S. 606 (11. März 1828).
14 Vgl. vom Hofe 1995.
15 Hoffmann 1963, S. 363.
16 Vgl. Winckelmann 1756 (1755), S. 3, 26 f., passim.
17 *Allgemeine musikalische Zeitung* 2, Nr. 37, 11. Juni 1800, Sp. 641–651.

18 Ebd., Sp. 651.
19 Nissen 1828, S. 56.
20 Grillparzer 1932, S. 194.
21 Zschorlich 2006 (1906), S. 66 f.
22 Rudolf Maria Breithaupt, Mehr Mozart! Salzburgisch Zeitgemässe – Unzeitgemässe, in: *Die Musik* 4, 1904/05, Bd. XIII, S. 3–16, hier S. 6, 10 f.
23 Vgl. Seedorf 1990.
24 Walter 1950 (1947), S. 203.
25 Busoni 2006, S. 31.
26 Vgl. Pape 1997. – Konrad 2009. – Levi 2010.
27 Das deutsche Mozartbild, in: *Bericht über die musikwissenschaftliche Tagung der Internationalen Stiftung Mozarteum in Salzburg vom 2. bis 5. August 1931*, hrsg. von Erich Schenk, Leipzig 1932, S. 1–11, Zitate passim.
28 *Völkischer Beobachter* (Norddeutsche Ausgabe), Nr. 341, 7. Dezember 1941, S. 4.
29 Hesse 2003, S. 628. Dazu Brusniak 2020.
30 Vgl. Hildesheimer 1977.
31 Günter Grass an Wolfgang Hildesheimer, 5. Dezember 1977, in: Hildesheimer 1999, S. 226 f.
32 Vgl. Dusek 1990.

Mozart-Originale

Kat. 1
Wolfgang Amadé Mozart
Brief an Constanze Mozart aus Frankfurt am Main |
28. September 1790
Ein Blatt, 23,2 × 18,3 cm, eine beschriebene Seite
Jerusalem, The National Library of Israel,
The Music Collection and Sound Archive,
Signatur: Rare Collection Ms. Mus. 50 (1)

Am 9. Oktober 1790 empfing der Habsburger Leopold II. in
Frankfurt am Main die Reichskleinodien und wurde zum rö-
misch-deutschen Kaiser gekrönt. Das Ereignis führte nicht nur
hohe und höchste Vertreter aus den Kurfürstentümern in die
Stadt, sondern mit ihnen kam eine vielköpfige Entourage. Zu
dieser gehörte ein Teil der Wiener Hofkapelle, allen voran
deren Leiter Antonio Salieri. Für Mozart, der als »Kompositor«
bei den »k. k. Kammermusici« fungierte, gab es keine offizielle
Verwendungsmöglichkeit. Da ihm aber die Teilnahme an den
Krönungsfeierlichkeiten wichtig war, reiste er nicht als Ka-
pellmitglied, sondern als Privatmann auf eigene Kosten. Am
23. September 1790 brach er von Wien aus in die rund 720 Kilo-
meter entfernte Krönungsstadt auf. Er bewegte sich entlang der
Route der Thurn und Taxi'schen Poststationen, also von Wien
aus über Linz nach Passau und dann weiter über Regensburg,
Nürnberg, Würzburg nach Frankfurt am Main. Da Mozart eine
eigene Kutsche nutzte, entfielen für ihn die Übernachtungen,
die Passagiere der Ordinari-Postwagen, also regulärer Post-
kutschen, einlegen mussten. Mit nur drei nächtlichen Pausen,
davon zuletzt eine förmliche in einem Gasthaus, schaffte er es
in sechs Tagen ans Ziel. Seiner daheimgebliebenen Ehefrau
Constanze berichtete er in Briefen von seinen Erlebnissen,
so auch nach der Ankunft in Frankfurt-Sachsenhausen am
28. September aus seinem eben bezogenen Logis.

Dieses Schreiben enthält zunächst kurze Angaben zur aktuellen
Lage und den nächsten Schritten, die Mozart unternehmen
wollte. Da die Stadt überfüllt war und die Zimmerpreise mäch-
tig angezogen hatten, richtete sich die Aufmerksamkeit darauf,
eine günstige Unterkunft zu finden. Dann berichtet Mozart sei-
ner Frau vom Verlauf der Reise seit dem 24. September. Dabei
geht er auf einige bemerkenswerte touristische Erlebnisse ein,
unter anderem, dass ihn ein Wirt übers Ohr gehauen habe. Po-
sitive Eindrücke hatten die Aufenthalte in Regensburg und in
Würzburg hinterlassen; letzteres wird als »eine schöne, präch-
tige Stadt« charakterisiert. Im Schlussteil seines Briefs geht es
um Finanzaktionen, ausgelöst offensichtlich durch Schulden,
die Mozart rasch begleichen musste; der genaue Hintergrund
des Vorgangs bleibt dunkel.

Die Rückreise aus Frankfurt am Main trat der Komponist am
16. Oktober 1790 an, ließ sich aber nun Zeit und traf erst um den
20. November herum in Wien ein. Das knapp achtwöchige Un-
ternehmen erbrachte in künstlerischer Hinsicht keine nen-
nenswerten Ergebnisse. Die in Würzburg verbrachten Stunden
behaupten im kulturellen Gedächtnis der Stadt einen heraus-
gehobenen Platz. [UK]

Transkript des Briefes:

frankfurt am Main. | den 28:ᵗ Sept: 790: |

liebstes, bestes Herzens=Weibchen! – |

Diesen Augenblick kom[m]en wir an – das ist um 1 uhr Mittag. –
wir haben also nur 6 Tage | gebraucht – wir hätten die Reise noch
geschwinder machen können, wenn wir nicht 3 mal Nachts | ein
bischen ausgeruhet hätten. – wir sind unterdessen in der vorstadt
Sachsenhausen in einem | Gasthofe abgestiegen, zu Tod froh daß
wir ein zim[m]er erwischt haben – Nun wissen wir noch unsere |
bestim[m]ung nicht – ob wir beÿsamen bleiben – oder getrennt
werden. – bekom[m]e ich kein | zim[m]er irgendwo umsonst, und
finde ich den Gasthof nicht zu theuer, so bleibe ich gewis. | Ich
hoffe du wirst mein Schreiben aus Efferding richtig erhalten haben.
ich konnte dir | unterwegs nicht mehr schreiben, weil wir uns nur
selten, und nur so lange aufhielten | um ein wenig der Ruhe zu
pflegen. – Die Reise war sehr angenehm. – wir hatten | bis auf einen
einzigen Tag im[m]er das schönste Wetter; – und dieser einige tag
verursachte | uns keine unbequemlichkeit, weil mein Wagen | ich
möcht ihm ein busserl geben :| | herrlich ist. – in Regensburg Speis-
ten wir prächtig zu Mittag, hatten eine göttliche | TafelMusick, eine
Englische bewirthung, und einen herrlichen MoslerWein. | zu
Nürnberg haben wir gefrühstücket – eine hässliche Stadt. – zu
Würzburg haben wir | auch unsere theuere Mägen mit koffè ge-
stärkt, eine schöne, prächtige Stadt. – | die zährung war überall
sehr leidentlich – Nur 2 und 1/2 Post von hier zu Aschaffen= | burg
beliebte uns der Hç: Wirth erbärmlich zu schnieren.

Ich warte mit sehnsucht auf Nachricht von dir – von deiner Ge-
sundheit, von | unseren Umständen c.c. – Nun bin ich fest ent-
schlossen meine Sachen hier | so gut als möglich zu machen, und
freue mich dann herzlich wieder zu dir – | welch herrliches leben
wollen wir führen! – ich will arbeiten – so arbeiten – | nur damit ich
durch unvermuthete zufälle nicht wieder in so eine fatale laage |
kome. – mir wäre lieb wenn du über alles dieses durch den Stadler
‹...› | [den N. N; Lackenbacher?] ‹...› zu dir kom[m]en liessest. – sein
lezter Antrag war das Jemand das geld | auf denn Hofmeister sei-
nen giro allein hergeben will. – 1000 fl: baar – und | das übrige an
tuch. – ‹das geld ko› somit könnte alles und noch mit überschus |
bezahlt werden, und ich dürfte beÿ meiner Rückunft nichts als
arbeiten. – | durch eine Carta bianca von mir könnte durch einen
Freund die ganze Sache | abgethan seÿn. – adieu – ich küsse dich
1000mal.

Ewig dein Mztmp [Mozart manu propria = eigenhändig]

Literatur: Bauer/Deutsch 4 (1963), S. 112 f. – Bauer/Deutsch 6 (1971), S. 397 f. –
Konrad 2020.

Kat. 1

Kat. 2
Joseph Lange (1751–1831)
Wolfgang Amadé Mozart am Klavier | 1789 (?)
Öl auf Leinwand, 34,5 × 29,5 cm
Salzburg, Internationale Stiftung Mozarteum,
Inv.-Nr. 000.291

Über keines der zeitgenössischen Mozartporträts ist so viel
spekuliert worden wie über das Dreiviertelprofil von Joseph
Lange, das als Brustbildnis erscheint. Als wäre es unvollendet,
sieht man nur Handstudien und ein skizziertes Tasteninstru-
ment. In der gedachten Vervollständigung wird es als *Mozart
am Klavier* bezeichnet, sonst auch als *Unvollendetes Ölbild*.
Die Genese des Bildes wirft Fragen auf; wir kennen noch immer
zu wenige sichere Belege für diese überaus prominente Darstel-
lung Mozarts, die der in Würzburg geborene Maler und Schau-
spieler Joseph Lange, Mozarts Schwager, ausführte, ein Künst-
ler, zu dessen Schülern übrigens der Beethovenporträtist
Ferdinand Waldmüller zählte.

Die Annahme, Mozart sei während der Malsitzungen Ende 1791
verstorben, stützte gegen Ende des 19. Jahrhunderts die These,
das Gemälde, das einen perückenlosen, nicht gerade jugend-
lichen Mozart zeigt, sei unvollendet geblieben. Ganz im Gegen-
satz dazu nahm man in der ersten Hälfte des 20. Jahrhunderts
ein sehr viel früheres Entstehungsdatum an. Langes Porträt sei
als Ehestandsporträt zur Zeit der Hochzeit mit Constanze
Weber 1782 entstanden. Auf den ersten Blick irritiert dieser
Zeitsprung, denn der Komponist sieht hier keineswegs so jung
aus wie auf dem zeitlich verwandten und datierten Familienge-
mälde von 1780 [Abb. 1], doch gab es für die Neudatierung gute
Gründe: Zwei für Georg Nikolaus Nissens Mozartbiographie
von Constanze im Herbst 1828 in Auftrag gegebenen Lithogra-
phien [Abb. 33] dienten die Bildnisse von Lange offenkundig als
Vorlagen. Einer dieser Steindrucke zeigt die Braut als junge
Dame, dessen Ölfassung in Glasgow (Hunterian Art Gallery,
University of Glasgow) hängt, das aber über die Mozartfamilie
überliefert ist. Hat der Lithograph den Ehegatten gleichsam
optisch verjüngt, um ihn hier als Bräutigam zeigen zu können,
oder gab es zwei ähnlich gestaltete Bildvorlagen Langes aus
verschiedenen Jahren, auf die der Graphiker zurückgriff? Dass
es tatsächlich Ehestandsbilder der Eheleute von der Hand eines
ungenannten Malers gab, ist durch eine Äußerung Mozarts an
seinen Vater von 1783 belegt. Ein Profilporträt ihres Bruders
von 1783 bezeichnet Maria Anna aus dem Rückblick vom
4. Januar 1804 als »ganz klein in bastel«, also als Pastellminia-
tur. Die Annahme, es seien die beiden Ölgemälde Langes –
heute in Salzburg und Glasgow – gemeint, scheint plausibel,

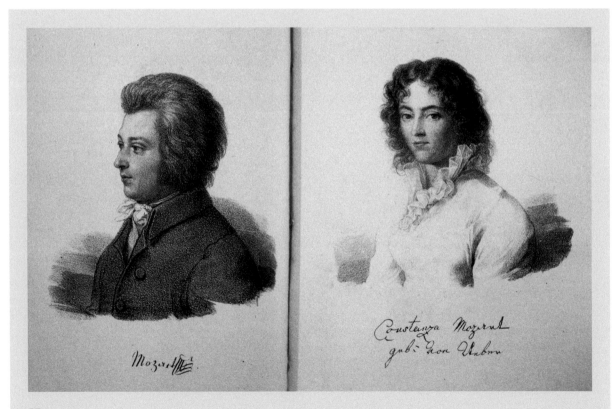

33
Franz Hanfstaengl, *Ehebilder von Wolfgang Amadé und Constanze Mozart*
(Lithographien für Nissens Mozart-Biographie), 1828, Salzburg, Internationale Stiftung Mozarteum.

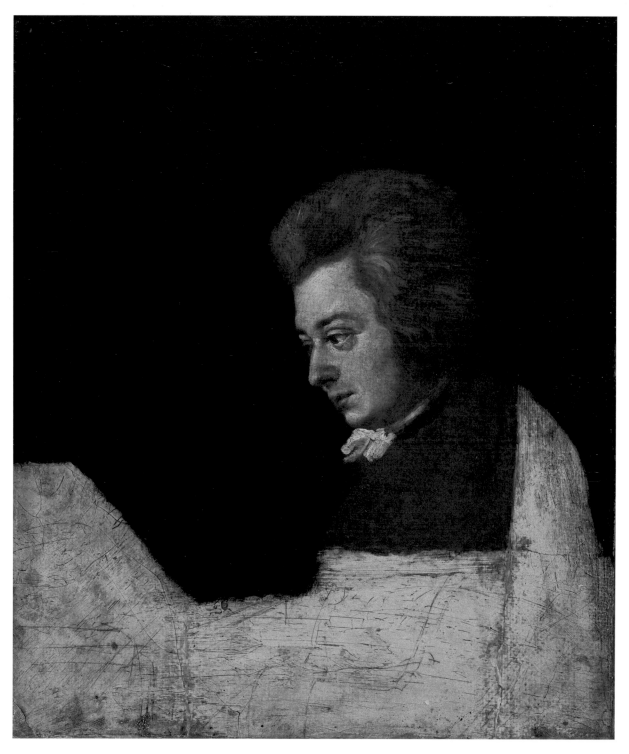

Kat. 2

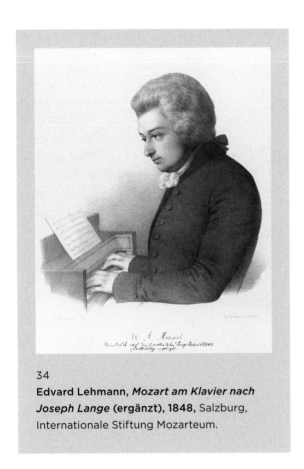

34
Edvard Lehmann, *Mozart am Klavier nach Joseph Lange* (ergänzt), 1848, Salzburg, Internationale Stiftung Mozarteum.

und 1820 nach Kopenhagen mitgenommen. Hier wirkte der spätere Jurist Eduard Adolph Massmann, der in jungen Jahren als Gemäldekopist tätig war. Er ergänzte als erster für seine Version das komplette Klavierinstrument. Ob Constanze, die für die öffentliche Verehrung ihres verstorbenen Mannes viel Energie aufwandte, auf diese Weise die Kopfstudie in ein repräsentatives Musikerbildnis umgestalten wollte, womöglich auch am Original? Jedenfalls war das Ergebnis enttäuschend. Massmanns Proportionen waren bei den hinzugefügten Händen missglückt, das Bild offenbar nicht vorzeigbar, es blieb denn auch in Dänemark bei dem Musiker Christoph Ernst Friedrich Weyse, während Langes Ölstudie nach Österreich zurückkehrte, ohne weiter angerührt worden zu sein. Selbst wenn Carl Thomas Mozart die Arbeit daran nach zwei Sitzungen als abgebrochen betrachtete: Könnte es nicht sein, dass Constanze das Projekt der repräsentativen Bilderweiterung von da an als gescheitert ansah und deshalb Langes bereits für eine Ergänzung vorbereitetes Mozartbildnis dann aber bewusst unvollendet ließ?

Erst 1848 hat der dänische Illustrator und Theatermaler Edvard Lehmann eine überzeugende Graphik mit Tasteninstrument in korrekten Proportionen nach der Kopie von Massmann gestaltet [Abb. 34], die bald rasche Verbreitung fand, als das Ölbild Joseph Langes noch unbekannt war. Ein eindeutiges Fragment war die originale Ölstudie wohl nicht, die nach heutigem Wissensstand 1789 ausgeführt worden ist; Mozart erwähnt in einem Brief an Constanze aus Dresden vom 16. April 1789 das Ehepaar Lange und zugleich ein in Wien noch nicht vollendetes Porträt. Dass es wohl dieses Ölbild von Lange sein dürfte, darüber ist sich die Fachwelt heute einig. Dennoch umgibt dieses Bild des Komponisten bis heute eine Vielzahl von Geschichten und Rätsel. [CGr]

Literatur: Lange 1808, S. 171 f. – Engl 1887. – Farmer/Smith 1935. – Hummel 1959. – Deutsch 1965. – *Mozart. Bilder und Klänge* 1991, S. 384, Nr. 332. – Bauer 2008, S. 26. – Großpietsch 2009/10. – Großpietsch 2013a. – Brauneis/Koller 2014. – Sørensen 2014. – Reininghaus 2018, S. 515–524.

doch sind sie weder als Miniaturen noch als Pastelle ausgeführt. Das hier zu sehende Mozartporträt ist demnach vermutlich keines der beiden Bilder.

Das Problem mit den Miniaturfassungen, so glaubte man, ließe sich auf andere Weise lösen. Der britische Kunsthistoriker Henry Farmer beobachtete schon 1935, dass sowohl das hier ausgestellte Ölbild von Mozart als auch das der Braut Constanze später angestückt worden sei. Ein viel kleineres Porträtgemälde habe jeweils zugrunde gelegen. Diese Ergänzungen waren vor der glättenden Restaurierung 1953 über lange Zeit für alle sichtbar, was auch durch historisches Bildmaterial des Mozartporträts dokumentiert ist. Würde man sich die hinzugefügten Bildteile wegdenken, hätte man Ehestandsbilder von etwa 18 Zentimeter Höhe, die gerade noch als Miniaturen gelten könnten. War das die Lösung? Nein. Denn das innere Porträt war offenbar unprofessionell herausgeschnitten worden aus seinem früheren Kontext, der aber bis heute nicht bekannt ist. Die Ränder bilden nämlich keinen rechteckigen Winkel und es hätte somit in keinem Standardrahmen Platz gefunden. Ungerahmt wiederum wäre Langes Bild nicht von Wien nach Salzburg geschickt worden.

Diverse Untersuchungen untermauerten zwar die These einer Anstückung, konnten die Hintergründe jedoch nicht vollends beleuchten. Erstaunlicherweise hatte die inzwischen verehelichte Constanze Nissen Langes Mozartporträt zwischen 1810

Kat. 3
Wolfgang Amadé Mozart
»Die Zauberflöte« (KV 620), Skizze zur Ouvertüre.
»Requiem« (KV 626), Skizzen zu einer ›Amen‹-Fuge
und zum ›Rex tremendae‹ | 1791
Zwei Blätter, 17,5 × 26,5 cm und 18 × 27 cm,
drei beschriebene Seiten, aufgeschlagen: fol. 2r
Staatsbibliothek zu Berlin – Preußischer Kulturbesitz,
Musikabteilung mit Mendelssohn-Archiv,
Signatur: Mus.ms.autogr.W.A.Mozart zu 620 (Blatt 1 und 2)

Entgegen dem romantisierenden Mythos von Mozart als einem Komponisten, dem die Gedanken nur so zuflogen, der seine Musik im Kopf ausarbeitete und dann in einem nur mehr mechanischen Schreibakt zu Papier brachte, zeigt sich bei genauer

Kat. 3

Betrachtung der tatsächlichen Verhältnisse, dass auf Mozarts Schreibtisch weniger schlafwandlerische Ausführung höherer Eingebungen, sondern vielmehr Bewusstheit, planerische Ökonomie und zielbewusste Arbeit die Feder lenkten. Zu seiner Schaffensweise gehörte auch das Skizzieren von längeren Verläufen oder von episodischen Stellen herausgehobener Komplexität, also die Klärung besonderer kompositorischer Aufgaben vorab oder parallel. Zwar gingen die Zeugnisse solcher konzeptioneller Überlegungen zum großen Teil verloren, nicht zuletzt, weil Mozart den beschriebenen Skizzenblättern nach Abschluss einer Partitur keinen bleibenden Wert beimaß, aber der erhaltene Bestand lässt grundsätzliche Aussagen zu den wichtigsten Arbeitsvorgängen zu.

Das erst in den 1960er-Jahren entdeckte, letzte erhaltene Skizzenblatt Mozarts vereint Gedanken zur *Zauberflöte* und zum *Requiem*, demnach zu Werken aus den Monaten September bis Ende November 1791. Oben links auf dem ersten System steht das Allegro-Thema der *Zauberflöten*-Ouvertüre in einer rudimentären Form, festgehalten in typisch flüchtiger Skizzenschrift. Daran schließt sich ein sauber geschriebenes Klaviernotat in F-Dur an, am Beginn mit dem Tempowort »All°« (Allegro, schnell) versehen; dieser musikalische Gedanke lässt sich keiner bekannten Komposition zuordnen. Anders die rest-

lichen Aufzeichnungen auf dem Blatt. Die Systeme drei bis fünf enthalten den Beginn einer »Amen«-Fuge. Sie sollte höchstwahrscheinlich das »Lacrymosa« und damit die Sequenz »Dies irae« im *Requiem* beenden; Mozarts Tod verhinderte deren Ausführung. Auf den verbleibenden Systemen des Blatts steht eine Ausschnittskizze zum »Rex tremendae«, der achten Strophe des »Dies irae«. Die skizzierten Takte sind kontrapunktisch angelegt, und Mozart wollte die Einsatzfolge der Chorstimmen klären. Die hier gefundene Lösung ging nicht in die Endfassung (Takt sieben bis ungefähr zwölf) der Partitur ein. [UK]

Literatur: Konrad 1992, S. 194 f., 201, 280, 334. – *Mozart. Skizzen* 1998, Nr. 92.

57

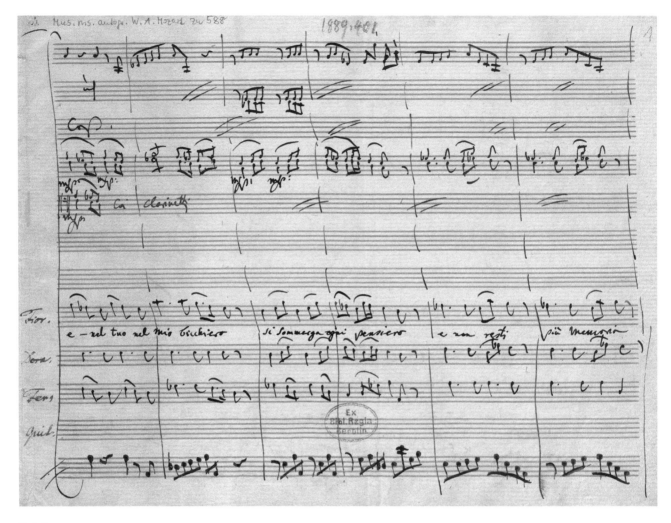

Kat. 4

Kat. 4

Wolfgang Amadé Mozart
»Così fan tutte« (KV 588), Abkürzung zum zweiten Finale
(Scena XVI) | 1790
Zwei Blätter, 21,5 × 29,5 cm, drei beschriebene Seiten,
abgebildet: fol. 1r/1v
Staatsbibliothek zu Berlin – Preußischer Kulturbesitz,
Musikabteilung mit Mendelssohn-Archiv,
Signatur: Mus.ms.autogr.W.A.Mozart zu 588 (Blatt 1 und 2)

Dass es im Zuge von Opernproduktionen zu kompositorischen
Änderungen kam, gehörte im 18. Jahrhundert beinahe zum All-
tag: Kürzungen, Erleichterungen schwieriger Stellen oder Er-

satz ganzer Arien waren gang und gäbe. Auch Mozart ging
immer wieder auf Wünsche von Sängerinnen und Sängern ein
oder fügte sich angesichts der langen Aufführungsdauer seiner
Bühnenwerke der Forderung nach »Strichen«. Die autographen
Partituren und auch überliefertes Stimmenmaterial stellen be-
redte Zeugnisse dieser Praxis dar. Selbst Partien, die nach heu-
tigem Verständnis Kernstellen von Opern ausmachen, waren
vor Eingriffen nicht gefeit.

Einen von vielen Belegen dafür liefert das am 26. Januar 1790
im (alten) Wiener Burgtheater uraufgeführte Dramma giocoso
Così fan tutte, ossia La scuola degli amanti. Im Finale des
zweiten Aktes bringen Fiordiligi/Ferrando und Dorabella/

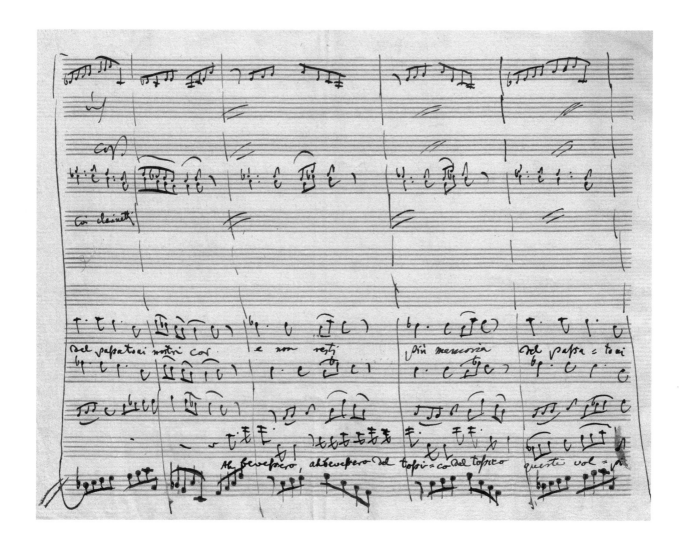

Guglielmo, die sich zu neuen Paaren zusammengefunden haben, vor der Besiegelung ihrer Eheverträge einen Toast aus: »E nel tuo, nel mio bicchiero / Si sommerga ogni pensiero« (»Und in deinem wie meinem Glas / versinke jeder Gedanke«). Mozart gestaltet diesen tief innerlichen Moment als kunstvollen langsamen Kanon mit einer weit ausschwingenden Melodie – ein weiterer musikalischer Höhepunkt des Werks, zugleich gegen dessen Ende hin eine erneute sängerische Herausforderung, außerdem eine Verzögerung im Geschehen.

Ob dieser Kanon den Ausführenden zu anspruchsvoll war oder ob er zu viel Zeit beanspruchte, geht es doch vordergründig nur um einen Trinkspruch, diese Frage lässt sich nicht beantwor-

ten. Jedenfalls sah sich Mozart veranlasst, diese zwei Minuten seliger Entrücktheit durch eine kürzere Version zu ersetzen, eine Fassung, die dramaturgisch nicht aus dem Zeitverlauf heraustritt, sondern sich ohne Einschnitt auf der Komödienebene fortbewegt. Diesen Ersatz zu formulieren, bereitete dem Komponisten offensichtlich keine große Mühe. Die Partitur der dreizehn Takte bietet sich dem Betrachter wie aus einem Guss dar. Beachtung verdienen die größer geschriebenen Notenköpfe auf dem unteren System: Sie dienten bei einer Aufführung dem Kapellmeister am Tasteninstrument und dem bei ihm sitzenden Spieler eines Continuo-Instruments als Vorlage. [UK]

Literatur: *Mozart. Così fan tutte* 1991, S. 631–633. – Konrad 1992, S. 449–454.

Mozartiana

Musiker und Mythos

Kat. 5

Kat. 5
Leonhard Posch (1750–1831)
Profilbildnis Wolfgang Amadé Mozart | 1788
Medaillon aus Gips, 9,1 cm Durchmesser
Staatliche Museen zu Berlin, Münzkabinett,
Inv.-Nr. 18205467

Leonhard Posch ist für Freunde der Berliner Bildhauerkunst
kein Unbekannter, aber als eigenständiger Künstler nicht wirk-
lich prominent geworden. Mozart hatte außer Posch weitere
Künstler in seinem Freundeskreis, dazu zählten auch Rosa
Hagenauer-Barducci, Anton Grassi sowie dessen Bruder Joseph
Grassi. Wie letzterer machte auch der aus Tirol stammende
Posch in erster Linie außerhalb Österreichs Karriere. Posch war
ab etwa 1802 in Berlin tätig, schuf wunderbar ziselierte Eisen-
gussmedaillons für die Königlich Preußische Eisengießerei
Berlin, Gleiwitz, und vor allem für die Hütte im rheinischen
Sayn, wo die Herstellung solcher Güsse von 1815 an belegt ist.

Bereits in Wien schuf Posch in den 1780er-Jahren Porträtme-
daillons aus Wachs, Gips sowie Meerschaum (einem Wachs-
Gips-Gemisch). Aus dieser Zeit sind auch drei handmodellierte
Bossierungen von Mozart verbürgt; alle drei gelten heute als
verloren. Überliefert sind wenige Güsse nach den alten Gips-
formen, die aber nicht alle von 1788/89 stammen müssen. Eine
Büste aus Buchsbaum, seit 1856 in Salzburg, stammt wohl auch
von Posch, steht aber solitär in dessen Werk da.

Einen bedeutenden wirtschaftlichen Erfolg erlebte Posch nicht
in Wien, sondern erst in Berlin, als er unzählige Porträtplaket-
ten aus Berliner Eisen und in Porzellan für die preußische Ge-
sellschaft schuf. Durch seinen Nachlass im Berliner Münzkabi-
nett ist bekannt, dass der Künstler das antikisierende Modell
von Mozart von 1788, dessen Originalbossierung er später
(1820) an Mozarts jüngeren Sohn verschenken sollte, nach
Berlin mitgenommen hatte. Das Münzkabinett bewahrt im
Nachlass sogar ein datiertes Gipspositiv auf, das hier zu sehen
ist. Daneben gibt es in derselben Sammlung mehrere Negativ-
formen des Künstlers, die aller Wahrscheinlichkeit nach ver-
wendet wurden. Alle Mozart-Reliefs zeigen den Komponisten
in antikisierender Manier, wie es in der Medaillenkunst zur
Jahrhundertwende Mode war. Andere Mozartdarstellungen
finden sich in Poschs Nachlass nicht.

Nach dem Modell *à l'antique* von Mozart waren schon vor 1800
Gipsgüsse hergestellt worden, die späteren Güsse aus Berliner
Eisen waren eine Modeerscheinung des frühen 19. Jahrhun-
derts in Preußen. Historisch eindeutig belegbare Gipsformen
oder Bossierungen für das andere Mozartporträt in zeitgenössi-
scher Tracht waren nur in Wien in zwei Varianten überliefert
worden, welche sich nicht erhalten haben. Eine originale Guss-
form wurde versehentlich zu Beginn des 20. Jahrhunderts
zerstört und Poschs Meerschaumbossierung aus dem Besitz
von Mozarts Witwe gilt seit 1945 als verschollen [Abb. 35]. Je-
doch hatte sich gerade das nichtantikisierende Mozartbildnis
Poschs schon seit 1789 nachhaltig unter Bezugnahme auf
Poschs Vorlage durch Graphiken verbreitet, was auf sein
herausragendes künstlerisches Renommee in diesem Spezial-
metier weist.

Einst hatte Leonhard Posch in Wien noch ausschließlich in
kleinem Rahmen in Gips und Wachs gearbeitet. Die Herstel-

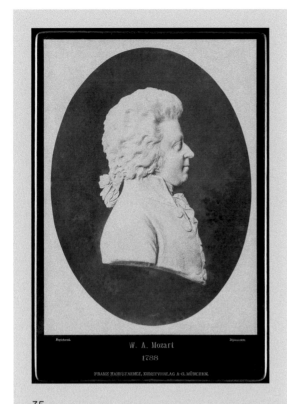

35
Leonhard Posch, *W. A. Mozart* (Heliogravüre des Medaillons aus Meerschaum), spätes 19. Jahrhundert, Salzburg, Internationale Stiftung Mozarteum.

lung von Eisenmedaillons hatte sich in Preußen während des 19. Jahrhunderts mehr und mehr zu fabrikmäßiger Größe entwickelt, schon unter Posch, mehr noch unter der Leitung von Gottfried Loos, seinem Schwiegersohn. Umgekehrt mag es in Berlin immer noch einen gewissen Bedarf an Gipsgüssen gegeben haben und auch dafür hätte die Originalform Poschs *à l'antique* Verwendung finden können, deren Oberfläche nun nicht mehr ganz weiß, sondern modisch eingefärbt erscheinen mochte, wofür es aus preußischer Produktion einige Beispiele gibt. [CGr]

Literatur: Lewicki 1919/20. – Hummel 1959. – Forschler-Tarrasch 2002, S. 124 f. – Quarg 2006. – Großpietsch 2009/10. – Großpietsch 2013a. – Reininghaus 2018, S. 512 f., 521, 551–554.

Kat. 6
Christian Leopold Bode (1831–1906)
Freie Kopie des ›Tischbein-Mozart‹ als Kniestück | um 1850
Öl auf Leinwand, 100 × 80 cm
Offenbach am Main, Musikverlag Johann André

Porträts von Mozart, die zu dessen Lebzeiten ausgeführt wurden, sind von außerordentlicher Seltenheit. Umso mehr mag bei jedem entdeckungsfreudigen Mozartfreund der Wunsch aufkommen, einmal ein solches Rarissimum zu entdecken. So auch bei Carl August André senior, einem der Söhne des großen Offenbacher Musikverlegers Johann André, der den Nachlass der Witwe Mozarts für Editionen seines Musikverlags Ende 1799 angekauft hatte. Dieser Sohn war auch Händler von Musikalien und Instrumenten in Frankfurt am Main, sah sich zeitlebens als Entdecker eines neuen authentischen Mozartbildnisses. Und nicht nur das. Sollte der Sachverhalt zutreffen, würde seine Entdeckung vom Sommer 1849 das einzige Porträt Mozarts sein, das von einem Künstler von überragender Bedeutung angefertigt wurde, denn das Bild stammte angeblich von Tischbein. Die Existenz des Bildes war André 1848 über den badischen Hofmusiker Haunz zu Ohren gekommen, der vorgab, es in Mainz aufgefunden zu haben. Am 21. Oktober 1849 kam Andrés Neuerwerbung in seinem Frankfurter »Haus Mozart« ans Licht der Öffentlichkeit. Doch schon bald darauf müssen erste Zweifel an der Urheberschaft Tischbeins aufgekommen sein. Von dem 1848 durch Haunz aufgefundenen Gemälde war nicht mehr bekannt, als dass es angeblich über den Kurmainzer Violinisten Stutzl überliefert worden war. André berief sich schließlich auf zwei Zeitgenossen Mozarts, die um 1850 ihre Bekanntschaft zum Komponisten darlegten und verbürgen ließen. Lediglich mit diesen Dokumenten wurde das vermeintliche Porträt von der Hand Tischbeins durch André weiter verbreitet, zunächst durch Druckgraphiken, dann auch durch gemalte Kopien und freie Varianten, geschaffen vor allem von Friedrich Nebel aus Darmstadt und Christian Leopold Bode aus Offenbach. Zudem blieb auch die Frage offen, welcher Vertreter aus der weitverbreiteten Malerfamilie Tischbein der Urheber des Bildes gewesen war.

Das Gemälde wird in den frühesten Überlieferungen als ovales Brustbild mit Rock und Weste beschrieben. Die Form bestätigt ein Lichtbild des Frankfurter Fotografen Johann Jacob Tanner [Abb. 36], das André dem Dommusikverein und Mozarteum zum Mozartjahr 1856 mit den Worten schenkte, »dieses getreue photographische Abbild« sei von dem »Originalgemälde von H. Tischbein« genommen. In Form eines Brustbildes erscheint das Porträt auch auf den frühesten Stichen zu Anfang der 1850er-Jahre, von Lazarus Gottlieb Sichling und Christian Siedentopf, die als Vorlagen für die *Bildnisse berühmter Deutscher* und die Mozartbiographie Otto Jahns (Bd. 3, 1858) dienten. Einige der getreuen wie auch der freien Kopien in Öl pflegte André an Mitglieder seiner Familie sowie an nahe Freunde zu verschenken, nicht ohne darauf hinzuweisen, dass auch sie sich auf ein notariell beglaubigtes Original beziehen würden. Dabei gab es weder 1777 noch 1790 einen Vertreter aus der Familie der Tischbeins, der in Mainz oder Mannheim während Mozarts

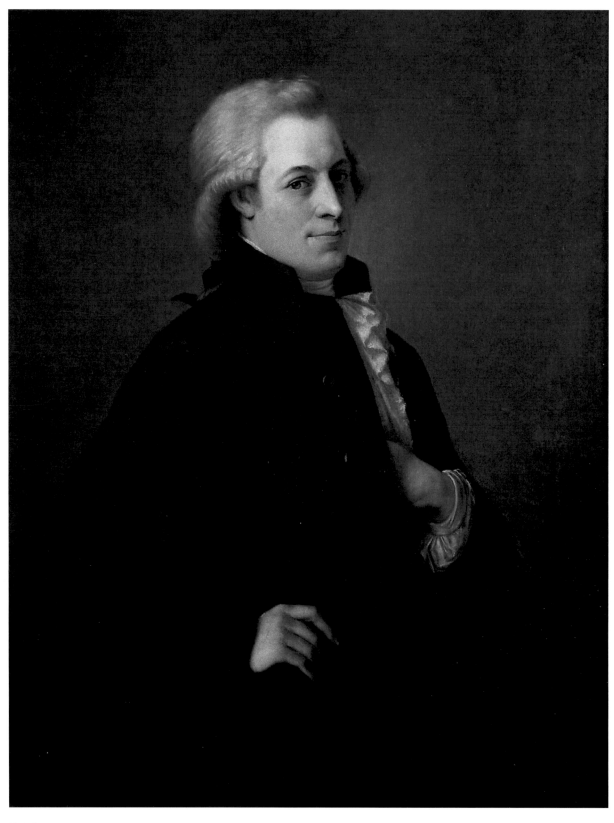

Kat. 6

verbürgten Aufenthalten in diesen Städten Gelegenheit gehabt hätte, den Musiker zu porträtieren – Johann Heinrich Wilhelm Tischbein, genannt ›Goethe-Tischbein‹, lässt sich jedenfalls mit Sicherheit ausschließen!

Trotz aller Beteuerungen seines Entdeckers ebbten die Einwände gegen die mutmaßliche Urheberschaft Tischbeins nicht ab. Prominent war die Ablehnung Carl Thomas Mozarts, der seinen Vater als Kind noch erlebt hatte. Wohl auf äußeren Druck revidierte Mozart zwar später seine Meinung, nicht jedoch seine von Skepsis geprägte Überzeugung.

In allem zeigt sich der phänomenale und schon zu Lebzeiten berüchtigte Geschäftssinn des Entdeckers André. Im *Mendel-Reissmann*, einem Lexikon der Zeit, liest man über André:

> »Seine Vorliebe und Begeisterung für Mozart erstreckte sich bis auf Äußerlichkeiten. So nannte er sein Haus in Frankfurt das M o z a r t h a u s und die Flügel, welche aus seiner nach und nach berühmt gewordenen Fabrik hervorgingen, Mozartflügel. Dieselben sind sämmtlich mit dem Porträt Mozart's nach dem Tischbein'schen Originale geschmückt.«

Das Beeindruckende an dem angeblichen Gemälde Mozarts ist die ungeheure Verbreitung in Nachschöpfungen und Reproduktionen. Hinterfragt man jedoch den historischen Hintergrund, finden sich dafür vor 1848 allerdings weiterhin keine brauchbaren oder gar belegbaren Hinweise. Die Zweifel beginnen bereits mit dem Zeitpunkt der Entstehung. Einerseits wird (auch von André) behauptet, Mozart sei während seines Aufenthalts in Mannheim (1777/78) von einem Tischbein gemalt worden, wofür die beurkundete Aussage des kurfürstlichen Hoforganisten Franz Wilhelm Schulz vor einem Geistlichen im Jahre 1851 herhalten soll, der jedoch nur eine Kopie des Bildes durch Friedrich Nebel vor sich hatte. Dem entgegen steht die Aussage des ehemaligen Hofflötisten, des Geistlichen Hilarius Franz Xaver Christoph Arentz. Dieser bekundete kurz vor seinem Tod 1850 vor einem Notar, Mozart am Kurfürstlichen Schloss in Mainz 1790 begegnet zu sein, wo sich der Komponist damals jedoch kaum aufgehalten haben konnte. Wie will Arentz Mozart dort »sehr oft« getroffen haben, sogar mit ihm »befreundet« gewesen sein? Arentz legt dar, dass das Bildnis, das nicht in Mannheim, sondern in Mainz entstanden sein soll, Mozart »vollkommen ähnlich« sehe. Weder über den Maler noch über die Genese verlieren Arentz und Schulz ein Wort. Warum den Dokumenten keine Stellungnahme des eigentlichen Entdeckers Haunz oder irgendein Schriftstück zum Umfang des Nachlasses von Stutzl beigelegt werden konnte, bleibt eine der vielen ungelösten Fragen bei der Suche nach Beweisen für die Echtheit des Gemäldes.

Noch heute zählt der sogenannte ›Tischbein-Mozart‹ zu den am häufigsten verbreiteten Mozart-Bildtypen. Die Authentizitätsfrage wurde sekundär, da allein die Überfülle an ›Tischbein-Mozarts‹ ihre eigene Evidenz erbrachte: Man hatte sich mehr und mehr an diese Exoten gewöhnt.

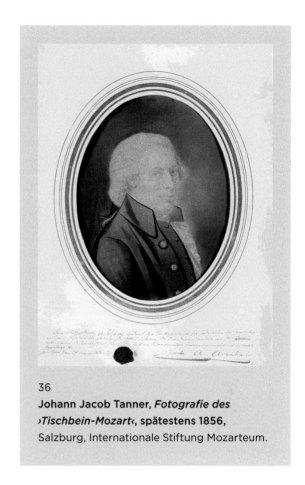

36

Johann Jacob Tanner, *Fotografie des ›Tischbein-Mozart‹,* **spätestens 1856,** Salzburg, Internationale Stiftung Mozarteum.

Die hier ausgestellte repräsentative Fassung als Dreiviertelporträt stellt eine freie Adaption des ovalen Brustbilds dar, das André ab 1849 als erstes verbreitete. Es wirkt, als zeige Bode einen groß gewachsenen selbstbewussten Bürger in einem Langmantel – ein Kleidungsstück, das jedoch zu Mozarts Zeit, in der man noch den französischen Justaucorps trug, eine über Hüftlänge reichende Jacke, unüblich war. Wie die meisten der gemalten Kopien entstand auch das ausgestellte Gemälde Anfang der 1850er-Jahre. Das qualitätvolle hochformatige Bildnis blieb in Familienbesitz, überstand die Kriegsschäden von Offenbach am Main leidlich und wurde 2009 behutsam restauriert. Durch zahlreiche Ansichtskarten vor allem des Münchner Verlags F. A. Ackermann ist gerade diese Version des stehenden Mozarts weit in die Welt getragen worden, obwohl sie dem ursprünglich ovalen Brustbild nicht entspricht und die Aufschriften solcher Ansichtskarten die Frage nach der Urheberschaft als gelöst vorgeben. [CGr]

Literatur: André 1886. – Engl 1887. – Engl 1900. – Grün 2009/10. – Großpietsch 2013b. – *Mozart-Bilder – Bilder Mozarts* 2013, S. 98–103, Kat. 44–48.

Kat. 7

Kat. 7
Louis-Ernest Barrias (1841–1905)
Mozart als Kind | späte 1880er-Jahre
Bronze, 118 × 62,5 cm; Durchmesser Plinthe: 32,5 cm
London, Royal College of Music Museum,
Inv.-Nr. PPHC000031

Louis-Ernest Barrias war einer der erfolgreichsten französischen Bildhauer seiner Generation und der Inbegriff dessen, was lange mit verächtlichem Unterton als ›Salonkünstler‹ bezeichnet wurde. Auf jeden Fall war er äußerst produktiv; seine zahlreichen öffentlichen Denkmäler trugen in erheblichem Maße zur ›Statuomanie‹ der Dritten Republik bei. Normalerweise zeichnen sich seine Werke durch eine spätromantisch-neobarocke Üppigkeit aus; Barrias liebte das Zarte nicht so sehr wie das Ungestüme und Erotische, das er in späteren Zeiten in eher hohl klingenden Allegorien verwirklichte.

Für *Mozart als Kind* greift der eklektisch veranlagte Bildhauer hingegen auf die Grazilität der Rokokoplastik zurück. Tatsächlich erinnert die Haltung an die Statuen heimlich belauschter badender Nymphen, wie man sie in Gärten des 18. Jahrhunderts findet. Der kleine Wolfgang wird seiner Betrachter ebenfalls nicht gewahr, denn er posiert nicht für das Porträt, sondern ist in das Stimmen seiner Geige vertieft – so innig, dass die Beziehung zwischen ihm und seinem Instrument beinahe den Charakter eines Pas de deux annimmt.

Barrias greift auf Schilderungen vom Wunderkind zurück, das 1763 als Siebenjähriger die Höfe Europas in Erstaunen versetzte (die Statue hat etwa lebensgroßes Format), doch vermeidet er es, ihn beim Vorführen seines Könnens zu zeigen. Vielmehr gewährt das Werk, das auch wegen seines Kostümrealismus als Genrestatue bezeichnet werden könnte, Einblick in einen privaten Moment des jungen Genies. Mit ernstem Blick lauscht Wolferl den Tönen, doch das labile Standmotiv mit den voreinander geschobenen Knien sowie der äußerst bewegte Kontur sorgen dafür, dass das Heitere und Unbeschwerte, ja Beschwingte überwiegen – wie auch das ›Übergängige‹, womit Barrias vielleicht einen betont ›musikalischen‹ Akzent setzen wollte.

Die Eleganz der Gesamterscheinung teilt sich auch dem Gesicht mit; die Proportionen entsprechen nicht den historischen Beschreibungen, die einen im Verhältnis zum Körper etwas zu großen Kopf überliefern. Zudem widerspricht die ebenmäßige Physiognomie dem Wissen um Mozarts eher unansehnliches Äußeres. Offenbar sollte nichts von der Anmut ablenken, die Betrachtende des späten 19. Jahrhunderts mit der Musik des jungen Mozart assoziierten. Das Interesse an seinem Œuvre, aber auch an seiner romanhaften Lebensgeschichte nahm in dieser Zeit sprunghaft zu. Kein Wunder, dass die Statue mit ihrer charakteristischen Mischung aus Schnappschuss und Ästhetizismus zu einem von Barrias' populärsten Werken geriet; sie wurde in vielen Exemplaren gegossen.

Der kommerzielle Erfolg sollte die besonderen Qualitäten der Statue indessen nicht übersehen lassen. Barrias gibt Mozart in der Kleidung eines erwachsenen Höflings und betont zugleich seine Kindlichkeit im Habitus. Mit dieser Doppelnatur weist die Bronzefigur über die Momentaufnahme hinaus und lässt sich auch als Sinnbild für den Menschen Mozart und seine Kunst verstehen. Denn, wie Nannerl Mozart ein Jahr nach dem Tod ihres Bruders schrieb: »ausser [in] der Musick war und blieb er fast immer ein Kind.«

Das Modell zu *Mozart als Kind* wurde 1883 auf der *Exposition nationale des Beaux-Arts* gezeigt, 1887 wurde die heute im Musée d'Orsay befindliche Bronzefassung erstmals im Salon präsentiert. [DD]

Literatur: Lami 1914, S. 53–61.

Kat. 8
Arnulf Rainer (geb. 1929)
Mozart | um 1991
Farbige Kaltnadelradierung auf Papier,
28,8 × 21 cm (Blatt)
Wien, Albertina, Inv.-Nr. DG1998/444

Arnulf Rainer übermalte neben den typischen expressiven Selbstporträts auch Bildnisse bekannter Persönlichkeiten. Zum zweihundertsten Todestag widmete er Mozart 1991 eine Serie, in der er historische Darstellungen seines Landsmannes überarbeitete und mit teils ironischen Titeln – wie *Nachts trug Mozart Brillen* – versah. Während einige Mozartbilder, etwa das Porträt Joseph Langes (Kat. 2), wie durch einen Farbvorhang harmonisch gerahmt werden, erhält das ausgestellte Werk durch die Technik der Radierung einen destruktiven Charakter: Mozarts Porträt wird durch ein dichtes Netz aus nervösen, blutroten Linien verdeckt, ja beinahe ausgelöscht. Er wird verborgen und ist dennoch anhand von Perücke und Kleidung identifizierbar. Unterhalb des Ovals sind Mozarts vollständiger Name sowie seine Lebensdaten nur noch schwer zu erahnen.

Zugrunde liegt ein um 1810/12 entstandener Punktierstich (Wien, ÖNB, Bildarchiv), eine seitenverkehrte Version eines Ovalporträts von Johann Joseph Neidl. Dieser geht auf den Bildnistypus von Leonhard Posch (Kat. 5) oder vielmehr dessen druckgraphische Adaptionen durch Johann Georg Mansfeld (1789) und Clemens Kohl (1793) zurück, die im frühen 19. Jahrhundert weit verbreitet waren. Der Stich diente als Titelvignette in Notenausgaben des Verlags Janet et Cotelle.

Rainer schuf zu diesen und ähnlichen Vorlagen verschiedenfarbige Radierungen und ringt so womöglich auch der Musik Mozarts neue Klangfarben ab. Auf den ersten Blick mag die Überdeckung als brutaler Akt des Ikonoklasmus erscheinen; eine Version ist gar als *Begrabener Mozart* betitelt. Doch durch

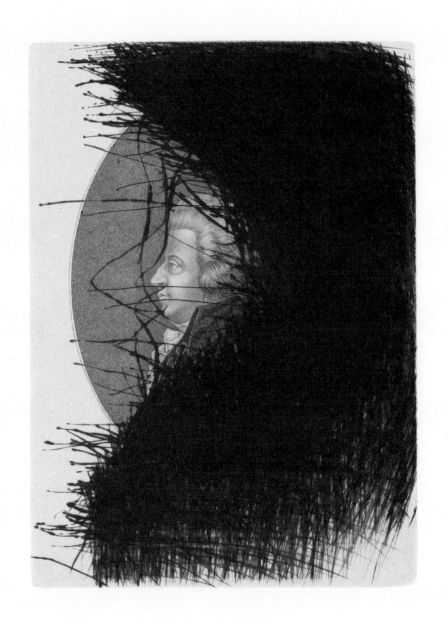

ex. cat. A. Meuer

Kat. 8

seinen unbeschwerten Umgang mit dem allbekannten Bildnis macht der Künstler zugleich neue Facetten sichtbar. Er wählt bewusst Reproduktionen, die Mozarts Aussehen über Generationen hinweg im kollektiven Gedächtnis verankert haben. Indem er durch seine Übermalungen gleichsam verhüllt, was Kunst, Wissenschaft und Populärkultur tradierten, freilegten und verehrten, macht er das Mysterium um den ›wahren‹ Mozart umso deutlicher: Mozart als Mensch und Musiker begegnet uns meist doch nur ausschnitthaft, mitunter verborgen unter dicken Schichten alter und neuer Interpretationen. Dies betrifft auch den mythenvoll umrankten Tod Mozarts, dem sich Rainer in Übermalungen von Gemälden des 19. Jahrhunderts und des vermeintlichen Totenschädels ebenfalls widmete. [CGo]

Literatur: *Mozart. Neue Bilder* 1985, S. 14 f., 86–91 (zu Rainers Rezeption von Mozarts Tod). – *Rainer. Funeralia Salisburgensia* 1991. – *Rainer. Über Mozart* 2006.

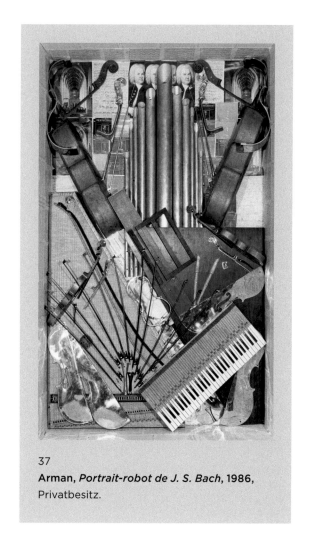

37
Arman, *Portrait-robot de J. S. Bach*, 1986, Privatbesitz.

Kat. 9
Arman (Armand Pierre Fernandez, 1928–2005)
Portrait-robot de Mozart | 1985
Assemblage von Instrumenten und anderen Gegenständen auf schwarzer Holzplatte in Plexiglas, 213,5 × 145 × 48,5 cm
Vitry-sur-Seine, Collection MAC VAL – Musée d'art contemporain du Val-de-Marne, Inv.-Nr. 1995-585

Ein Berg von Instrumenten – ausgedient, zerstört, aufgehäuft. Eines der ungewöhnlichsten Bildnisse Mozarts schuf der aus Nizza stammende Künstler Arman, ein Hauptvertreter des Nouveau Réalisme. In einem Kasten aus Plexiglas versammelt er verschiedenste Gegenstände zu einem *Portrait-robot* (Phantombild, Fahndungsbild). Mozarts überliefertes Aussehen tritt tatsächlich nur an zwei Stellen zutage: auf Schachteln von Mozartkugeln und einer vergoldeten Büste. Die anderen Gegenstände sind mehr oder weniger eindeutige Indizien: Sie reichen von intakten und fragmentierten Musikinstrumenten wie Hörnern und Posaunen, Geigen und Celli mit einem Wirrwarr aus Saiten, Flöten und einer Klarinette – allesamt Instrumente, für die Mozart vielfach komponiert hat – über die zertrümmerten Teile eines Cembalos, Klavierauszüge eines Instrumentalstücks, Theatermasken, die auf Mozart als Opernkomponist anspielen, bis hin zu typischen Kleidungsstücken des 18. Jahrhunderts wie Schnallenschuhen, Spitzenkragen und einer weißen Zopfperücke. Die Disposition der Musikinstrumente markiert einerseits ihre Bedeutung in Mozarts Musik, beispielsweise die Klarinette als sein Lieblingsinstrument direkt neben seiner Büste. Andererseits gibt Arman seinem subjektiven Höreindruck Raum. Er legt das Aussehen des Komponisten, ja vielmehr das seiner Musik frei, indem er beides in die Einzelteile zerlegt und zu einem Bild re-komponiert, das an kubistische Gemälde erinnert.

Seine ersten *Portrait-robots* in den 1960er-Jahren widmete Arman Freunden und Künstlerkollegen wie Yves Klein. Die

Kästen voller persönlicher Gegenstände sind assoziationsreiche Personenrätsel, die weit über ein herkömmliches Porträt hinausgehen. Hier konstituiert nicht das Aussehen den Menschen, sondern die Dinge, mit denen er sich umgibt, für die er steht. Die Anhäufung der Objekte ist derart unübersichtlich, dass Parallelen zu Armans Werkreihe der *Poubelles* aufscheinen, für die er den Inhalt von Mülleimern und Papierkörben in Plexiglasbehälter füllte. Die Abfallprodukte verdichten sich wie Sedimente zu einer materiellen Erinnerung bestimmter Personen und stellen die Frage: Was bleibt vom Menschen? Und hier: Was bleibt von Mozart?

Es dominiert auf den ersten Blick Chaos, ja Zerstörung. Mit dieser freien Art des ›Komponierens‹ scheint Arman eine weitere Charakterisierung der Musik Mozarts vorzunehmen: Im Gegensatz etwa zum *Portrait-robot* von Johann Sebastian Bach [Abb. 37], das streng symmetrisch als ›harmonisches‹, zweidimensionales Bild erscheint, sind bei Mozart Züge des Spielerischen und Zufälligen vorherrschend.

Musikinstrumente sind zentrale Elemente in Armans Kunst. Obwohl er sie brutal zerstört, zersägt, verbrennt oder in Beton

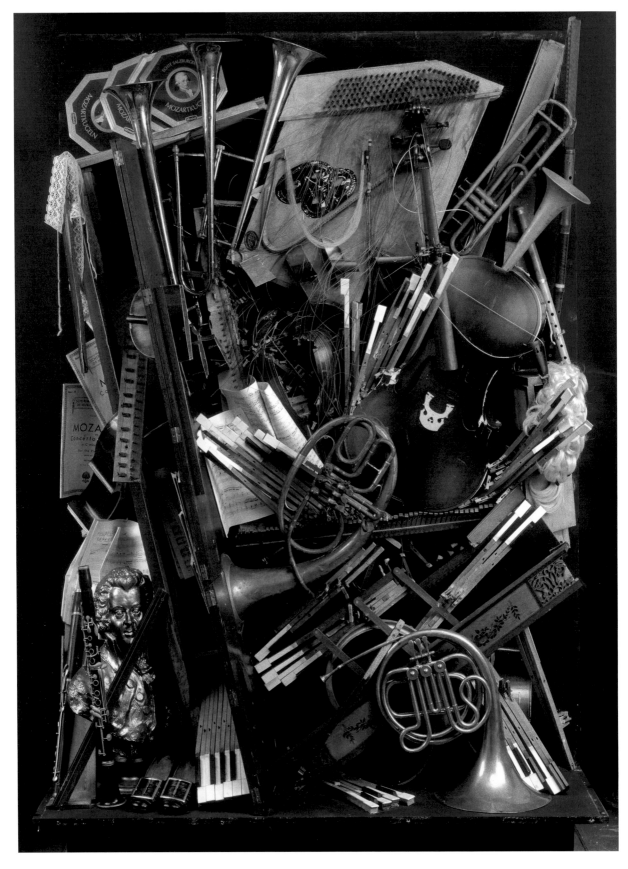

Kat. 9

eingießt, erzählen die Werke mit oft lyrischen Titeln von einer tiefen Verehrung für die klassische Musik. Diese reicht bis in seine Kindheit zurück: Sein Vater spielte mehrere Instrumente und bevorzugte vor allem leichte Musik, bei Mozart beispielsweise *Die Kleine Nachtmusik* (Arman 2010, S. 198 f.). Arman hingegen schien die komplexen Strukturen in seiner Musik zu suchen und sagte über ihn: »Mozart ist ein Genie wie Rimbaud. Das ist nicht mehr menschlich, beinahe überirdisch« (Arman 1992, S. 197). Er besitze einen ausgeprägten Sinn für das Melodiöse, was besonders in seinem *Streichquintett Nr. 4 in g-Moll* (KV 516) zum Ausdruck komme. In seinen Messen würden sich die Stimmen auf unglaubliche Weise vermischen und wie Raketen in den Kosmos aufsteigen (Arman 1991).

Bereits 1963 entstand *Le Quintette de Mozart*, bestehend aus Fragmenten von Streichinstrumenten, die wie schwerelose Partikel auf schwarzem Grund schweben. Zwei weitere *Portrait-robots de Mozart* von 1991 [Abb. 38] und 1992 kreisen vor allem um die *Zauberflöte* oder vielmehr deren künstlerischer Rezeption in Form des Sternenhimmels von Schinkel (Kat. 59). 1991 entstand eine ganze Serie von *Portrait-robots* berühmter Komponisten: neben Mozart auch Ludwig van Beethoven, Giuseppe Verdi, Richard Wagner, Béla Bartók und Maurice Ravel. Arman, der viele Jahre mit der Komponistin Éliane Radigue verheiratet war, beschäftigte sich zur Vorbereitung tiefergehend mit der Thematik: »Ich tauchte in die Welt eines jeden dieser Musiker ein, in ihre Musik, die ich ununterbrochen hörte, in ihre Biographien, in die Details ihres Lebens, bevor ich begann« (Arman/ Abadie 1998, S. 57). Er verband auch hier typisches Instrumentarium und bildliche Darstellungen der Komponisten zu großformatigen Assemblagen, die interessanterweise einen weitaus gleichförmigeren Eindruck ihrer Musik vermitteln als dies beim *Portrait-robot* von Mozart der Fall ist.

Arman zeigt ein mitunter verstörendes, aber in jedem Fall facettenreiches Bild von Mozart. Dabei kann es bereits ein einzelner Gegenstand sein, etwa die Perücke, der ihn für eine breite Masse identifizierbar macht. Dies trifft schließlich auch den Kern von Armans Kunst, die durch übermäßige Häufung von Alltagsgegenständen Popkultur und Konsumgesellschaft zugleich feiert und kritisiert. *Portrait-robot de Mozart* verweist daher auch unterschwellig auf Kult und Kommerz um Mozart als Ikone der klassischen Musik. [CGo]

Literatur: Arman 1991. – Arman 1992, S. 197–199. – Arman/Abadie 1998. – *Arman* 1998, S. 173–175 (Abb. *Portrait-robots*). – Reut 2000, S. 174–197 (zu Armans Werken mit Musikinstrumenten).

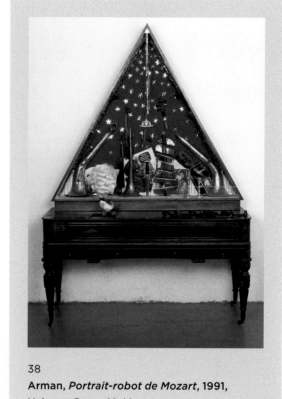

38
Arman, *Portrait-robot de Mozart*, 1991, Hakone, Open-Air Museum.

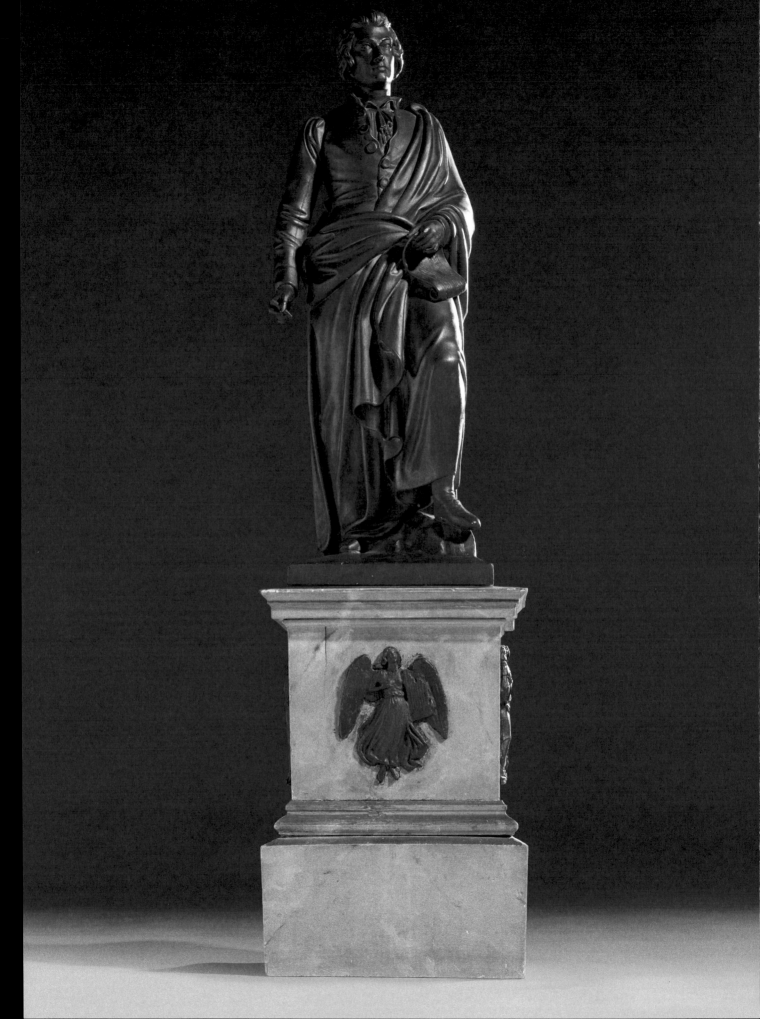

Kat. 10

Ludwig Schwanthaler (1802–1848)
Modell des Mozartdenkmals in Salzburg
(Auftragsentwurf) | 1840
Bemalter Gips, gefärbtes Wachs und Holz,
107,5 cm (Gesamthöhe), 65 × 25 × 24,5 cm (Figur),
42,5 × 31,5 × 30,5 cm (Sockel)
Salzburg Museum, Inv.-Nr. 5178-49

Im Sommer 1835 trafen sich der Schriftsetzer Julius Schilling und Sigmund Heinrich von Kofler, dessen Vater mit den Mozarts verkehrte, im Bürgelstein bei Salzburg. Während einer Diskussion um Monumente stellte man irritiert fest, dass Mozart noch nicht mit einem Denkmal bedacht worden sei. Daraufhin schaltete Schilling in der Salzburger Zeitung am 12. August 1835 einen Aufruf zur Errichtung eines Mozartdenkmals, der eine beispiellose Spendenaktion in Gang setzte.

Doch brauchte es mehrere Jahre, bis genug Spenden, die von einem »Denkmal-Comité« verwaltet wurden, zusammengekommen waren. Außerdem war man sich zunächst nicht klar darüber, wie das Denkmal genau aussehen sollte. Im April 1838 wurde dem Vertrauten von König Ludwig I. von Bayern, Karl Graf von Seinsheim, ein Entwurf vorgeschlagen, der Mozart antikisierend mit Griffel (also einer Feder) und Lorbeerkranz darstellen sollte, mit dem Fuß auf einem Felsen der Salzburger Berge. Das »Comité« griff den Vorschlag auf; gefragt wurden die Akademieprofessoren Christian Daniel Rauch in Berlin, Bertel Thorvaldsen in Rom, Pompeo Marchesi in Mailand und Ludwig Schwanthaler in München. 1839 beauftragte man schließlich den aktivsten unter ihnen, Schwanthaler, auch, weil dieser im Auftrag des Königs bereits an einer Mozartbüste für die Walhalla arbeitete. Dafür hatte der Künstler über die Witwe Constanze Mozartbildnisse aus deren Besitz zur Verfügung gestellt bekommen. Eine Umrisszeichnung nach der Porträtstudie von Joseph Lange zeigt Schwanthalers Auseinandersetzung mit dem Thema [Abb. 39]. Angeblich hatte Schwanthaler auch ein Relief von Posch zu Gesicht bekommen. Es muss sich dabei um eines aus Meerschaum gehandelt haben, das Mozart in zeitgenössischer Tracht zeigt und Constanze viel bedeutete. Durch den Journalisten Ludwig Mielichhofer wissen wir, dass Schwanthaler für die Porträtierung ein weiteres Relief von Posch »im Besitze des Sohnes W. A. Mozart« verwendet haben muss, das aus rotem Wachs geformt war. Diese Mozart antikisierend darstellende Version sollte erst 1858 dauerhaft nach Salzburg kommen. Mielichhofer muss also über Detailwissen verfügt haben, denn die Provenienz war nicht öffentlich. Beide Wachsformungen (Bossierungen) waren im Besitz der Stiftung Mozarteum, gelten aber seit Kriegsende als verschollen. Das Relief aus rotem Wachs war die Vorlage für die Gussformen, die sich in Poschs Nachlass fanden (Kat. 5).

Das ausgestellte Modell aus bemaltem (bronziertem) Gips ist dasjenige, das Schwanthaler bei Vertragsunterzeichnung dem »Denkmal-Comité« im Juni 1840 vorzulegen hatte. Zwei Jahre darauf, am 6. März 1842, verlangte es der Bildhauer im Vorgriff

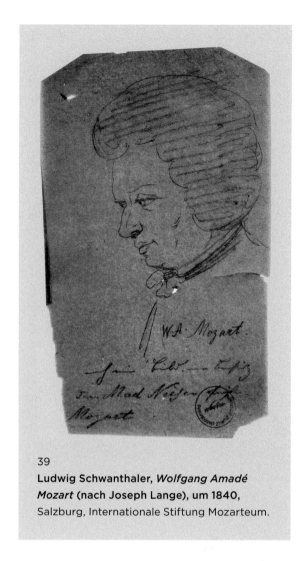

39

Ludwig Schwanthaler, *Wolfgang Amadé Mozart* (nach Joseph Lange), um 1840, Salzburg, Internationale Stiftung Mozarteum.

auf künftige Schwanthaler-Werkschauen zurück. Aber der Salzburger Bürgermeister agierte geschickt und requirierte es für das zunächst private, später städtische Museum, wo es sich heute noch befindet.

1841 war man so weit, das Monument aufstellen zu können. Dann tauchten am Platz des aufzustellenden Denkmals zwei exzellent erhaltene römische Mosaikböden auf, deren Bergung Priorität hatte. Die Feier am Michaelsplatz wurde um ein Jahr verschoben. Die am 22. Mai 1842 in München für Schwanthaler von Johann Baptist Stiglmaier gegossene monumentale Bronzestatue wurde über Wasserburg in ganzer Länge vorsichtig nach Salzburg transportiert, wo sie am 10. August 1842 eintraf. Das mehrtägige pompöse Fest am Michaelsplatz, dem heutigen Mozartplatz, wurde ab dem 4. September 1842 mit internationalen Gästen begangen.

Der Zeitgenosse Ludwig Mielichhofer schreibt:

> »Die Statue stellt Mozart im Fracke vor, der von dem darübergeworfenen Mantel größtentheils bedeckt wird; der Kopf ist nach links, die Augen himmelwärts gerichtet; der linke Fuß ruht auf

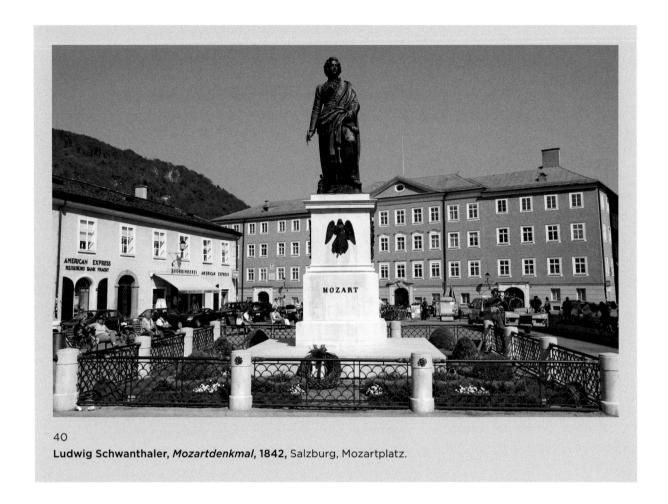

40
Ludwig Schwanthaler, *Mozartdenkmal,* **1842,** Salzburg, Mozartplatz.

einem Felsstück, als habe Mozart eben den Gipfel eines Berges erstiegen; die rechte Hand hält den ›Griffel‹, die linke ein Blatt mit den Noten des ›tuba mirum spargens sonum‹. Der Kopf [...] gibt die charakteristischen Gesichtszüge Mozarts und den Ausdruck von milder Hoheit und frommer Begeisterung in meisterhafter Darstellung.«

Tatsächlich hatte Schwanthaler mehrere Mozartbildnisse als Vorlagen verwendet und formte einen völlig neuen Mozartkopf auf einem wuchtigen Körper.

Während der 1830er-Jahre war es noch recht ungewöhnlich, Künstlern Denkmäler in Form von Standbildern zu widmen. Zwar gab es dazu Überlegungen, doch letztlich wurden solche Pläne immer wieder verworfen. Noch vor der Errichtung der Salzburger Bronzeplastik wurde das 1828 geplante Dürerdenkmal in der Nürnberger Altstadt endlich 1840 der Öffentlichkeit übergeben. Bertel Thorvaldsen schuf das von Stiglmaier gegossene Stuttgarter Schillerdenkmal 1839. Vielbeschäftigt arbeitete Schwanthaler zur Zeit der Auftragserteilung gleichzeitig an weiteren Skulpturen, nämlich für Jean Paul in Bayreuth (1841) und für Goethe in Frankfurt (1844). Schwanthalers Mozart ist jedoch kaum als Komponist erkennbar, mit den Attributen könnte er auf den ersten Blick auch als ein Dichterfürst zu sehen sein, als sei Mozart der Dritte im Bunde zwischen Jean Paul und Goethe.

Puristisch war die Auffassung nicht nur bei den Sockelreliefs, sondern auch in der Beschriftung nur mit dem Familiennamen, was die *Wiener Zeitung* am 19. September 1842 jedoch als vielsagend ausführt: »Als Inschrift trägt das Monument nur einfach den Nahmen MOZART – dieser Nahme allein ist ja schon ein Stück Kunstgeschichte.« [Abb. 40] Schwanthaler mochte irritieren, denn er führte die reduzierten Ansätze der Frühromantik mit dem verherrlichenden Personenkult des Historismus zum Stilmix zusammen. Aber auch der deutschnationale Denkmalkult scheint sich hier schon 1842 – seiner Zeit voraus – anzukündigen:

> »Die Kunst steht nämlich höher als ihr Vertreter, die Nation vollends nimmt den höchsten Rang ein. [...] Nicht daß Mozart einer der größten Künstler war, sondern daß ihn die deutsche Erde gebar, daß er beitrug den Ruhm der Nation zu erhöhen [...] ist in die Betrachtung der Feier mit einzubeziehen [...]«.

Sollen wir also in dem Standbild den universellen Komponisten Mozart sehen oder gemäß dem Rezensenten von 1842 den Anführer zu einer großdeutschen Einigung? Denkmäler, auch das Mozartdenkmal, wurden und werden mithin instrumentalisiert. Bis zum Ende des 19. Jahrhunderts war Salzburg eines der Zentren großdeutschen Denkens im Habsburgerreich – und Mozart dafür ein Gewährsmann. [CGr]

Literatur: Angermüller 1992. – Hahnl 1992. – Reininghaus 2018, S. 30–57.

Kat. 11–17

Ludwig Schwanthaler (1802–1848)

Entwürfe für das Mozartdenkmal in Salzburg

Kat. 11

Entwurf der Mozartstatue | 1838
Bleistift auf Papier, 14,5 × 8 cm
Münchner Stadtmuseum, Inv.-Nr. G-S1295

Kat. 12

Ideenskizze der Mozartstatue | 1837/38
Feder und Bleistift auf Papier, 9,5 × 5,4 cm
Münchner Stadtmuseum, Inv.-Nr. G-S1301

Kat. 13

Mozart mit Genius und Lyra | 1837/38
Bleistift auf Papier, 12,7 × 7,6 cm
Münchner Stadtmuseum, Inv.-Nr. G-S1300

Kat. 14

Mozart mit Genius und Lyra | 1837/38
Feder und Bleistift auf Papier, 11,6 × 6,7 cm
Münchner Stadtmuseum, Inv.-Nr. G-S1303

Kat. 15

Allegorie der Kirchenmusik
(Entwurf des vorderen Sockelreliefs) | 1840/41
Bleistift auf Papier, 23 × 16,7 cm
Münchner Stadtmuseum, Inv.-Nr. G-S1305

Kat. 16

Allegorie der antiken und romantischen Themen in Mozarts Musik (Entwurf des rechten Sockelreliefs) | 1840/41
Bleistift auf Papier, 16 × 14,5 cm
Münchner Stadtmuseum, Inv.-Nr. G-S1306

Kat. 17

Allegorie der Konzert- und Kammermusik
(Entwurf des linken Sockelreliefs) | 1840/41
Bleistift auf Papier, 13 × 12 cm
Münchner Stadtmuseum, Inv.-Nr. G-S1307

1838 wurde in München die Idee vom »Denkmal-Comité« übernommen und ein Mozart mit Feder (im Sinne des antiken Stilus oder Griffel) und Notenrolle vorgeschlagen. So wird er auch auf einigen Vorzeichnungen bereits gezeigt (Kat. 11). Varianten des Denkmals, vermutlich kurz vor 1838 anzusetzen, präsentieren den Komponisten ohne Felsgestein auf ebenem Boden stehend (Kat. 12), sitzend oder von einem Genius und einer Lyra umgeben (Kat. 13, 14). Die romantisierende Variante mit Genius hatte Schwanthaler auch für Goethe durchgespielt. Bei keiner der beiden Skulpturen finden wir sie letztlich ausgeführt.

Unterhalb der Statue befindet sich eine steinerne Sockelzone mit Bronzereliefs. Diese Art der Ausschmückung ist für Denkmäler dieser Zeit durchaus üblich, wir finden sie etwa bei den

41
Ludwig Schwanthaler, *Entwurf zum vierten Sockelrelief des Mozartdenkmals in Salzburg (Briefskizze),* 1840, Salzburg, Archiv der Erzdiözese.

Monumenten Ludwig Schwanthalers für Goethe und Bertel Thorvaldsens für Schiller. Das 1896 enthüllte Mozartdenkmal von Viktor Tilgner zeigt Sockelreliefs zu Mozarts Leben. Schwanthaler orientierte sich beim Mozartdenkmal wohl am erwähnten Schillerdenkmal Thorvaldsens in Stuttgart. Der in Rom lebende dänische Künstler hatte hierfür reduzierte Allegorien nach eigenen Entwürfen auf Bronzereliefplatten an den vier Seiten appliziert. Schwanthalers Reliefs stellen eine weitere Reduktion dar, da sie keiner Umrahmung durch eine rechteckige Platte bedürfen. Drei der Allegorien deuten die Musikstile an, für die Mozart komponierte: die Kirchenmusik durch Engel mit Orgel (Kat. 15), die theatrale Musik durch zwei weibliche Figuren als Sinnbilder der Musik in Komödie und Tragödie, übertragen also im Musiktheater, dazu Kithara und Maske (Kat. 16), ferner eine dritte Allegorie der weltlichen Musik im Konzert- und Kammerstil (Kat. 17). Letztere Darstellung ist ungewöhnlich; zu sehen sind zwei singende Jünglinge, zwischen ihnen ein Mädchen, das eine Notenrolle in der Hand hält. Die Sockelzone des Denkmals sollte weitgehend frei von Musikinstrumenten sein, vor allem solchen aus der Zeit Mozarts, gleichwohl fehlt ein deutlicher Bezug zur Musik. Die Dreiergruppe erinnert zudem an ein Freundschaftsbild der Romantik. Ein viertes Sockelrelief stellt durch einen Adler mit Lyra die Apotheose der Musik dar. Eine frühe Vorstudie zeigt dazu einen Stern für die Genialität, eine spätere ein M als Zeichen der Apotheose Mozarts [Abb. 41]. Schwanthaler benötigte nur wenige Attribute und kokettierte ganz offen mit Thorvaldsen, der diesen Purismus schätzte, zumal der Adler mit dessen Schillerdenkmal erklärt wird: »Schiller in Stuttgart hat einen Aar mit einer Weltkugel. – Unser guter Mozart war wohl auch ein Aar seiner Art, ich dächte, man dürfe nicht zurückstehn, [...].« – ein Purismus, der nicht jedem gefiel, weil er der Monumentalität der Skulptur entgegensteht. Die Kritik von Ludwig Mielichhofer noch vor der Aufstellung im März 1842 lautete: »Die Basreliefs hingegen entsprechen meinen Erwartungen nicht. [...] [D]en Allegorien fehlt die Klarheit und Bestimmtheit der Bedeutung.« Heute macht die Spannung zwischen dem Monumentalen des Standbilds einerseits und der reduzierten Auffassung der Reliefzone als Rückbezug auf die frühe Romantik andererseits gerade den Reiz der Salzburger Denkmalkomposition aus. [CGr]

Literatur: Angermüller 1992, bes. Taf. VI–VII, X–XI. – Hahnl 1992, S. 218–230, 246–252.

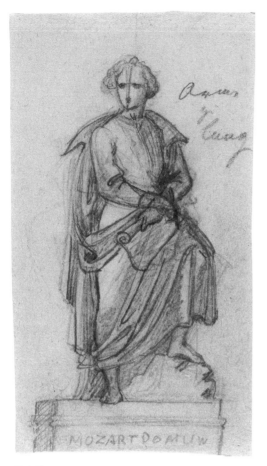

Kat. 11

Kat. 12

▼ Kat. 13

▼ Kat. 14

Kat.15

Kat. 16

Kat. 17

Kat. 18
Theophil Hansen (1813–1891) und
August Eisenmenger (1830–1907)
Entwurf für ein Mozartdenkmal vor der Wiener Oper | 1887
Tinte, Bleistift, Aquarell, weiß gehöht, auf Papier,
ca. 47,7 × 37,5 cm
Kupferstichkabinett der Akademie der bildenden Künste
Wien, Inv.-Nr. Hz 20.834

Kat. 19
Wiener Werkstätte nach einem Entwurf
von Emil Schmal (1886–1964)
Das Wiener Mozartdenkmal am ursprünglichen
Aufstellungsort (Postkarte Nr. 277 der Wiener
Werkstätte) | 1910
Lithographie, 14 × 9 cm
Wien, MAK – Museum für angewandte Kunst,
Inv.-Nr. KI 8875-169
Faksimile

Kat. 20
Theodor Zasche (1862–1922)
Karikatur *Der Streit um das Mozart-Denkmal*,
erschienen in: *Der Floh*, Nr. 13, 29. März 1891, Titelseite
Zeitung, ca. 47,2 × 33 cm
Wien, Österreichische Nationalbibliothek,
Signatur: 399.509-E.1891 Per
Faksimile

Kat. 21
Anonym
Mozart-Denkmaliziöses (Karikatur der zum Wettbewerb
des Jahres 1887 eingereichten Entwürfe zu einem
Wiener Mozartdenkmal), erschienen in: *Wiener Luft*,
Beiblatt zum *Figaro*, Nr. 2, 14. Januar 1888, S. 8
Zeitung, ca. 34,2 × 27 cm
Wien, Österreichische Nationalbibliothek,
Signatur: 395.504-D.1888 Neu Mag
Faksimile

Kat. 22
Nach Viktor Oskar Tilgner (1844–1896)
Einreichmodell zum Wettbewerb um das Wiener
Mozartdenkmal | um 1890
Fotografie (Albuminpapier auf Untersatzkarton),
36,2 × 30,1 cm
Wien Museum, Inv.-Nr. 72691/11

Kat. 23
Viktor Oskar Tilgner (1844–1896)
Plastischer Entwurf zum Wiener Mozartdenkmal | um 1890
Gips, 34,5 × 13,5 × 10,5 cm
Wien Museum, Inv.-Nr. 133.618

Kat. 24 (ohne Abbildung)
Edmund Hellmer (1850–1935)
Einreichmodell zum Wettbewerb um das Wiener
Mozartdenkmal | 1890
Gips, Wachs, Holz und Metall, 107 × 86 × 82,5 cm
Wien Museum, Inv.-Nr. 56.568

Zu Beginn des Jahres 1888 hatte die erste, ein Jahr zuvor ausgelobte Konkurrenz zur Umsetzung eines Denkmals für Mozart in Wien den ersten Preis für Anton Wagner, den zweiten für Rudolf Weyr und den dritten für Hans Rathausky erbracht. Erhalten hat sich zudem ein Projekt von der Hand Theophil Hansens unter Beihilfe August Eisenmengers, von dem nicht bekannt ist, ob er es einreichte oder aber außer Konkurrenz schuf. Dieses Projekt zeigt den Komponisten auf einem mittleren Sockel sitzend, flankiert von zwei Musen (Kat. 18). Albert Ilg, umtriebiger Promotor des Neobarock in Wien, kritisierte das Ergebnis des Wettbewerbs und forderte, den Auftrag an Tilgner – den nach seiner Meinung begabtesten Bildhauer Wiens und Mitglied der Jury – zu vergeben, da dessen Rokokostil als kongeniale Darstellungsform für ein Monument zu Ehren Mozarts anzusehen sei. Ilg intervenierte deshalb bei der Gattin des mächtigen Obersthofmeisters, Fürstin Marie Hohenlohe, die veranlasste, dass der preisgekrönte Entwurf mittels des vorgeschobenen Arguments, der geplante Aufstellungsort vor der Fassade der Hofoper sei nicht geeignet, nicht realisiert wurde. Die Wahl des Aufstellungsortes fiel dann auf den Albrechtsplatz nächst dem ehemaligen Kärntnertor-Theater (*Enthüllung* 1896; Kat. 19), der bereits 1886 in Erwägung gezogen worden war. Trotz der von Ilg gegen ihn gerichteten Anfeindungen nahm Edmund Hellmer an der zweiten Ausschreibung (1890) teil und erhielt von der Jury am 4. März 1891 den ersten Preis, während Tilgner an die zweite Stelle gereiht wurde. Unterstützt wurde Ilg in seinen Bemühungen, Hellmers Entwurf zu Fall zu bringen, vom Publizisten Ludwig Speidel, der als Mitglied des Komitees einen Tag vor der entscheidenden Sitzung ebenfalls vehement für Tilgner eintrat. Die Plenarsitzung der Jury stimmte am 18. März 1891 mit zwölf zu zehn Stimmen zugunsten des Entwurfs von Tilgner, was in der Wiener Kunstwelt eine große Empörung auslöste, die am deutlichsten in entsprechenden Karikaturen Niederschlag fand, welche die Frontstellung zwischen Ilg und Speidel einerseits sowie Hellmer andererseits ungeschminkt visualisierten. In einer Karikatur der Zeitschrift *Der Floh* (Kat. 20) schlagen Tilgner (rechts) und Hellmer (links) mit Hammer und Meißel bewaffnet aufeinander ein, Mozart hingegen (im Hintergrund) ermahnt die Streitenden. Die Ausrichtung der Karikatur *Mozart-Denkmaliziöses* in *Wiener Luft* (Kat. 21) ist viel grundsätzlicherer Natur, da sie anhand von überzeichneten Typenbildungen und bissigen Kommentaren die Möglichkeit einer plausiblen Realisierung eines Mozartdenkmals überhaupt in Frage stellt.

Die persönlichen Animositäten, die polemische Schärfe und die Lust am karikaturhaften Überzeichnen, die bei umstrittenen Denkmalprojekten zu dieser Zeit im Allgemeinen in der Reflexion des Feuilletons an den Tag gelegt wurden, dürfen jedoch den Umstand nicht verdunkeln, dass es sich bei den gegensätz-

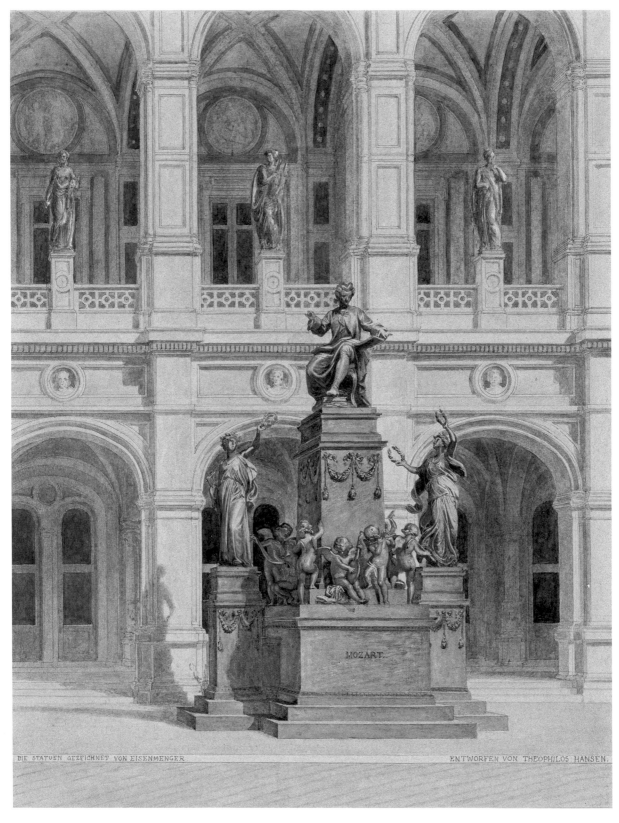

DIE STATUEN GEZEICHNET VON EISENMENGER. ENTWORFEN VON THEOPHILOS HANSEN.

Kat. 18

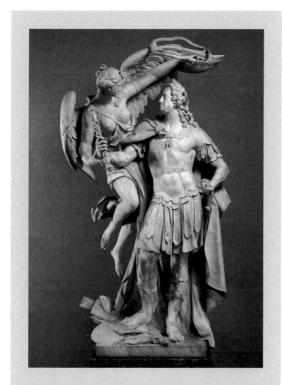

42
Georg Raphael Donner, *Apotheose Kaiser Karls VI.,* **1734,** Wien, Belvedere.

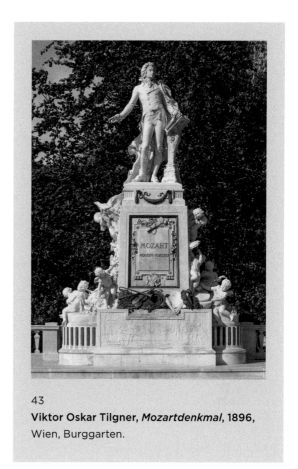

43
Viktor Oskar Tilgner, *Mozartdenkmal,* **1896,** Wien, Burggarten.

lichen formalen Ansätzen von Hellmer und Tilgner um einen durchaus grundsätzlichen und zeitlich weiter zurückreichenden Konflikt zwischen den Denkmaltypen einer Sitz- und einer Standfigur handelt. Denn abgesehen von einem kleinen, in Privatbesitz befindlichen Wachsmodell mit dem am Spinett sitzenden Mozart (*Monumente* 1994) konzentrierte sich Tilgner ausschließlich auf die Umsetzung des Monuments in Form einer Standfigur (Kat. 22), möglicherweise angeregt durch die entsprechende Darstellung des Belgiers Edouard Hamman in der fotografisch weit verbreiteten Serie *Compositeurs célèbres* von 1856 (Krasa-Florian 1995). Ein Entwurf im Wien Museum (Kat. 23) zeigt darüber hinaus, wie Tilgner mit der endgültigen Formwerdung der Figur rang. Die Konkurrenz zwischen Hellmer und Tilgner beim Wettbewerb 1890/91 wird zudem auch an der ikonographisch großen Bedeutung des reliefierten Sockels bei Tilgner deutlich, auf den Hellmer gänzlich zugunsten des in einer Säulenstellung gezeigten Komponisten verzichtete (Kat. 24, ohne Abb.). Die offensichtlichen Schwächen des Entwurfs von Tilgner versuchte man in der Ausführung durch verpflichtende Änderungen zu korrigieren, indem die Haltung des rechten Armes und der Hand verändert werden musste, dazu die Position des Aufbaus, da nun an die Stelle des Spinetts ein Notenpult trat. Zudem veränderte der Architekt Carl König zusammen mit Ernst Pressler den Sockel, der Verweise auf *Don Giovanni* (Vorderseite) sowie Mozartporträts (Rückseite), unter anderem nach dem Stich von Delafosse (Kat. 26) zeigt.

Ilg lag nicht so sehr die Umsetzung eines konkreten Entwurfs Tilgners am Herzen, als vielmehr die Umsetzung der künstlerischen Wiederauferstehung Georg Raphael Donners. In der Tat sind im Vergleich zwischen Tilgners Mozart und Donners *Apotheose Karls VI.* von 1734 [Abb. 42] durchaus Ähnlichkeiten hinsichtlich der Positionierung der in die Fläche gebreiteten Standfigur in Kontrapost zu bemerken. Zugleich wurde auf Wurzeln für den Oberflächensensualismus des Denkmalsockels Tilgners im Werk Donners verwiesen (Reiter 2002). Bereits anlässlich der Enthüllungsfeier 1896 hatte Max Kalbeck – im Widerspruch zur heutigen Positionierung seit 1953 im Burggarten [Abb. 43] – darauf hingewiesen, dass bei einem Mozartdenkmal keine Aufstellung in freier Natur infrage käme (wie etwa beim Wiener Schubertdenkmal von Carl Kundmann, 1872). Der Tondichter gehöre vielmehr »mitten in das unruhige Getriebe der Stadt hinein« (*Enthüllung* 1896). Die allgemeine Akzeptanz von Tilgners Denkmal als »konventionelles Werk« (*Monumente* 1994) dürfte in der fehlenden Heroisierung sowie in der allgemein verständlichen Wiedergabe eines inspirierten Künstlers zu suchen sein. [WT]

Literatur: *Enthüllung* 1896. – Krause 1980, S. 208–215. – *Monumente* 1994, S. 134–142, Kat. 88–94 (Selma Krasa). – Krasa-Florian 1995, S. 372–377, Abb. 109, 110. – Frodl 2002, S. 130 (Abb.), 525 f., Nr. 229 (Cornelia Reiter). – Telesko 2008, S. 177 f.

Kat. 19

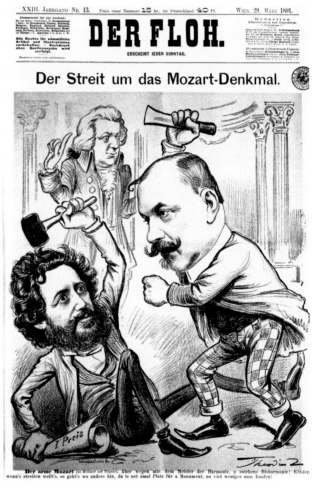

Kat. 20

Mozart-Denkmaliziöses.

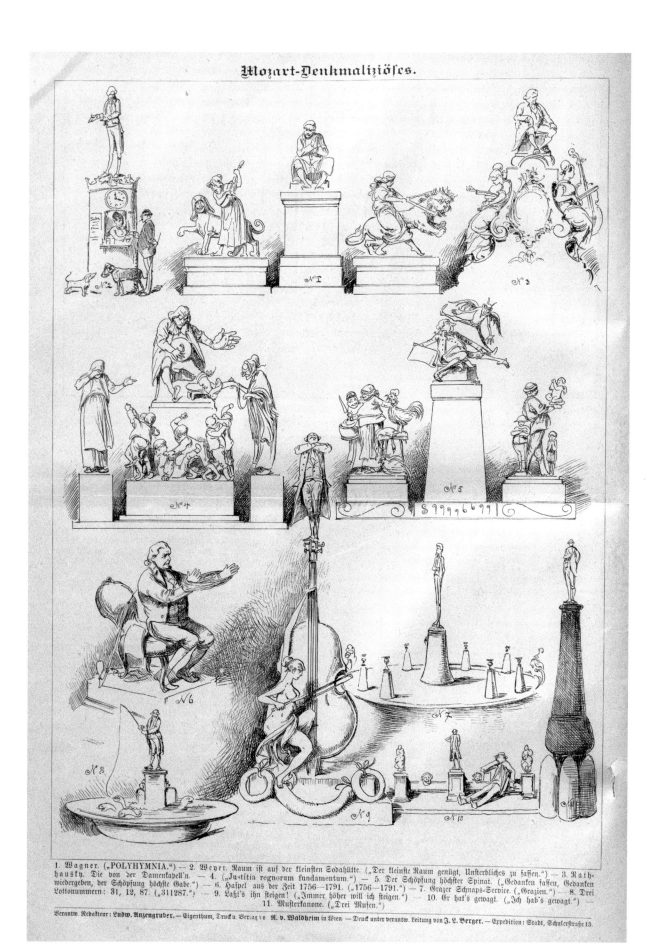

1. Wagner. („POLYHYMNIA.") — 2. Weyer. Raum ist auf der kleinsten Sodahütte. („Der kleinste Raum genügt, Unsterbliches zu fassen.") — 3. Rathausky. Die von der Damenkapell'n. — 4. („Justitia regnorum fundamentum.") — 5. Der Schöpfung höchster Spinat. („Gedanken fassen, Gedanken wiedergeben, der Schöpfung höchste Gabe.") — 6. Haspel aus der Zeit 1756—1791. („1756—1791.") — 7. Grazer Schnaps-Service. („Grazien.") — 8. Drei Lottonummern: 31, 12, 87. („311287.") — 9. Laßt's ihn steigen! („Immer höher will ich steigen.") — 10. Er hat's gewagt. („Ich hab's gewagt.") — 11. Musterkanone. („Drei Musen.")

Verantw. Redakteur: Ludw. Anzengruber. — Eigenthum, Druck u. Verlag vo R. v. Waldheim in Wien — Druck unter verantw. Leitung von J. L. Berger. — Expedition: Stadt, Schulerstraße 13.

Kat. 21

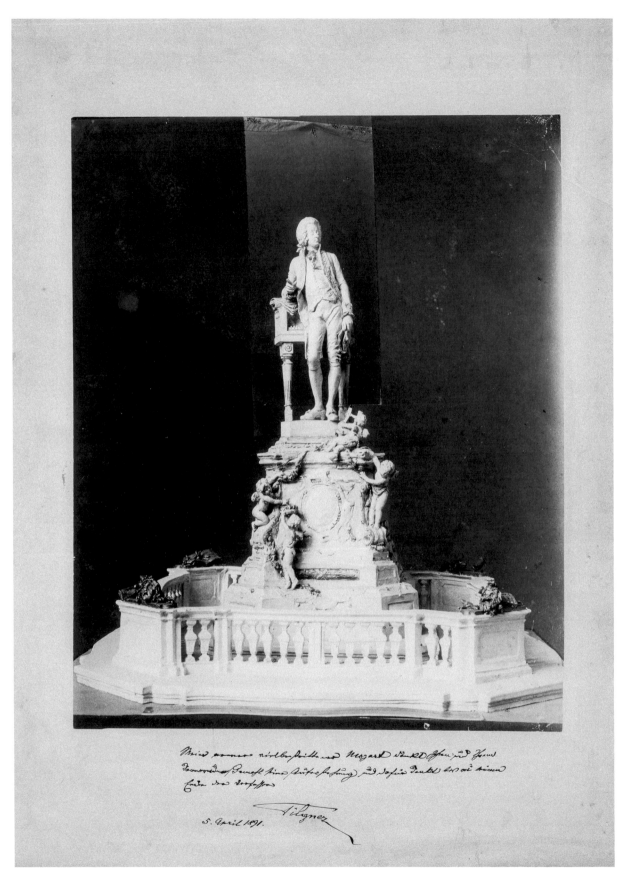

Mein armes wohlbehütet und Mozart Denkel schau und Herrn
Temered ... Penoch ... sine Ausstellung. Das dafür Denkel ... an einer ...
... der Verfasser

5. April 1891. Tilgner

Kat. 23

Philip Jackson (geb. 1944)
The Young Mozart (Präsentationsmodell des
Mozartdenkmals in London) | 1991
Bronze, 44 × 16 × 17 cm
Cocking/West Sussex, Sculpture Studio Limited

Das Wunderkind Mozart ist oft beschrieben worden. Die meisten schriftlichen Darstellungen drehen sich – mit ganz wenigen Ausnahmen – um den jungen Klavierspieler Mozart, der die Höfe zu bezaubern vermochte, der sich auf Wettbewerben profilierte und die Zeitgenossen zu Dichtungen und Hymnen anregte. Über den jungen Geiger Mozart ist wenig überliefert, sieht man einmal von der berühmten Anekdote Johann Andreas Schachtners ab, der seinen staunenden Lesern erzählt, wie der kleine Wolfgang dem Vater die Geige entreißt und dessen Part im Quartett wunderhaft übernimmt, ohne Ensemble-erfahrung zu besitzen. Man weiß von Auftritten Mozarts als Geiger, nicht nur in Salzburg. Auch in Mantua und später in Augsburg verstand der mittlerweile erwachsene Mozart mit seinem Instrument virtuos umzugehen, so dass er für sein Können selbst vom kritischen Vater gelobt wurde.

Nicht anders als die Literatur widmet sich auch die Malerei meist dem jungen Tastenvirtuosen und nicht dem Geiger Mozart. Anders die Bildhauerei: Der schottische Künstler Philip Jackson beschäftigt sich Ende des 20. Jahrhunderts mit einem Thema, das bereits viele Vorläufer in der Kleinplastik gehabt hat: der junge Mozart, der im Begriff ist, auf seiner Geige zu spielen. Ausgehend von einer in zahlreichen Exemplaren erhaltenen Bronzestatuette von Louis-Ernest Barrias (Kat. 7) hat eine ganze Reihe von Künstlern dieses Motiv aufgegriffen. Auch Denkmäler in dieser Art gab es schon lange vor Jackson. Der Mozart-Brunnen (1927) des Brünner Künstlers Karl Wollek zeigt in Sankt Gilgen am Wolfgangsee den jungen Geiger musizierend, also ein wenig anders, denn bei Barrias ist der Knabe noch beim Stimmen seiner Geige.

Jackson zeigt seine Figur *The Young Mozart* am Orange Square in London [Abb. 44] nicht weit von dem Haus, in dem die Familie Mozart 1764 gelebt hat. Anders als Barrias und Wollek stellt Jackson den jungen Mozart mit lässig herabhängendem Bogen dar, als würde dieser nach einer kurzen Pause bald mit dem Spielen beginnen. Der Kopf hat etwas Puppenhaftes und wirkt wie aus einer anderen Zeit. Die ausgestellte Statuette ist ein Präsentationsmodell des ausgeführten Denkmals in London. Der Künstler ist ein in klassischer Figürlichkeit arbeitender vor allem in Großbritannien bekannter Bildhauer, der sich bedeutenden Personen und historischen Anlässen widmet. Sein Werk umfasst das Bomber Command Memorial in London ebenso wie eine Darstellung Mahatma Gandhis. Jackson schuf eine Plastik der Fußballikone Alex Ferguson; und er zeigt uns den jungen Mozart. Nach jahrzehntelanger Diskussion um ein würdiges Denkmal in Nähe des Domizils der Mozarts in Belgravia konnte die Bronzeplastik von Jackson – ein Auftragswerk zum zweihundertsten Todestag des Komponisten – durch Prinzessin Margaret im Mai 1994 enthüllt werden. [CGr]

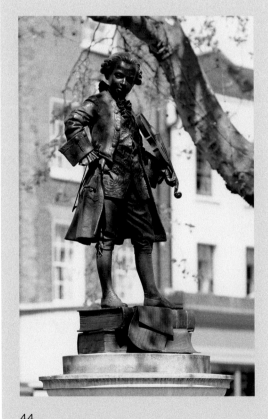

44
Philip Jackson, *The Young Mozart*, 1994,
London/Belgravia, Orange Square.

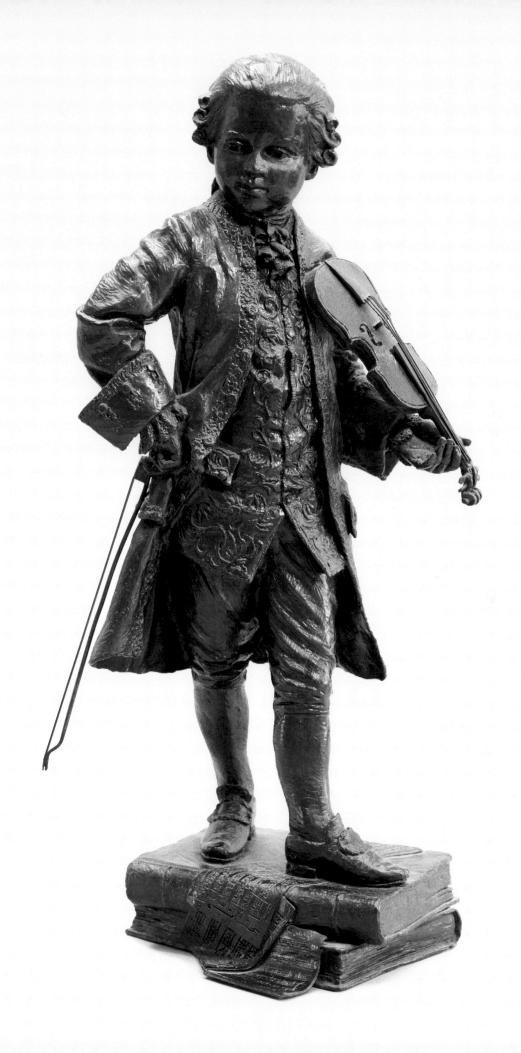

Kat. 26

Jean-Baptiste Joseph Delafosse (1721–1775)
nach Louis Carrogis Carmontelle (1717–1806)
Leopold Mozart mit seinen beiden Kindern Maria Anna
und Wolfgang Amadé beim Musizieren | 1764
Kupferstich, 35,7 × 20,2 cm
Wien, Albertina, Inv.-Nr. DG31976

Baron Friedrich Melchior von Grimm machte im Rahmen des
ersten Pariser Aufenthalts der Mozarts diese mit Louis Carrogis
Carmontelle bekannt. Letzterer malte 1763/64 ein Aquarell der
musizierenden Familie [Abb. 45], wobei insgesamt mindestens
sechs Versionen dieses Aquarells bekannt wurden. Neben der
gestochenen Version von Jean-Baptiste Joseph Delafosse sind
auch spätere Repliken des Sujets von Jacques François Llanta
und Hans Meyer überliefert. In einer äußerst einprägsamen
Formulierung sind hier in reiner Profilansicht Leopold als Vio-
linist, Wolfgang Amadé am Klavier und Maria Anna als Sänge-
rin mit Notenblatt versammelt. Leopold Mozart ließ dieses
Werk von Delafosse in Kupfer stechen und zu Werbezwecken
vervielfältigen und in den Handel bringen. Im Gegensatz zu
Delafosses Autorschaft steht Leopold Mozarts briefliche Äuße-
rung vom 1. April 1764, die Graphik rühre von Christian von
Mechel, einem Basler Kupferstecher, her. Der Stich von Dela-
fosse wurde separat und mit der gedruckten Edition von Mo-
zarts Violinsonaten KV 6 bis 9, in einer wenig späteren engli-
schen Edition mit den Klaviertrios KV 10 bis 15 verkauft, in
Holland mit den Violinsonaten KV 26 bis 31. Die früheste Wer-
bung (mit den Sonaten KV 6 bis 9) scheint im *L'Avant Coureur*
(Paris, 21. Januar 1765) nachweisbar zu sein. Als das am weites-
ten verbreitete Bildnis Mozarts dieser Zeit war der Stich Dela-
fosses in Frankreich, England, Deutschland, in der Schweiz,
Belgien und Holland bis 1778 erhältlich. Es ist sehr wahrschein-
lich, dass auch andere Versionen, zuweilen mit Einzeldarstel-
lungen von Leopold, Wolfgang Amadé und Nannerl, in den
1760er-Jahren zirkulierten.

Die erste Reise der Mozarts 1763 nach Paris sollte der Auftakt
zu einer fünfmaligen Anwesenheit von Wolfgang Amadé in der
französischen Hauptstadt werden (1764, Mai und September
1766 und 1778). Insgesamt jedoch zollte das Pariser Publikum
der Familie nicht die erwünschte Beachtung. Dies lag auch
daran, dass Wolfgang Amadé 1763 als Wunderkind nach Paris
kam, sich aber 1778 als Künstler unter Künstlern durchzusetzen
hatte, wobei die italienische Präferenz einen deutlichen Nach-
teil bedeutete, sich am französischen Markt erfolgreich zu posi-
tionieren. [WT]

Literatur: *Mozart. Dokumente* 1961, S. 27 f. (Grimm). – *Mozart à Paris* 1991,
S. 23, 64 (Abb.). – Halliwell 1998, S. 61–78. – Klumpner 2013. – Leopold 2019,
S. 150, 153. – Eisen/Short 2019.

45
Louis Carrogis Carmontelle, *Leopold Mozart*
mit seinen beiden Kindern Maria Anna und
Wolfgang Amadeus beim Musizieren,
1763/64, Chantilly, Musée Condé.

L.C. De Carmontelle del. Delafosse Sculp. 1764

LEOPOLD MOZART, Pere de MARIANNE MOZART, Virtuose âgée de onze ans
et de J.G.WOLFGANG MOZART, Compositeur et Maitre de Musique
âgé de sept ans.

Kat. 26

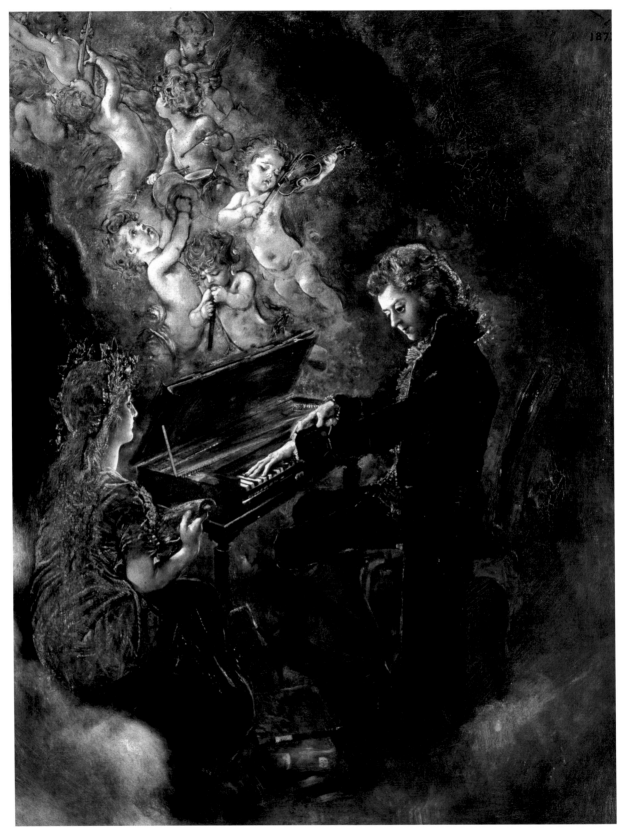

Kat. 27

Kat. 27
Anton Romako (1832–1889)
Mozart am Spinett | 1877
Öl auf Leinwand, 90,3 × 70,4 cm
Salzburg, Internationale Stiftung Mozarteum,
Inv.-Nr. 000.963

Anton Romako war über viele Jahre ein sehr angesehener Wiener Maler mit ganz eigener Malweise. Nach seiner 1875 gescheiterten Ehe hatte er die ruhmreichsten Jahre bereits hinter sich und beschloss, Wien zu verlassen. Direkt nach dem ersten Salzburger Musikfest bekam er am 24. Oktober 1877 vom Präsidenten des Dommusikvereins und Mozarteum Carl von Sterneck-Daublebsky, zugleich Kopf der Internationalen Mozartstiftung (die Vorgängerin der heutigen Institution), den Auftrag zu einem Gemälde, das Mozart an seinem Instrument musizierend zeigen sollte: »am Spinett«. Gemeint war das in Salzburg befindliche Clavichord aus Mozarts Besitz. Links neben Mozart wartet Frau Musica vergeblich darauf, dem Improvisierenden, der keine Noten braucht, beim Umblättern behilflich zu sein. Drumherum zeigt Romako die Töne als »lauter kleine Genien mit Instrumenten« über Mozart aufsteigen und sie »verlieren sich in den Lüften«. Die Genien so darzustellen, wie Romako es tat, hat gerade spätere Künstler wie Oskar Kokoschka gereizt. Was uns an Romako heute als rückwärtsgewandt erscheinen mag, konnte für das frühe 20. Jahrhundert überraschenderweise prägend sein. Inzwischen war Romako nach München übergesiedelt, wo ihn Ende November 1877 der aus Salzburg kommende kunstinteressierte Ludwig Victor Erzherzog von Österreich im Atelier aufsuchte, um den Fortgang der Arbeiten zu begutachten. Da aber war das Bild noch nicht fertig; vollendet wurde es erst kurz vor Weihnachten und dann sogleich nach Salzburg geschickt, wie Romako Carl von Sterneck stolz mitteilte.

Ein Spinett, also ein Cembaloinstrument, ist ebenso wenig auf dieser Darstellung wie auch auf anderen Bildnissen zu sehen, die unter dem Titel *Mozart am Spinett* bekannt sind. Auch unterschied man damals nicht streng und übersah, dass Clavichorde und kleine Hammerklaviere dem Spinett nur äußerlich ähneln. Bei Romakos Gemälde ist der Bezug jedoch eindeutig belegbar, zumal die damalige Mozartstiftung und spätere Internationale Stiftung Mozarteum selbst Eigentümerin des auf dem Bild wiedergegebenen Clavichords war, von dem Mozarts Witwe einst überliefert hatte, es habe Mozart bei der Komposition der *Zauberflöte* und des *Requiems* unterstützt.

Romakos wie eine Vision anmutendes Gemälde kam nach Fertigstellung, wie mit Romako besprochen, 1878 in das sogenannte ›Zauberflötenhäuschen‹, eine als Museum betriebene Holzhütte auf dem Salzburger Kapuzinerberg, wo es Wind und Wetter ausgesetzt war. Romakos rotbraun getönte Mozartfantasie wurde sehr hoch geschätzt, sie galt bald als das mit Abstand am höchsten versicherte Kunstwerk des jungen, 1881 etablierten Vereins Internationale Stiftung Mozarteum. [CGr]

Literatur: *Abendempfindung bis Zufriedenheit* 1993. – *Ostarrichi* 1996. – Reiter 2010, S. 202 f., Nr. 363.

Kat. 28
Ludwig Czerny (1821–1889)
Mozarts erstes Auftreten in Paris | 1852
Lithographie, 41,4 × 50 cm (Blatt), gedruckt im Verlag von Anton Ziegler in Wien
Wien, Albertina, Inv.-Nr. DG2005/10354

Vom Erfolg der Reise zum Wiener Hof (1763) angespornt, dürfte sich Leopold Mozart zu einem größeren Unternehmen entschlossen haben, das versprach, Präsentation und Vermarktung seiner Familie auf eine internationale Ebene zu heben. Der Zeitpunkt war gut gewählt, trat doch mit der Beendigung des Siebenjährigen Krieges durch den Frieden von Hubertusburg eine Beruhigung in der europäischen Politik ein. Die am 9. Juni 1763 beginnende Reise nach Westeuropa mit Vater, Mutter und Maria Anna, die um fünf Jahre ältere Schwester des ebenfalls mitreisenden siebenjährigen Wolfgang Amadé, fand ihren ersten Höhepunkt in der Ankunft in Paris am 18. November 1763. Die Familie wohnte beim bayerischen Gesandten, dem mit einer Salzburgerin verheirateten Grafen Maximilian Emanuel Franz von Eyck, in der Rue Saint-Antoine im Hôtel Beauvais (heute 68, Rue François Miron). Die meisten von Leopold mühsam organisierten Empfehlungsschreiben nützten nichts, wohl hingegen jenes von Baron Friedrich Melchior von Grimm, der bereits am 1. Dezember 1763 in der *Correspondance littéraire, philosophique et critique adressée à un souverain d'Allemagne* einen hymnischen Bericht über das Pariser Klavierspiel der beiden Kinder publizierte. Besonders die Virtuosität von Wolfgang Amadé hatte es Grimm angetan, wenn er zu folgendem anschaulichen Vergleich greift: »Es [Wolfgang Amadé, WT] hat eine solche Fertigkeit in der Claviatur, dass, wenn man sie ihm durch eine darüber gelegte Serviette entzieht, es nun auf der Serviette mit derselben Schnelligkeit und Präcision fortspielt« (Angermüller 2010, S. 119). Leopold Mozart brachte es immerhin fertig, sich in Paris innerhalb von sechs Wochen Zutritt zur Hoftafel in Versailles zu verschaffen. Trotzdem blieben die Bemühungen in der Kontaktaufnahme mit potenziellen Gönnern recht zäh. Die Beischrift der Lithographie bezieht sich auf einen durch Grimm vermittelten Empfang bei Baron Paul Heinrich Dietrich d'Holbach, wobei der zu früh eingetroffene Leopold Mozart noch dessen reiche Gemäldesammlung bestaunte, Wolfgang Amadé aber bereits die Gesellschaft mit seiner Virtuosität auf sich aufmerksam machte (Wyzewa 1905). Die Lithographie stellt diese Episode in den größeren biographischen Zusammenhang seines Wirkens und Lebens, wobei oben die textlichen Hinweise auf unterschiedliche Musikgattungen zusammen mit konkreten Hinweisen auf *Don Giovanni* (links) und die *Zauberflöte* (rechts) sowie biographischen Stationen unten (Geburtshaus und Denkmal in Salzburg, Sterbehaus in Wien) in die vegetabilen Arabesken des Rahmens ein-

Kat. 28

geflochten sind. Das Blatt ist später als Lithographie Zieglers von seinem Sohn Max Anton im Verlag von Johann Höfelichs Witwe zum Spendensammeln für die Errichtung eines (vermutlich Wiener) Mozartdenkmals herausgegeben worden (Wien, ÖNB, Bildarchiv). [WT]

Literatur: Wyzewa 1905, S. 662. – *Mozart à Paris* 1991, S. 63 (Bericht Grimms). – Angermüller 2003, S. 21–41. – Geffray 2005, S. 561. – Abert 1955 (1923), S. 41. – Nissen 2010, S. 119 f. (Bericht Grimms). – Smirnova 2011. – Leopold 2019, S. 147–150.

Kat. 29

Edouard Schuler (1806–1882) nach einer Zeichnung von Joseph Führich (1800–1876)
Mozarts Verherrlichung **(Titelvignette zu Bd. 1 der**
Zeitschrift für Deutschlands Musik-Vereine und
Dilettanten, **hrsg. von Ferdinand Simon Gassner,**
Karlsruhe 1841) | 1841
Stahlstich, 51,3 × 40,2 cm, verlegt bei Karl Ferdinand Heckel in Mannheim
Salzburg, Universitätsbibliothek, Signatur: G 269 IV

Der Komponist sitzt im Vordergrund mit offenem Notenheft und Feder zwischen einem Genius mit Fackel und Euterpe als Muse der Tonkunst, die Mozart mit einem Lorbeerkranz bekrönt. Darüber befindet sich rückwärts eine Orgelspielerin im Typus der heiligen Cäcilie, links Bahrträger als Hinweis auf Mozarts Tod (mit der Bezeichnung REQVIEM auf dem Bahrtuch) und rechts eine Szene mit Hausmusik in einer Mondnacht.

In den die Hauptszene umgebenden Arabesken wird Mozarts Schaffen mit Hinweisen auf die Hauptfiguren von *Figaros Hochzeit, Entführung aus dem Serail, Zauberflöte* und *Don Giovanni* konkretisiert. Im oberen Abschluss »weisen drei singende Engel auf die himmlische Abkunft der Musik und zwei andere verscheuchen die Thorheit und das Laster, um anzuzeigen, daß das wahrhaft Schöne die Kraft in sich hat, Geist und Herz zu veredeln« (Wurzbach 1869). Bereits die erste Beschreibung des Blattes in der *Zeitschrift für Deutschlands Musik-Vereine und Dilettanten* 1841 bietet zahlreiche Interpretationen, wenn etwa davon die Rede ist, Mozart verharre, »sinnend vor sich hinschauend, und im Begriff Harmonien aus seiner innersten Seele niederzuschreiben«. Der Garten im Mondschein lässt demnach »das poetisch Mystische, das Unerklärbare der Musik ahnen, welche unwiderstehbar, wie die Natur, den besseren Menschen zur Liebe und Bewunderung des Schöpfers stimmen«. Cäcilie wird von ihrem Spiel abgelenkt, wie sie »durch des Meisters *Requiem* in heiliger Andacht, schaudernd und entzückt, seinen Tönen lauscht«, und am Ansatz der Pendentifs

»sind durch abschreckende Gestalten, welche von Engeln zurückgedrängt werden, dass nichts Unreines dieses Heilige störe, die

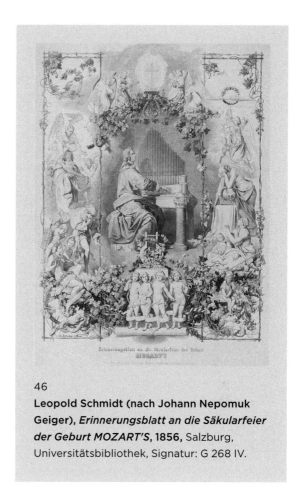

46
Leopold Schmidt (nach Johann Nepomuk Geiger), *Erinnerungsblatt an die Säkularfeier der Geburt MOZART'S,* **1856,** Salzburg, Universitätsbibliothek, Signatur: G 268 IV.

verschiedenen Leidenschaften und Laster angedeutet, welche Mozart so meisterhaft zu schildern wusste – und wie als Siegeszeichen hingesetzt des Schönen und Erhabenen über das Sinnliche und Gemeine.«

Der Stich zählt zu den herausragenden Zeugnissen der frühen, mit Gedenktagen ab 1841 einsetzenden Mozart-Verehrung und bezieht den beispielhaft durch Peter Paul Rubens vertretenen Bildtypus der »Krönung des Siegers« auf das Schaffen des in christlich-antiker Tradition idealisierten Künstlerheros. Thematisch fortgeführt wird dieser Ansatz in einer Radierung Leopold Schmidts (nach Peter Johann Nepomuk Geiger), die anlässlich der Säkularfeier 1856 erschien und den Komponisten am Orgelpositiv im christlichen Kontext zeigt [Abb. 46]. Erst Anton von Romakos Gemälde *Mozart am Spinett* (Kat. 27) sollte die Richtung des süßlich-kitschigen Mozartmythos ironisierend brechen. [WT]

Literatur: *Jahrbücher des deutschen National-Vereins für Musik und ihre Wissenschaft* 21, 26. Mai 1842, S. 167 (Anzeige des Stichs mit Beschreibung). – Wurzbach 1869, S. 189–192. – Telesko 2006, S. 361. – Telesko 2008, S. 272. – Angermüller 1992, S. 134.

Kat. 29

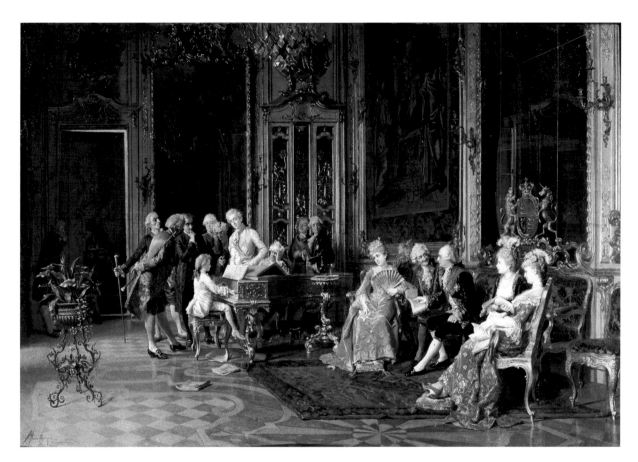

Kat. 30 (Ausschnitt auf folgender Doppelseite)

Kat. 30
Giacomo Mantegazza (1853–1920)
Mozart spielt das Cembalo für den Hof des
englischen Königs Georg III. | um 1891
Öl auf Leinwand, 80 × 120 cm
Bergamo, Accademia Carrara, Inv.-Nr. 58AC00842

Giacomo Mantegazza spezialisierte sich nach seinem Studium
an der Accedemia di Brera in Mailand neben Gemälden auf
Freskenmalerei und Aquarelle. Zudem war er als Illustrator
und Radierer tätig. Der Maler zeigt in dem kostbar mit Spie-
geln, Tapisserien und Stuck ausgestatteten Ambiente des
königlichen Palastes in London, wie Mozart am Hof König
Georgs III. und seiner Gemahlin Sophie Charlotte zu Mecklen-
burg-Strelitz am Cembalo spielt. Während das etwas abseits
sitzende Königspaar (rechts) zuhörend und kundig (die Partitur
mitlesend) geschildert wird, drückt sich bei den das musika-
lische Wunderkind umgebenden Personen vielfältiges Erstau-
nen und Unglauben ob des musikalischen Könnens aus, wobei
am Boden verstreute Partituren von Komponisten wie Johann
Christian Bach und Georg Friedrich Händel auf historisch ver-
bürgte Konzerte Mozarts am englischen Hof verweisen.

Das junge englische Königspaar nahm die Familie Mozart auf
das herzlichste während der langen Konzertreise durch Europa

(1763–1766) in London auf. Leopold Mozarts Briefe nach Salz-
burg sind Ausdruck der Begeisterung über das kulturelle Klima
der Metropole, deren große Konzertsäle wie Covent Garden
oder Haymarket Theatre den Mozarts offenstehen sollten.
Fünf Tage nach ihrer Ankunft in London wurde die Familie am
27. April 1764 von der königlichen Familie in Buckingham
House empfangen; zum zweiten Mal waren die Mozarts dann
am 19. Mai bei Hof zugegen. Bei dieser Gelegenheit soll
Georg III. bemerkt haben, wie auch im *Public Advertiser* vom
31. Mai jenes Jahres nachzulesen ist, Mozart sei das größte
Wunder Europas oder gar das größte Wunder, das die mensch-
liche Natur hervorgebracht habe. Am 25. Oktober 1764 empfing
man die Mozarts anlässlich des vierten Jahrestags der Thron-
besteigung des Königs zum dritten Mal bei Hof.

Mantegazza, ein Spezialist für figurenreiche Interieurs, zeigt im
Sinne der historisierenden Malerei des italienischen Ottocento
großes Interesse an einer peniblen malerischen Dokumentation
des Inneren des St James's Palace. Mantegazzas Gemälde ist
auch mit dem expliziten Hinweis auf Georg Friedrich Händel,
der eine entsprechende Leidenschaft des englischen Königs
für den älteren Komponisten dokumentiert, historisch korrekt.
Das später in einem Holzstich von Bong & Hönemann verviel-
fältigte Gemälde steht insofern in einer größeren Tradition, als
mit Adolph Menzels *Flötenkonzert Friedrichs des Großen in*

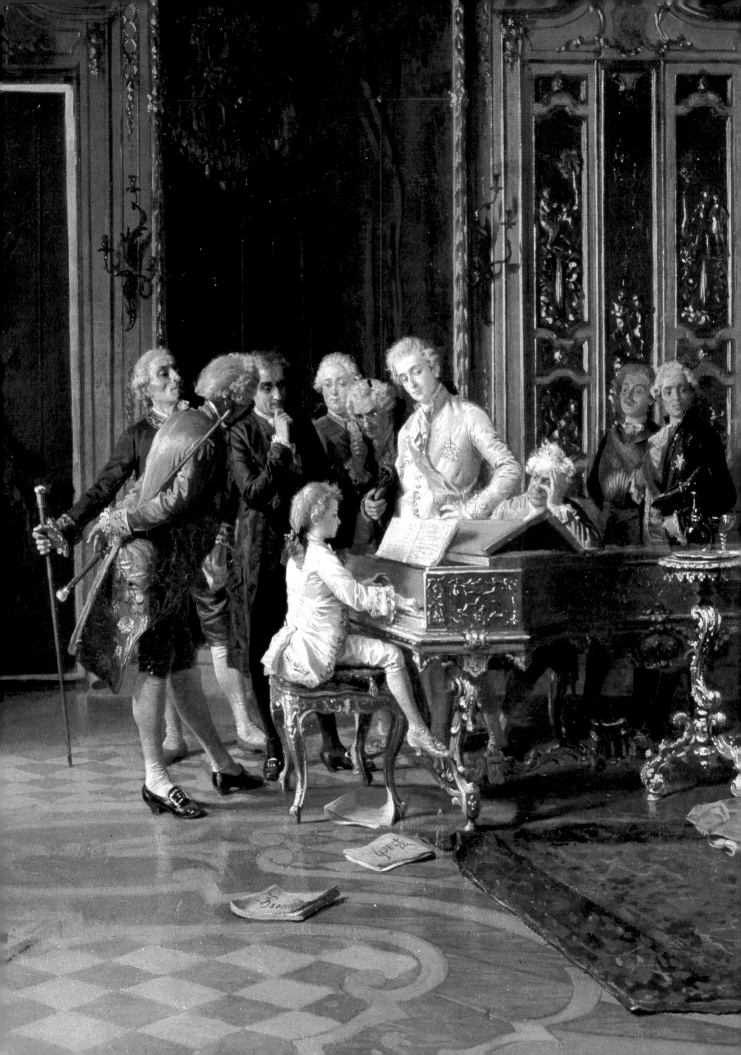

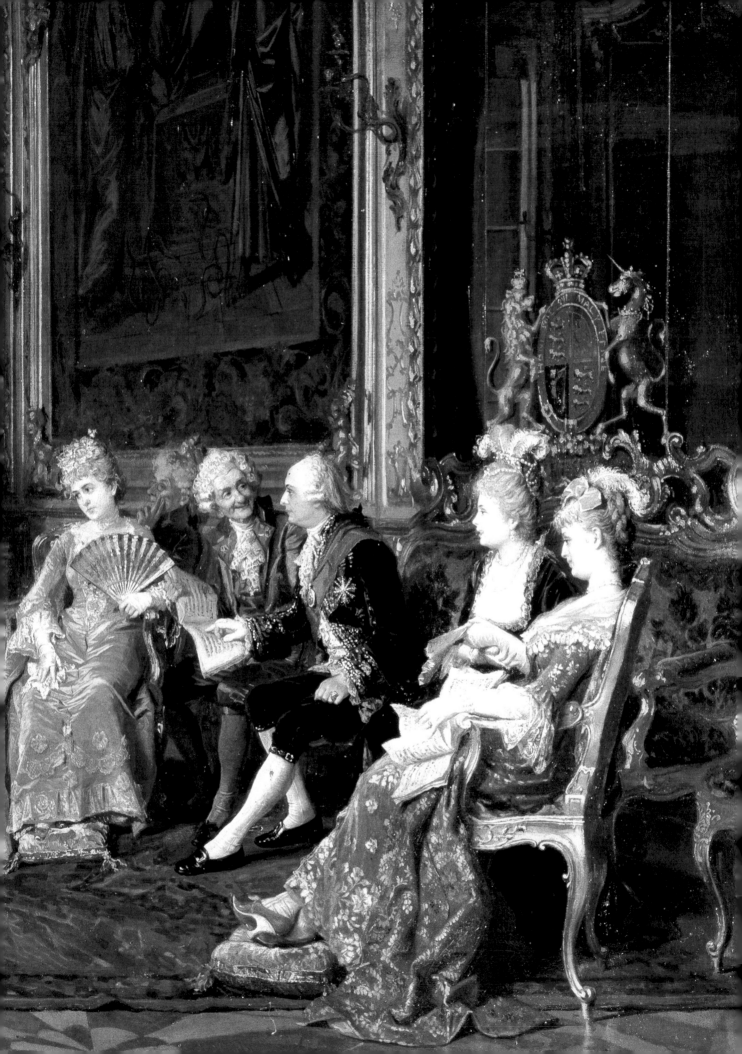

Sanssouci (1852, Berlin, Alte Nationalgalerie) ein deutliches Interesse an der Musikbegeisterung der europäischen Höfe nachzuweisen ist. In Bezug auf Mozart kann das Staunen der Höfe über das Talent des Wunderkindes in zahlreichen Darstellungen seiner Auftritte vor Maria Theresia, Joseph II., Prinz Ferdinand von Preußen, Marie Antoinette und Madame de Pompadour, zum Teil mit anekdotischem Charakter, gut belegt werden, vor allem in Gemälden des Spaniers Vincente de Paredes. [WT]

Literatur: *Mozart. Bilder und Klänge* 1991, S. 146, Nr. 143 (zur London-Reise Mozarts).

Kat. 31
Henry Nelson O'Neil (1817–1880)
Die letzten Stunden Mozarts | vor/um 1849
Öl auf Leinwand, 108 × 144 cm
Leeds Museums and Galleries, Inv.-Nr. LEEAG 1 920.0280,
Schenkung F. G. Simpson 1920

Henry Nelson O'Neil arbeitete als Historienmaler und Schriftsteller. Er gehörte zusammen mit Augustus Egg, Alfred Elmore, Richard Dadd, William Powell Frith, John Phillip und Edward Matthew Ward als weiteren Mitgliedern zur Künstler-Vereinigung »The Clique«, die in den 1840er-Jahren regelmäßige Treffen abhielt und über Malerei diskutierte – ähnlich den späteren Präraffaeliten, denen O'Neil allerdings ablehnend gegenüberstand. Für ihn ist ein kulturpessimistischer Zugang kennzeichnend, der in seinem phantastischen Roman *Two Thousand Years Hence* (1867), der Großbritannien im Jahr 3867 als unbelebte Eiswüste schildert, seinen literarischen Gipfelpunkt fand.

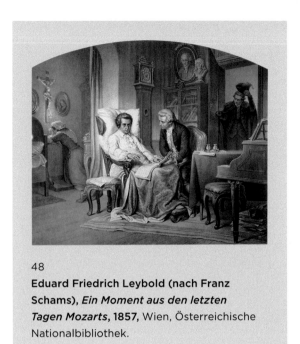

48
Eduard Friedrich Leybold (nach Franz Schams), *Ein Moment aus den letzten Tagen Mozarts*, **1857,** Wien, Österreichische Nationalbibliothek.

O'Neil vertritt mit seiner Art der Historienmalerei die im gesamten 19. Jahrhundert außerordentlich beliebte Konjunktur von »deathbed images« (Davison 2011), welche das Interesse an bedeutenden kulturellen Persönlichkeiten der Vergangenheit mittels eines Fokus auf die letzten Augenblicke im Leben mythisierend zuspitzt. Unter diesem Gesichtspunkt besitzen O'Neils Gemälde *Raffaels Tod* (1866, Bristol Museum & Art Gallery) und *Die letzten Stunden Mozarts* eine sehr ähnliche Konzeption, da in beiden Fällen zahlreiche Personen das Totenlager der gefeierten Künstler umstehen und jeweils Hinweise auf zuletzt geschaffene Werke (*Requiem* beziehungsweise *Verklärung Christi*) geben. Nicht zuletzt durch Franz Xaver Niemetscheks Mozartbiographie (1798) erfuhr Mozart eine Verehrung als »Raffael der Musik«. Hinsichtlich der historischen Umstände seines Ablebens wird in den meisten Darstellungen auf den von Benedikt Schack in der *Allgemeinen musikalischen Zeitung* vom 25. Juli 1826 veröffentlichten Nachruf und in der Folge auf Otto Jahns Mozartbiographie (1856) Bezug genommen, wonach Mozart die unvollendete Partitur des *Requiem*s gebracht wurde, Schack den Sopran sang, Mozarts Schwager Franz de Paula Hofer den Tenor, Franz Xaver Gerl(e) den Bass und Mozart selbst die Altstimme, ehe die improvisierte Aufführung beim »Lacrimosa« abrupt abbrach. O'Neil schildert in seinem Gemälde darüber hinaus, wie Mozarts Frau Constanze und Mozarts Schwägerin Sophie Haibel sich um den Todkranken kümmern und ihn aufrichten, während am anderen Ende Franz Xaver Süßmayr die letzten Instruktionen des Todgeweihten zu notieren scheint. Diesem deskriptiven Zugang des Malers zu den Umständen von Mozarts Ableben entspricht die äußerst penible Gestaltung des Biedermeierinteriors, das die am Boden liegenden Musikinstrumente und das Orgelpositiv mit einem Blick auf den Wiener Stephansdom verbindet. Noch

47
William James Grant, *Mozart komponiert das Requiem*, **vor 1854,** Salzburg Museum.

ist der Käfig des von Mozart geliebten Kanarienvogels sichtbar, den er der Legende nach schließlich aus dem Zimmer bringen ließ, weil er das Tirilieren des Vogels nicht mehr ertragen konnte. O'Neils Gemälde, das unter anderem in einer Aquatinta Samuel Bellins und einer Xylographie Richard Bongs (beide Wien, ÖNB, Bildarchiv) Verbreitung fand, setzt im Gegensatz zu den früheren und deutlich intimer gestalteten Visualisierungen des Todes Mozarts von William James Grant [Abb. 47] und Eduard Friedrich Leybold [Abb. 48] den Fokus auf eine stärker theatralische Inszenierung. [WT]

Literatur: Casteras 1999, S. 110. – Eisen 2006b, S. 4 f. – Davison 2011, S. 81 f.

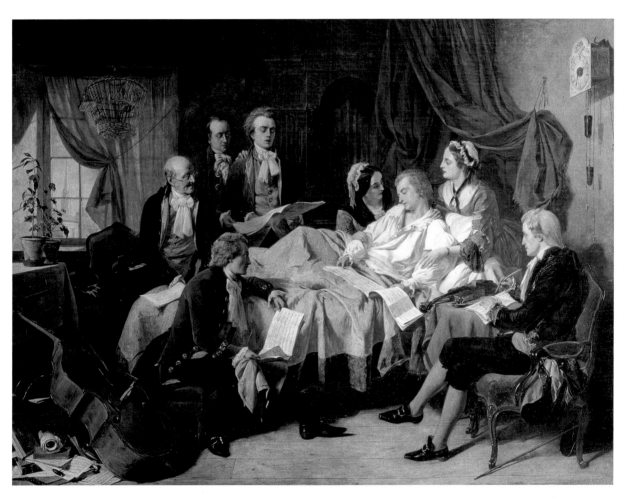

Kat. 31

Kat. 32
Mihály Munkácsy (1844–1900)
Mozarts Tod **(Studie) | 1885**
Öl auf Holz, 42,5 × 61 cm
Budapest, Museum of Fine Arts und Hungarian National
Gallery, Inv.-Nr. 50.520

Der ungarische Maler Mihály Munkácsy öffnet mit seinem Gemälde einen neuen Zugang zum Thema des Ablebens Mozarts, wie Davison in seiner Studie 2011 zeigte. Äußerlich noch der Bildtradition der emotional unterlegten Sterbeszene verpflichtet, führt diese Art der Visualisierung letztlich zu einer Konzeption, die Leben, Werk und Sterben des Genius in revolutionärer Weise umdeutet. Daran hatte sicher die Strategie des Malers und seines umtriebigen Kunsthändlers Charles Sedelmeyer Anteil, die in enger gegenseitiger Abstimmung mittels prominenter Themen gezielt eine möglichst große Öffentlichkeit anzusprechen beabsichtigten. Unter diesem Aspekt ist es verständlich, dass die Ausstellung des erstmals 1886 in Paris präsentierten, 1888 von Armand Mathey radierten und in der Folge auch als Farbpostkarte vervielfältigten und nun im Detroit Institute of Arts aufbewahrten Gemäldes durch die gleichzeitige Präsenz von Musikern, die Exzerpte aus Mozarts *Requiem* aufführten, zu einem Medienereignis der besonderen Art geriet. Dieses Spektakel musste aber aufgrund der unübersehbaren Selbstinszenierung des Künstlers auch Kritik seitens der zeitgenössischen Presse einstecken.

Hinsichtlich der Komposition ist auffällig, dass Munkácsy Mozart von der musizierenden Gruppe, die das *Requiem* aufführt, deutlich separiert. Damit ist in gewissem Sinne eine Nähe zu Hermann Kaulbachs Gemälde *Mozarts letzte Tage* [Abb. 49] gegeben. Im Gegensatz zu der auch von Kaulbach vertretenen emotional-romantisierenden Sichtweise, die im späten 19. Jahrhundert in zahlreichen entsprechenden Darstellungen gipfeln

sollte, fehlt beim ungarischen Maler jedes Sentiment: Der geheimnisvoll wie zum Dirigat erhobene rechte Arm des Todgeweihten verweist nicht auf einen weinenden oder sterbenden Künstler, sondern legt den Akzent nachdrücklich auf den schöpferischen Mozart. Der im Lehnstuhl halb liegende Komponist ist zugleich die einzige Person im Gemälde, welche die Arme aktiv bewegt. Dazu kommt, dass Munkácsys Detailstudie des Gesichts (Seattle, Frye Art Museum) zwar einen blassen, aber keineswegs inaktiven, sondern vielmehr äußerst intensiven und konzentrierten Gesichtsausdruck des Sterbenden zeigt. Dies unterstreicht den besonderen Zugang Munkácsys zum Thema, da der Maler einerseits deutlich Abstand von jeder apollinisch gefärbten Mythisierung des Komponisten nimmt, andererseits aber auch kein Interesse an den zahlreich überlieferten, physiognomisch wahrheitsgetreuen Bildern Mozarts zeigt. Munkácsy beabsichtigte nicht, wie er selbst sagte, einen Sterbenden zu malen; der Gesichtsausdruck des Komponisten sollte ihm zufolge weder Furcht vor dem Tod noch Kampf mit dem Tod ausdrücken. Unter diesem Gesichtspunkt schuf der Maler eine innovative Synthese, »fully synthesizing Mozart's death with the *Requiem* – his life with his work« (Davison 2011), die den letzten Höhepunkt des musikalischen Schaffens im Sterben eines vom Tod gezeichneten, aber aktiven und von innerer Sicherheit erfüllten Heros gipfeln lässt. [WT]

Literatur: Davison 2011 (mit weiterführender Literatur).

49
**Hermann Kaulbach, *Mozarts letzte Tage*,
1873,** Wien, Österreichische Nationalbibliothek.

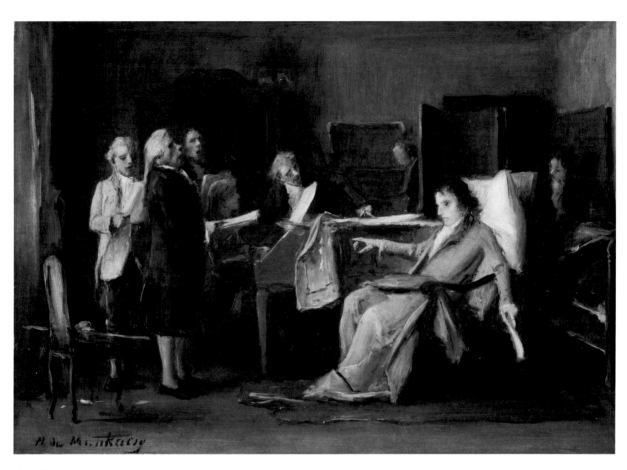

Kat. 32

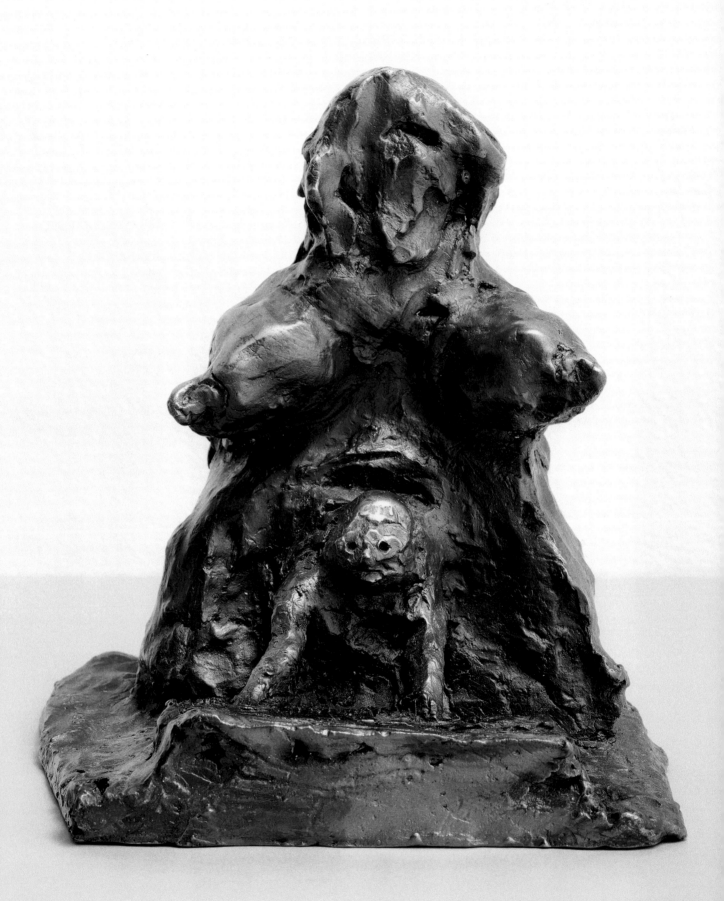

Kat. 33

Alfred Hrdlicka (1928–2009)
Kaiserin und Wunderkind
(aus dem Zyklus *Musik Monster Mozart*) | 2006
Bronze, 25 × 22 × 20 cm
Sammlung Würth, Inv.-Nr. 9486

»Der Wolferl ist der Kayserin auf den Schooß gesprungen, sie um den Halß bekommen, und rechtschaffen abgeküsst«: Nicht ohne Stolz beschreibt Leopold Mozart das Verhalten seines sechsjährigen Sohnes nach dessen Vorspiel in Schloss Schönbrunn. Am 13. Oktober 1762 hatte das Wunderkind den versammelten Wiener Hof in Erstaunen versetzt; nach dem Konzert tollte er durch den Spiegelsaal und vergaß jede Etikette, bis hin zu seiner stürmischen Gefühlsbekundung Kaiserin Maria Theresia gegenüber. In Wien wurde diese Mischung aus kindlicher Selbstvergessenheit und altersloser Genialität offenbar sehr geschätzt.

Unter der Hand Alfred Hrdlickas wird aus der rührenden Anekdote eine brachiale Parabel auf das Zur-Welt-Kommen der Kunst. *Kaiserin und Wunderkind* verzichtet auf jede historische Einfärbung und entzieht der augenzwinkernden Überlieferung die Grundlage. Die semi-abstrakte Kleinbronze könnte auf den ersten Blick für einen Klumpen Lehm oder ein Stück erkalteter Lava gehalten werden, so ungeschlacht und roh ist ihre Erscheinung. Erst mit Verzögerung stellt sich eine vage Ähnlichkeit mit einem sitzenden Frauenkörper ein, der allerdings jede Anmut vermissen lässt. Der große Kopf, eine Pilzform aus schrundiger Materie, hat kein Gesicht. Arme scheint die gedrungene Gestalt auch nicht zu besitzen, dafür aber überdimensionierte Brüste. Zwischen ihnen sind die Säume eines Kleides angedeutet, das sich darunter weit öffnet, denn die Frau sitzt breitbeinig da. Eine große, hochformatige Höhlung entlässt ein lemurisches Wesen, von dem gerade einmal das Köpfchen und die Ärmchen ans Licht gekommen sind; der Rest scheint noch in dem weiblichen Körper zu stecken.

Die heitere Begegnung zwischen dem sechsjährigen Wunderkind und der Kaiserin Maria Theresia deutet Hrdlicka zu einem magmatischen Geburtsakt um. Aus »auf den Schooß gesprungen« wird ein ›Aus-dem-Schoß-Entsprungen‹. Diese Geburt wird nicht als ein freudiges Ereignis geschildert, sondern als ein biologisches Schrecknis von dionysischer Gewalt. Die Mutter hat unter den Wehen jede Individualität eingebüßt, ihre ganze Gestalt ist auf das Gebären reduziert; das Kind – halb Nasciturus, halb Neugeborenes – hat die Augen angstvoll geweitet.

Die Bronzeplastik ließe sich der Kategorie der »Kunst-Geburten« (Pfisterer 2014) zurechnen. Sie ist dann erfüllt, wenn die Prokreativität dafür einsteht, wie Kreativität entsteht; dafür dienen Eros und Fortpflanzung seit Beginn der Frühen Neuzeit als Metaphern. »Fleisch aus totem Material zu formen« war nach Auffassung von Hrdlicka »die eigentliche Pointe der bildenden Kunst«. Das menschliche Fleisch ist bei ihm Körperlichkeit auf ihrer elementarsten Stufe, noch vor der Gestaltwerdung dessen, was wir als Körper bezeichnen (und in der Kunst als *schönen* Körper zu sehen gewohnt sind). Daher die wenig stabilen Formverläufe, die Tendenz zur Formlosigkeit, das ›Zerschmelzen‹ der Figur. Dieses Fleisch ist für Hrdlicka der Ausgangspunkt aller künstlerischen Erkenntnis, die sich fast immer als ein mythisches Erschrecken äußert. Ob der Ursprung der Kunst für ihn weiblich ist?

Mit *Kaiserin und Wunderkind* steht uns ein fast amorpher Berg vor Augen, in dem selbst die Kleider ins Fleischliche übergehen und der keine kulturelle Prägung mehr erkennen lässt, nur die Formung, auf die der Mensch – wie bei einer Geburt – keinen Einfluss hat. Etwas widerfährt den Dargestellten, sie handeln nicht. Doch aus der Absage an die Schönheit wird ein Sinnbild dafür, wie Kunst entsteht – die schönheitssatte Kunst Mozarts nicht ausgenommen. [DD]

Literatur: *Hrdlicka* 2008, S. 205.

Inspiration

Creative Clouds

Kat. 34–36
Moritz von Schwind (1804–1871)
Drei Entwürfe zur Ausmalung der Loggia in der
Wiener Staatsoper (ehemals: Hofoper) | 1864/1865

Die Wiener Hofoper wurde ab 1861 nach den Plänen der Architekten Eduard van der Nüll und August Sicard von Sicardsburg erbaut. Als 1864 die Ausstattung des »Ersten Hauses am Ring« mit Malereien zur Diskussion stand, vertrat Moritz von Schwind nachdrücklich seine Meinung, es seien »die langweiligen griechischen Götter beiseitezulassen und solche Gegenstände anzubringen, die in Wien heimisch sind« (Stoessl 1904, S. 410). Schwind war im Kreis um Franz Schubert sozialisiert worden und pflegte Zeit seines Lebens Kontakte zu Musikern und Komponisten. In seinem Œuvre setzte er sich immer wieder mit Musik, auch mit bestimmten Kompositionen wie zum Beispiel Beethovens *Fantasie für Klavier, Chor und Orchester op. 80* auseinander (*Eine Symphonie*, 1852, München, Neue Pinakothek). Opern zum Thema der malerischen Ausgestaltung eines Opernhauses zu machen war in den 1860er-Jahren durchaus ein Novum. Daher musste Schwind auch einige Überzeugungskunst aufbieten, um seine Idee durchzusetzen und die gebräuchlichen mythologischen Gestalten aus dem Rennen zu

werfen. Schwind konnte sich gegen seinen Mitbewerber Carl Rahl durchsetzen und erhielt den Auftrag für die Ausmalung der Loggia und des Foyers, in dem er die Lünetten vierzehn Komponisten – von Joseph Haydn bis Franz Schubert – widmete. Die Loggia war Schwind besonders wichtig, da sie zur Ringstraße geöffnet ist, die Malereien also sichtbar sind und in den Stadtraum hineinwirken [Abb. 50].

Es gab für Schwind keine Alternative zur *Zauberflöte*, wie er dem Komitee und seinen Freunden erläuterte:

> »Es ist die entschiedenst [!] deutsche Oper. Dem Stoff nach eine
> Verherrlichung der Macht der Musik, dem Kostüm nach diejenige,
> die einen gewissen notwendigen Grad von Symbolisierung erlaubt«
> (Stoessl 1924, S. 411).

In der ersten Julihälfte 1867 vollendete Schwind den Zyklus. Die ersten Ideen für einzelne Szenen reichen weit in die Zeit vor dem Opernbau zurück, da Schwind schon als junger Künstler hoffte, einmal ein Musikzimmer ausgestalten und eine Wand der *Zauberflöte* widmen zu können. Viele seiner Ideen konnte Schwind nun umsetzen und führte zahlreiche Detailstudien aus. Die Loggia gab mit ihrem langgestreckten Raum

50
Loggia der Wiener Staatsoper mit den Fresken Moritz von Schwinds.

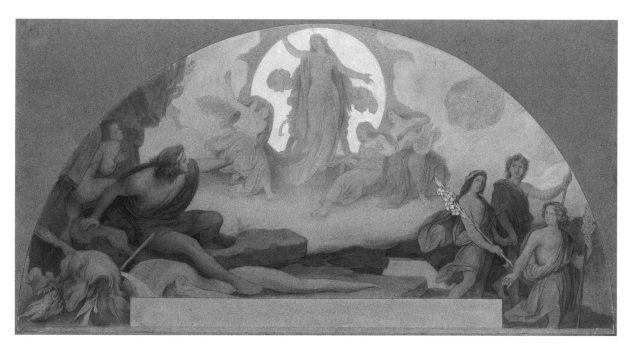

Kat. 34

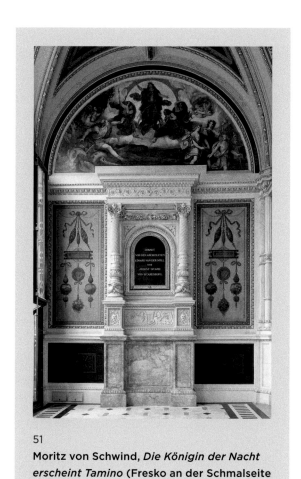

51
**Moritz von Schwind, *Die Königin der Nacht
erscheint Tamino* (Fresko an der Schmalseite
der Loggia der Wiener Staatsoper).**

und den fünf gewölbten Jochen die Struktur vor. An den beiden Schmalseiten stecken Tableaus den Rahmen ab: Dem ersten Auftritt der Königin der Nacht [Abb. 51] steht die Schlussapotheose mit Tamino und Pamina im Zentrum gegenüber. An der Längswand entfaltete Schwind die Geschichte der beiden, in den Gewölben die heiteren Geschehnisse um Papageno und Monostatos. Schwind legte so die Struktur der Oper, wie er sie interpretierte, offen, was auch bedeutete, dass er die Auftritte Sarastros, dessen »Aufzugsmusik« (Stoessl 1924, S. 301) er wenig abgewinnen konnte, auf ein Minimum reduzierte. [AG]

Kat. 34
***Entwurf zum Lünettenbild »Die Königin der Nacht
erscheint Tamino«* | um 1864**
Kreide, Feder in Braun, weiß gehöht, laviert,
auf Karton, 34,4 × 69 cm
Wien, Albertina, Inv.-Nr. 39464

Beim Hinaustreten auf die Loggia fallen zunächst die Lünetten an den Schmalseiten ins Auge, die den Zyklus rahmen. Als Auftakt inszenierte Schwind das Erscheinen der Königin der Nacht im ersten Aufzug als großen Auftritt. Sie hat sich von ihrem Thron erhoben und steht vor der gleißend hellen Mondscheibe, die wie ein Okulus, ein Rundfenster, mittig in der Lünette platziert ist. Mit theatralisch weit geöffneten Armen entbietet sie Tamino ihr Willkommen und weist ihn zugleich auf seine Mission hin: die Befreiung ihrer Tochter. Die Wolken brechen

Kat. 35

rechts von ihr gerade weit genug auf, um den Blick auf die von Monostatos bedrängte Pamina freizugeben.

Tamino, in der linken Ecke sitzend, vor sich die erlegte Schlange, reagiert auf die Geste der Königin mit ebenfalls ausgestreckten Armen. Halb schützt er sich, halb tastet er sich vorsichtig verlangend vor, als wolle er die Erscheinung prüfen: »Ists denn auch Wirklichkeit, was ich sah? oder betäubten mich meine Sinnen?«, wird er sich noch nach dem Abgang der Königin fragen. Hinter Tamino sucht Papageno Schutz an der Felswand. Als Naturgeschöpf ist er unbekleidet, was auf der Bühne im 19. Jahrhundert undenkbar gewesen wäre. Ein großes Schloss vor seinem Mund erinnert an die Strafe, die die Drei Damen im Auftrag der Königin über ihn verhängten. Auf der gegenüberliegenden Seite ziehen rechts die Drei Knaben davon, die Tamino den rechten Weg weisen werden. Glockenspiel und Zauberflöte halten die Damen, die sich auf den Wolken vor der Königin der Nacht niedergelassen haben, schon bereit.

Schwind verzichtete darauf, die Illusion einer Opernaufführung oder eines bestimmten Momentes der Handlung geben zu wollen. Stattdessen schuf er ein Tableau, das den Auftritt der Königin in den Mittelpunkt stellt, gleichzeitig aber Assoziationen an andere Situationen des ersten Aufzuges ermöglicht. [AG]

Kat. 35
Entwurf zur Anordnung der Zwickelbilder im dritten Joch | um 1864
Bleistift, Feder in Schwarz und Aquarell auf Papier, 74,9 × 51,9 cm
Staatliche Graphische Sammlung München, Inv.-Nr. 37583 Z

Die durch die Gewölbeform vorgegebenen Zwickel stellten den Künstler aufgrund des ungewöhnlichen Formates vor eine schwierige Aufgabe. Schwind löste sie, indem er wenige Figuren auf dunklem Fond arrangierte und jeweils zwei Zwickel inhaltlich aufeinander bezog.

Im fünften und damit mittleren Joch erschrecken Monostatos und Papageno voreinander. Sie vollführen groteske Bewegungen, die an Moriskentänzer erinnern. Papageno, der das Glockenspiel hat fallen lassen, findet seine Fassung bald wieder. Im gegenüberliegenden Zwickelpaar lässt er sein Instrument in Begleitung von Pamina erklingen und die Musik bringt Monostatos und seinen Gehilfen zum Tanzen.

Von diesen komischen Szenen setzte Schwind das Mittelbild als Grisaille deutlich ab. Maria Theresia sitzt vor einem Spinett, an dem eben noch der sechsjährige Mozart spielte. Nun kniet er auf dem Schoß der Kaiserin, die ihn mütterlich stützt, während das zutrauliche Wunderkind zu einer zärtlichen Umarmung ansetzt. Schwind dürfte dabei mehr als eine herzige Genreszene im Sinn gehabt haben. Das Medaillonbild ist auch eine Reverenz an die Habsburger. Das Haus Österreich und die Kunst sind einander innig zugeneigt. [AG]

Kat. 36

109

Kat. 36

Entwurf zum Lünettenbild »Die Drei Knaben entwinden Pamina den Dolch« | um 1864

Bleistift, Feder in Schwarz und Aquarell auf Papier, 33 × 59,2 cm
Staatliche Graphische Sammlung München,
Inv.-Nr. 1907:293 Z

In der letzten Lünette der Längswand verhindern die Drei Knaben, dass Pamina ihrem Leben ein Ende setzt, weil sie sich nicht mehr von Tamino geliebt glaubt. Die bewegten, von Überschneidungen bestimmten Haltungsmotive der Knaben sorgen für Dramatik. Der rechts heraneilende Knabe hat Pamina den Dolch entwunden, den ihr die Königin der Nacht, ihre Mutter, zusteckte, damit sie Sarastro töte. Gleichzeitig versucht sein Gefährte auf der anderen Seite, die Verzweifelte von der Tat abzubringen und zu trösten. Der dritte Knabe in der Mitte greift Pamina sanft unter die Arme, als wolle er sie stützen. Die kniende Pamina verkörpert in schlichtem Gewand und mit offenen langen Haaren einen Frauentypus, den Schwind bevorzugt für Heilige, Märchenfiguren und unschuldige Mädchen wählte. Für die Ausführung der Szene im Fresko wählte Schwind einen Moment kurz vor der Errettung: Pamina hält den Dolch noch in der Hand und hat ihn gegen sich gerichtet. [AG]

Literatur: Stoessl 1924. – Hoffmann/Krause/Kitlitschka 1972. – *Schwind. Meister der Spätromantik* 1996, S. 232 f. (Barbara Rommé). – *Schwind. Zauberflöte* 2004. – Gottdang 2004, S. 256–263.

Kat. 37

Eduard Engerth (1818–1897)

Cherubins Liebesnot (**Entwurf zum *Figaro*-Zyklus der Wiener Staatsoper, ehemals Hofoper**) | 1865

Bleistift und Aquarell auf Papier, 22,3 × 35,1 cm
Wien Museum, Inv.-Nr. 16.292/1

Einen »Cherubin d'amore«, einen liebestollen Engel, nennt der Musiklehrer Basilio seinen Schüler Cherubino, einen eben zum Mann erwachenden adeligen Pagen auf dem Schloss des Grafen Almaviva. Tatsächlich kennt sich der mitten in der Pubertät steckende Jüngling angesichts der schönen, höfisch-kokett mit der Liebe spielenden Frauen um ihn herum nicht mehr aus mit seinem Herzen: »Non so più cosa son, cosa faccio« (»Ich weiß nicht mehr, was ich bin, was ich tue«) bekennt er gegenüber der Kammerzofe Susanna. Wohin mit seinem Begehren – »Sento un affetto pien di desir« (»Ich empfinde ein Gefühl voller Sehnsucht«)? Verklemmt ist er keinesfalls, im Gegenteil, aber in aller Unerfahrenheit dem Wechselbad von Schmerz und Glück ausgesetzt. Liebesnot eben.

Dem ambivalenten Zustand erotischen Erwachens widmete Eduard Engerth 1865 eines der Bildfelder, die den Hofsalon der im Bau befindlichen Oper an der Wiener Ringstraße schmücken sollten. Das zugrundeliegende Entwurfsaquarell des damals jüngst zum Professor an der Akademie der bildenden Künste ernannten österreichischen Malers erfuhr wegen seiner, wie es hieß, »gediegenen« Auffassung des Motivs Anerkennung beim zuständigen Komitee und wurde in der Folge *a fresco* ausgeführt. Engerth folgt in diesem Werk getreu seiner romantisch-nazarenischen Ausrichtung, einer stilistischen Grundhaltung, die ihn in der k. k. Monarchie zu einem hochangesehenen Vertreter der Historien- und Genremalerei aufsteigen ließ.

Auf dem klar in zwei korrespondierende Bildhälften gegliederten Freskenentwurf für die nördliche Stirnwand stehen sich links der von zwei Eroten (Amoretten) umschwirrte, von Amor (Cupido) mit Liebespfeil ins Visier genommene Cherubino und rechts eine Dreiergruppe mädchenhafter Frauen gegenüber. Der Jüngling ist anachronistisch in ein der spanischen Renaissancemode nachempfundenes Kostüm gewandet. Die Anordnung seines Gegenübers erinnert an die seit der Antike vielfach überlieferten Darstellungen der drei Chariten (Grazien), wie sie etwa aus Botticellis *Der Frühling* oder Raffaels *Die drei Grazien* bekannt sind. Aufs Engste verbunden sind die beiden Seiten über den intensiven Blicktausch zwischen Cherubino hier und dem linken Mädchen dort, das einen großen Korb reifer Trauben auf dem Kopf trägt. Wollte man die Frauen namentlich identifizieren, so wäre, von rechts nach links, an die Contessa di Almaviva (mit einer Hennin, einer Spitzhaube, als Kopfbedeckung), an Susanna (mit einfachem Kopftuch) und an Barbarina zu denken, letztere Altersgenossin Cherubinos und bezeugtermaßen über beide Ohren in ihn verliebt. So tief sich das Paar auch in die Augen schaut, so naiv-unschuldig mutet die Szenerie an – weniger Ausdruck der Empfindungen als kunstvoll historisierendes Arrangement von Bildungszitaten aus Mythos und Historie, zugleich beredtes Zeugnis eines am Apollinischen ausgerichteten Mozartbildes. [UK]

Literatur: Stackelberg 1990. – Engerth 1994, S. 59–62, 160. – *Eduard von Engerth* 1997, S. 72–83, 116–121.

Kat. 37

Kat. 38
Eugène Delacroix (1798–1863)
Letzte Szene aus »Don Giovanni« | 1824
Öl auf Leinwand, 55,9 × 45,7 cm
Privatbesitz

»Già la mensa è preparata«, mag es denen auf die Lippen kommen, die dieses Gemälde betrachten und die Oper kennen. Tatsächlich sind der für den steinernen Gast gedeckte Tisch und der daran sitzende Don Giovanni im Bildvordergrund die ersten Elemente, die Aufmerksamkeit auf sich ziehen, schon weil sie allein hell beschienen werden. Doch die Komposition Eugène Delacroix' ist keine Illustration einer bestimmten Einzelszene in Mozarts Oper. Vielmehr werden mehrere Momente ineinander gespiegelt, die sich eigentlich hintereinander abspielen.

Don Giovanni weicht zurück vor Donna Elvira, die sich weinend von hinten über die Lehne seines Stuhles beugt. Sie müht sich ein letztes Mal (natürlich erfolglos), ihn zur Reue zu bewegen; dass er sich von ihr belästigt fühlt, ist seiner Körperhaltung deutlich anzusehen. Hinter ihr steht Leporello als Rückenfigur, breitbeinig und mit erhobenen Armen. Don Giovanni hat ihn nach dem Abgang Elviras nach draußen geschickt, nachdem von ihr ein Schrei zu hören gewesen war. In der Oper hört man ihn – allerdings ohne ihn zu sehen – seinerseits schreien, vor Entsetzen über das Kommen der Statue, in welcher der von Don Giovanni ermordete Komtur lebendig geworden ist. Abweichend vom Vorbild hat Delacroix den Diener in denselben Raum versetzt wie seinen Herrn und Donna Elvira. Erschrocken hat Leporello die Kerze fallen lassen, die von unten die Konturen dieser Figur dramatisch aufleuchten lässt. In dem Flackerlicht kündigen sich schon die Höllenflammen an, die den Uneinsichtigen gegen Ende der Szene verschlingen werden.

Links sind Don Giovanni und Elvira einander zugewandt, rechts blickt Leporello auf die Statue des Komturs, die wir zwar noch nicht zu sehen bekommen, deren Erscheinen aber durch die Reaktion des Dieners antizipiert wird – ihr Anblick ist ihm sozusagen auf den Leib geschrieben. Delacroix baut sein Gemälde so auf, dass unser Blick von der Sichtbarkeit zur Vorstellung geführt wird, während er den Raum von vorn links nach hinten rechts durchquert. Auf und am Tisch zeichnen sich die Einzelheiten dank guter Beleuchtung klar und deutlich ab: Flasche, das Glas, die Tischdecke, das Kostüm Don Giovannis, auch sein indigniertes Profil. Elvira neigt sich ihm zwar zu (weshalb noch ein Streifen Licht über ihr ansonsten verschattetes Gesicht huscht); doch nach rechts hin leitet sie nicht nur zu Leporello über, der ihre Gestalt wie auch die Handlung gewissermaßen fortsetzt, sondern wird auch schon von der Dunkelheit der rechten Bildhälfte erfasst.

Ist Elvira schon weniger greifbar als Don Giovanni, so ist Leporello nur mehr ein Schemen. Sein Gesicht bleibt uns weitgehend verborgen; von dem aber, was er erblickt, sehen wir rein gar nichts – wir sind aufgefordert, das Gemälde mit unserer Imagination »zu Ende zu malen«, wie Delacroix es einmal als

ideale Betrachtungsweise seiner Bilder empfohlen hat. Hier lässt er uns, im bildparallelen Hintereinander der drei Figuren wie in ihrer abnehmenden Deutlichkeit, die zeitliche Abfolge der letzten Szene abschreiten, bis hin zur imaginativen Vorwegnahme der fatalen Begegnung, die das Ende Don Giovannis herbeiführen wird.

Obwohl die Szene äußerst lebendig wirkt, liegt der Komposition doch ein durchdachtes geometrisches Gerüst zugrunde – nicht im formalistischen Sinne, sondern zur Unterstützung des Bildinhalts. Um der Dynamik willen sind die Figuren diagonal angeordnet; die Parallelität dieser Diagonalen schließt sie im gemeinsamen Schicksal zusammen. Sie agieren nicht frei, sondern eingespannt in orthogonale Richtungsbeziehungen. Der Tisch vor Don Giovanni, die Stuhllehne hinter ihm, ja selbst der Bilderrahmen über ihm (der eben nicht nur dekoratives Detail ist) dienen dazu, seinen Spielraum zu verengen. Donna Elvira ist eingeklemmt zwischen ihrem einstigen Liebhaber und dem Rücken seines Dieners. Das schräg gestellte rechte Bein Leporellos wird optisch beschwichtigt von den Horizontalen und Vertikalen der Stühle. Dem, was als Nächstes kommt, entgeht keiner der Anwesenden. Das kompositorische Gefüge des Gemäldes wird vom Leitgedanken der Unausweichlichkeit bestimmt.

Die *Letzte Szene aus »Don Giovanni«* ist ein relativ frühes Werk Delacroix', veranschaulicht aber schon mit voller Bewusstheit seine Ästhetik, in denen »le vague« (das Unbestimmte) und »l'imagination« (die Vorstellungskraft) die Schlüsselbegriffe bilden. Das Gemälde stammt aus der Zeit seines beginnenden Malerruhmes. Im Werkverzeichnis von Adolphe Moreau, der den Maler noch persönlich kannte, wird es 1824 datiert. In jenem Jahr präsentierte Delacroix im Salon mit dem *Massaker auf Chios* das erste Gemälde, das von der französischen Kunstkritik als »romantisch« bezeichnet wurde. Im Januar 1824 hat Delacroix eine Aufführung des *Don Giovanni* im Pariser Théâtre-Italien besucht. Lee Johnson glaubt jedoch nicht daran, dass das Gemälde unter diesem frischen Seh- und Höreindruck entstanden sei, sondern datiert es – wegen der zeitraubenden Arbeit am *Massaker* und wegen des Fehlens von Hinweisen auf den *Don Giovanni* in seinem Tagebuch – ans Ende des Jahres 1824 (als das *Journal* vorübergehend unterbrochen wurde).

Möglicherweise hat Delacroix das Bild noch einmal überarbeitet, bevor er es 1826 zum ersten Mal öffentlich ausstellte. Die damalige Beschriftung gibt nicht den anschaulichen Befund wieder, sondern die Handlung in der Oper: Es handle sich um den Moment, da Leporello die Statue des Komturs erblickt; Donna Elvira ergreife die Flucht, während Don Giovanni sich erstaunt vom Tisch erhebe, um den Gast zu begrüßen (»Don Juan. C'est la dernière scène de la pièce, au moment où le valet aperçoit la statue du Commandeur, qui est encore hors de la porte. La femme de Don Juan s'enfuit, et lui-même, plein d'étonnement, se lève de table pour recevoir cet hôte étrange«).

Schlecht hingesehen hat auch der einzige Rezensent der Ausstellung, der das Gemälde erwähnt. In *Le Globe* vom 3. Juni

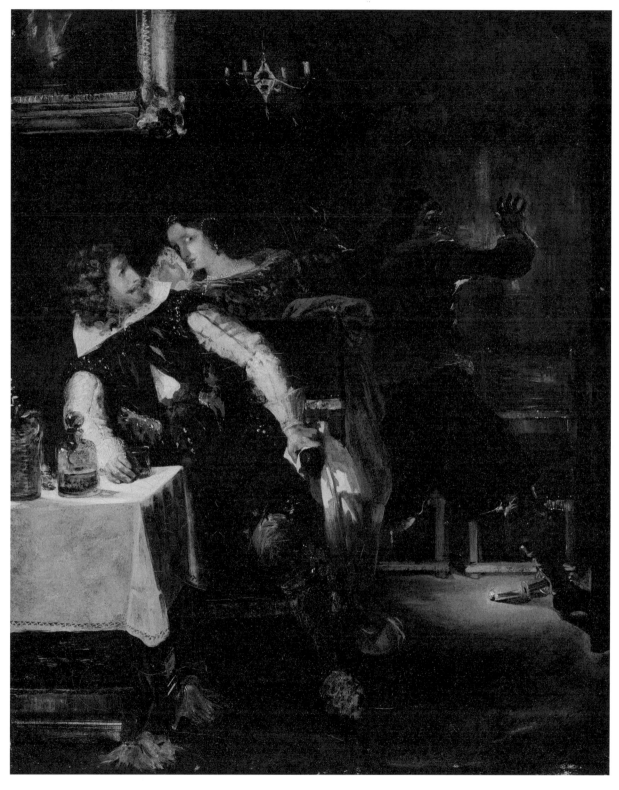

Kat. 38

1826 wurde die angebliche Skizzenhaftigkeit des Gemäldes bemängelt, ja die Gefahr der »Kleckserei« beschworen. Eine solche Kritik folgte der Rhetorik des Konflikts, der in Frankreich zwischen den Strömungen des späten Klassizismus und der beginnenden Romantik entbrannt war. In Wirklichkeit sind die Einzelheiten im Bildvordergrund minutiös wiedergegeben; auch die historistische Einkleidung ist gar nicht weit vom zeitgenössischen *style troubadour* eines Jean-Auguste-Dominique Ingres entfernt; nur bleibt es nicht dabei. Die mit zunehmender Bildtiefe und von links nach rechts wachsende Uneindeutigkeit ist nicht skizzenhaft, sondern inhaltlich und ästhetisch begründet.

Die Ausstellung von 1826 sollte den griechischen Freiheitskampf unterstützen. Es fragt sich, warum Delacroix sie mit diesem Bild beschickt hat, das neben unübersehbar politisch inspirierten Werken wie seinem *Griechenland auf den Ruinen von Missolonghi* hing. Sollte das Sujet an Don Giovannis Behauptung erinnern, dass unter seinen zahlreichen Eroberungen auch 91 Türkinnen waren? Eine solche ironische Subversion hätte zum unpolitischen, aber von Zynismus nicht freien Charakter des Malers durchaus gepasst.

Der musikalisch hochbegabte Delacroix stellte Mozart über jeden anderen Komponisten. Er hielt ihn für den Schöpfer einer Kunst, »die auf ihrem Gipfel angelangt ist, über den hinaus keine Vollendung mehr möglich ist«. Für Delacroix war Mozart der Maßstab, an dem sich Genie und Talent aller anderen messen lassen müssen – weshalb Giacomo Meyerbeer und Giuseppe Verdi bei ihm durchfielen und selbst Ludwig van Beethoven seiner gelegentlichen Kritik nicht entging. Delacroix' innige Freundschaft mit Frédéric Chopin wurde besiegelt durch die gemeinsame Bewunderung für Mozart.

Chopin zufolge kannte Delacroix sämtliche Opern Mozarts auswendig (Niecks 1888, Bd. 2, S. 120). Beethoven entspreche zwar noch mehr dem, »was man zu Recht oder zu Unrecht Romantik nennt«, aber der *Don Giovanni* sei »voll von diesem Gefühl« (*Journal*, 27. Februar 1847). 1847 nannte er diese Oper ein »Meisterwerk der Romantik« (*Journal*, 9. Februar 1847). Delacroix bewunderte daran die Mischung aus »Eleganz, Ausdruck, Posse, Schrecken, Zärtlichkeit, Ironie, und alles mit dem rechten Maß!«. Besonders gefiel ihm die Charakterisierung Don Giovannis als »anmaßend, anspielungsreich und sogar weichherzig« (*Journal*, 14. Februar 1847).

Mit dieser Figur verband Delacroix eine frühe Liebe. Als 24-Jähriger kaufte er sich den Klavierauszug des *Don Giovanni*, um die Titelrolle selbst zu singen (*Journal*, 22. Oktober 1822). Als er die Oper viele Jahre später wieder hörte (an gleich zwei Abenden hintereinander), fragte er sich, »über welches Maß an Vorstellungskraft der Zuschauer wohl verfügen muss, um sich eines solchen Werkes würdig zu erweisen« (*Journal*, 9. Februar 1847). In Mozarts Opern sieht er manchmal Sentimentalitäten, die nicht jedem Sujet gleich gut stünden, doch »der *Don Giovanni* kennt diese Beeinträchtigung nicht« (*Journal*, 14. Februar 1847).

Als Dandy mit freizügigem Lebensstil konnte sich Delacroix mit dem titelgebenden Charakter vielleicht sogar identifizieren (auch wenn er in seinem Todesjahr bekennen sollte: »Unter dem Libertin sehe ich stets die Klaue des Teufels, der ihn erwartet«; *Journal*, 23. April 1863). Entscheidend aber ist die Einbettung Don Giovannis in die Musik. Die Tragödiendichtung sei viel zu konkret, schrieb er 1824, im mutmaßlichen Entstehungsjahr seiner *Don Giovanni*-Adaption; die Musik sei dagegen »die Wollust der Imagination« (*Journal*, 23. März 1824). Ihre Vergleichbarkeit mit der Malerei bestehe in »le vague«, das in der Literatur nicht in diesem Maße möglich sei. Es gibt wenige Gemälde in Delacroix' Œuvre, in denen diese romantische Idee so sehr verwirklicht ist wie in diesem, das sich an einem musikalischen Thema inspiriert. [DD]

Literatur: Moreau 1873, S. 177. – Niecks 1888. – Jean-Aubry 1920. – Johnson 1981, S. 206. – Johnson 1996. – Ciliberti 2009.

Kat. 39

Alexandre-Évariste Fragonard (1780–1850)
***Don Giovanni und die Statue des Komturs* | um 1830/35**
Öl auf Leinwand, 38,5 × 32 cm
Straßburg, Musée des Beaux-Arts. Dépôt de la Société des Amis des Arts et des Musées de Strasbourg en 1929, Inv.-Nr. D.44.2008.0.1

Wie Eugène Delacroix (Kat. 38) hörte auch Alexandre-Évariste Fragonard aus Mozarts *Don Giovanni*, der in Paris erstmals 1805 aufgeführt wurde, eine romantische Inspiration heraus. Dafür spricht schon die Wahl des Themas: Auf einem Friedhof treffen Don Giovanni und sein Diener Leporello auf die Grabfigur des Komturs, den er zu Anfang des ersten Akts erstochen hat – eine so unheimliche wie bizarre Begegnung, ganz nach dem Geschmack nicht nur der schwarzen Romantik. Die Marmorstatue mahnt den prahlerischen Don Giovanni zur Ruhe, die Inschrift des Grabmals kündigt die Rache des Komturs an seinem Mörder an. Leporello ängstigt sich fast zu Tode, erst recht als die Statue ihren Kopf zu bewegen beginnt. Don Giovanni hingegen macht sich über seinen ängstlichen Diener lustig und fragt den steinernen Komtur, ob er zum Abendessen kommen wolle. Nicht einmal davon, dass die Statue die Einladung mit einem hörbaren »Sì« annimmt, lässt er sich in seinem Übermut bremsen. Es wundert ihn zwar, dass sie an seine Tafel kommen will; doch fordert er Leporello umgehend auf: »A prepararla andiamo« (»Gehen wir, sie zu bereiten«).

Bei Fragonard will Don Giovanni den Ort verlassen, als der doppelt lebensgroße steinerne Komtur ihn bei der Schulter packt. Diese frei erfundene Hinzufügung des Malers erweckt den Anschein einer verhinderten Flucht, was durch den Ausfallschritt und den wehenden Umhang noch verstärkt wird. Vermutlich wollte Fragonard die Szene auf dem Friedhof – die Handlung spielt sich unleugbar draußen ab – mit dem Ende der

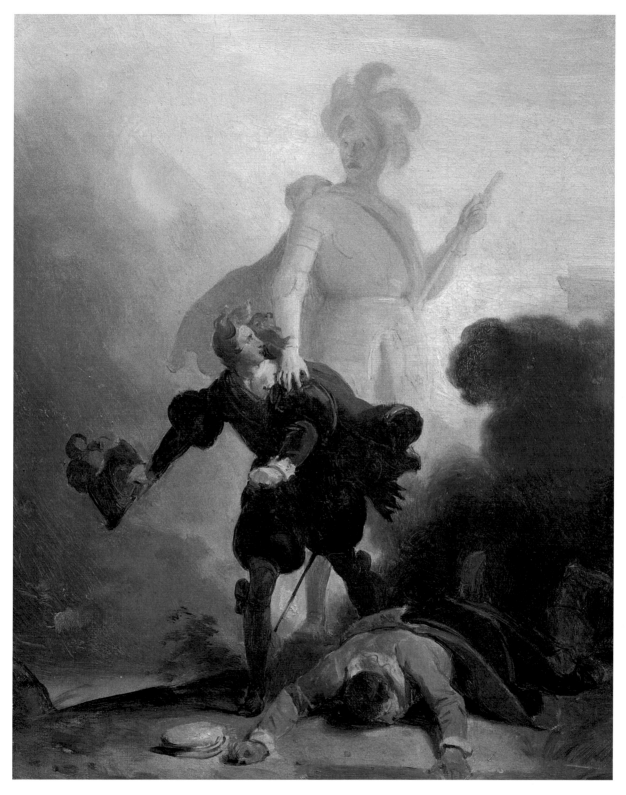

Kat. 39

Oper überlagern: Nachdem Don Giovanni in seinem Haus von der Statue des Komturs vergeblich zur Umkehr aufgefordert worden ist, wird er von den Flammen der Hölle verschlungen. In dem Gemälde lodert es hinter der Statue gewaltig auf, Rauch beginnt den Schauplatz zu erfüllen. Diese dramatische Zuspitzung – selbst das wehende Haar Don Giovannis wirkt wie in Brand gesetzt! – ist mit der Friedhofsszene allein kaum zu rechtfertigen.

Der Sohn des berühmteren Jean-Honoré Fragonard hatte im Atelier des Erzklassizisten Jacques-Louis David gelernt, wandte sich aber bald der historistischen Malerei in der Manier eines Paul Delaroche zu. Seine Werke im populären *style troubadour* sind normalerweise nicht von der Freiheit und Lockerheit, die Duktus und Kolorit dieses Gemäldes kennzeichnen: In seiner offenen Faktur kommt es einer Ölskizze nahe. Diese Duftigkeit, die sogar ein wenig an das späte Rokoko seines Vaters erinnert, deckt sich allerdings nicht mit der Schwere des Inhalts. Im Unterschied zu Delacroix, der sich in die Bühnenhaftigkeit seiner Vorlage hervorragend einfindet, gibt Fragonard die Szene wie einen tatsächlichen Vorgang wieder. Was die Wahrscheinlichkeit erhöhen soll, mündet aber letztlich – wie so oft in der französischen Kostümmalerei der 1830er-Jahre – in die Gestelltheit eines künstlichen Spektakels, das auf der emotionalen Ebene nur im ersten Moment befriedigen kann. [DD]

Literatur: Jacquot 2006, S. 228 f.

Kat. 40
Adolph Menzel (1815–1905)
Don Juan entflieht Donna Anna | 1859
Kreide- und Pinsellithographie mit Schabeisen auf Velinpapier (zweiter Zustand), 19,7 × 14,8 cm (Platte), 36,7 × 26,2 cm (Blatt)
Staatliche Museen zu Berlin, Kupferstichkabinett, Inv.-Nr. 290-98

Im Medium der Druckgraphik fängt Adolph Menzel die dramatische Szene aus dem ersten Akt des *Don Giovanni* ein: Nachdem er zu nächtlicher Stunde in das Zimmer von Donna Anna eingedrungen ist, flieht Don Giovanni durch das Treppenhaus und wird vergeblich von ihr festgehalten. Wenig später erliegt der Komtur, der seiner Tochter zu Hilfe geeilt ist, im Duell gegen Don Giovanni. Menzel evoziert durch den meisterlichen Einsatz der graphischen Mittel eine düstere Stimmung: Während Donna Anna mit wallendem Kleid und aufgelöstem Haar in gleißendes Licht getaucht ist, verschwindet ihr Verführer fast vollkommen in der Dunkelheit, die auch sein Gesicht verbirgt. Um 1850 hatte Menzel sich bereits in einer dynamischen Kreidezeichnung mit der Verfolgung auseinandergesetzt [Abb. 52]. Zur ausgestellten Komposition sind zudem Bewegungsstudien der beiden Personen bekannt (*Menzel – der Beobachter* 1982). Die weitaus anekdotischere Lithographie erschien schließlich 1859 in der Zeitschrift *Argo. Album für Kunst und Dichtung*, für die Menzel mehrfach tätig war.

52
Adolph Menzel, *Zwei Szenen aus Mozarts »Don Giovanni«*, um 1847/1850,
Staatliche Museen zu Berlin, Kupferstichkabinett.

Kat. 40

Menzel legt den der Szene innewohnenden Kampf der Geschlechter eher subtil an, während spätere Illustrationszyklen von Hans Meid (*Don Juan. 15 Radierungen zur Oper von Mozart*, Berlin 1912) und Max Slevogt (Folge von Holzstichen zu einer Buchausgabe des Librettos, Berlin 1921) Dynamik und Gewaltsamkeit deutlich steigern.

Auch wenn nicht bekannt ist, ob Menzel selbst musizierte, nahmen Musik und Theater im Leben des Berliner Künstlers einen hohen Stellenwert ein. 1836 schrieb er an einen Freund, dass er unter anderem eine Sinfonie von Mozart, dann *Die Zauberflöte* und *Figaros Hochzeit* erlebt habe.

> »Ich bin durch das Hören aller dieser herrlichen Werke zu der Überzeugung gekommen, daß Musik, wenn sie nicht vielleicht die erste Kunst, so doch unstreitig die am unmittelbarsten aufs Herz wirkende ist« (Menzel an Carl Heinrich Arnold, 5. März 1836).

Menzel ging gerne in Konzerte und in die Oper, besuchte Musiksalons und kannte berühmte Musiker und Komponisten persönlich. Viele dieser Erlebnisse schlugen sich in Gemälden wie *Théâtre du Gymnase in Paris* (1856) oder *Im Opernhaus* (1862) nieder. Mit faszinierender Unmittelbarkeit fing er zudem das bunte Treiben des Opernpublikums ein. Menzel schätzte Mozart neben Joseph Haydn, Ludwig van Beethoven, Franz Schubert und Johannes Brahms insbesondere als Opernkomponisten sehr. *Don Giovanni* war eine seiner Lieblingsopern, die er wohl zum ersten Mal 1847 in Kassel sah (Brief Menzels an Bruder Richard, 26. September 1847). Ein Zeitgenosse beschreibt, dass Menzel nicht oft, aber gerne ins Theater ging: »Natürlich kam er immer zu spät und hat den Komtur in *Don Juan* nie lebend kennengelernt« (Meyerheim 1906, S. 110). Menzel setzte sich auch mit der Person Mozarts auseinander: Bei einem Aufenthalt in Salzburg 1852 zeichnete er Geburtshaus und Zauberflötenhäuschen als bedeutende Mozart-Orte. Später entstand eine Bleistiftzeichnung, die Mozart als Knaben am Klavier zeigt, zudem kopierte er Louis Carrogis Carmontelles berühmtes Bild *Leopold Mozart mit seinen Kindern* [Abb. 45]. [CGo]

Literatur: Meyerheim 1906. – *Menzel – der Beobachter* 1982, S. 136 f., Kat. 75. – *Menzel* 1984, S. 218, Kat. 173. – Lammel 1993, S. 82–88. – *Menzel und Berlin* 2005, S. 123 f., Kat. 135.

Kat. 41
Max Slevogt (1868–1932)
Das Champagnerlied (Der weiße d'Andrade) | 1902
Öl auf Leinwand, 215 × 160 cm
Staatsgalerie Stuttgart, Inv.-Nr. 1123,
erworben 1904 vom Künstler

> »Die Oper ist für Slevogt die ihm liebste Kunstform des Theaters, der Musik gewesen, ja, wer weiß, durch die Freundschaft mit d'Andrade vielleicht erst geworden.« (Guthmann 1948, S. 67)

Unter den ausgestellten Künstlern gehört Max Slevogt zu denen, die sich am intensivsten den Opern Mozarts gewidmet haben. Der Musikkritiker Theodor Goering hatte ihm in München die klassische Musik nähergebracht und verhalf ihm zu zahlreichen Opernbesuchen: »Ich [...] wurde durch ihn zu Mozart u. Bach geführt, die ich durch ihn erst gewissermaßen kennenlernte. Bach ergriff mich gleich – Mozart seltsamerweise erst allmählich« (Slevogt an Johannes Guthmann, undatiert). Die Begeisterung für Mozart sollte weitreichende Spuren in Slevogts Œuvre hinterlassen. Der Künstler besaß selbst beachtliches Talent als Sänger und spielte Klavier. Es wurde ihm sogar eine Opernkarriere in Aussicht gestellt, doch er entschied sich schließlich für die Malerei – umso mehr wirkte die Schwesterkunst als Inspiration für viele seiner Werke.

Slevogts wohl berühmtestes Gemälde *Das Champagnerlied* zeigt den Sänger Francisco d'Andrade in seiner Paraderolle als Don Giovanni. Mit dem Zusatz »Der weiße d'Andrade« im Titel prägt dieses Bild des Sängers bis heute die Vorstellung von der Hauptfigur in Mozarts Oper mit all ihrer überschäumenden Lebensfreude, die in der »Champagnerarie« im ersten Akt »Fin ch'han dal vino« (»Auf denn, zum Feste«), wohl benannt nach Slevogts Gemälde, ihren Höhepunkt findet.

Wenn auch nicht auf das Gemälde bezogen, trifft Slevogts spätere Äußerung seine Vision von der Figur Don Giovanni auf den Punkt:

> »Ich möchte das Element hervorheben, dass Mozart selbst als ›giocoso‹ bezeichnet hat. Die ungeheure Luftigkeit und Elastizität des Helden, der jede Situation, ob gut oder schlecht für ihn, stets nur zu seiner Unterhaltung und zu seinem Vergnügen dreht, [...] für den seine Nebenmenschen nur dazu auf der Welt sind, dass er sein Spiel und seinen Spaß mit ihnen treibt. [...] Er ist der Herrenmensch, der alle quält, mit allen spielt, und doch durch seinen bezwingenden, überschäumenden Übermut alle an sich fesselt. [...] In Don Giovanni ist die Kraft, die das Leben lebenswert macht.« (Slevogt 1924, S. 175 f.).

Slevogt hatte den portugiesischen Bariton Francisco d'Andrade 1894 bei einer Aufführung von *Don Giovanni* in München erstmals auf der Bühne gesehen: Dort hatte d'Andrade durch seine spontane Beschleunigung des Tempos in der »Champagnerarie« den Dirigenten Hermann Levi und das Publikum gleichermaßen in den Bann gezogen. Er verließ hier gewisser-

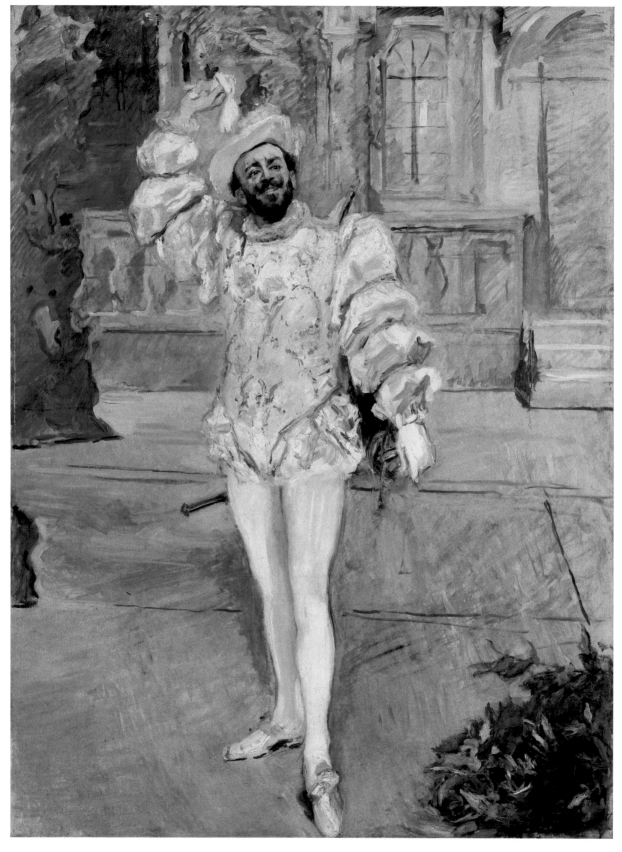

Kat. 41

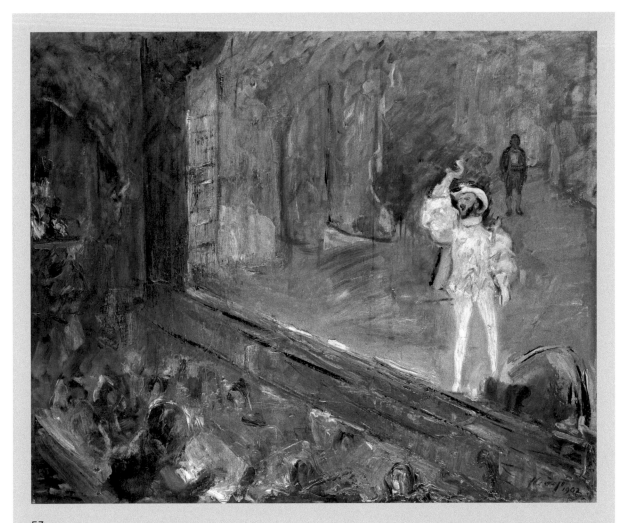

53
Max Slevogt, *Die Champagnerarie aus »Don Giovanni« (D'Andrade an der Rampe)*, 1902,
Landesmuseum Hannover, Dauerleihgabe der Stadt Hannover.

maßen seine Rolle und ließ seine eigene temperamentvolle Persönlichkeit, die ihn wiederum mit der Hauptfigur verband, durchscheinen. Für Slevogt war dies ein Schlüsselmoment: Francisco d'Andrade, zu dem er bald eine tiefe Freundschaft entwickelte, war für ihn die vollkommene Verkörperung des Don Giovanni. In zahlreichen Skizzen, Druckgraphiken und Gemälden verschmolzen fortan Sänger und Rolle.

Anfangs fasste Slevogt die Idee, die Begegnung Don Giovannis mit der Statue des Komturs darzustellen, verwarf sie jedoch bald als zu literarisch. Ausschlaggebend war vielmehr das unmittelbare Bühnenerlebnis: 1902 bewunderte er d'Andrade im Theater des Westens in Berlin erneut in seiner Glanzrolle. Die Ölstudie [Abb. 53] lenkt den Blick von der Proszeniumsloge auf den Bühnenraum, wo dieser seine Bravourarie vorträgt. Statt des ursprünglich geplanten querformatigen Monumentalgemäldes konzentrierte sich Slevogt nach vielen zeichnerischen

Zwischenstadien im hier ausgestellten Werk schließlich voll und ganz auf den Protagonisten: Dieser dominiert nun das Hochformat durch seine körperliche Präsenz. Er fügt sich einerseits perfekt in die Kulissen ein, andererseits hebt sich die Figur durch einen stärker definierten Pinselstrich von ihrer Umgebung ab. Die golddurchwirkte spanische Kavalierstracht ist effektvoll beleuchtet und lässt die ganze Figur champagnerfarben erstrahlen. Die Arie ist beendet, d'Andrade wirft triumphierend lächelnd die rechte Hand mit dem Handschuh nach oben, als erwarte er den Applaus des Publikums. Slevogt gelang es, den lebhaft-perlenden Charakter der »Champagnerarie« malerisch sichtbar zu machen: Die Heiterkeit der Musik Mozarts findet ihr Äquivalent in der lockeren impressionistischen Malweise. Zugleich macht diese aber auch die Flüchtigkeit der Bühnenkunst deutlich. Während die französischen Impressionisten Blicke neben und hinter der Bühne suchten, betont Slevogt die Theaterillusion, die Einheit von Rolle und Schauspie-

ler. D'Andrade, der als Opernsänger europaweit gefeiert wurde, bemerkte einmal zu Slevogt: »Im Theater komme es immer auf das Sinnfällige an: Wenn er auf der Bühne weine, müsse er die Tränen gewissermaßen auf seinen Fingerspitzen der Galerie hinhalten« (Guthmann 1948, S. 67).

Das Gemälde, das auf der fünften Kunstausstellung der Berliner Secession 1902 großen Erfolg feierte, verhalf Slevogt zum künstlerischen Durchbruch. Es reiht sich in die Rollenporträts ein, zu denen auch Édouard Manets Darstellung des Sängers *Jean-Baptiste Faure als Hamlet* (1877, Essen, Museum Folkwang) zählt. Auch wenn unklar ist, ob Slevogt Manets Gemälde kannte, scheinen dessen dunkler Hintergrund und die Zuspitzung auf eine bestimmte Szene in ein zweites Rollenporträt einzufließen, das er durch Modellstudien d'Andrades vorbereitete: Der *Schwarze d'Andrade* [Abb. 54] im goldgelben Kostüm verkörpert die düstere, todesnahe Seite Don Giovannis in der dramatischen Schlussszene der Oper, als er die Geisterhand des Komturs, der als Steinerner Gast erschienen ist, ergreift und kurz darauf von den Höllenflammen verschlungen wird. 1912 malte Slevogt schließlich den *Roten d'Andrade* [Abb. 55]: Auf dem Friedhof zieht Don Giovanni den Degen, um den Steinernen Gast einzuladen, hinter ihm versteckt sich Leporello. Die drei Gemälde der Figur d'Andrades' repräsentieren in ein-

55
Max Slevogt, *Der rote d'Andrade,* **1912,**
Staatliche Museen zu Berlin,
Alte Nationalgalerie.

54
Max Slevogt, *Der schwarze d'Andrade,* **1903,**
Hamburger Kunsthalle.

zigartiger Weise verschiedene Facetten der Hauptfigur von Mozarts Oper. Auch danach riss Slevogts Begeisterung für *Don Giovanni* nicht ab. So schuf er – stets unter Einbindung des Bildnisses von d'Andrade, der 1921 verstarb – Illustrationen zum Libretto der Oper (1921), Bühnenbilder für eine Inszenierung in Dresden (1924) und Wandmalereien für seinen Landsitz in Neukastel (1924) (Kat. 43). [CGo]

Literatur: Slevogt 1924. – Guthmann 1948, S. 66 f. – Imiela 1968, S. 69–85. – Imiela 1991 (umfassendste Übersicht des Entstehungsprozesses samt Vorstudien). – Jung-Kaiser 1991, S. 393–399. – Schenk 2005. – Gottdang 2015, S. 97 f. – Brabant 2016, S. 109–113. – Schenk 2018. – *Slevogt. Briefe* 2018, S. 71, Nr. 33.

Kat. 42

Jacques-Émile Blanche (1861–1942)
Le Chérubin de Mozart (Mozarts Cherubino) | um 1903/04
Öl auf Leinwand, 156,5 × 117,2 cm
Reims, Musée des Beaux-Arts, Inv.-Nr. 907.19.22

Ein herausfordernder Blick, eine Pose matter Lässigkeit, eine Scharade aus verfließenden Identitäten, ein assoziationsträchtiger Titel: Jacques-Émile Blanche hat mit *Mozarts Cherubino* ein Werk geschaffen, das in vielerlei Hinsicht die literarische Ästhetik im Frankreich um 1900 spiegelt. Über den entsprechenden Hintergrund verfügte der Maler: Blanche war ein Mann von Welt, der sich in den kulturell führenden Kreisen der kosmopolitischen Gesellschaft des späten 19. und frühen 20. Jahrhunderts bewegte. Maler wie Édouard Manet und Edgar Degas waren mit seinen Eltern befreundet, er selbst ging mit Henri Bergson zur Schule, Stéphane Mallarmé war sein Englischlehrer. In London verkehrte er mit Aubrey Beardsley und Oscar Wilde und ließ sich stilistisch von James McNeill Whistler anregen. Blanche war Gast der Salons, aber zugleich deren gesuchter Porträtist. Er schuf Bildnisse von Marcel Proust, André Gide, Igor Strawinsky und zahlreichen anderen Persönlichkeiten aus Literatur, Musik und bildender Kunst seiner Zeit.

In den 1890er-Jahren geriet Blanche für einige Zeit in den Bann des symbolistischen Romanciers Maurice Barrès. Unter diesem Eindruck ist *Mozarts Cherubino* entstanden. Es ist ein Gemälde, das in ein raffiniertes Geflecht aus intertextuellen und intersexuellen Bezügen hineinführt. In dem ganzfigurigen Porträt ist keine Sängerin dargestellt, sondern Désirée Manfred, die über zehn Jahre lang das bevorzugte Modell des Malers war, im Alter von vierzehn oder fünfzehn Jahren. Es ist ein Rollenporträt, ohne dass Désirée diese Rolle je gespielt hätte. Trotzdem lässt Blanche sie als Cherubino posieren, wenn auch ohne feste Zuordnung zu einer Szene aus der *Hochzeit des Figaro*. Doch die Charakterisierung dieser Figur in Mozarts Oper – nämlich als pubertierender und unbefangen seine jugendlichen Triebe auslebender Charakter – war es offenbar, was Blanche an Mozarts (oder besser: Da Pontes) Cherubino reizte: Dasselbe Schwellenbewusstsein und dieselbe Ambiguität kennzeichnen auch seine Wiedergabe Désirées als Cherubino.

Freilich konnte das Bild auch auf einen hohen Verkaufswert spekulieren, denn die Dargestellte verkörpert geradezu einen weiblichen Typus, den Barrès in der Romantrilogie *Le Culte de moi* populär gemacht hatte. Dessen dritter Teil, *Le Jardin de Bérénice*, war 1891 erschienen. Bereits Blanches erstes Gemälde mit Désirée als Modell (*Le Réveil*, 1900) hatte zu ihrer Identifizierung mit jener jungen »danseuse lascive« geführt, die im Roman in die Prostitution abgleitet – und eine europaweiten Nachfrage nach weiteren Berenikes ausgelöst. *Mozarts Cherubino* ist eine davon. Das Gemälde wurde im Salon 1904 präsentiert, begleitet von einem Text von Barrès.

Doch wie kam es zu dieser Überlagerung zweier fiktiver Figuren? In der *Hochzeit des Figaro* wird Cherubino vom Grafen Almaviva entlassen, weil er bei einem Stelldichein mit der Gärtnerstochter Barbarina ertappt wurde; daneben wird er des unziemlichen Verhaltens gegenüber der Gräfin angeklagt. Cherubino bleibt aber heimlich im Schloss, wo er unter dem Kleid von Susanna, der Verlobten Figaros, entdeckt wird. Später bringt Susanna ihn dazu, ihre Kleider anzulegen, um den Grafen in eine Falle zu locken. Nicht zuletzt die fluiden und mäandernden Geschlechteridentitäten – im Libretto wird er unter anderem »damerino« (»Dämchen«) genannt – prädestinierte den Cherubino für eine Hosenrolle, die seit der Uraufführung der Oper 1786 faszinierte.

Désirée gibt vor, dieser Jüngling aus der *Hochzeit des Figaro* zu sein. Dazu hat Blanche sie in eine knielange goldene Hose und eine silberne Bluse gesteckt, deren Farbakkord sich in Strümpfen und Schuhen wiederholt. Das Glitzern des Materials reflektiert das Schillernde des Bühnencharakters Cherubino, das quecksilbrige Lichtspiel auf den Stoffoberflächen seine unstete Energie – als Sinnbild für eine erotische Potenz, die wie eine Ankündigung den Raum erfüllt. Cherubino-Désirée, das Luxusgeschöpf, hat sich mit ihren langen und sehr schlanken Gliedmaßen so in den Louis-seize-Fauteuil gelümmelt, dass ihrer Trägheit eine beinahe aufreizende Wirkung zukommt. Ihre Beine hat sie nonchalant übereinandergeschlagen, ihr rechter Fuß ist aus dem Schuh gerutscht, wodurch sich der Übergang vom Sprung- zum Wadenbein unter dem Strumpf reizvoll abzeichnet. Den Kopf hat sie so zur Seite gelegt, dass damit eine leicht abschätzige Distanz signalisiert wird. Sie nimmt sich das Recht der Jugend, zu kokettieren und zu provozieren.

Auch wenn Mozarts Oper für Blanche nur ein Anlass war, um seinem Modell eine passende Rolle zu verleihen, so führt sein Porträt doch nahe an die sinnenfreudige und unbefangene Eigenart des Cherubino heran – sehr zum Verdruss des Malers selbst, der es schon 1907 als »verabscheuungswürdiges Gemälde« bezeichnete. Nachdem er Barrès abgeschworen hatte, schämte sich Blanche für den »so wollüstigen Cherubino«, den er »viel zu symbolisch« fand. Die Schuld dafür gab er Désirée Manfred, »dem verheerendsten aller Modelle«, das er gleichwohl sechzig Mal gemalt hatte. Es steht außer Frage, dass ihre außergewöhnliche Sinnlichkeit Blanche zu einem seiner brillantesten Bilder inspiriert hat. In der *Hochzeit des Figaro* ist »serpentello« (»Schlängelchen«) einer der vielen Beinamen Cherubinos. Schlängelt sich der schmale Körper Désirées nicht in doppelter S-Kurve arabeskenhaft dahin, begleitet von der Schlangenlinie des Möbels, das glänzt wie ihre Garderobe – oder wie das Schuppenkleid einer Schlange? [DD]

Literatur: *Blanche* 1997, S. 176 f. (François Bergot). – Roberts 2012, S. 76. – *Blanche* 2015, S. 90–93 (Stéphane-Jacques Addade).

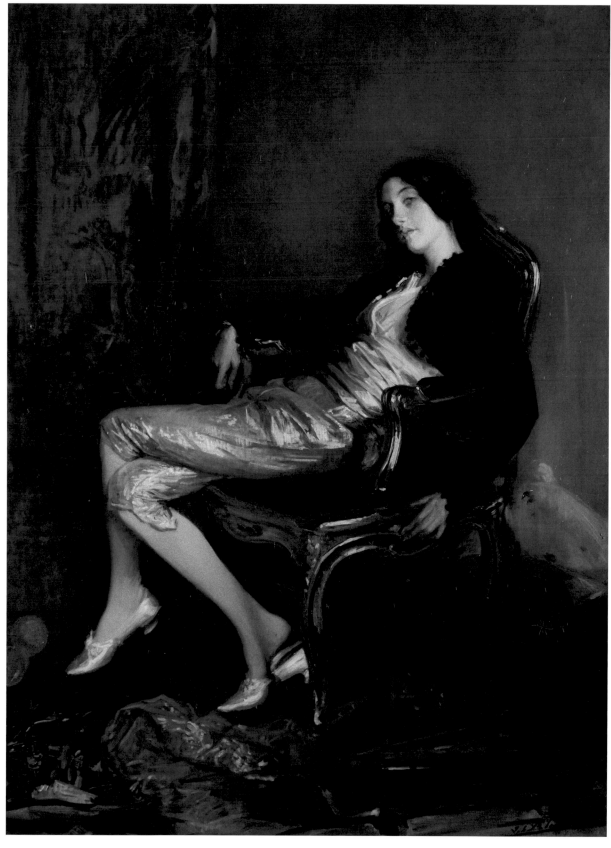

Kat. 42

Kat. 43
Emil Orlik (1870–1932)
Max Slevogt bei der Arbeit an den Wandbildern
in Neukastel/Pfalz | 1924
Öl auf Leinwand, 68,5 × 56,5 cm
Museum Pfalzgalerie Kaiserslautern (mpk),
Inv.-Nr. PFG 76/31

Emil Orlik machte sich in erster Linie als Druckgraphiker und
Porträtist einen Namen. Ab 1905 war er Lehrer an der Kunstge-
werbeschule in Berlin und entwarf Bühnenbilder und Kostüme
für Max Reinhardt. Er war eng befreundet mit Max Slevogt,
den er mehrere Male auf dessen Sommersitz Neukastel im Pfäl-
zer Wald besuchte. Slevogt hatte den 1914 erworbenen Gutshof
um einen Trakt mit Wohnzimmer, Musiksaal und Bibliothek
erweitert, den er mit Wandmalereien in Kaseinfarben gestal-
tete. Während Slevogts Fresken im Gartenpavillon von Neu-
Cladow bei Berlin (1911) mit Motiven aus der *Zauberflöte* nicht
erhalten sind, hat er an den Wänden von Neukastel ein beein-
druckendes Vermächtnis seiner lebenslangen Neigung zur Oper
und Inspiration durch die Musik Mozarts hinterlassen.

Nachdem erste Wandbilder von Orpheus, Papageno und Sieg-
fried Umbauarbeiten zum Opfer gefallen waren, schuf Slevogt
von Ende August bis Oktober 1924 im Musiksaal einen »Opern-
bilderbogen im Großen« (Slevogt an Johannes Guthmann,
31. Oktober 1924) mit Szenen aus Mozarts *Zauberflöte* und *Don
Giovanni* sowie Richard Wagners *Ring des Nibelungen*, Carl
Maria von Webers *Freischütz* und Johann Wolfgang Goethes
Faust II. Die Themenwahl wurde maßgeblich durch die Arbeit
an Bühnenbildern für *Don Giovanni* in Dresden und durch
einen Besuch der Bayreuther Festspiele im Sommer 1924 be-
fördert. Auf dem Rückweg erhielt Slevogt in Würzburg, wo er
seine Schulzeit verbracht hatte, durch Tiepolos Fresken in
der Residenz einen wichtigen Impuls für die Gestaltung seiner
Wandbilder. Die farbenfrohen Malereien erstrecken sich frei
über die oberen Wandbereiche, wobei auch die gliedernden
Wandstreifen von Figuren bevölkert werden.

In Orliks Gemälde steht Slevogt in Rückansicht zwischen Farb-
eimern und anderen Malutensilien in der Ecke des Musiksaals.
Konzentriert arbeitet er an der Figur des zusammengekauerten
Papageno, der auf einer Panflöte spielt. Um einen Käfig grup-
piert lauschen bunte Papageien dem Spiel des Vogelfängers.
Im Hintergrund sind vor einem leuchtend blauen Himmel die
Drei Damen zu erahnen. Für den faunenhaften Papageno, der in
warme Farben getaucht fast mit dem Hintergrund verschmilzt,
stand Slevogts Sohn Wolfgang Modell. Obwohl die Szene aus
der *Zauberflöte* noch unvollendet ist, strahlen die frischen Far-
ben bereits die Naturverbundenheit und Heiterkeit Papagenos

56
Max Slevogt, *Königin der Nacht und Papageno*, **1924,** Musiksaal in Neukastel.

124

Kat. 43

57
Max Slevogt, *Siegfrieds Tod und Don Giovanni,* **1924,** Musiksaal in Neukastel.

aus, mit der ihn auch Mozart musikalisch charakterisiert. Im Kontrast dazu schwebt auf der sich links anschließenden Wand – noch schemenhaft angelegt – die Königin der Nacht als drohende, dunkle Gestalt auf dem Mond herab [Abb. 56]. Am Boden kriecht Monostatos auf den benachbarten Vogelfänger zu. Slevogt verstand es, das dualistische Prinzip der Oper durch unterschiedliche malerische Mittel auf die Wand zu bannen und zugleich eine kompositorische Verbindung der einzelnen Figuren und Motive herzustellen.

Die in Orliks Gemälde rechts zu sehende graue Stützfigur flankiert die Tür zur Bibliothek. Jenseits davon bildet der im Wald liegende und in ein Horn blasende Siegfried den Auftakt der Szenen zu Wagners *Ring* [Abb. 57]. Slevogt standen die Opern Wagners sehr nahe, ja er glaubte, durch ihn Mozart besser zu verstehen. Nicht zufällig bilden Papageno und Siegfried daher sinnfällige Pendants; beide sind Ausdruck »jugendlich unbekümmerter Musikalität« (Passarge 1961). An der Längswand erstrecken sich weitere Szenen, die mit Siegfrieds Tod enden. Dieser korrespondiert wiederum mit dem Tod Don Giovannis, der die Züge des berühmten Baritons Francisco d'Andrade trägt. *Don Giovanni*, einer weiteren Mozart-Oper, die ihm sehr am Herzen lag (Kat. 41), bot Slevogt an der Nordwand die größte Bühne.

Bei der Ausmalung des Musiksaals handelt es sich kaum um eine lose Aneinanderreihung von dekorativen Wandfeldern, sondern um ein künstlerisch und musikalisch eng verzahntes Bildprogramm: Slevogt verbildlichte die Musik Mozarts und Wagners mithilfe von Figuren aus ihren Opern und setzte sie in Beziehung zueinander. Dabei verkörpern Papageno und Siegfried mit ihrer reinen Freude am Musizieren die Schöpferkraft, die auch Slevogt zeitlebens inspirierte.

Umgeben von den Opern seiner Lieblingskomponisten schuf sich Slevogt in seinem Alterssitz die ideale Kulisse für eigene virtuose Gesangsdarbietungen von Opernarien, von denen Zeitgenossen berichten. Dass er die Werke Mozarts nicht nur als Künstler, sondern auch als Musiker vollkommen durchdringen wollte, belegt der Ausspruch an Wilhelm Furtwängler: »In der Musik verstehe ich keinen Spaß, so wenig wie in jeder Kunst« (Guthmann 1948, S. 70). [CGo]

Literatur: Guthmann 1948, S. 70–72, 142. – Passarge 1961. – Imiela 1968, S. 229–237. – *Slevogt und Mozart* 1991, S. 40 f., 90–92. – *Slevogt. Briefe* 2018, S. 101 f., Nr. 60 und S. 215, Nr. 24.

Kat. 45

Kat. 46

Kat. 47

Kat. 48

Kat. 49

Kat. 44–49

Max Slevogt (1868–1932)
Die Zauberflöte. Randzeichnungen zu
Mozart's Handschrift | 1920
39 Radierungen und 8 Lichtdrucke,
je ca. 24 × 18 cm (Platte), ca. 34,5 × 25,5 cm bis 45 × 35 cm
(Blatt), verlegt bei Paul Cassirer in Berlin 1920
Staats- und Stadtbibliothek Augsburg, Inv.-Nr. MG IV 128

Kat. 44
Blatt Nr. 1: *Titelblatt*

Kat. 45
Blatt Nr. 2: *Ouvertüre*

Kat. 46
Blatt Nr. 28: *Der Hölle Rache kocht in meinem Herzen*

Kat. 47
Blatt Nr. 30: *In diesen Heilgen Hallen* (Lichtdruck)

Kat. 48
Blatt Nr. 39: *Tamino mein! Pamina mein!*

Kat. 49
Blatt Nr. 44: *Erst einen kleinen Papageno!*
dann eine kleine Papagena!

Die Zauberflöte, Mozarts letzte Bühnenschöpfung, laut eigenhändig geführtem Werkverzeichnis »eine teutsche Oper in 2 Aufzügen«, wartet mit der ganzen Fülle an Augen- und Ohreneffekten auf, welche die Theatermaschinerie des ausgehenden 18. Jahrhunderts zu bieten vermochte: zwölf Dekorationen, zehn Verwandlungen auf offener Bühne, drei Versenkungen und dreimaliger Einsatz eines blumengeschmückten Flugwerks, dazu Bühnenaufbauten, die betreten werden konnten, schließlich Feuer- und Wasserillusionen. Achtzehn Gesangssolisten sind gefordert, außerdem singende Gruppen von Priestern, Sklaven und Gefolge, nicht zu vergessen vier Sprechrollen für Priester und Sklaven. Ungewöhnliche Kostüme wurden neu geschneidert wie das »prächtige javonische [japanische, UK] Jagdkleid« Taminos oder das üppig mit Federn bestückte Gewand Papagenos. Tierverkleidungen kamen zum Einsatz, solche von Affen sind bezeugt, auch von Löwen – schließlich spannt Sarastro sechs dieser Königstiere vor seinen Triumphwagen. Dieser sonst kaum je im Musiktheater der Zeit anzutreffende Reichtum reizte Künstler von Beginn der Wirkungsgeschichte der *Zauberflöte* an zur bildnerischen Ausgestaltung einzelner Szenen, dies auch unabhängig von Aufführungen.

Einen Höhepunkt derartiger Werkadaptionen – zumindest dem Umfang nach, aber gewiss auch künstlerisch – markiert der Zyklus von 39 Radierungen und 8 Lichtdrucken, den der deutsche Maler und Graphiker des deutschen Impressionismus Max Slevogt 1919 erstmals ausstellte und der im Folgejahr als 17. Werk der Pan-Presse Berlin bei Paul Cassirer herauskam.

Die Sammlung hatte den Künstler fast zehn Jahre hindurch immer wieder beschäftigt und eine wechselvolle Entstehungsgeschichte mit manchen verworfenen Entwürfen und Fassungen durchlaufen. Einen entscheidenden Impuls erhielt das Vorhaben 1917 durch den Pianisten, Musikpädagogen und Kulturpolitiker Leo Kestenberg, der Slevogt vorschlug, die ausgewählten Stellen aus der *Zauberflöte* statt einem modernen Partiturdruck besser dem in Berlin aufbewahrten Autograph zu entnehmen, mithin die Feinheit der Radiernadel mit der feingliedrigen Notenhandschrift Mozarts korrespondieren zu lassen. Der Künstler war von der Idee begeistert, wie er brieflich bekundete:

> »Sie haben vollkommen recht, auf die Lösung dieser schwierigen
> Frage stolz zu sein, denn sie ist nach meiner Meinung völlig geglückt, u. wird, hoffe ich, mit der Zeichnung ein[e] ausgezeichnete
> Harmonie ergeben können! Die Handschrift – u. gerade Mozarts –
> ist eben unglaublich anregend – u. ein technisches Mißverhältnis
> [zu gedruckten Noten, UK] abgehalten!«

Das Titelblatt (Kat. 44) kann in der Art eines Emblems gedeutet werden. Als »inscriptio« oder Motto prangt der Operntitel in Slevogts Handschrift am Kopf des Blattes. Die Mitte wird von der »pictura«, einer bildlichen Darstellung, sowie einer Umschrift beherrscht. Wie eine erläuternde »subscriptio« klärt eine Notenzeile über den Inhalt des Bildes auf, mit den Worten Paminas vor der Feuerprobe an ihren Geliebten Tamino: »Es schnitt in einer Zauberstunde mein Vater sie [die Zauberflöte] aus tiefstem Grunde der tausendjähr'gen Eiche aus.« Slevogt stellt das Geschehen zwar getreu dem Textbuch in eine Sturmszene hinein, verzichtet aber auf eine mythologische Überhöhung dieser Urgeschichte. Vielmehr scheint es Mozart selbst zu sein, der das titelgebende Zauberinstrument herrichtet – ein reizend-spielerischer Gedanke.

Mit dem Blatt zur Ouvertüre (Kat. 45) thematisiert Slevogt das dualistische Weltverständnis, das in der *Zauberflöte* herrscht, hier vertreten einerseits durch die hehre Welt der Priester um Sarastro, angeordnet um die dominierenden Taktsäulen der eröffnenden Bläsersignale, andererseits durch die kreatürliche Lebenszugewandtheit des Naturpaars Papageno und Papagena, beide aus der Hocke tanzend über der Notenzeile mit dem Fugato-Hauptthema des Ouvertüren-Allegros.

Die Sphäre des lebensbedrohenden Bösen repräsentiert die Königin der Nacht, deren furioser Arie »Der Hölle Rache kocht in meinem Herzen« Blatt 28 gewidmet ist (Kat. 46). Dunkelheit und Grauen beherrschen die Szene – kaum dringt der Mond durch die tiefgeätzte, holzschnittartige Schwärze. Diese hat auch die Königin erfasst, nicht aber die verzweifelte Pamina, die allem Unheil zum Trotz mit abgewandtem Gesicht als weiße Leidensgestalt in der unteren rechten Bildecke steht.

Welch ein Kontrast dazu auf Blatt 30 der Tempel des Sarastro! (Kat. 47) Mozarts Notenhandschrift zum Beginn der Arie »In diesen heil'gen Hallen« füllt den Torbogen aus, zu dem die Stufen hinaufführen und vor dem Priester von Weisheit, Vernunft

und Natur künden. Wer als »verlorener Sohn« zu dieser Stätte strebt und niederfällt, den nimmt ein gnädiger Vater auf. Liebe besiegt alles: »Tamino mein! Pamina mein!«.

Blatt 39 stellt das Lichtpaar Tamino und Pamina erstmals als Liebende dar, sie hingegeben an seinen Schultern hängend, er zärtlich ihr seinen Blick schenkend (Kat. 48). Dass sich dieser Moment vor dem Hintergrund einer durchaus bedrohlich scheinenden Örtlichkeit ereignet, weist darauf hin, dass die beiden zwar ihre Liebe einander mit dem »mein« besiegelt haben, deren letzte Beglaubigung durch das gemeinsame Bestehen der letzten Prüfung aber noch aussteht.

So geistig wie moralisch hochstehend die Prinzipien des ›hohen‹ Paars und dessen Welt auch sein mögen: In der *Zauberflöte* haben sie ihren Triumph mit der sich bahnbrechenden Energie kreatürlichen Lebens zu teilen. Blatt 44 (Kat. 49) vermittelt einen Eindruck von der überbordenden Kraft naturhaften, ganz auf Lebenserhalt gerichteten Liebens: »Erst einen kleinen Papageno! Dann eine kleine Papagena!« wünscht sich das ›niedere‹ Paar. Dass die Erfüllung nicht ausbleibt, führt das Puttengewusel vor Augen, dessen Papageno und Papagena kaum Herr zu werden scheinen, das aber als Freudenquelle ohne Ende sprudelt. [UK]

Literatur: Imiela 1996, S. 15–23. – Dieckmann 2018.

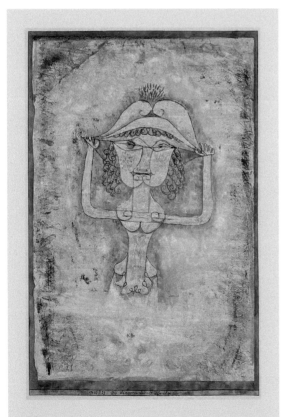

58
Paul Klee, *Die Sängerin L. als Fiordiligi*, 1923, Privatbesitz.

Kat. 50
Paul Klee (1879–1940)
Die Sängerin der komischen Oper | 1925
Lithographie, aquarelliert auf Büttenpapier, 60,7 × 46 cm
Museum Ulm, Inv.-Nr. 1954.2153

Klee widmete sein bedeutendstes Opernbild einer Frau im Zwiespalt: Fiordiligi, einer der beiden jungen Damen, die in Mozarts *Così fan tutte* einer Treueprobe unterzogen werden. 1923 beschäftigte sich Klee erstmals intensiv mit dem Motiv und gab dem zentralen Aquarell der Bildreihe den Titel *Die Sängerin L. als Fiordiligi* [Abb. 58]. Noch im selben Jahr tragen weitere Fassungen den Titel *Die Sängerin der komischen Oper*, wie auch die zwei Jahre später entstandenen Lithographien, von denen Klee insgesamt elf Stück anfertigte. Sechs davon dienten als Jahresgabe für einen privaten Förderkreis, der sich zur Unterstützung des Künstlers gebildet hatte. Laut handschriftlichem Vermerk war das hier ausgestellte aquarellierte Ulmer Blatt für Rudolf Ibach bestimmt, den Inhaber einer Klavierfabrik und Sammler moderner Kunst, besonders von Werken Klees.

Fiordiligi muss sich eingestehen, dass sie, ungeachtet ihrer Liebe zu Guglielmo, auch Gefühle für den exotischen Fremden empfindet. Fest entschlossen, ihre Standhaftigkeit nicht weiter zu gefährden, lässt sie sich in der dreizehnten Szene des zweiten Aktes die Uniform Guglielmos bringen, um ihm in die Schlacht zu folgen. Klees Fiordiligi setzt sich gerade forsch den Zweispitz auf, dessen formale Gestaltung, ebenso wie die der zusammengekniffenen Augen, an ein weibliches Genital erinnert. Die Locken lassen an unvollendete Violinschlüssel denken. Abgewandelt als Voluten setzt Klee dieses bestimmende Motiv auch bei Hut und Mund, bei der Brust und beim Schoß variiert ein.

Mit dem Titel *Die Sängerin L. als Fiordiligi* am Anfang der Reihe lockte Klee die Betrachter auf die Fährte eines Rollenporträts. Über die Identität der Sängerin L. wurden verschiedene Mutmaßungen angestellt. Lily Klee hielt in ihren unveröffentlichten Lebenserinnerungen fest, dass es sich um Hermine Bosetti handele, eine Sopranistin, die bis 1925 unter anderem in München die Fiordiligi sang und die Klee sehr schätzte (Hopfengart 2018, S. 92). Felix Klee hingegen berichtete, es handele sich um Priska Aich, die in Weimar auftrat (Moe 1986, S. 214). Aich unterhielt eine außereheliche Beziehung zu dem Dirigenten Ernst Latzko, der die Sängerin 1923 beim Weimarer Mozartfest als Fiordiligi einsetzen wollte (Gottdang 2018, S. 154). Latzko wiederum heiratete 1925 die Sopranistin Mali Trummer, mit Paul Klee und Wassily Kandinsky als Trauzeugen. Mali Trummer kam 1921 an das Deutsche Nationaltheater in Weimar, wo sie sogleich unter anderem in Otto Nicolais *Lustigen Weibern von Windsor* und als Papagena in Mozarts *Zauberflöte* auftrat (Weber 2002, S. 33 f.), also durchaus auch berechtigt wäre, den Titel einer *Sängerin der komischen Oper* zu tragen. Allein für Bosetti lässt sich die Rolle der Fiordiligi nachweisen, doch keine der drei Sängerinnen trug einen Namen, aus dem sich »L.« ableiten ließe, bei

Kat. 50

Trummer und Aich wäre immerhin eine Anspielung auf Latzko für Eingeweihte dechiffrierbar gewesen. Allerdings ist der Werkprozess bei Klee generell so komplex, verwob der Künstler so feinsinnig mehrere Bedeutungsebenen miteinander, dass die Vorstellung, das Blatt reagiere tagesaktuell auf eine bestimmte Aufführung, zu kurz greift. Die Umbenennung in *Die Sängerin der komischen Oper* macht aus dem vermeintlichen Rollenporträt ohnehin einen Rollentypus. [AG]

Literatur: Moe 1986. – Weber 2002. – Gottdang 2018. – Hopfengart 2018.

Kat. 51
Hannah Höch (1889–1987)
Mozart | um 1930
Tusche und Bleistift auf Papier, 22 × 17 cm
Privatbesitz

Kat. 52
Hannah Höch (1889–1987)
Mozart | um 1930
Tusche und Bleistift auf Papier, 20 × 14 cm
Privatbesitz

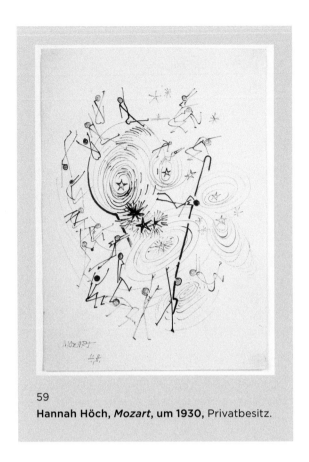

59
Hannah Höch, *Mozart*, um 1930, Privatbesitz.

Ovale, Sterne, gewellte Linien, geschwungene Bögen, spitzwinklige Dreiecke, stilisierte Figuren – diese und ähnliche Motive kehren in den hier gezeigten Tuschezeichnungen Hannah Höchs mehrfach wieder und verdichten sich zu spielerischen, vieldeutigen Kompositionen. Durch den beigegebenen Titel *Mozart* werden sie gewissermaßen zu Klangcollagen mit musikalischen Patterns: Man ist automatisch versucht, sich bestimmte Werke Mozarts ins Gedächtnis zu rufen und diese mit den graphischen Symbolen zu assoziieren. In Kat. 51 markiert eine parabelförmige Linie mit senkrechten Zäsuren einen größeren musikalischen Bogen, der durch Flächen mit kleinteiligen, repetitiven Motiven überschnitten wird. Serpentinenartig bewegen sich Wellenlinien in luftige Höhen, zwischen denen sechs Figuren zu tanzen scheinen. Sie erinnern in ihrer geometrischen Anlage an Oskar Schlemmers *Triadisches Ballett* von 1922, jedoch wirken Höchs Zeichnungen im Gegensatz zu den strengen Bauhausgraphiken mit musikalischen Sujets weitaus spontaner und lebhafter.

Bei Kat. 52 fällt eine Ansammlung kleiner Figuren ins Auge: Ein Orchester oder ein Chor, an dessen Spitze ein Dirigent mit ausgebreiteten Armen steht? Oder ein Auditorium, das der Musik lauscht, welche die gesamte zeichnerische Komposition durchfließt und aufstrebende Energien freisetzt? Sind die tropfenförmigen Elemente im unteren Bereich vielleicht ein Hinweis auf das »Lacrimosa« in Mozarts *Requiem*?

Auch wenn Höch für ihre Fotomontagen bekannt ist, deren gesellschaftskritisches Potenzial sie Zeit ihres Lebens auslotete, ließ sie sich ungern auf einen Stil festlegen und schuf ebenso

Gemälde und Zeichnungen, die zwischen Figuration und Abstraktion changieren. Die ausgestellten Blätter gehören zu einer wenig bekannten Serie, die um 1930 entstanden sein dürfte. Ein weiteres Blatt [Abb. 59], das einen aus Spiralen aufgebauten, von akrobatischen Figuren umgebenen Wanderer zeigt, stellt abermals die spielerischen Aspekte der Musik in den Vordergrund. Oder ist es gar der mühsame Weg des Komponierens, bei dem unmittelbare Einfälle für sternenförmige Funken der Inspiration sorgen? Die quadratische Zeichnung [Abb. 60], die eine weihevolle Stimmung heraufbeschwört, könnte eine Szene aus der *Zauberflöte* meinen: Tamino und Pamina bestehen unter dem Triumphgesang der Priesterschaft die Feuer- und Wasserprobe – angedeutet durch herabströmendes Wasser und die Wandlung der zwei Figuren von Schwarz zu Weiß.

Da der Entstehungskontext der Serie unklar ist, muss offenbleiben, ob tatsächlich derart enge Bezüge zu bestimmten Musikstücken intendiert sind oder ob Höch allgemeiner das Wesen von Mozarts Musik in verschiedenen Facetten einzufangen versuchte. Dass sie in Berlin gerne klassische Konzerte besuchte, legen Konzertkarten und -programme in ihrem Nachlass in der Berlinischen Galerie nahe, darunter Stücke von Beethoven und Mozart, etwa eine Aufführung der *Jupiter-Sinfonie* 1918. In den 1930er-Jahren war sie mit dem Pianisten Kurt-Heinz Matthies verheiratet und zählte Komponisten und Musikkritiker zu ihren Freunden. In Notizen und ihrem Tagebuch hielt sie begeistert musikalische Erfahrungen fest: »soeben

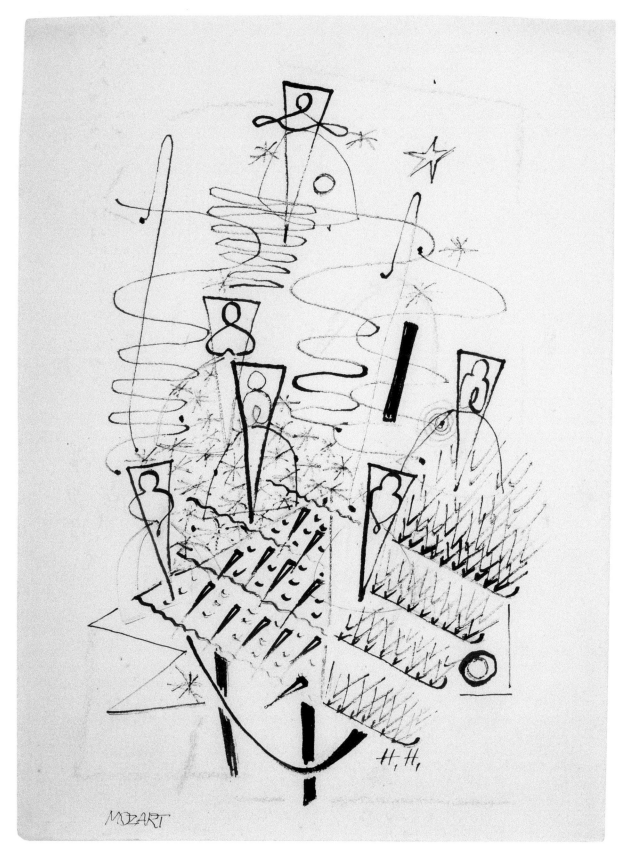

Kat. 51

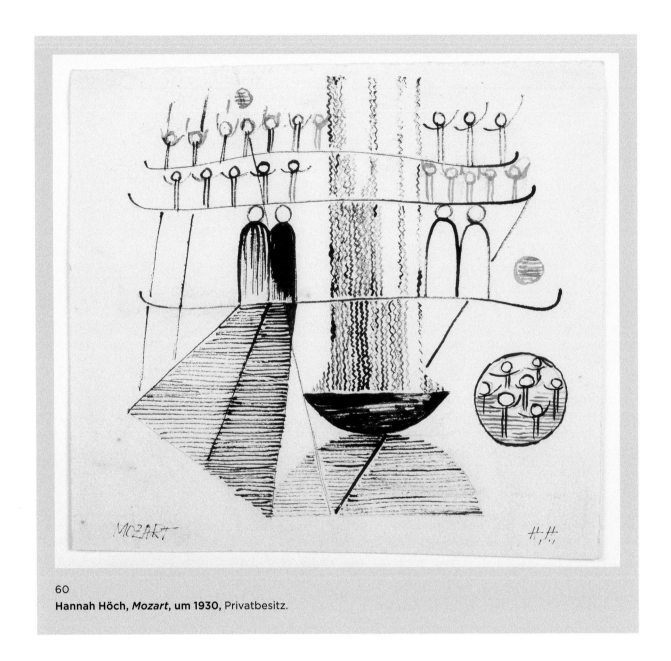

60

Hannah Höch, *Mozart*, um 1930, Privatbesitz.

Radio gehört; Mozart: Rondo D-Dur (es ist schon märchenhaft entzückend)« (7. Februar 1938).

Höch scheint in den Zeichnungen ihre persönlichen Empfindungen beim Hören der Musik Mozarts – vielleicht ein Rondo? – auf das Papier gebracht zu haben. Sie übersetzte Klänge in Zeichen, deren Semantik sich uns nicht eindeutig erschließt. Der Notentext wurde zu einem Bild, einer assoziationsreichen Komposition. Weist sie damit nicht sogar auf graphische Notationen zeitgenössischer Komponisten voraus?

Die Zeichnungen lassen darüber hinaus Parallelen zur Bildsprache des Dadaismus erkennen, dem Höch eng verbunden war. Raoul Hausmann und Kurt Schwitters kreierten in den 1920er-Jahren ähnliche Federzeichnungen mit wiederkehrenden Symbolen, um ihre Lautgedichte zu visualisieren. Die Da-

daisten wollten auch in der Musik revolutionäre Wege beschreiten und standen der klassischen Musik als Ausdruck des Bildungsbürgertums kritisch gegenüber. Ebenso die Novembergruppe, der Höch von 1920 bis 1931 angehörte, mit ihren experimentellen Abendkonzerten. Angesichts dieses künstlerischen Hintergrundes erscheint ihre Auseinandersetzung mit Mozarts Musik ungewöhnlich, macht aber umso deutlicher, welche kreativen Kräfte diese über bestimmte Kunstströmungen hinweg freisetzte. In den 1970er-Jahren hat sich Höch Mozart noch einmal zugewandt und entwarf Bühnenbilder für *Così fan tutte*, zu denen allerdings wenig bekannt ist. [CGo]

Literatur: *Mozart in Art* 1990, S. 142–145. – *Klang der Bilder* 1996 (1985), S. 140 f. – *Höch. Lebenscollage* 1995, S. 597.

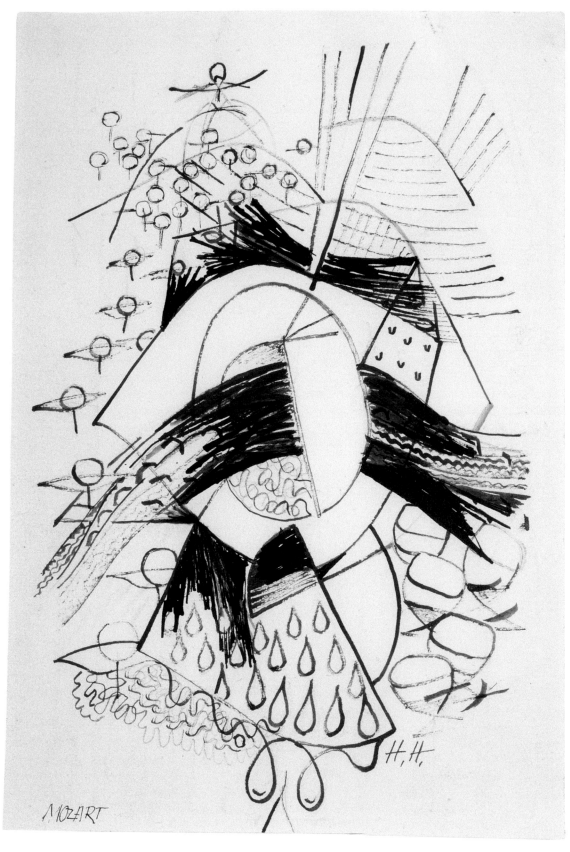

MOZART

Kat. 52

Kat. 53
Raoul Dufy (1877–1953)
Mozart-concert | 1951
Öl auf Leinwand, 51 × 66 cm
Staatsgalerie Stuttgart, Inv.-Nr. 2552, erworben 1959

Musik durchzieht das Leben und Schaffen von Raoul Dufy wie
ein roter Faden. Leuchtende Farben legen sich auf seine Lein-
wände wie ein Klangteppich im Konzertsaal – Begriffe wie
Klangfarben oder Farbtöne drängen sich geradezu auf.

Seit seiner Kindheit war Dufy von Musik umgeben: Er spielte
selbst Geige, sein Vater und sein Bruder Léon waren nebenbe-
ruflich als Organisten tätig, sein Bruder Gaston war Heraus-
geber der Musikzeitschrift *Courrier Musical*. 1902 entstand
Dufys erstes der Musik gewidmetes Gemälde: Eine Darstellung
des Orchesters seiner Heimatstadt Le Havre. Seine große Ver-
ehrung von Johann Sebastian Bach, Frédéric Chopin, Claude
Debussy und vor allem Wolfgang Amadé Mozart fand ihren
malerischen Ausdruck ab 1915 in einer Reihe von Stillleben aus
Musikinstrumenten, Partituren oder Büsten. Mit gut zwanzig
Werken widmete er Mozart die meisten dieser gemalten Hom-
magen [Abb. 61].

Als er in den 1930er-Jahren Proben des Orchestre de la Société
du Conservatoire in Paris beiwohnte, saß er laut dem Dirigen-
ten Charles Münch mitten unter den Musizierenden in nächs-

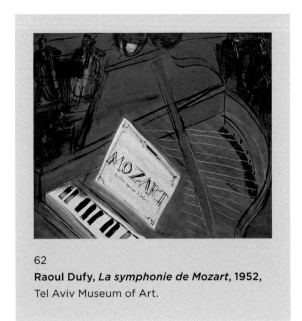

62
Raoul Dufy, *La symphonie de Mozart*, 1952,
Tel Aviv Museum of Art.

ter Nähe des Perkussionisten und zeichnete unablässig, um die
Individualität jedes einzelnen Instrumentes zu erfassen; er
wurde gewissermaßen zum Mitspieler, der die musikalischen
Linien nachzeichnete. Dieses intensive Eintauchen in die
Musik ist nicht nur Merkmal, sondern Bedingung für Dufys
Kunstschaffen. Ab 1941 entstand daraus die Serie der *Orches-
tres*, die ihn bis an sein Lebensende begleitete: Er malte sowohl
unzählige Konzertsäle mit großen Sinfonieorchestern als auch
intime Streichquartette. Welche Musikstücke dort so lebhaft
gespielt werden, bleibt zumeist den Betrachtenden überlassen.

Im ausgestellten Gemälde wird allerdings seine Vorliebe für die
Musik Mozarts deutlich. Sein Name prangt plakativ auf der
Partitur am Klavier und evoziert den Klang des Dargestellten.
Während viele seiner Orchesterdarstellungen die Raumwir-
kung der prachtvollen Konzertsäle – meist von einem erhöhten
Standpunkt aus – mit einem Meer aus Musizierenden entfalten,
fokussiert sich Dufy im *Mozart-concert* auf einen nahsichtigen
Ausschnitt; wohl eine Reverenz an die Orchestergemälde von
Edgar Degas, an dem er sich in seinem Frühwerk orientierte.
Der Betrachter ist mitten unter dem Orchester und greift förm-
lich in die Tasten des Klaviers. Die betörende Wirkung der
Musik überträgt Dufy durch die Gestik der Musiker, besonders
des Solo-Geigers im Vordergrund: Konzentriert und versunken
in ihr Spiel haben sie die Augen meist geschlossen und den
Kopf hingebungsvoll geneigt. Sie verschreiben sich voll und
ganz der Partitur, die den Mittelpunkt der Komposition bildet.
Dufy lässt die schwarzen Konturen der Personen und Instru-
mente einem lockeren Rhythmus folgen, bei dem bestimmte
Formen wie musikalische Muster wiederkehren, während sich
die Farbflächen frei ausdehnen – eine Leichtigkeit und Lebhaf-
tigkeit der Malweise, die sich der Musik Mozarts annähert.

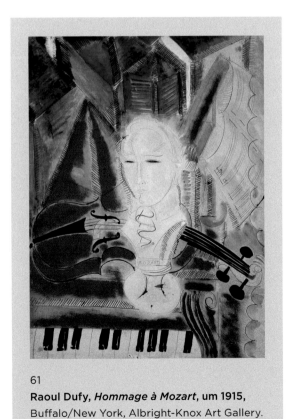

61
Raoul Dufy, *Hommage à Mozart*, um 1915,
Buffalo/New York, Albright-Knox Art Gallery.

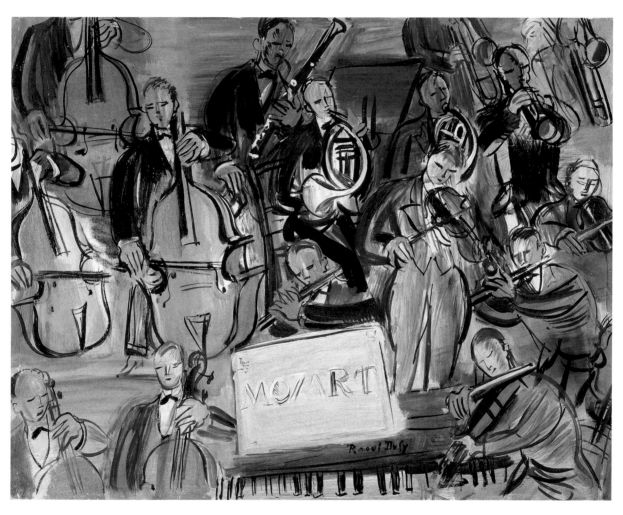

Kat. 53 (Ausschnitt auf folgender Doppelseite)

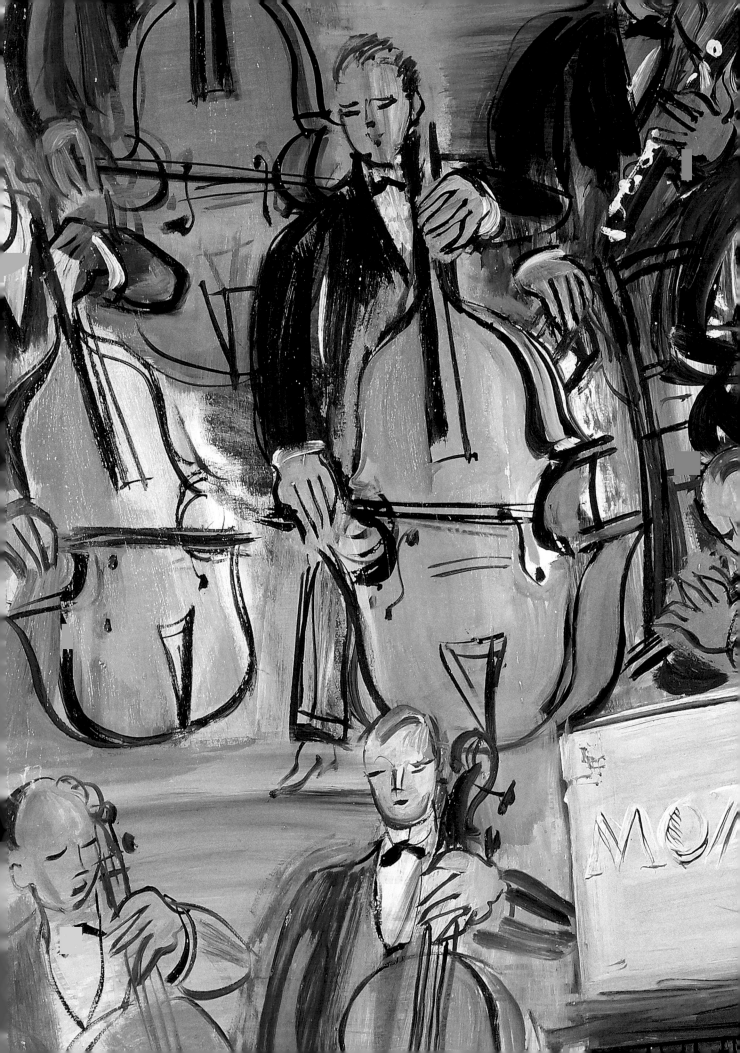

Dufys Orchesterbilder gehen weit über die rein ikonographische Wiedergabe eines Konzertabends hinaus. Besonders in seinem Spätwerk war es vielmehr sein erklärtes Ziel, klangliche und malerische Effekte zu synthetisieren. Auf der Rückseite eines Aquarells beschreibt er die Zuordnung von visuellen Zeichen und Farben zu bestimmten Instrumenten (Zitat s. S. 35). Indem er Instrumentengruppen oder das gesamte Orchester in eine Farbe taucht, übersetzt er musikalische Eindrücke in eine ›tonale‹, bisweilen monochrome Malerei. Auch einem Klavierkonzert von Mozart verleiht er dadurch eine bestimmte Klangfarbe [Abb. 62]. Treffend formulierte es sein Freund, der berühmte katalanische Cellist Pablo Casals: »Ich kann nicht sagen, welches Stück dein Orchester spielt, aber ich weiß, in welcher Tonart es geschrieben ist« (Perez-Tibi 1989, S. 292). [CGo]

Literatur: Courthion 1951, S. 60. – Laffaille 1977, S. 79–87, Nr. 1490–1505 (*Hommages à Mozart*) und S. 11–41, Nr. 1389–1434 (Orchester-Gemälde). – Würtenberger 1979, S. 169 f. – Perez-Tibi 1989, S. 290–298. – *Dufy* 1996, S. 30–34.

63
Tom Phillips, *Oh Mozart Mozart* (aus *The Mozart Portfolio*), 1990, Besitz des Künstlers.

Kat. 54
Tom Phillips (geb. 1937)
Mozart (aus der Serie *Composers*) | 1980
Siebdruck, 48,3 × 52,7 cm (Platte), 69,2 × 71,8 cm (Blatt)
Besitz des Künstlers

Tom Phillips ist eine der profiliertesten Erscheinungen der zeitgenössischen britischen Kunst. Er ist Maler, Illustrator, Fotograf, Schriftsteller, Komponist, Librettist, Bühnenbildner, Fernsehproduzent, Dichter, Kalligraph, Bildhauer, Textil- und Mosaikdesigner und einiges mehr. Seine Nähe zur Musik (er schrieb mehrere Opern) schlug sich in dem noch immer nicht abgeschlossenen Zyklus *Composers* nieder. Die Idee entstand, als ein Verlag ihn in den 1970er-Jahren für Illustrationen zu einer Musikenzyklopädie gewinnen wollte, verselbstständigte sich aber bald. Die Serie besteht aus Siebdruckcollagen von gleichbleibendem Format, die sich den zahlreichen Komponisten, die für Phillips von Bedeutung sind, auf so konzeptualistische wie assoziative Weise nähern. Jede einzelne dieser Hommagen – an Johann Sebastian Bach, John Cage, Frédéric Chopin, Claude Debussy, Edward Elgar, Arnold Schönberg, Robert Schumann, Karlheinz Stockhausen, Igor Strawinsky, Richard Wagner und viele andere – eröffnet einen eigenen visuellen Kosmos. Gemeinsam ist den Bildern jedoch, dass sie ein Porträt des jeweiligen Musikers enthalten.

In *Mozart* ist dies ein Bildnis des Wunderkindes, das Phillips in der Zeitschrift *The Boy's Own Paper* fand, die in England zwischen 1879 und 1967 erschien. Das Bildnis befindet sich auf einer Kugel, die zerborsten ist wie eine Glühbirne; der untere Teil fehlt. Möglicherweise verweist die sphärische Form auf die Mozartkugel, das erfolgreichste Merchandising-Produkt des Mozartkultes, und die Fragmentierung auf die in der Umschrift angeprangerte Mozartvergessenheit. Die zwei Reihen lilafarbener, schablonierter Buchstaben ergeben eine elegische Klage: »OH MOZART MOZART · HOW THEY FORGET HOW THEY FORGET YOU · HOW CAN IT HELP YOU NOW ALL THEIR STATUES & FESTIVALS THEIR CAFES & POSTCARDS & MARZIPAN SWEETS ·· OH MOZART HOW THEY FORGET!!«

Inhaltlich bezieht sich die Collage also nicht auf die Musik, sondern auf Leben und Nachleben Mozarts. Der typographische Anteil erinnert an die Inschriften, die mittelalterliche Grabplatten von allen vier Seiten umgeben. Phillips richtet seine künstlerische Phantasie häufig auf Formen des Gedenkens, er schuf Denkmäler für profane und sakrale Räume, darunter Westminster Abbey und Westminster Cathedral. Der Gedanke der überindividuellen *memoria* steht letztlich auch hinter seinen zahlreichen Porträts von prominenten Figuren der britischen Kulturszene wie Brian Eno, Samuel Beckett oder Salman Rushdie – 1989 erhielt er als zweiter Künstler überhaupt eine Einzelausstellung in der Londoner National Portrait Gallery.

Die durch das klischierte Bildnis als solche ausgezeichnete Mozartkugel, wenn wir sie so nennen wollen, schiebt sich von links

Kat. 54

in das Bildfeld hinein oder besser: Sie schwebt darüber. Auf den ersten Blick sieht es so aus, als schauten wir von oben auf das Filztuch eines Billardfeldes. Beim zweiten Hinsehen bemerken wir jedoch, dass die nach dem Zufallsprinzip darauf verteilten Kugeln – »billiards in progress«, wie der Künstler schreibt – nie ganz zu sehen sind, sondern immer an einer Seite überschnitten werden. Auf diese Weise stellt sich die Wahrnehmung ein, dass hier mehrere Filzflächen übereinandergelegt sind. Ist diese Gleichzeitigkeit der Ebenen, in Zusammenschau mit den verschwindenden oder auftauchenden Kugeln, eine Bildmetapher für den unergründlichen Wechsel menschlicher Fährnisse und Begegnungen? Dafür bemüht Phillips gerade für Mozart das Billardspiel, weil dieser ein leidenschaftlicher Billardspieler war. »Wann ein berühmter Billardspieler in Wien ankam, hat's ihn mehr interessiert als ein berühmter Musiker. Er spielte hoch, ganze Nächte hindurch, er war sehr leichtsinnig«, erfahren wir von dem Haydn-Schüler Franz Seraph Destouches (Boisserée 1862, S. 293).

»Mozart«, notiert Phillips zu seinem Werk, »war ein eifriger Spieler, konnte aber mitten in der Partie abbrechen, um ein Musikstück hinzukritzeln.« Im englischen Text verwendet er das Verb »break off« und fügt hinzu, dass beim Billard auch die Spieleröffnung als »Break« bezeichnet wird. Auf beides, auf Abbruch und Anfang, beziehen sich die einzigen nichtfarbigen Partien des Bildes. Die schwarze Kreisfläche, die unter der rechten oberen Ecke hervorlugt, könnte für die schwarze Acht gehalten werden, zumal sie von einem gleichseitigen Dreieck umgeben ist, das wiederum an das Triangel erinnert, in dem die Kugeln vor Beginn des Spiels gesammelt und geordnet werden. Nachdem es angehoben ist, zielt der erste Stoß in Richtung des Dreiecks aus Kugeln und setzt so das Spiel in Gang. Der rechte Schenkel verläuft nicht parallel zur Vertikale des (inneren und äußeren) Bildrandes, wie es der Position des Triangels auf der Spielfläche entspräche, sondern leicht gekippt, dadurch als einziges Element wenige Millimeter in das weiße Blatt hineinragend.

Das Auge empfindet diese Abweichung als Störung. Es bleibt aber nicht bei diesem einen Hinweis darauf, dass das Leben immer ›auf der Kippe‹ steht und selbst die geometrische Perfektion zur Ausdrucksträgerin von Unwägbarkeit werden kann. Mit der schwarzen Kreisfläche ist nach Aussage des Künstlers ein *funeral hat* gemeint, wie er teilweise heute noch auf Beerdigungen getragen wird. Von diesem Motiv geht ein breiter, unregelmäßig geränderter schwarzer Streifen aus, der das Filzgrün in diagonaler Richtung unterbricht. Gesäumt wird er von weißen Rändern, unregelmäßig auch sie, was zusammengenommen den Eindruck des Ausgerissenen erweckt.

Allein dieser schwarze Riss unterbricht die Schenkel des Dreiecks, die ansonsten die ›oberste‹ Bildebene bilden (sie überschneiden auch die umlaufende Schrift). So entsteht ein Vexierbild, denn das Schwarz taucht ja ›unterhalb‹ des Rahmens auf. Es ist stärker als die Logik und bezwingt die Geometrie. Die Spieleröffnung wird behindert; rechnen wir das Trauermotiv des Hutes ein, so wird das Spiel des Lebens hier vorzeitig unterbrochen. Der schwarze Riss ist der Abgrund zum Nichts, in den das Leben plötzlich gerissen wird. Vor diesem Hintergrund mag sich auch die Zerbrochenheit der Mozartkugel insofern erklären, als sie das jähe Ende eines wundersam begonnenen Lebens veranschaulichen könnte. Aus der Hommage an Mozart würde so eine Parabel auf die bedrohliche Unvorhersehbarkeit der menschlichen Existenz.

Mozart ist der einzige Komponist der *Composers*-Serie, den sich Phillips noch einmal in einem separaten Kunstwerk vorgenommen hat. 1990 schuf er eine Radierung mit annähernd demselben, aber anders angeordnetem Text [Abb. 63]. Darüber steht ein Bildfeld, mit dem Phillips die Aussage Mozarts, »daß ich Salzburg und die ihnwonner, ich rede von gebohrnen Salzburgern, nicht leiden kann«, in eine Art graphische Partitur übersetzen wollte. Unten rechts werden Rahmen und Text (darunter das Wort »Sweets«) vom ausgebreiteten Papier einer Mozartkugel verdeckt – einem Siegel ähnlich, so als solle das Klagende der Worte damit besiegelt werden. Rückwirkend mag das Motiv die Interpretation der Billardkugeln in *Mozart* als Ausdruck der Banalisierung des Gedenkens bestätigen. [DD]

Literatur: Phillips 1992, S. 126. – Mitteilung des Künstlers, 01.01.2021.

Kat. 55
Gerhard Richter (geb. 1932)
Mozart (472-1) | 1981
Öl auf Leinwand, 50 × 70 cm
Privatsammlung München

Gerhard Richter ist nicht nur der berühmteste deutsche Maler der Gegenwart, sondern auch ein Künstler, der sich allen kategorialen Festlegungen entzieht: Er malt fotorealistisch und abstrakt (und alles dazwischen), er ist emotional und reflektiert, ironisch und ernst, intellektuell und ausdrucksstark, hochsensibel und objektiv bis zur Selbstverleugnung. »Ich habe kein Programm, keinen Stil, kein Anliegen«, sagt er – und sichert sich damit eine umfassende künstlerische Freiheit.

Gegenüber der vorhergehenden Werkreihe seiner monochromen »Grauen Bilder« vollzog Richter 1976 eine radikale Kehrtwende: »So kann man nicht leben, und deshalb entschied ich mich, das genaue Gegenteil zu machen.« Dieses Gegenteil sind die farbensprühenden »Abstrakten Bilder«, in denen das Zusammenspiel aus geometrischen Strukturen und frei flottierenden Farbströmen eine mitreißende und doch ungreifbare räumliche Suggestion entfaltet, zumal nach dem Nullpunkt der »Grauen Bilder«.

Das Blau wurde mit der Rakel aufgetragen, dem Abstreifholz für überschüssige Farbe. Diese Technik, die dem Zufall Raum gibt, betrachtet Richter als einen Modus der Distanzierung, um eine ins Allgemeine zielende Bedeutung nicht durch persönliche Beteiligung zu gefährden. »Etwas entstehen zu lassen, anstatt zu kreieren«, lautet der mit der Rakel beschrittene Weg, um ein zentrales Problem seiner Malerei anzugehen: Wie es möglich sei, sich selbst aus seinen Werken herauszuhalten und dennoch die Kontrolle über sie zu behalten, damit »etwas entsteht, was ich nicht kenne, nicht planen konnte, was besser, klüger ist als ich, was dann auch allgemeiner ist«.

Auch wenn in der Literatur davor gewarnt wird, dass die sporadisch von Richter vergebenen Titel seiner abstrakten Bilder »als Einstieg in ihre Interpretation nur bedingt hilfreich sind« (Elger 2013), so verdient es doch Aufmerksamkeit, dass *Mozart* das erste abstrakte Bild überhaupt ist, das er betitelt hat – nachdem fünf Jahre lang alle Bilder dieser Werkreihe namenlos geblieben waren. *Ätna* aus demselben Jahr 1981 löst unverkennbar Assoziationen an Feuer und Rauch aus; wir dürfen also bei *Mozart* durchaus mit einer gewissen inhaltlichen Anbindung rechnen, auch wenn es sich dabei nicht um ›Bedeutung‹ im ikonographischen Sinne handelt.

Die generelle Aufgabe von Malerei sieht Richter darin, »Analogien zum Unanschaulichen und Unverständlichen« zu schaffen, das auf diese Weise Gestalt annehmen und verfügbar werden soll: »Deshalb sind gute Bilder auch unverständlich.« Darin lässt sich wohl eine Affinität zwischen Richters abstrakten Gemälden und der Musik fassen. In Konzerten denke er immer an Parallelen zur Malerei, bekannte er 2019 in einem Interview:

Kat. 55

»Wenn ich Musik höre, dann fallen mir Bilder ein.« Zumal instrumentale Musik, die nichts erzählt, sei für ihn eine Legitimation, sich einer abstrakten Formensprache zu bedienen. Die Unbegreiflichkeit und Unbegrifflichkeit ist das Verbindungsglied zwischen den Schwesterkünsten.

Richter legt Wert darauf, dass die Titel seiner Bilder nicht willkürlich seien: »Das Thema bestimmt ja schon die Art von Malerei, und dann ergibt sich der Titel der Bilder.« Hier erkennt Richter eine weitere Parallele mit der Musik, denn »ohne den Titel würde niemand an ›Elise‹ denken« – wie für das vorliegende Gemälde ohne den Titel niemand an Mozart denken würde, ließe sich hinzufügen. Es liegen keine Anhaltspunkte für ein besonderes Verhältnis Richters zu Mozart vor, die musikalischen Vorlieben des Malers sind auf die Neue Musik gerichtet. Daher müssen wir von der Bildgestalt ausgehen, wenn wir danach fragen, was Titelgebung und Erscheinungsweise in diesem Fall verbindet.

Auffällig ist die Beschränkung der Farbigkeit auf Gelb, Rot und Blau. Die meisten von Richters abstrakten Bildern setzen sich aus einer größeren Fülle an Farben und Farbtönen zusammen (bis zu 1024 wurden in einem einzigen Gemälde gezählt), doch

für *Mozart* wird einzig die Trias der Primärfarben aufgerufen, die wiederum die unhintergehbare Grundlage für jeden Maler darstellt. Möglicherweise soll das für die Bildkunst elementare Kolorit ahnen lassen, dass Mozart an die elementaren Grundlagen der Tonkunst heranführt. Zu diesen Grundlagen würde freilich, über die Farbe hinausgehend, auch die Spannung zwischen der ruhigen, harmonischen Struktur des Tiefengrunds und dem oberflächlichen, schlingernd-disjunktiven Farbauftrag gehören – zwischen Reflexion und Spontaneität, zwischen luzider Durchschaubarkeit und unkalkulierbarer Schöpferkraft. So entsteht eine heterogene Einheit aus Gesetz und Freiheit. Wenn Richter dafür den Namen Mozart als adäquat empfindet, so heißt dies wohl nichts anderes, als dass sich hier in seinen Augen ein Bild von dessen Musik ergibt. Ob es sich um ein nachträgliches Erkennen handelt, das ›Thema‹ sich schon beim Verfertigen abzeichnete oder von Anfang an vorhanden war, ist dabei nebensächlich. [DD]

Literatur: *Richter* 1981, S. 52. – *Richter* 1986, S. 244. – Elger 2013, S. 228. – Blaauw 2019.

147

Kat. 56

Thomas Grochowiak (1914–2012)
*Nach Mozart: Requiem – III. Sequenz, »Rex Tremendae« |
1991–2000*
Farbige Tusche auf Fabriano-Karton, 150 × 100 cm
Privatbesitz

Der Bergarbeitersohn Thomas Grochowiak aus Recklinghausen kam erst auf dem zweiten Bildungsweg an die Malerei – und auch an die Inspiration durch Mozart. 1948 gründete er mit Emil Schumacher, dem Hauptvertreter des deutschen Informel, und anderen Malern die im Ruhrgebiet beheimatete Gruppe »junger westen«, mit dem Ziel, den während der NS-Zeit verlorenen Anschluss an die Moderne wiederherzustellen. Zugleich war Grochowiak kulturpolitisch aktiv, zunächst als Direktor der Städtischen Museen Recklinghausen (1954–1980), wo er 1956 das Ikonenmuseum gründete, dann als Präsident des Deutschen Künstlerbundes (1979–1985).

Grochowiak hat eine Fülle von Gemälden geschaffen, die von einer innigen Beziehung zur Musik künden. Ausweislich der Titel ist der überwiegende Teil seiner Werke in Auseinandersetzung mit bestimmten musikalischen Kompositionen entstanden; sie stammen von Johann Sebastian Bach, Béla Bartók, Ludwig van Beethoven, Ferruccio Busoni, Frédéric Chopin, Claude Debussy, Antonín Dvořák, Gabriel Fauré, Christoph-Willibald Gluck, Georg-Friedrich Händel, Joseph Haydn, Gustav Mahler, Luigi Malipiero, Claudio Monteverdi, Maurice Ravel, Ottorino Respighi, Camille Saint-Saëns, Arnold Schönberg, Franz Schubert, Robert Schumann, Igor Strawinsky, Pjotr Tschaikowsky, Antonio Vivaldi, Richard Wagner und anderen. Die mit Abstand meisten Gemälde Grochowiaks sind freilich auf Werke Mozarts bezogen. Kein anderer Künstler hat sich mit vergleichbarer Intensität und Dauer an diesem Komponisten abgearbeitet.

Schon 1932, noch vor dem eigentlichen Beginn seiner Malerkarriere, malte er die explosive *Etüde in Dur* nach dem *Capriccio C-Dur* (KV 395). Zu allen Zeiten seines langen Malerlebens ließ Grochowiak sich von Mozart anregen, und zwar ganz unmittelbar von dessen Musik – ohne ikonographische Umwege sozusagen. Dazu befähigte ihn seine informell-intuitive Ausdrucksweise, die auf die abstrakte Wesensart der Tonkunst mit abstrakten Bildwelten antwortet – ähnlich wie es vor ihm etwa Wassily Kandinsky oder Georgia O'Keeffe gehandhabt hatten. Aus diesem Grund spielen die Opern für Grochowiaks Mozart-Rezeption keine Rolle, umso mehr aber die *Sinfonien* (KV 319, 425, 551), *Klaviersonaten* (KV 331, 333, 545) und *Konzerte* (KV 299, 315, 447, 491). Während in den früheren Bildern freudige, oft jubilierende Klänge dominieren – nach einer Salzburgreise 1957 entstanden mehrere Bilder mit dem Untertitel »von Mozart beschwingt« –, rückt in den 1990er-Jahren Mozarts *Requiem* (KV 626) in den Mittelpunkt. In die Anfertigung des Bilderzyklus gleichen Namens fiel der achtzigste Geburtstag des Künstlers. Obwohl er noch sehr viel älter wurde, darf diese eindrucksvolle Serie als ein Alterswerk gelten.

In vierzehn einheitlich großen Gemälden schreitet Grochowiak alle acht Teile des *Requiem*s ab. Das »Rex Tremendae« ist der dritte Abschnitt aus der Sequenz, die vom Jüngsten Gericht handelt; der »König von furchtbarer Majestät« wird verherrlicht und angefleht zugleich. Nicht mehr das Schwebende und Harmonische, das gemeinhin mit dem Klassiker Mozart verbunden wird, steht im Vordergrund. Vielmehr kreiert Grochowiak ein anschauliches Äquivalent zur präromantischen Schwere, die Mozarts Werk schließlich auch kennzeichnet (»Mozart, ein Romantiker?« war die Leitfrage des Mozartfestes Würzburg 2019).

Die Tonart d-Moll findet sich in der düsteren Tonalität aufgehoben; innerhalb des Zyklus wird nur in diesem Bild auf Buntfarben vollständig verzichtet. Das Erschütternde (das *tremendum*) wird aus der wuchtigen Zerteilung der Bildfläche ersichtlich. Die mächtigen Balken sind lapidare Zeichen für die *terribilità* im Angesicht des Weltenrichters. Diese breiten Striche sind so angeordnet, dass sie in die Ungegenständlichkeit das Angebot einer figurativen Lesart tragen: Das untere Drittel lässt sich als grauenvoll aufgerissener Mund deuten, das mittlere als Auge und das obere als Krone – der »Rex Tremendae« im Profil?

Seit den 1950er-Jahren hatte Grochowiak Einflüsse aus der fernöstlichen, später auch arabischen Kalligraphie in seine Bildsprache aufgenommen – nicht um ihrer Bedeutung willen, sondern wegen ihrer bedeutungsvollen Form. An diese Schriftzeichen erinnern die drei ›gestischen‹ Bildzeichen der vorderen Bildebene. In dem kurzen »Rex Tremendae«, das nur 22 Takte umfasst, steigt die Tonfolge eingangs dreimal ab, dreimal antwortet darauf der Chor mit dem Ausruf »Rex!«. Die Dreizahl kennzeichnet die Struktur sowohl des aus drei Versen bestehenden Textes als auch des musikalischen Satzes insgesamt: Nach der initialen Anrufung geht der Chor mit dem Orchester in eine von vielen Wechseln geprägte Passage über, bis er am Ende fast allein singt.

Unter der Nullebene lässt der Bildraum eine Tiefe ahnen, in der das Licht wohnt. Der »Gnadenquell«, den der Chor um Schonung anruft, wird mit dieser Lichtquelle identifiziert. So kommt es zu einer dramatischen Wechselwirkung zwischen der gegenwärtigen Erfahrung des Schreckens, aufgehoben in den brachialen Pinselzügen des Vordergrundes, und der gnädigeren Verheißung kommenden Heils, die von unten emporglimmt und den Mittelgrund zu durchlichten beginnt. Mit dieser prozesshaft aktivierten, nämlich perspektivisch auf die erhoffte Rettung abgestellten Bildanlage veranschaulicht Grochowiak exakt die Situation zwischen Bangen und Hoffen, die in diesem Satz ihren Höhepunkt erreicht. Wie die Sache ausgeht, ist freilich noch nicht entschieden. Der Unabgeschlossenheit, wie sie im terzlosen Abschluss des Satzes aufklingt, entspricht der Antagonismus von anhebender Helligkeit und beharrender Dunkelheit, aber auch von gerüsthafter Starre und atmender Elastizität. [DD]

Literatur: *Grochowiak* 1994, Nr. 139. – *Muse Mozart* 2006, S. 51 f., 56.

Kat. 56

Kat. 57

Alfred Hrdlicka (1928–2009)
Königin der Nacht I
(aus dem Zyklus *Musik Monster Mozart*) | 2005
Aquarell, Filzstift und Tusche auf Büttenpapier, 76 × 55 cm
Sammlung Würth, Inv.-Nr. 9492

Für Alfred Hrdlicka, einen der bedeutendsten österreichischen Künstler der jüngsten Vergangenheit, gab es kein Thema, das nicht auf seine rein fleischlichen und triebhaften Aspekte zurückgeführt werden könnte, häufig gepaart mit brutaler, sexualisierter Gewalt von schonungsloser Direktheit. Geradezu obsessiv reduzierte Hrdlicka den Menschen auf den Sexus als Nerv aller Dinge. Gäbe es das Moment der Verfremdung und Verundeutlichung nicht, so könnte die unverhohlene Darbietung des weiblichen und viel häufiger des männlichen Geschlechts, in ihrer totalen Abkopplung von Beziehung und Gefühl, als pornographisch bezeichnet werden. Doch Phallus und Vulva bedienen bei Hrdlicka keinen Voyeurismus, sondern sind Chiffren für den Mangel an freiem Willen, für das Beherrschtsein von Sex, Geld und Macht, um dessentwillen zivilisatorische Grundeinverständnisse hintergangen werden. Nicht das bessere, aber das wahre Sein des Menschen liegt für Hrdlicka hinter dem Schleier aus Norm und Konvention, der über seine Triebnatur gezogen wird, um das Chaos in Schach zu halten, um ein Zusammenleben überhaupt zu ermöglichen. Denn wie

destruktiv das enthemmende Niederreißen dieser Grenzen ist, lässt sich schon an der zerfließenden Darstellungsweise ablesen, die für die menschliche Figur gewählt wird: Selbstzerstörung als Nemesis der Schöpfungskraft.

In Mozart fand Hrdlicka für diese Ideen ein ideales Betätigungsfeld, zumal er als Wiener den historischen Lebensraum des Komponisten teilte. Nicht die Luzidität seiner Partituren interessierte ihn, sondern das Manische seiner Persönlichkeit, seine Selbstauslieferung an Alkohol und Spiel, seine übersteigerten erotischen Phantasien. Dafür wird der Komponist der kultischen Sphäre wohltemperierter Genialität enthoben und in die Abgründe von Rausch und Exzess versetzt. *Musik Monster Mozart* heißt ein 2005/06 für die Salzburger Festspiele entstandener Zyklus, in dem viel das Monströse und wenig das Musikalische thematisiert wird. Ruhelos tastet Hrdlicka einzelne Werke und Charaktere auf ihre Eignung zur Transgression hin ab.

Bei diesem »Abstieg in die Unterwelt des Wolfgang A. Mozart« (Brandstaller 2006) stößt er auf die Königin der Nacht aus der *Zauberflöte*, eine der bekanntesten Figuren der Operngeschichte. Im Gegensatz zu ihrer traditionellen Darstellung als kalte, herrschsüchtige Person in hochgeschlossenen Kleidern konfrontiert Hrdlicka uns mit einem nackten, kompakten Frauentorso, dem sich fünf nach außen strebende Elemente anlagern: unten Beinstummel in Pumps, oben etwas Kopfähnliches, seitlich statt der Arme eine Art klauenbewehrte Feuerflügel. Diese exzentrischen Partien sind vergleichsweise undeutlich; es ist kaum zu entscheiden, ob das horizontale dunkelrote Feld oben einen Mund andeuten soll – er säße auf dem Hals – oder eine Wunde einschließlich Blutstropfen. Die gelbgraue Masse darüber, ist es die Frisur der Königin oder eine ins Profil gewendete Büste ihres Widersachers Sarastro?

An ihm will die Königin der Nacht sich rächen; dies ist das Thema der berühmten Arie »Der Hölle Rache kocht in meinem Herzen«. Will Hrdlicka sie hier als Racheengel charakterisieren, mit ihrem Körper als Waffe? Um den Torso lässt sich fast ein Zirkel schlagen; er ballt sich zur Kugel, wie in Entsprechung zu der geballten sexuellen Energie, die hier einmal mehr zur Protagonistin wird. Die großen Brüste mit den großen Brustwarzen, der große Bauchnabel und die große schwarzumwucherte Scham finden zu einer Gesamtgestalt zusammen, die an ein wütendes Gesicht erinnert. Die gestische Wucht der überall ausbrechenden Farbe verstärkt die aggressive Außenwirkung dieser Königin der Nacht. In der Arie droht sie ihrer Tochter Pamina, sie für immer zu verstoßen, wenn sie Sarastro nicht tötet (»Verstoßen sei auf ewig, / Verlassen sei auf ewig, / Zertrümmert sei'n auf ewig / Alle Bande der Natur«). Die sphärische Vorwölbung des Torsos könnte ein Verweis auf die Schwangerschaft der Königin sein, der amorphe rotschlammige Farbauftrag zwischen den Beinen auf die Geburt Paminas.

Hrdlicka präpariert aus dieser Figur einen ungefilterten Hass heraus, der sich als Schaustellung des Fleisches äußert. Zu-

64
Alfred Hrdlicka, *Muse* (aus dem Zyklus *Musik, Monster Mozart*), 2005.

Kat. 57

gleich ist dieses Fleisch aber auch das anbetungswürdige Idol, dem Mozart hier verfallen ist. Ihre nächste Verwandte hat die *Königin der Nacht* in der *Muse* aus demselben Zyklus [Abb. 64]: einem ähnlich massigen Körper, der genauso breitbeinig dasteht – nur dass vor dem Unterleib dieser Riesin der kleine Mozart kniet. In anderen Blättern, die mit *Mozarts Wunschtraum* oder *Mozarts Frauenideal* betitelt sind, streckt der stehende, aber der Frau dennoch nur bis zum Bauch reichende Kindermozart die erhobenen Hände zwischen die Beine. Die gynäkologische Geste ist Ausweis einer Bedürftigkeit nach dem weiblichen Schoß als Inbegriff des Hervorbringenden, von der in Hrdlickas Interpretation die Schöpferpersönlichkeit Mozart abhängt. [DD]

Literatur: Brandstaller 2006. – *Musik Monster Mozart* 2006. – Reifenscheid 2006. – *Alfred Hrdlicka* 2008, S. 205.

Kat. 58
VALIE EXPORT (geb. 1940)
Anagrammatische Komposition mit Würfelspiel
(nach W. A. Mozart, Klavier) für Sopransaxophon
von VALIE EXPORT | 2010
Digitales Video 2010, Ton, Farbe, PAL 16:9, 5 min 48 s
Konzept/Performerin/Montage: VALIE EXPORT;
Bearbeitung und Einspielung Sopransaxophon: Gerald
Preinfalk; Ton-Aufnahmeleitung: David Blabensteiner;
Produktion, VALIE EXPORT Filmproduktion Wien
aus: VALIE EXPORT, METANOIA, 2011, DVD Edition
Courtesy VALIE EXPORT

In kurzen Abständen werden jeweils zwei Würfel ins Bild geworfen, nummerierte Takte scheinen auf, ein Sopransaxophon spielt eine harmonisch klingende und leichtfüßige Melodie – etwa ein Stück von Mozart oder doch ein zusammengewürfeltes Arrangement? Einen ersten Hinweis darauf, in welcher Verbindung diese Elemente zueinander stehen, liefert ein Blick in das Jahr 1793. In diesem Jahr wurde posthum ein Mozart zugeschriebenes Manuskript von 1787 veröffentlicht, dessen Titel mit einem Augenzwinkern versehen ist: *Anleitung so viel Walzer oder Schleifer mit zwei Würfeln zu componiren so viel man will ohne musikalisch zu seyn noch etwas von der Composition zu verstehen* (KV Anh. 294[d]). 1795 erschien eine weitere solche

65
VALIE EXPORT, *Anagrammatische Komposition mit Würfelspiel (nach W. A. Mozart, Klavier) für Sopransaxophon von VALIE EXPORT,* **2010,** permanente Installation im Foyer des Theaters an der Wien.

Kat. 58

Anleitung. Bei beiden Werken gilt heute allerdings eine Autor-
schaft Mozarts als unwahrscheinlich.

Anknüpfend an die im 18. Jahrhundert beliebten Würfelspiele
können damit musikalische Einheiten durch ein Zufallsprinzip
zu einem neuen Stück für Klavier kombiniert werden. Zu-
grunde liegt jeweils ein Musikstück mit gleichförmigem Aufbau
in mehreren Varianten, die alle dasselbe harmonische Schema
aufweisen, sich aber rhythmisch und melodisch unterscheiden;
somit sind die Takte miteinander kompatibel und untereinan-
der austauschbar, sie dienen als Materiallager für eine Kom-
position im wörtlichen Sinne – eine Zusammenstellung. Den
Takten werden jeweils Zufallszahlen zugewiesen, die in einer
Tabelle zusammengefasst werden. Die mit den Würfeln erziel-
ten Augenzahlen geben schließlich die Zeile der Tabelle an, der
Wurf die Spalte – kurz: die ›Koordinaten‹ der Komposition.

Der Zufall als spielerisches Verfahren verbindet VALIE EX-
PORT mit Mozart. Anlässlich des Mozartjahres 2006 wurde die
österreichische Aktionskünstlerin vom Theater an der Wien
mit einer Installation beauftragt: Seit 2010 entfaltet sich dort
ein transparenter, elfteiliger Paravent aus Glas, bedruckt mit
Notensequenzen [Abb. 65]. Die Künstlerin erwürfelte sich dafür
mithilfe von Mozarts Zahlentafel in einem langwierigen Pro-
zess neue Melodien – schließlich sind 45 Quadrillionen Kombi-
nationen möglich. Das Ergebnis bezeichnet sie als *Anagramma-
tische Komposition.* Während bei einem sprachlichen

Anagramm einzelne Buchstaben so vertauscht werden, dass sie
ein neues Wort ergeben, sind es hier Takte, die neu kombiniert
werden. Der Zufall zieht sich, wenn auch nicht musikalisch,
durch viele Arbeiten VALIE EXPORTS: »Ich nenne meine ge-
samten Arbeiten mediale Anagramme, weil sie anagrammatisch
arbeiten, weil man sie zusammenfügen und wieder trennen
kann« (VALIE EXPORT 2004).

Die Idee und Genese der Installation macht VALIE EXPORT in
der ausgestellten Videoarbeit transparent. Für Sopransaxophon
transponiert und eingespielt von Gerald Preinfalk wird ihr
›Wurf‹ zum Klingen gebracht. Womöglich besteht auch hier
eine Beziehung zu Mozart, steht doch das Sopransaxophon der
Klarinette – eines von Mozarts Lieblingsinstrumenten – nahe.
Das Geräusch der regelmäßig – und doch nie gleich – gewor-
fenen Würfel ergänzt das Klangbild. Einerseits zeigt sich hier das
gestische Agieren der Künstlerin, das Subjekt, das hinter dem
Kunstwerk steht; andererseits gibt die Einförmigkeit des Takt-
schlagens dem aleatorischen, spielerischen Prinzip Mozarts
wiederum eine Regelhaftigkeit, die nahezu mechanisch etüden-
haft anmutet und den Klang nicht als durchdachte Interpreta-
tion, sondern eher als bloße Wiedergabe von Tönen erscheinen
lässt. Bedeutet Komponieren also wirklich Zusammenstellen,
»ohne musikalisch zu seyn«? [CGo]

Literatur: VALIE EXPORT 2004. – *Mozart. Experiment und Aufklärung* 2006,
S. 404 Kat. 1088 (Modell der Installation). – Archiv VALIE EXPORT.

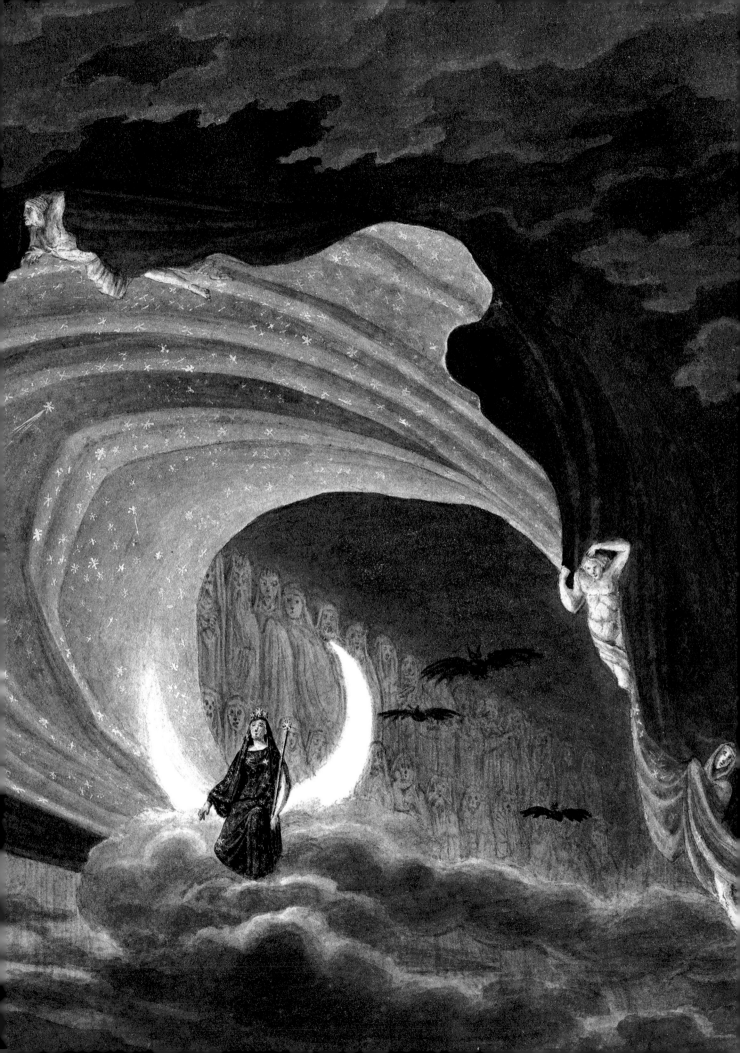

Bühne

Musik, Kunst, Theater

Kat. 59

Carl Friedrich Thiele (1780–1836)
nach Karl Friedrich Schinkel (1781–1841)
Sternenhalle der Königin der Nacht (Bühnenbildentwurf
zur 2. Dekoration der »Zauberflöte«, Berlin, 1816) | 1819
aus: *Decorationen aus den beiden königlichen Theatern in*
Berlin unter General-Intendantur des Herrn Grafen von
Brühl nach Zeichnungen des Herrn Geheimen Oberbaurat
Schinkel, verlegt von Ludwig Wilhelm Wittich, 5 Hefte,
Berlin 1819–1824
Kolorierte Aquatinta, 22,7 × 35 cm (Bild),
28 × 39,7 cm (Platte), 35 × 51 cm (Blatt)
Theaterwissenschaftliche Sammlung, Universität zu Köln,
Inv.-Nr. 18037a

Am 18. Januar 1816, 25 Jahre nach der Premiere von Mozarts
Zauberflöte, wurde Karl Friedrich Schinkels szenische Fassung
an der Königlichen Oper in Berlin aufgeführt und von den Kri-
tikern und Gelehrten der Zeit wie E. T. A. Hoffmann und dem
Architekten Louis Catel gelobt (Hübner 2016, S. 31). Carl Fried-
rich Thieles handkolorierte Aquatintadrucke, die ab 1819 von
Ludwig Wilhelm Wittich mehrfach verlegt wurden, sind ein
weiterer Beleg für die Popularität von Schinkels Produktion.
Bereits 1802 entwarf der 21-jährige Schinkel Bühnenbilder für
Christoph Willibald Glucks *Iphigénie auf Tauris*, die nach An-

sicht des Bildhauers Johann Gottfried Schadow »alles auf die-
sem Gebiet Gesehene so übertrafen, dass sie allgemeine Be-
wunderung hervorriefen« (Harten 2000, S. 9). In den folgenden
Jahren arbeitete Schinkel zusammen mit Wilhelm Gropius,
einem Hersteller von Theatermasken, an Panoramen und
Dioramen sowie perspektivischen optischen Ansichten. Bei
diesen Projekten sammelte er wertvolle Erfahrungen in der
Beleuchtung und Dramaturgie, die ihm bei seinen Bühnenbil-
dern zugutekommen sollten. Sein Umgang mit Farbe im stern-
übersäten blauen Firmament über der Königin der Nacht ist
vergleichbar mit dem System der Farbsymbolik des Malers
Philipp Otto Runge. Runges Zyklus *Die Tageszeiten* (1803)
zeigte Farben mit mystischer Bedeutung: Blau, Gelb und Rot
symbolisieren die christliche Dreifaltigkeit. Schinkels in Blau
gehaltene Königin der Nacht ähnelt der weiblichen Gestalt in
Runges Abendbild, das in einem eigens dafür eingerichteten
Raum mit Musik und Poesie ausgestellt werden sollte (Gage
1999, S. 175).

Schinkels Darstellung der Königin der Nacht, die auf einer
Mondsichel vor einem Sternenhimmel steht, wurde wiederholt
zitiert, zum Beispiel in Simon Quaglios Version von 1818
(Kat. 60) und ein Jahrhundert später von dem Bauhauskünstler
Ewald Dülberg, der 1929 ein stählernes modernistisches Büh-
nenbild für eine Inszenierung der *Zauberflöte* an der Berliner

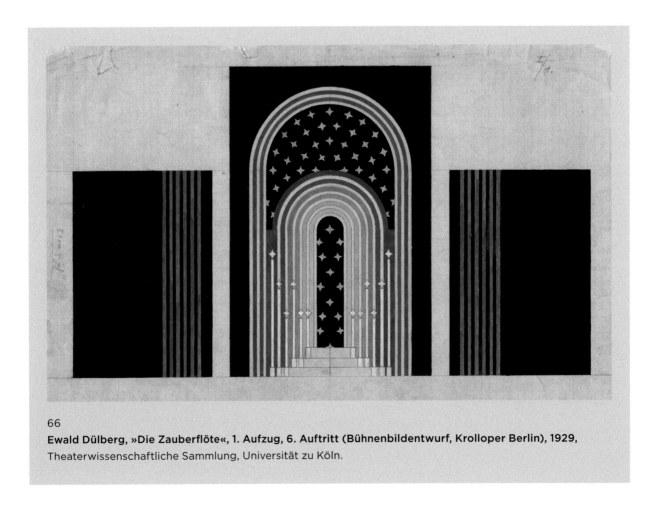

66
Ewald Dülberg, »Die Zauberflöte«, 1. Aufzug, 6. Auftritt (Bühnenbildentwurf, Krolloper Berlin), 1929,
Theaterwissenschaftliche Sammlung, Universität zu Köln.

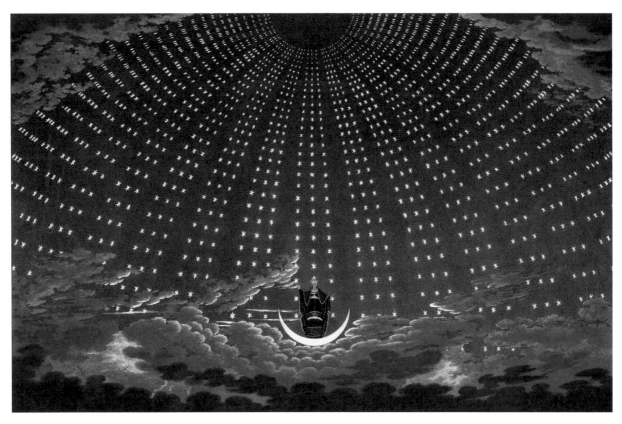

Kat. 59

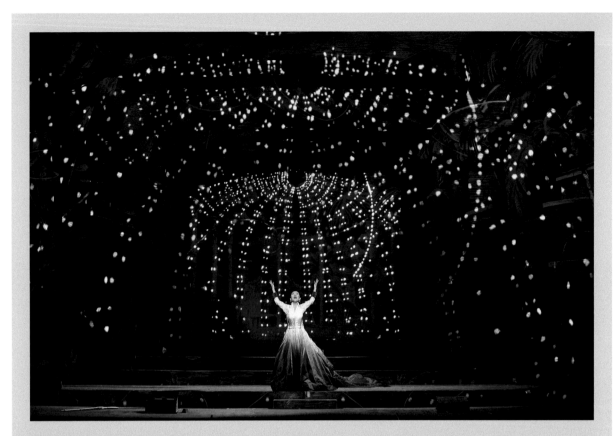

67
»Die Zauberflöte«, Regie und Bühnenbild: William Kentridge, Teatro San Carlo Neapel, 2006.
(Königin der Nacht: Uran Urtnasan Cozzoli)

Krolloper schuf. Seine Neuinterpretation von Schinkels Kuppel kombiniert die strenge Symmetrie des neoklassizistischen Entwurfs mit einer für das Bauhaus typischen Nüchternheit [Abb. 66]. Auch der Wiener Sezessionskünstler Alfred Roller zitierte Schinkels Kuppel, allerdings für die Inszenierung von Richard Strauss' *Frau ohne Schatten* aus dem Jahr 1919. In David Hockneys Version für das Glyndebourne Festival von 1978 trat die Königin der Nacht spektakulär durch einen großen Felsen hindurch auf, der sich in einem Schwarm leuchtender Sterne teilte. Der südafrikanische Künstler William Kentridge beschwor schließlich Schinkels funkelnde blaue Kuppel durch animierte Zeichnungen in seiner Inszenierung, die erstmals 2005 am Théâtre de la Monnaie in Brüssel zur Aufführung kam [Abb. 67]. [DWP]

Literatur: Börsch-Supan 1990. – Harten 2000, S. 117–176.

Kat. 60
Simon Quaglio (1795–1878)
Erscheinung der Königin der Nacht (Bühnenbildentwurf
für »Die Zauberflöte«, München, 1818) | 1818/26
Feder, Aquarell und Gouache auf Papier, 22,3 × 32,4 cm
Theaterwissenschaftliche Sammlung, Universität zu Köln,
Inv.-Nr. 16800a

Simon Quaglios Entwürfe für die *Zauberflöte*, die 1818 an der
Königlichen Oper in München ihre Premiere feierte, stehen im
Schatten der berühmteren Bühnenbilder von Karl Friedrich
Schinkel für die Königliche Oper in Berlin von 1816 (Kat. 59),
mit denen sie oft verglichen werden. Schinkel war in der Tat
einer der prominentesten Architekten seiner Zeit und genoss
zugleich einen Ruf als versierter Maler. Simon Quaglio hin-
gegen verbrachte seine gesamte Karriere als Bühnenbildner am
Königlichen Hof- und Nationaltheater in München und war,
obwohl ein hoch angesehener Theatermaler, dennoch Hand-
werker und kein Künstler. Aus einer norditalienischen Familie
stammend, deren Mitglieder seit Generationen auf dem Gebiet
der Theatermalerei tätig waren, übernahm Simon Quaglio die
Position des leitenden Bühnenbildners am Königlichen Hof-
und Nationaltheater von seinem Vater Giuseppe und bildete
wiederum seinen eigenen Sohn Angelo als seinen Nachfolger
aus. Auf diese Weise wurde das Wissen von Generation zu Ge-
neration weitergegeben, sowohl durch Unterricht als auch in

Form einer Sammlung von Entwurfszeichnungen, Skizzen und
Druckgraphiken (Hübner 2016, S. 4). Zu einer Zeit, in der Büh-
nenbilder im Theateralltag als reine Gebrauchsgegenstände
galten, zeichneten sich die Entwürfe der Familie Quaglio durch
ein ästhetisches Höchstmaß unter besonderer Berücksichti-
gung von Schauplatz, Epoche und historischer Genauigkeit aus.

Doch Simon Quaglios Entwurfszeichnungen für die *Zauberflöte*
scheinen über den Bereich exzellenter Bühnentechnik hinaus-
zugehen, insbesondere seine Königin der Nacht, die vor einer
Stoffbahn dargestellt ist, einer Fortsetzung ihres langen mitter-
nachtsblauen Kleides, das mit Sternen übersät ist. Es ist die
einzige Szene in seinen Arrangements (mit etwa zwölf Szenen-
wechseln in den beiden Aufzügen), in der es keine architektoni-
schen Elemente gibt. In deutlichem Kontrast zur ans römische
Pantheon angelehnten Kuppel, die Schinkels Königin beher-
bergt, lauert Quaglios Königin in einem dunklen Universum
ähnlich Dantes Inferno. In den Tiefen einer zerklüfteten Höhle
stehen umhüllte Skelette mit Laternen hinter ihr aufgereiht,
Fledermäuse umkreisen sie und gefallene Engel halten sich an
ihrer langen Schleppe fest, während ihre Tochter Pamina sich
an den Rand verkriecht. Mit diesem höchst suggestiven und
atmosphärischen Werk emanzipiert sich Quaglio von der üb-
lichen Klassifizierung als Theatermaler. [DWP]

Literatur: Hübner 2016.

Kat. 60

Kat. 61

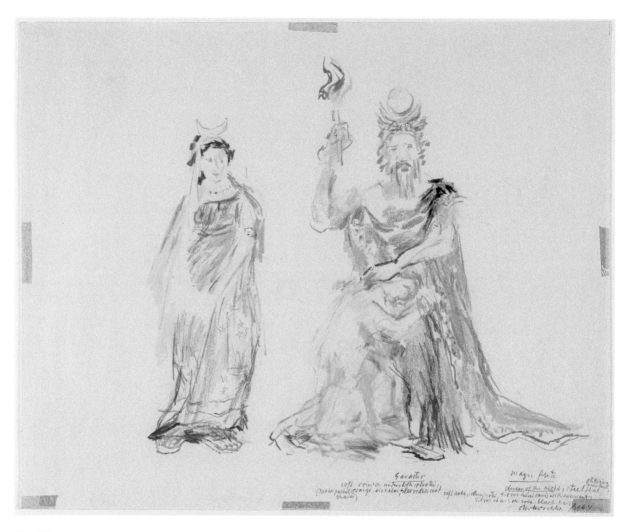

Kat. 62

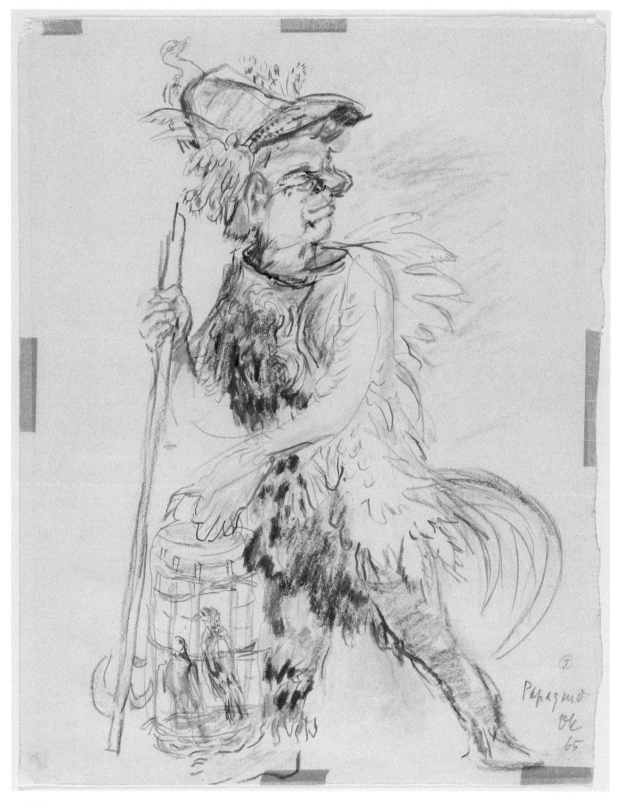

Kat. 63

Kat. 61–63
Oskar Kokoschka (1886–1980)
Kostümentwürfe für »Die Zauberflöte«
Genf, Grand Théâtre de Genève 1965
(Regie: Herbert Graf, musikalische Leitung: Ernest
Ansermet, Bühnen- und Kostümbild: Oskar Kokoschka)

Kat. 61
Die Tiere | 1964
Farbige Kreiden auf Papier, 51 × 63,2 cm
Museum für Kunst und Gewerbe Hamburg,
Inv.-Nr. E1970.66

Kat. 62
Sarastro und die Königin der Nacht | 1964
Farbige Kreiden auf Papier, 50,7 × 63,4 cm
Museum für Kunst und Gewerbe Hamburg,
Inv.-Nr. E1970.71

Kat. 63
Papageno | 1965
Farbige Kreiden auf Papier, 50,2 × 39,7 cm
Museum für Kunst und Gewerbe Hamburg,
Inv.-Nr. E1970.75

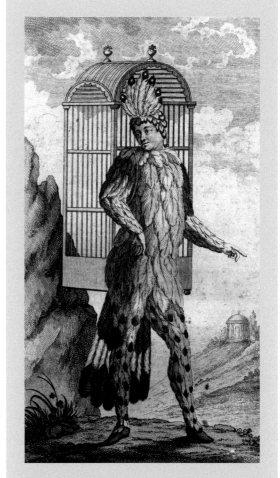

68
**Emanuel Schikaneder als Papageno
(Illustration auf dem Titelblatt der
Erstausgabe des Librettos), Wien 1791.**

Oskar Kokoschkas Bühnen- und Kostümbild für *Die Zauberflöte*
in Genf 1965 war schon das zweite für Mozarts berühmtes Sing-
spiel. Das erste wurde 1954 von dem bedeutenden Dirigenten
Wilhelm Furtwängler für die Salzburger Festspiele 1955 in Auf-
trag gegeben und vom österreichischen Regisseur Hans Graf
inszeniert (Dirigent 1955 war Georg Solti). Als Graf später Inten-
dant am Grand Théâtre de Genève wurde, beauftragte er Ko-
koschka mit einer zweiten Fassung. In beiden Inszenierungen
vermeidet Kokoschka jeglichen Bezug zu Ägypten:

> »Die Zauberflöte soll man nicht ägyptisieren und das Bühnenbild
> nicht in einer historischen oder gar modernen Einstellung stilisie-
> ren; dabei wird bloß das Skelett des Spiels sichtbar, das Leben aber
> ginge zum Teufel« (Kokoschka 1955, S. 17).

Die drei hier ausgestellten Zeichnungen ähneln denjenigen zur
Salzburger Inszenierung mit ihren nervösen, skizzenhaften Li-
nien, typisch für Kokoschkas Spätwerk, einem Palimpsest aus
Erzählungen, Kostümen und Storyboards. Die Tierköpfe mit
ihren expressiven Gesichtszügen und klar gezeichneten Pfoten
und Vorderbeinen sind mit denen der ersten Version fast iden-
tisch (Kat. 61). Die Genfer Geschöpfe wirken jedoch eher wie
riesige Handpuppen in groben Sackleinen, die Salzburger zeich-
nen sich hingegen durch detailliertere Kostüme aus. Die Kos-
tüme für die Königin der Nacht und Sarastro sind ähnlich zeitlos
mit römischen Referenzen (Kat. 62). Allerdings ist der Papageno
von 1965 (Kat. 63) näher an der ursprünglichen Schikaneder-
Figur von 1791 [Abb. 68], während der Salzburger Papageno von
1955 [Abb. 69] in Kokoschkas Worten ein »Wiener Kasperl, Pat-
scherl, biederer Alltagsmensch [ist], wie er zuletzt noch im Bie-
dermeier existiert und Buckerl macht« (Kokoschka 1955, S. 60).

Ein Blick in ein Skizzenbuch mit zehn Zeichnungen aus den
Jahren 1953/54 – allesamt Entwürfe zu *Fidelio* – verrät, dass
Kokoschka Beethovens heroische Oper dem Singspiel Mozarts
vermutlich vorgezogen hat, zumal ihm nach dem großen
Trauma des Zweiten Weltkrieges die Themen Freiheit und Ge-
rechtigkeit ein großes Anliegen waren (*Kokoschka et la musique*
2007, S. 28 f.). Das zeigt sich auch in der angeschlagenen Tonali-
tät: Im Gegensatz zu seinen farbenfrohen Pastell- und Bleistift-
zeichnungen für *Die Zauberflöte*, sind die *Fidelio*-Zeichnungen
nüchterne Kohleskizzen. Allen voran »Don Pizarros Rachearie«
oder »Florestan in Ketten« erinnern an Goyas *Schrecken des
Krieges*, deren Einfluss auf Kokoschkas visuelle Ausgestaltung
des Leidens und der Verzerrung zu beobachten ist.

Kokoschkas Theaterzeichnungen lassen – ganz gleich, ob er
Regie geführt hat oder nicht – eine klare dramaturgische Ab-

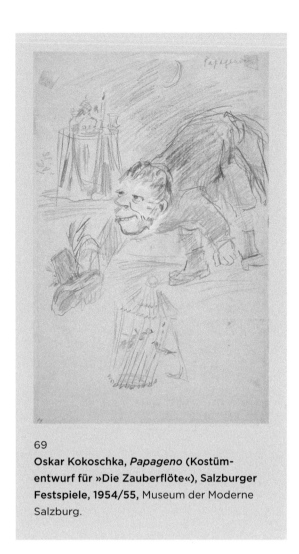

69
**Oskar Kokoschka, *Papageno* (Kostüm-
entwurf für »Die Zauberflöte«), Salzburger
Festspiele, 1954/55,** Museum der Moderne
Salzburg.

sicht erkennen. Darunter sind auch Dekorationen und Kostüme
für Giuseppe Verdis *Ein Maskenball* beim Maggio Musicale in
Florenz 1963. Diese Reihe von kommentierten Pastell- und
Buntstiftzeichnungen, ähnlich denen, die er für *Die Zauberflöte*
anfertigte, zeugen von einem analogen Stil und Ansatz, bei dem
Zeichnung und Dramaturgie untrennbar miteinander verbun-
den sind. [DWP]

Literatur: Kokoschka 1955. – *Kokoschka et la musique* 2007.

Kat. 64
Oskar Kokoschka (1886–1980)
Bildteppich »Die Zauberflöte« | 1965/1966 (Entwurf),
1967/68 (Karton), 1968–1970 (Ausführung)
Tapisserie aus Schafwolle, 321 × 557 cm
Museum für Kunst und Gewerbe Hamburg,
Inv.-Nr. 1970.130

Oskar Kokoschkas *Zauberflöten*-Tapisserie für das Museum für
Kunst und Gewerbe in Hamburg wurde 1970 öffentlich präsen-
tiert. Der Künstler hatte sich dabei an den Bühnenvorhang für
die zweite seiner beiden Inszenierungen von Mozarts *Zauber-
flöte* angelehnt, die 1965 für das Théâtre de Genève bestimmt
war. Der aufwendige Herstellungsprozess dauerte mehrere
Jahre. Nachdem die Vorzeichnung des Künstlers mit Farbstiften
und Kreide durch den Maler Hans Jörg Vogel aus Wien 1968 auf
Karton übertragen worden war, wurde die Tapisserie von der
Münchner Gobelinmanufaktur Nymphenburg gewebt und bis
Mai 1970 in deren Werkstatt in einer Kirche im schwäbischen
Mindelheim unter Aufsicht Kokoschkas vollendet.

Der Teppich ist dreigeteilt in der Art eines Triptychons und
oben und unten von Bordüren gerahmt. Der Mittelteil fasst wie
eine Potpourri-Ouvertüre die Handlung der Oper zusammen:
der von der Schlange einerseits verfolgte, andererseits schrei-
tende, sich seines inneren Auftrags bewusste Tamino, der von
einem Paradiesvogel aus dem leuchtenden Himmel beobachtet
wird. In der Ferne steht Pamina im Portikus zu einem Altar-
reich und erwartet Tamino, ohne dass dieser sie sehen kann.
Während im linken Seitenfeld die unberührte Natur gezeigt
wird, begrenzen rechts idyllische Landschaften samt Wasserfall
das Seitenfeld. Von unten blickt eine Schildkröte hinauf. Dieses
häufig in Kokoschkas Werk vorkommende Motiv steht für ein
langes Leben.

Die unterschiedliche Darstellung Taminos lässt sich schwer
begreifen. Sie weckt Assoziationen an die androgyne bildhaue-
rische Arbeit *Mozart – Eine Hommage* von Markus Lüpertz,
deren Aufstellung im Jahr 2005 auf dem Salzburger Ursulinen-
platz zu heftigen Diskussionen führte [Abb. 9].

Die beiden Bordüren, die das Bildfeld in der Horizontalen be-
grenzen, sind für den Teppich neu gestaltet worden. Im oberen,
an einen Mäander erinnernden Fries klingt ein Relieffries aus
dem antiken Delphi an. Reizvoll ist auch der untere Abschluss,
erkennbar sind Affen, Löwe, Salamander und ein Greif.

Der Bildteppich in seiner ebenso eigenwilligen wie farbenfro-
hen Interpretation von Mozarts und Schikaneders Oper wurde
am 26. Juni 1970 in einer Kokoschka gewidmeten und von
Heinz Spielmann kuratierten Retrospektive in Hamburg der
Öffentlichkeit vorgestellt. [CGr]

Literatur: *Kokoschka* 1970, S. 111. – *Kokoschka und die Musik* 1996, S. 24, 97–99.

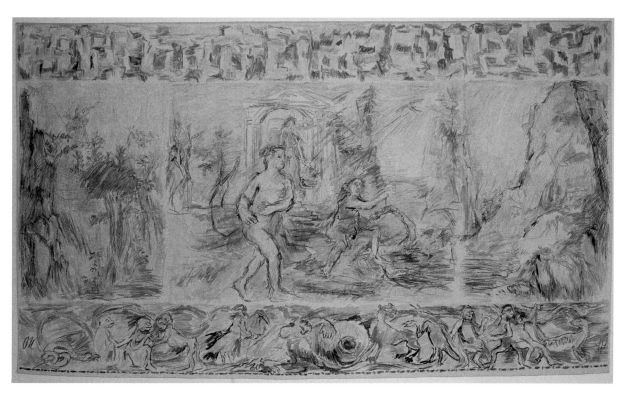

Kat. 64 (Ausschnitt auf nachfolgender Doppelseite)

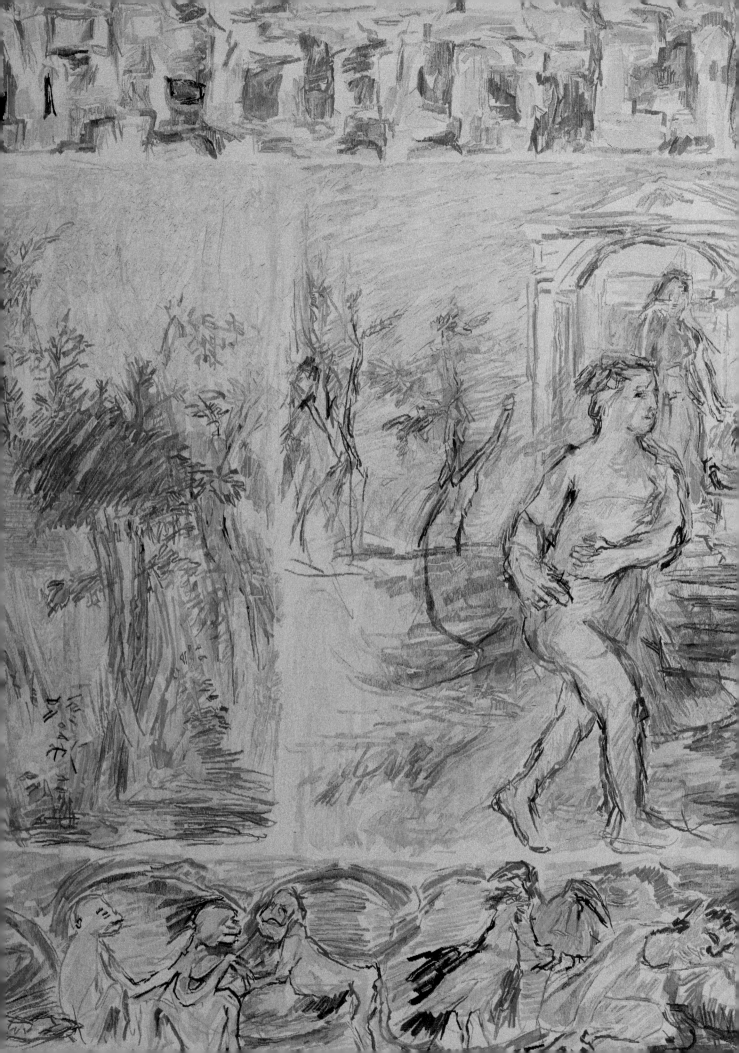

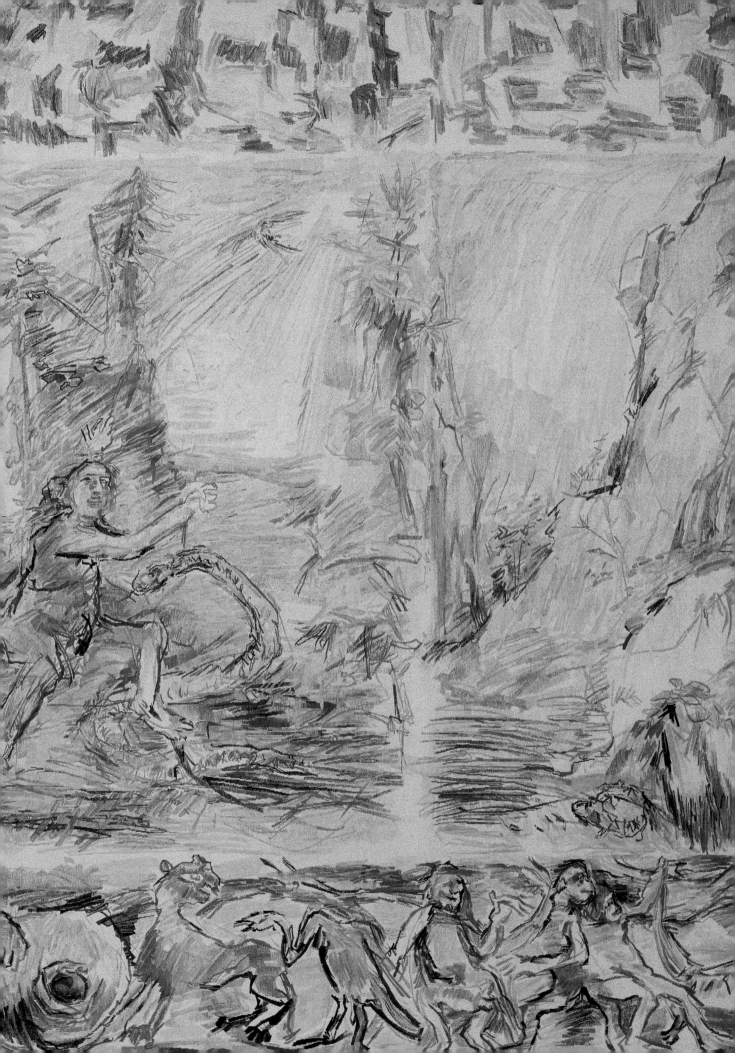

Kat. 65–68
Marc Chagall (1887–1985)
Kostüme für »Die Zauberflöte« | 1967
New York, Metropolitan Opera, 1967
(Regie: Günther Rennert, musikalische Leitung: Josef Krips,
Bühnen- und Kostümbild: Marc Chagall)

Kat. 65
Die Königin der Nacht
Kostüm aus Kunstseide mit Applikationen aus blauem
und violettem Chiffon; Krone (Reproduktion)
New York, Metropolitan Opera Archives

Kat. 66
Blaugestreiftes Tier
Kostüm aus bemalter Baumwolle mit Applikationen;
Maske aus bemaltem Papiermaché (Reproduktion)
New York, Metropolitan Opera Archives

Kat. 67
Grünes Tier
Kostüm aus bemalter Baumwolle mit Applikationen;
Maske aus bemalter Baumwolle und Papiermaché
(Reproduktion)
New York, Metropolitan Opera Archives

Kat. 68
Pferd (Kinderkostüm)
Kostüm aus bemalter Rohseide, Handschuhe, Stiefel;
Maske aus bemaltem Papiermaché (Reproduktion)
New York, Metropolitan Opera Archives

Marc Chagall sagte oft: »Es gibt nichts auf der Welt, was diesen
beiden Vollkommenheiten nahekommt: *Die Zauberflöte* und die
Bibel.« So war es nicht verwunderlich, dass er sofort zusagte, als
ihm angeboten wurde, seine Lieblingsoper für die Eröffnungs-
saison 1966/67 der neuen Metropolitan Opera im Lincoln Cen-
ter in New York zu gestalten. Zwar hatte der 79-jährige Chagall
zuvor noch nie speziell für die Oper entworfen, allerdings stu-
dierte er als junger Mann zwischen 1908 und 1910 bei dem
Künstler und Bühnenbildner Léon Bakst an der Zvantseva
Kunstschule in Sankt Petersburg. Später arbeitete Chagall als
Chefbühnenbildner für das Staatliche Jüdische Theater von
Alexis Granowsky in Moskau und schuf dort unzählige Büh-
nenausstattungen und Kostüme sowie große Hintergrund-
wandgemälde, die auf Techniken basierten, die er von Bakst
gelernt hatte – allesamt frühe Vorläufer seiner späteren Wand-
gemälde und Bühnenbilder für die New Yorker Metropolitan
Opera. Obwohl Chagalls Gemälde mit ihren Harlekinen,
Clowns und Akrobaten seine Sehnsucht nach dem Theater ver-
deutlichten, sollten keine weiteren Bühnenbilder folgen,
bis er schließlich 1942 im Auftrag des Choreographen Léonide
Massine für das New York Ballet Theater Kostüme für das Bal-
lett *Aleko* entwarf.

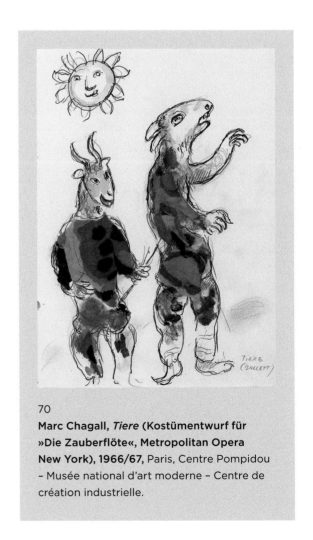

70
Marc Chagall, *Tiere* **(Kostümentwurf für
»Die Zauberflöte«, Metropolitan Opera
New York), 1966/67,** Paris, Centre Pompidou
– Musée national d'art moderne – Centre de
création industrielle.

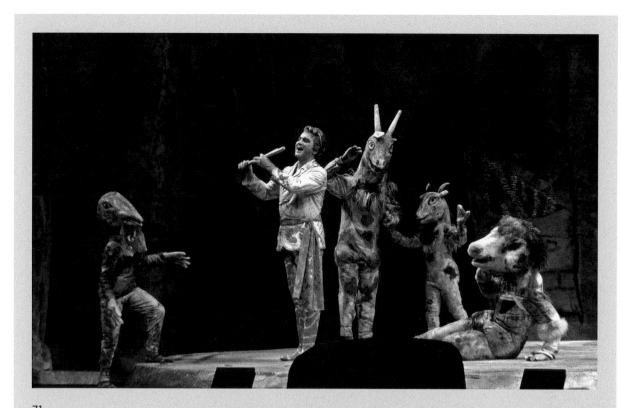

71

»Die Zauberflöte«, Regie: Günther Rennert, Bühnenbild und Kostüme: Marc Chagall,
Metropolitan Opera New York, 1967. (Tamino: Hermann Prey)

Chagall benötigte drei Jahre, um sein Bühnenbild für *Die Zau-
berflöte* zu vollenden; die Kostüme wurden mit akribischer De-
tailgenauigkeit entworfen [Abb. 70], wobei die Wirkung der
einzelnen Figuren sowohl für sich als auch in Kombination be-
rücksichtigt wurden, wenn sie auf der Bühne aufeinandertref-
fen und so prismenartige Sequenzen entstehen [Abb. 71]. Das
Kleid der Königin ist collageartig aus Lagen von selbst entwor-
fenen bedruckten Stoffen zusammengenäht (Kat. 65). Die Tiere
(Kat. 66, Kat. 67, Kat. 68) tragen leuchtend bunte, geflickte Kör-
perstrümpfe, die fließende Körperbewegungen erlauben, ganz
in der Tradition der Kostüme, die Chagall zuvor für die Ballette
Feuervogel (1945) und *Daphnis und Chloé* (1945) geschaffen
hatte.

Wie Kokoschkas *Zauberflöte* bei den Salzburger Festspielen
1955 bediente sich auch Chagalls Bühnenbildgestaltung Farb-
projektionen, allerdings mit wesentlich verbesserten techni-
schen Mitteln. In Bezug auf die szenische Umsetzung der je-
weiligen Entwürfe äußerte Kokoschka seine Enttäuschung
über das Ergebnis, während Chagall einen durchschlagenden
Beifall des Publikums genoss – mit einiger Zurückhaltung sei-
tens der Musikkritiker. Seine ›Show‹ zeichnete sich durch einen
ständigen Strom von Chagallfiguren und -tieren aus, die in
Farbschwaden und blinkenden Lichtern ihren Auftritt hatten.

Zu den Sets gehörten dreizehn vollständig bemalte und
22 Meter hohe Vorhänge, 26 Teilvorhänge und 121 verschie-
dene Kostüme. Die *New York Times* nannte es »die größte
Chagall-Einzelausstellung der Welt«. Die Kunstkritikerin
Emily Genauer schrieb:

> »Die Figuren, die schon immer Chagalls Phantasiewelt bevölkert
> haben, werden seltsam abstrakt, wie allegorische Verkörperungen
> von Liebe und Lebensfreude, ein Gefühl des Geheimnisses und des
> Sieges des Guten über das Böse, des Adels und des Strebens nach
> Heiligkeit, das man in der Musik von Mozart findet.« (Genauer
> 1971, S. 52)

Ein *Time Magazine*-Musikkritiker beklagte hingegen am
3. März 1967 im Artikel »Flowery Flute«, »there was too much
art and not enough Mozart« (»es gab zu viel Kunst und nicht
genug Mozart«). [DWP]

Literatur: Genauer 1971. – Porter 1974, S. 41. – Denby 1986.

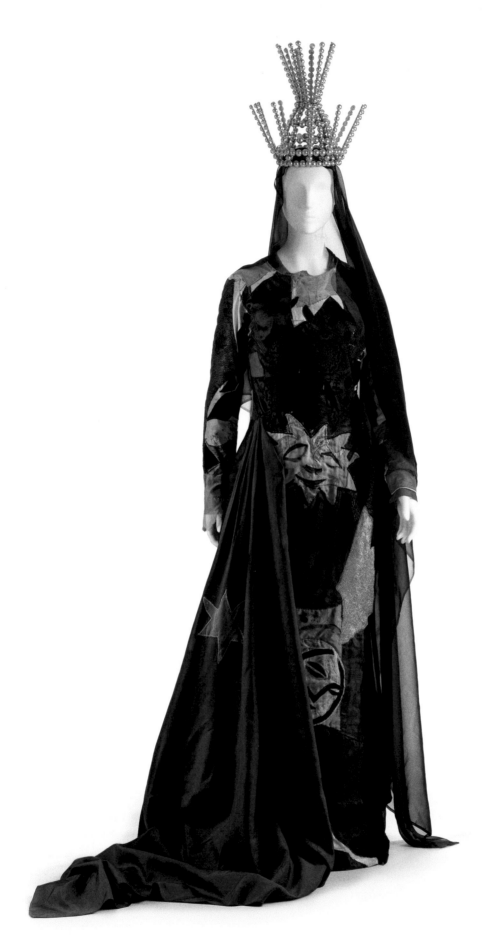

Kat. 65

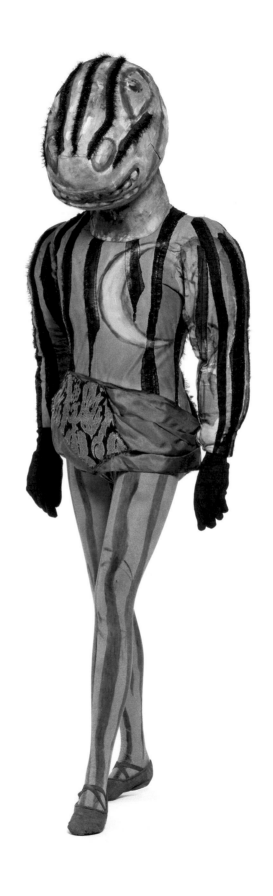

Kat. 66

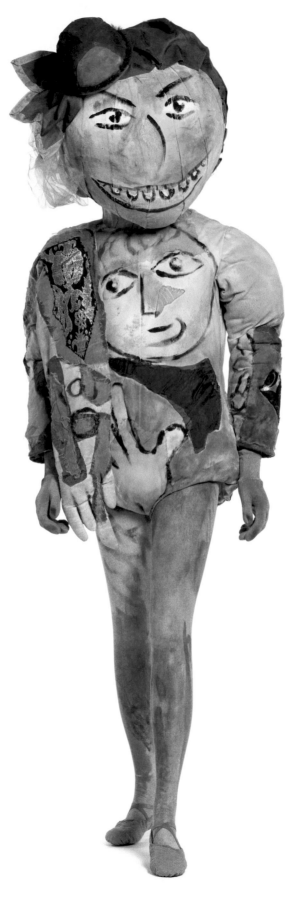

Kat. 67

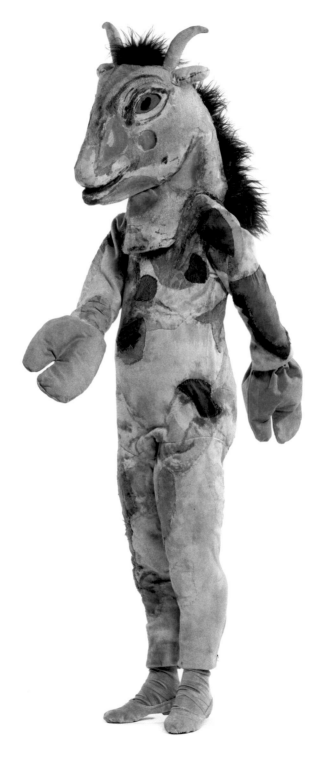

Kat. 68

Kat. 69–71
Robert Wilson (geb. 1941)
Bühnenbildentwürfe für »Die Zauberflöte«
Paris, Opéra Bastille, 1991 (Regie: Robert Wilson,
musikalische Leitung: Armin Jordan, Bühnenbild:
Robert Wilson, Kostümbild: Kenzo Takada,
Choreographie: Andrew de Groat)

Kat. 69
The Magic Flute – Act I Sc I | 1991
Kohle auf Papier, 75 × 109 cm
Courtesy Galerie Thaddaeus Ropac,
London · Paris · Salzburg

Kat. 70
The Magic Flute – Act I Sc I | 1991
Kohle und Bleistift auf Papier, 75 × 100 cm
Courtesy Galerie Thaddaeus Ropac,
London · Paris · Salzburg

Kat. 71
The Magic Flute – Act I Garden | 1991
Kohle auf Papier, 73 × 102 cm
Courtesy Galerie Thaddaeus Ropac,
London · Paris · Salzburg

Robert Wilson betonte, wie wichtig es sei, Zeichnungen an-
zufertigen, während man sich ein neues Theaterprojekt er-
schließt:

> »Ich beginne immer mit den Zeichnungen. Tom Waits würde zu
> mir sagen: ›Nimm das Stück in die Hand! Du *musst* diese Zeichnun-
> gen machen. Du wirst es dann erst verstehen, wenn du die Zeich-
> nung machst. Es wird einen Sinn ergeben, wenn du die Zeichnung
> machst. Umarme das Stück!« (Robert Wilson im Gespräch mit
> Denise Wendel-Poray 2010).

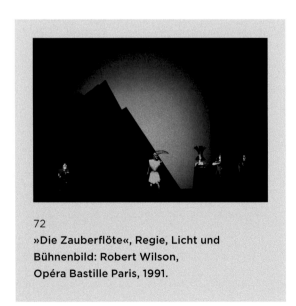

72
**»Die Zauberflöte«, Regie, Licht und
Bühnenbild: Robert Wilson,
Opéra Bastille Paris, 1991.**

Wie die Zeichnungen für die Oper *The Black Rider* (1990), die
Wilson gemeinsam mit dem amerikanischen Musiker Tom
Waits konzipierte, sind auch die vorbereitenden Zeichnungen
für *Die Zauberflöte*, die am 26. Juni 1991 an der Opéra Bastille in
Paris ihre Premiere feierte, der erste Schritt in Wilsons kreati-
vem Prozess. Inspiriert von den Entwürfen des berühmten
Schweizer Bühnenbildners und Theaterrevolutionärs Adolphe
Appia, der Wilson zutiefst beeinflusste, sind es nüchterne, mit
Kohle gezeichnete Skizzen. Im Gegensatz zu den Entwürfen
anderer Künstler geben diese von Wilson keinerlei Hinweise
auf Bühnenanweisungen, dekorative Details oder das Vorhan-
densein von Figuren und Kostümen. Für die Eröffnungsszene,
erster Aufzug, erster Auftritt, deuten die Zeichnungen (Kat. 69,
Kat. 70) zerklüftete Felsformationen an. Das ausgeführte Büh-
nenbild zeigt einen geneigten blauen Felsen vor einer leuchtend
gelben Wand und einem grünen Boden [Abb. 72]. Die in der
Zauberflöte verwendeten kräftigen Grundfarben bedeuten eine
klare Abkehr von Wilsons früheren Opernproduktionen, wie
Einstein on the Beach, *Medea* und *Parsifal*, bei denen es um das
schrittweise Nuancieren von blauen und grauen monochromen
Flächen ging. Statt des üblichen Drachens wird Tamino (»Zu
Hilfe! Zu Hilfe!«) von einem roten, phantasievollen Ungeheuer
verfolgt, das ein gespanntes karmesinrotes Band über die
Bühne zieht. Die Königin der Nacht tritt zu ihrer ersten Arie
(sechster Auftritt) in etwa zwölf Meter Höhe auf, eine hoch
aufragende Erscheinung in einem geneigten roten Rahmen, der
von einer hartkantigen Mondsichel beleuchtet wird. Bei ihrer
zweiten Arie wird sie immer kleiner; am Ende ist sie auf
Menschengröße geschrumpft. In den Gerichtsszenen, zwei-
ter Aufzug, zweiter Auftritt (Hof des Ordenstempels), sind frei-
maurerische Symbole zu sehen: eine Säule, ein Quadrat, hori-
zontale Neonbalken, eine glühende Rundsonne. Im dritten
Auftritt des ersten Finales (siebzehnter Auftritt), gibt es norma-
lerweise drei Tempel, doch in Wilsons Zeichnung (Kat. 71)
kommen nur zwei bunkerartige Formen mit einem Durchgang
dazwischen vor. Es ist auch der Schauplatz, an dem sich Ta-
mino und Pamina zum ersten Mal sehen und umarmen. Wilson
schlägt jedoch eine parallele, ergänzende Interpretation von
Mozarts Singspiel vor, indem er die Erzählung beleuchtet und
transformiert, anstatt sie den Anweisungen getreu zu illustrie-
ren, wie es die meisten Regisseure zu dieser Zeit taten. Wie im
japanischen Theater ist die Inszenierung sorgfältig austariert,
ohne eine Spur von Pathos; die Figuren treten nicht in Körper-
kontakt. Die Kostüme des japanischen Modedesigners Kenzo
Takada sind stilisiert, und die Sänger führen streng kodierte
Bewegungen und Gesten aus, die von Wilsons langjährigem
Mitarbeiter Andrew de Groat choreographiert wurden. [DWP]

Literatur: Holmberg 1996.

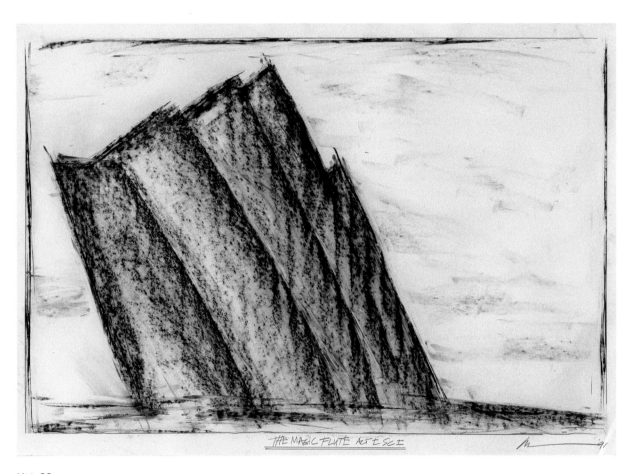

THE MAGIC FLUTE ACT I SC I

Kat. 69

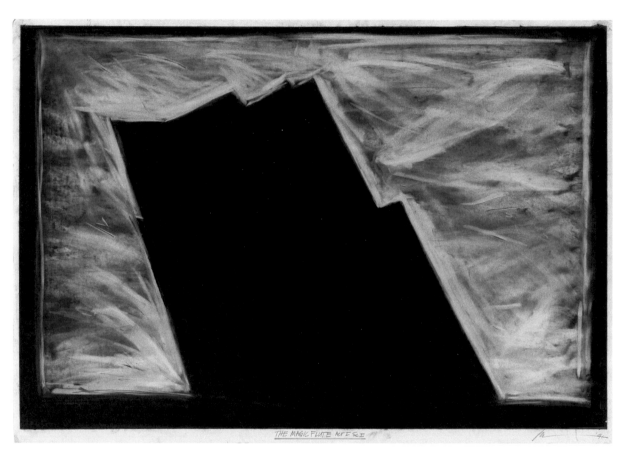

THE MAGIC FLUTE Act I Sc I

Kat. 70

THE MAGIC FLUTE

Kat. 71

Kat. 72–74
Nach Entwürfen von Karel Appel (1921–2006)
Bühnenbildmodelle für »Die Zauberflöte« | 1995
Amsterdam, De Nederlandse Opera
(De Nationale Opera), 1995 (Regie: Pierre Audi,
musikalische Leitung: Hartmut Haenchen, Bühnenbild:
Karel Appel, Kostümbild: Jorge Jara/Karel Appel)

Kat. 72
Zwei Bühnenelemente
Bemaltes Holz, je 14 × 47 cm
Amsterdam, De Nationale Opera, Archiv, Inv.-Nr. 9394.
DNO.11.5.1

Kat. 73
Welt des Monostatos
Papiermaché, 29 × 31 × 6,5 cm
Amsterdam, De Nationale Opera, Archiv, Inv.-Nr. 9394.
DNO.11.5.2

Kat. 74
Tempel
Bemaltes Holz, 30 × 40 × 15 cm
Amsterdam, De Nationale Opera, Archiv, Inv.-Nr. 9394.
DNO.11.5.3

Aus der CoBra-Bewegung stammend, deren Inspiration zum Teil von Kinderzeichnungen und primitiven Kunstformen ausging, bot sich Karel Appels Kunst ganz selbstverständlich für das Thema der *Zauberflöte* an. Appels lebhaftes Bühnenbild für Mozarts Singspiel, das erstmals 1995 von Intendant Pierre Audi für die Amsterdamer Oper in Auftrag gegeben, inszeniert und 2006 für die Salzburger Festspiele wiederaufgenommen wurde, strotzte vor kräftigen Primärfarben und einer Menagerie verspielter Figuren. An beiden Aufführungsorten gleitet ein Dekor aus grauen Styroporbergen für die zahlreichen Szenenwechsel nahtlos auf und von der Bühne. Prinz Tamino tritt ein, auf der Flucht vor einer geflickten Schlange, deren überdimensionaler Kopf mit Augen wie Untertassen glänzt. In der Salzburger Fassung erscheinen die Drei Damen zunächst als österreichische Alpenjägerinnen in passenden grünen Kostümen und Federmützen. Papageno fährt in einem gelb-roten Wagen durch den Wald, der von seinen fliegenden Sittich-Freunden (kostümierte Tänzer) angetrieben wird [Abb. 73], und die Drei Knaben kommen jeweils in einem schwebenden Spielzeugflugzeug an. In der früheren Amsterdamer Fassung treten sie nur in einem Flugzeug auf, eines dieser leuchtend bunten, von Appel ersonnenen Pappmaché-Objekte. Die Königin der Nacht sprudelt in einem Schwall leuchtend lindgrünen Schaums aus dem Boden, vor einer Kulisse aus kaleidoskopischen Farben (Kat. 72), während Pamina auf einem Kohlblatt zusammengerollt in den Armen einer nach einem afrikanischen Idol aussehenden Skulptur schläft (Kat. 73; Abb. 74); die zentrale Dekoration von Monostatos' Versteck. Sarastros Reich schimmert unter einem leuchtend gelben Himmel; die drei Eingangstüren Kunst, Arbeit und Intelligenz sind in kontrastierenden Farben bemalt. Die wilden Tiere sind Holzspielzeuge auf Rädern oder Wagen, die von Puppenspielern in schwarzen Ganzkörperstrümpfen bewegt werden; für Guus Janssens Oper über die Genesis, *Noach*, in Amsterdam

Kat. 72

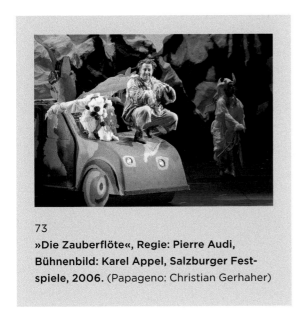

73
»Die Zauberflöte«, Regie: Pierre Audi, Bühnenbild: Karel Appel, Salzburger Festspiele, 2006. (Papageno: Christian Gerhaher)

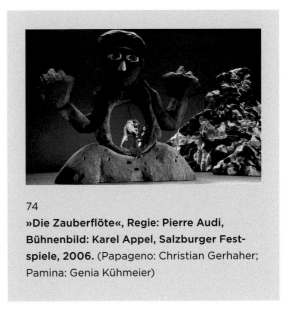

74
»Die Zauberflöte«, Regie: Pierre Audi, Bühnenbild: Karel Appel, Salzburger Festspiele, 2006. (Papageno: Christian Gerhaher; Pamina: Genia Kühmeier)

1994, erfand Appel ähnlich phantastische Tiere für die Arche. Papagenos Glockenspiel in Form eines wunderschönen silbernen Eis zieht alle in seinen Bann. Die Prüfungen der Dunkelheit und des Feuers werden in gestapelten, hell lackierten, nach Donald Judd aussehenden Kisten durchgeführt (Kat. 74).

Pierre Audi hat seit den 1980er-Jahren Künstler wie Jannis Kounellis, die Kabakovs, Georg Baselitz und Jörg Immendorff in die Gestaltung von Opern einbezogen. Audis Inszenierung der *Zauberflöte* spielt mit Appels wehmütig wirkenden Bühnenbildern, mit Humor und den traditionellen Stunts, aber mit einem provokanten Strich in der letzten Szene, in der die besiegte Königin der Nacht in einer der Logen lauert und spioniert, während die anderen jubeln. Dieser ungewöhnliche Schluss vermittelt, wo der Zorn der Königin über Sarastros Missetaten herrührt, der das Verbrechen begangen hat, ihre Tochter zu entführen und den »Sonnenkreis« auszulöschen, wodurch die Königin für immer des Lichts beraubt wurde. Karel Appel verstarb am 3. Mai 2006, nur drei Monate vor der Salzburger Premiere. Er wurde 85 Jahre alt. [DWP]

Literatur: Audi/Stegeman 1996.

Kat. 73

Kat. 74

Anhang

Bibliographie · Abbildungsnachweis · Autorinnen und Autoren

Bibliographie

Abendempfindung bis Zufriedenheit 1993
Abendempfindung bis Zufriedenheit. Schöne Stücke aus den Sammlungen der Internationalen Stiftung Mozarteum, Ausstellungskatalog München, Bayerische Vereinsbank 1993, Red. Rudolph Angermüller und Geneviève Geffray, Salzburg u. a. 1993.

Abert 1955 (1923)
Hermann Abert, *W. A. Mozart*. Neubearbeitete und erweiterte Ausgabe von Otto Jahns Mozart, Erster Teil, 7. Auflage, Leipzig 1955 (Erstveröffentlichung Leipzig 1923).

André 1886
Carl August André, *Darlegung und Urtheile über das 1849 aufgefundene Oel-Portrait Tischbein's von W. A. Mozart*, Frankfurt am Main 1886.

Johann Anton André 2006
Johann Anton André (1775–1842) und der Mozart-Nachlass. Ein Notenschatz in Offenbach am Main (Offenbacher Studien, 1), Ausstellungskatalog Offenbach am Main, Haus der Stadtgeschichte 2006, hrsg. von Jürgen Eichenauer, Weimar 2006.

Angermüller 1992
Rudolph Angermüller, *Das Salzburger Mozart-Denkmal: Eine Dokumentation (bis 1845) zur 150-Jahre-Enthüllungsfeier*, mit einem kunsthistorischen Beitrag von Adolf Hahnl, Salzburg 1992.

Angermüller 2003
Rudolph Angermüller, Mozart in Paris und Versailles, in: *Mozart and the Netherlands. A Bicentenarian Retrospect*, hrsg. von Arie Peddemors und Leo Samama, Zutphen 2003, S. 21–41.

Arman 1991
Arman, Notes pour un programme musical pour Bernar Venet, Mai 1991, Manuskript, in: *Arman*, Ausstellungskatalog Paris, Centre Pompidou 2010/11, hrsg. von Jean-Michel Bouhours, Paris 2010, S. 259.

Arman 1992
Arman, *Mémoires accumulés. Entretiens avec Otto Hahn*, Paris 1992.

Arman 1998
Arman, Ausstellungskatalog Paris, Galerie Nationale du Jeu de Paume u. a. 1998/99, hrsg. von Françoise Bonnefoy und Sarah Clément, Paris 1998.

Arman/Abadie 1998
Arman und Daniel Abadie, L'archéologie du futur, in: *Arman* 1998, S. 37–63.

Aspden 2002
Suzanne Aspden, Fam'd Handel Breathing, tho' Transformed to Stone. The Composer as Monument, in: *Journal of the American Musicological Society* 55, 2002, S. 39–90.

Audi/Stegeman 1996
Pierre Audi im Gespräch mit Elly Stegeman, Kounellis – Baselitz – Appel, in: *Das szenische Auge. Bildende Kunst und Theater*, Ausstellungskatalog Stuttgart, Institut für Auslandsbeziehungen, hrsg. von Wolfgang Storch, Stuttgart 1996, S. 41–47.

Baker 1998
Malcolm Baker, Tyers, Roubiliac and a Sculpture's Fame. A Poem About the Commissioning of the Handel Statue at Vauxhall, in: *The Sculpture Journal* 2, 1998, S. 41–45.

Bauer 2005
Richard Bauer, Der »Berliner Mozart«. Notwendiger Widerspruch gegen eine Weltsensation, in: *Oberbayerisches Archiv* 129, 2005, S. 7–22.

Bauer 2008
Richard Bauer, *Das rekonstruierte Antlitz. Die Mozart-Büste des Züricher Bildhauers Heinrich Keller in der Münchner Residenz*, Neustadt a. d. Aisch 2008.

Bauer/Deutsch
Mozart. Briefe und Aufzeichnungen. Gesamtausgabe, hrsg. von der Internationalen Stiftung Mozarteum, gesammelt und erläutert von Wilhelm Anton Bauer, Otto Erich Deutsch und Joseph Heinz Eibl, 7 Bde., Kassel 1962–1975. Erweiterte Neuauflage, Bd. 8: *Einführung und Ergänzungen*, hrsg. von Ulrich Konrad, Stuttgart und Kassel 2005.

Baur 2012
Eva Gesine Baur, *Emanuel Schikaneder. Der Mann für Mozart*, München 2012.

Bettermann 2004
Silke Bettermann, *Moritz von Schwind und Ludwig van Beethoven. Ein Maler der Romantik und seine Begeisterung für die Musik*, Bonn 2004.

Bindman 1997
David Bindman, Roubiliacs Statue of Handel and the Keeping Order in Vauxhall Gardens in Early Eighteenth Century, in: *The Sculpture Journal* 1, 1997, S. 22–31.

Blaauw 2019
Marco Blaauw im Gespräch mit Gerhard Richter: John Cage war der Anfang, in: *monopol. Magazin für Kunst und Leben*, Juli/August 2019, S. 30–40.

Blanche 1997
Jacques-Émile Blanche, peintre (1861–1942), Ausstellungskatalog Rouen, Musée des Beaux-Arts 1997/98, und Brescia, Palazzo Martinengo 1998, hrsg. von Claude Pétry, Paris 1997.

Blanche 2015
Jacques-Émile Blanche. Peintre, écrivain, homme du monde, Ausstellungskatalog Évian-les-Bains, Palais Lumière 2015, hrsg. von Stéphane-Jacques Addade, Dario Cimorelli und Sylvain Amic, Cinisello Balsamo 2015.

Boisserée 1862
Sulpiz Boisserée, 2 Bde., Stuttgart 1862, Bd. 1, hrsg. von Mathilde Boisserée, Stuttgart 1862.

Börsch-Supan 1990
Helmut Börsch-Supan, *Karl Friedrich Schinkel. Bühnenentwürfe/Stage Designs*, 2 Bde., Berlin 1990.

Brabant 2016
Dominik Brabant, Welt als Bühne. Theatralität und Performanz in der Malerei Max Slevogts, in: *Blick zurück nach vorn. Neue Forschungen zu Max Slevogt*, hrsg. von Gregor Wedekind in Verbindung mit der Generaldirektion Kulturelles Erbe Rheinland-Pfalz, Berlin u. a. 2016, S. 93–114.

Brandstaller 2006
Trautl Brandstaller, A. H. und die Musik, in: *Musik Monster Mozart* 2006, S. 4 f.

Brauneis/Koller 2014
Walter Brauneis und Manfred Koller, Vom Hochzeitsbild zur Bildcollage: Neue Aspekte zum »unvollendeten« Mozart-Porträt von Joseph Lange?, in: *Salzburg-Archiv. Schriften des Vereins Freunde der Salzburger Geschichte* 35, 2014, S. 113–140.

Brusniak 2020
Friedhelm Brusniak, Hermann Hesse: Der Steppenwolf (1927). Literaturwissenschaft und Musikwissenschaft im Diskurs, in: *Musikgeschichte in Mittel- und Osteuropa. Mitteilungen der internationalen Arbeitsgemeinschaft an der Universität Leipzig* 22, 2020, S. 113–122.

Büchel 2005
Wolfgang Büchel, *Schinkel, Goethe und die Königin der Nacht*, Juli 2005, in: http://www.goethezeitportal.de/file-admin/PDF/wissen/leserbeitraege/buechel_schinkel.pdf [letzter Zugriff: 30.06.2020].

Busoni 2006
Ferruccio Busoni, Mozart Aphorismen, in: ders., *Von der Einheit der Musik. Von Dritteltönen und Junger Klassizität, von Bühnen und Bauten und anschließenden Bezirken. Verstreute Aufzeichnungen. Kritische und kommentierte Neuausgabe* (Quellenkataloge zur Musikgeschichte, 36), hrsg. von Martina Weindel, Wilhelmshaven 2006.

Carlson 1978
David M. Carlson, »The Last Moments of Mozart« by Mihály Munkácsy (1844–1900): Fact, Fantasy and Fate, in: *Music and Man* 2, 1978, S. 285–296.

Casteras 1999
Susan P. Casteras, *The Defining Moment: Victorian Narrative Paintings from the Forbes Collection*, Charlotte/N. C. 1999.

Chrissochoidis 2003
Ilias Chrissochoidis, [»Letter from Ilias Chrissochoidis«], in: *Journal of the American Musicological Society* 56, 2003, Nr. 1, S. 221–224.

Ciliberti 2009
Galliano Ciliberti, Mozart e i classici nel Journal (1822–1863) di Delacroix, in: *Mozart nel mondo delle lettere*, hrsg. von Biancamaria Brumana, Ricardo Concetti und Uta Treder, Perugia 2009, S. 207–235.

Courthion 1951
Pierre Courthion, *Raoul Dufy*, Genf 1951.

Daverio 2003
John Daverio, Mozart in the Nineteenth Century, in: *The Cambridge Companion to Mozart*, hrsg. von Simon P. Keefe, Cambridge 2003, S. 171–184.

Davison 2011
Alan Davison, Painting for a Requiem. Mihály Munkácsy's »The Last Moments of Mozart« (1885), in: *Early Music* 39, 2011, Nr. 1, S. 79–92.

Degas 1988
Degas, Ausstellungskatalog Paris, Galeries Nationales du Grand Palais 1988, Ottawa, Musée des Beaux-Arts du

Canada 1988, New York, The Metropolitan Museum of Art 1988/89, hrsg. von Jean Sutherland Boggs, Paris und New York 1988.

Delacroix 1950
Eugène Delacroix, *Journal publiée d'après le manuscrit original avec une introduction et des notes*, Bd. 3: 1857–1863, hrsg. von André Joubin, Paris 1950.

Delacroix 1988
Eugène Delacroix, *Dem Auge ein Fest. Aus dem Journal 1847–1863*, hrsg. von Kuno Mittelstädt, nach der französischen Neuausgabe von 1980 revidiert, erweitert und mit einem Nachwort versehen von Günter Busch, Frankfurt am Main 1988.

Delacroix 1990
Eugène Delacroix, *Briefe und Tagebücher*, ausgewählt, übersetzt und kommentiert von Elise Guignard, München 1990.

Demuth 1997
Dieter Demuth, *Das idealistische Mozart-Bild 1785–1860* (Tübinger Beiträge zur Musikwissenschaft, 17), Tutzing 1997.

Denby 1986
Edwin Denby, *Dance Writings*, hrsg. von Robert Cornfield und William Mackay, Gainesville 1986.

Deutsch 1965
Otto Erich Deutsch, Zu den Bildnissen der Familie Mozart, in: *Mitteilungen der Internationalen Stiftung Mozarteum* 13, 1965, S. 12 f.

Dieckmann 2018
Friedrich Dieckmann, *Max Slevogts Randzeichnungen zu Mozarts »Zauberflöte«*, Landau in der Pfalz 2018.

Düchting 1997
Hajo Düchting, *Paul Klee. Malerei und Musik*, München u. a. 1997.

Dufy 1996
Raoul Dufy 1877–1953, Ausstellungskatalog Wien, KunstHaus, hrsg. von Jean Forneris, München 1996.

Dusek 1990
Peter Dusek, »Kichernde Kreatur« oder nordischer Lebemann? Das Mozart-Bild im Wandel von sieben Jahrzehnten Film- und Fernsehgeschichte, in: *Wolfgang Amadeus. Summa summarum. Das Phänomen Mozart: Leben, Werk, Wirkung*, hrsg. von Peter Csobádi, Wien 1990, S. 289–298.

Eckermann 1986
Johann Peter Eckermann, *Gespräche mit Goethe in den letzten Jahren seines Lebens*, hrsg. von Heinz Schlaffer (Münchner Ausgabe, 19), München 1986.

Eduard von Engerth 1997
Eduard von Engerth. 1818–1897, Ausstellungskatalog Wien, Historisches Museum 1997, hrsg. von Rüdiger Engerth, Wien 1997.

Eilfeld/Hänsch 2015
Detlef Eilfeld und Jochen Hänsch, *Das Dresdner Brunnenbuch. Wasser in seiner schönsten Form*, 2 Bde., Dresden 2013–2015, Bd. 2 (2015), S. 88–94.

Eisen 2006a
Cliff Eisen, Mozart, das Requiem und die Biographie der Romantik, in: *Mozart. Experiment Aufklärung im Wien des ausgehenden 18. Jahrhunderts*, Essayband zur Ausstellung Wien, Albertina 2006, hrsg. von Herbert Lachmayer, Ostfildern 2006, S. 807–821.

Eisen 2006b
Cliff Eisen, Mozart's Leap in the Dark, in: *Mozart Studies* 1, hrsg. von Simon P. Keefe, Cambridge 2006, S. 1–24.

Eisen 2017
Cliff Eisen, Authenticity and Likeness in Mozart Portraiture, in: *Late-Eighteenth-Century Music and Visual Culture*, hrsg. von Cliff Eisen und Alan Davison, Turnhout 2017, S. 185–199.

Eisen/Short 2019
Cliff Eisen und Harold Short, Portrait of Mozart: 1763–1764, Carmontelle/Delafosse, in: *Mozart and Material Culture – Souvenirs*, King's College London, März 2019: https://mmc.kdl.kcl.ac.uk/entities/object/portraits-mozart-1763-1764-carmontelle-delafosse [letzter Zugriff: 20.09.2020].

Elger 2013
Dietmar Elger, *Gerhard Richter. Catalogue Raisonné*, Bd. 3: *Nos. 389–651-2, 1976–1987*, hrsg. vom Gerhard Richter Archiv und den Staatlichen Kunstsammlungen Dresden, Ostfildern 2013.

Engerth 1994
Rüdiger Engerth, *Eduard Ritter von Engerth (1818–1897). Maler, Lehrer, Galeriedirektor und Kunstschriftsteller. Beiträge zu Leben und Werk* (Forschungen und Beiträge zur Wiener Stadtgeschichte, 26), Wien 1994.

Engl 1887
Johann Evangelist Engl, *W. A. Mozart in den Schilderungen seiner Biographen, in seiner körperlichen Erscheinung im Leben und im Bilde*, Salzburg 1887.

Engl 1900
Johann Evangelist Engl, Das Tischbein Mozart-Bild – kein Mozart-Bild, in: *Jahresbericht der Internationalen Stiftung Mozarteum* 20, 1900, S. 25–29.

Enthüllung 1896
Zur Enthüllung des Mozart-Denkmals in Wien am 21. April 1896, Wien 1896.

Farmer/Smith 1935
Henry George Farmer und Herbert Smith, *New Mozartiana. The Mozart Relics in the Zavertal Collection at the University of Glasgow*, Glasgow 1935.

Forschler-Tarrasch 2002
Anne Forschler-Tarrasch, *Leonhard Posch. Porträtmedailleur und Bildhauer 1750–1831. Mit einem Verzeichnis seiner Werke und deren Vervielfältigungen in Eisen- und Bronzeguß, Porzellan und Gips*, Berlin 2002.

Frodl 2002
Geschichte der bildenden Kunst in Österreich, 6 Bde., hrsg. von Hermann Filliz u. a., Bd. 5: *19. Jahrhundert*, hrsg. von Gerbert Frodl, München u. a. 2002.

Gage 1999
John Gage, *Die Sprache der Farben. Bedeutungswandel der Farbe in der bildenden Kunst*, Ravensburg 1999.

Geffray 2005
Geneviève Geffray, Paris, in: *Das Mozart-Lexikon* (Das Mozart-Handbuch, 6), hrsg. von Gernot Gruber und Joachim Brügge, Laaber 2005, S. 560–566.

Genauer 1971
Emily Genauer, *Chagall at the »Met«*, New York 1971.

Goethe 1989
Johann Wolfgang von Goethe, *Zur Farbenlehre* (Münchner Ausgabe, 10), hrsg. von Peter Schmidt, München 1989.

Goethes Gespräche 1998 (1965–1987)
Goethes Gespräche. Eine Sammlung zeitgenössischer Berichte aus seinem Umgang, auf Grund der Ausg. und des Nachlasses von Flodoart von Biedermann ergänzt u. hrsg. von Wolfgang Herwig, 6 Bde., München 1998 (Erstveröffentlichung Zürich 1965–1987), Bd. 3, Zweiter Teil: 1825–1832 (Erstveröffentlichung Zürich 1972).

Gottdang 2004
Andrea Gottdang, *Vorbild Musik. Die Geschichte einer Idee in der Malerei im deutschsprachigen Raum. 1780–1915*, Berlin u. a. 2004.

Gottdang 2013
Andrea Gottdang, Porträts, Denkmäler, Sammelbildchen. Ein visueller Kanon der Musik?, in: *Der Kanon der Musik. Theorie und Geschichte. Ein Handbuch*, hrsg. von Melanie Wald-Fuhrmann und Klaus Pietschmann, München 2013, S. 832–857.

Gottdang 2015
Andrea Gottdang, »Die Kraft, die das Leben lebenswert macht«. Don Giovanni im Werk Max Slevogts, in: *Doing Memory. Zwischen Don Juan und Bharatanatyam. Musik und Kunst der 1920er-Jahre* (Tanz & Archiv: Forschungsreisen, 6), hrsg. von Irene Brandenburg und Claudia Jeschke, München 2015, S. 96–109.

Gottdang 2018
Andrea Gottdang, À la Leporello. Mozart-Opern in München und ihr Einfluss auf Klee und Slevogt, in: *Paul Klee. Musik und Theater in Leben und Werk*, Ausstellungskatalog München, Galerie Thomas 2018, hrsg. von Christine Hopfengart, Köln 2018, S. 140–159.

Goulaki-Voutyra 2015
Alexandra Goulaki-Voutyra, Ingres. Apollo, Mozart and Music, in: *Music in Art* 40, 2015, Nr. 1–2, S. 229–244.

Grillparzer 1932
Franz Grillparzer, Zu Mozarts Feier, in: ders., *Gedichte. Erster Teil* (Sämtliche Werke, Erste Abteilung, Zweiter Band), Wien 1932, S. 192–194.

Grochowiak 1994
Thomas Grochowiak. Monographie und Werkübersicht, Ausstellungskatalog Oberhausen, Städtische Galerie und Hamm, Gustav-Lübcke Museum 1994, hrsg. von Doris Schmidt, Köln 1994.

Großpietsch 2009/10
Christoph Großpietsch, Die späten Mozart-Bildnisse (um 1789) von Posch, Stock und Lange, in: *Mozart-Jahrbuch* 2009/10, S. 11–67.

Großpietsch 2013a
Christoph Großpietsch, »Posch« gegen »Lange« – erst getauscht, dann verwechselt, in: *Mozart-Bilder – Bilder Mozarts* 2013, S. 39–45.

Großpietsch 2013b
Christoph Großpietsch, »Das ist ja unser lieber Mozart!« oder: Rätsel um »Tischbein«, in: *Mozart-Bilder – Bilder Mozarts* 2013, S. 51–55.

Großpietsch 2018
Christoph Großpietsch, Mozart's Portraits on Miniatures. Questions of Authenticity, in: *Portrait Miniatures. Artists,*

Functions and Collections, hrsg. von Bernd Pappe und Juliane Schmieglitz-Otten, Petersberg 2018, S. 43–56.

Gruber 1987 (1985)
Gernot Gruber, *Mozart und die Nachwelt*, erweiterte Neuausgabe München u. a. 1987 (Erstveröffentlichung Salzburg 1985).

Grün 2009/10
Birgit Grün, Mozart – Tischbein – Bode? Zur Rezeptionsgeschichte eines Gemäldes und seiner Kopien, in: *Mozart-Jahrbuch* 2009/10, S. 3–10.

Guthmann 1948
Johannes Guthmann, *Schöne Welt. Wandern und Weilen mit Max Slevogt*, Berlin 1948.

Hafner 1976
Ottfried Hafner, Franz Deyerkauf. Initiator des ältesten Mozart-Denkmals der Welt, in: *Mitteilungen der Internationalen Stiftung Mozarteum* 24, 1976, Heft 1–2, S. 7–16.

Hahnl 1992
Adolf Hahnl, Das Mozart-Denkmal als Kunstwerk, in: Angermüller 1992, S. 214–252.

Halliwell 1998
Ruth Halliwell, *The Mozart Family. Four Lives in a Social Context*, Oxford 1998.

Harten 2000
Ulrike Harten, *Bühnenentwürfe* (Karl Friedrich Schinkel – Lebenswerk, 17), hrsg. und überarbeitet von Helmut Börsch-Supan und Gottfried Riemann, München u. a. 2000.

Hesse 2003
Hermann Hesse, *Sämtliche Werke*, 21 Bde., hrsg. von Volker Michels, Frankfurt am Main 2001–2007, Bd. 11: Autobiographische Schriften (2003).

Hildesheimer 1977
Wolfgang Hildesheimer, *Mozart*, Frankfurt am Main 1977.

Hildesheimer 1999
Wolfgang Hildesheimer, *Briefe*, hrsg. von Silvia Hildesheimer und Dietmar Pleyer, Frankfurt am Main 1999.

Höch. Lebenscollage 1996
Hannah Höch. Eine Lebenscollage, Bd. II: 1921–1945, hrsg. vom Künstlerarchiv der Berlinischen Galerie, Ostfildern-Ruit 1996.

vom Hofe 1995
Gerhard vom Hofe, Die Konstellation der Genies: Raffael und Shakespeare in Mozart. Mozarts Kunstgeist in parallelisierender Deutung des frühen 19. Jahrhunderts, in:

Mozart – Aspekte des 19. Jahrhunderts (Mannheimer Hochschulschriften, 1), hrsg. von Hermann Jung, Mannheim 1995, S. 23–43.

Hoffmann 1960
E. T. A. Hoffmann, *Fantasiestücke in Callots Manier, IV Don Juan. Eine fabelhafte Begebenheit, die sich mit einem reisenden Enthusiasten zugetragen*, hrsg. von Walter Müller-Seidel, München 1960, S. 67–78.

Hoffmann 1963
E. T. A. Hoffmann, Nachträgliche Bemerkungen über Spontinis Olympia (1821), in: ders., *Schriften zur Musik. Nachlese*, hrsg. von Friedrich Schnapp, München 1963, S. 354–395.

Hoffmann/Krause/Kitlitschka 1972
Hans-Christoph Hoffmann, Walter Krause und Werner Kitlitschka, *Das Wiener Opernhaus* (Die Wiener Ringstraße. Bild einer Epoche, 8/1), Wiesbaden 1972.

Homberg 1996
Arthur Holmberg, *The Theatre of Robert Wilson*, Cambridge/Mass. 1996.

Hopfengart 2018
Christine Hopfengart, Die Sängerin L. als Fiordiligi, in: *Paul Klee. Musik und Theater in Leben und Werk*, Ausstellungskatalog München, Galerie Thomas 2018, hrsg. von Christine Hopfengart, Köln 2018, S. 190–93.

Hrdlicka 2008
Alfred Hrdlicka. Bildhauer – Maler – Zeichner, Ausstellungskatalog Schwäbisch Hall, Kunsthalle Würth 2008, hrsg. von Sylvia Weber, Künzelsau 2008.

Hübner 2016
Christine Hübner, *Simon Quaglio. Theatermalerei und Bühnenbild in der ersten Hälfte des 19. Jahrhunderts* (Ars et Scientia, 15), Berlin u. a. 2016.

Hummel 1959
Walter Hummel, Die wichtigsten Bildnisse und Musikinstrumente im Mozart-Museum zu Salzburg, in: *Mozart-Jahrbuch* 1959, S. 188–201.

Imiela 1968
Hans-Jürgen Imiela, *Max Slevogt. Eine Monographie*, Karlsruhe 1968.

Imiela 1991
Hans-Jürgen Imiela, Max Slevogt und Francisco d'Andrade, in: *Slevogt und Mozart* 1991, S. 7–44.

Imiela 1996
Hans-Jürgen Imiela, Slevogt und Mozart, in: *Mozarts Opern im Werk von Max Slevogt und Hans Meid*, hrsg. von der

Internationalen Stiftung Mozarteum Salzburg und der Hans Meid-Stiftung Frankfurt am Main, Bad Honnef 1996.

Jacquot 2006
Dominique Jacquot, *Le Musée des Beaux-Arts de Strasbourg. Cinq siècles de peinture*, Straßburg 2006.

Jean-Aubry 1920
Georges Jean-Aubry, A Music-Lover of the Past: Eugène Delacroix, in: *The Musical Quarterly* 6, 1920, Nr. 4, S. 478–499.

Johnson 1981
Lee Johnson, *The Paintings of Eugène Delacroix. A Critical Catalogue*, 6 Bde., Oxford 1981–1989, Bd. 1 (Text) und 2 (Tafeln): 1816–1831 (1981).

Johnson 1996
Lee Johnson, The Last Scene of »Don Giovanni«. A Newly Discovered Delacroix, in: *The Burlington Magazine* 138, 1996, Nr. 1122, S. 605–607.

Jung-Kaiser 1991
Ute Jung-Kaiser, Der weiße d'Andrade. Max Slevogts verbindliche Antwort auf die Frage, wie Mozarts »Don Giovanni« zu interpretieren sei, in: *Das Phänomen Mozart im 20. Jahrhundert* (Gesammelte Vorträge des Salzburger Symposions 1990), hrsg. von Ulrich Müller u. a., Anif 1991, S. 381–400.

Jung-Kaiser 2003
Ute Jung-Kaiser, *Kunstwege zu Mozart. Bildnerische Deutungen vom Rokoko bis heute*, Bern 2003.

Kandinsky 1912
Wassily Kandinsky, Über das Geistige in der Kunst, insbesondere in der Malerei, 3. Auflage, München 1912.

Kentridge 2016
William Kentridge, *Sechs Zeichenstunden*, Köln 2016.

Kernbauer 2009
Eva Kernbauer, Effigie et monument. Georg Friedrich Haendel dans les jardins de Vauxhall, in: *Le Culte des grands hommes 1750–1850*, hrsg. von Thomas W. Gaehtgens und Gregor Wedekind, Paris 2009, S. 71–102.

Klang der Bilder 1996 (1985)
Vom Klang der Bilder. Die Musik in der Kunst des 20. Jahrhunderts, Ausstellungskatalog Stuttgart, Staatsgalerie 1985, hrsg. von Karin von Maur, korr. Ausgabe München 1996 (Erstveröffentlichung München 1985).

Klee 1957
Paul Klee, *Tagebücher. 1898–1918*, hrsg. von Felix Klee, Köln 1957.

Klee 1979
Paul Klee, *Briefe an die Familie 1893–1940*, 2 Bde., hrsg. von Felix Klee, Köln 1979.

Klumpner 2013
Linus Klumpner, Die »Familie Mozart« im Lichte Carmontelles – Nur die Geschichte eines Werbedrucks?, in: *Mozart-Bilder – Bilder Mozarts* 2013, S. 34–38.

König Ludwig I. von Bayern und Leo von Klenze 2007
König Ludwig I. von Bayern und Leo von Klenze. Der Briefwechsel, 9 Bde., hrsg. von Hubert Glaser (Quellen zur neueren Geschichte Bayerns, V), München 2004–2011, Bd. 2/3: *Regierungszeit König Ludwigs I.*, 1839–1848 (2007).

Kokoschka 1955
Oskar Kokoschka, *Entwürfe für die Gesamtausstattung zu W. A. Mozarts Zauberflöte, Salzburger Festspiele 1955/56*. Mit einer Einführung von Bernhard Paumgartner, einem Beitrag aus dem Nachlaß von Wilhelm Furtwängler und Bemerkungen des Künstlers, Salzburg 1955.

Kokoschka et la musique 2007
Kokoschka et la musique, Ausstellungskatalog Vevey, Musée Jenisch und Fondation à la Mémoire d'Oskar Kokoschka 2007, hrsg. von Régine Bonnefoit, Mailand 2007.

Kokoschka 1970
Oskar Kokoschka. Handzeichnungen, Druckgraphik, Tapisserie 1965–1979, Ausstellungskatalog Hamburg, Museum für Kunst und Gewerbe 1970, hrsg. von Heinz Spielmann, Hamburg 1970.

Kokoschka 1992
Oskar Kokoschka. Letters 1905–1976, hrsg. von Olda Kokoschka und Alfred Marnau, London 1992.

Kokoschka und die Musik 1996
Oskar Kokoschka und die Musik. Mit Texten des Künstlers, Ausstellungskatalog Schleswig, Schleswig-Holsteinisches Landesmuseum Schloß Gottorf 1996, hrsg. von Heinz Spielmann, Schleswig 1996.

Konrad 1992
Ulrich Konrad, *Mozarts Schaffensweise. Studien zu den Werkautographen, Skizzen und Entwürfen* (Abhandlungen der Akademie der Wissenschaften in Göttingen. Philologisch-Historische Klasse. Dritte Folge, Nr. 201), Göttingen 1992.

Konrad 1995
Ulrich Konrad, Friedrich Rochlitz und die Entstehung des Mozart-Bildes um 1800, in: *Mozart – Aspekte des 19. Jahrhunderts* (Mannheimer Hochschulschriften, 1), hrsg. von Hermann Jung, Mannheim 1995, S. 1–22.

Konrad 2006 (2005)
Ulrich Konrad, *Wolfgang Amadé Mozart. Leben Musik Werkbestand*, 3. Auflage, Kassel 2006 (Erstveröffentlichung Kassel 2005).

Konrad 2009
Ulrich Konrad, Die Mozartpflege im »Dritten Reich«, in: *Acta Mozartiana* 56, 2009, Heft 1, S. 48–68.

Konrad 2017
Ulrich Konrad, Konturen einer Mozart-Biographik. Stationen der Lebensbeschreibung von 1791 bis heute, in: *Von Tönen und Texten. Mozart-Resonanzen in Literatur und Wissenschaften* (Studia Augustana, 19), hrsg. von Mathias Mayer und Katja Schneider, Berlin u. a. 2017, S. 15–40.

Konrad 2020
Ulrich Konrad, »eine schöne, prächtige Stadt.« – *Wolfgang Amadé Mozart an Constanze Mozart. Brief vom 28. September 1790.* Faksimile [mit Kommentar und Essay, dt./engl.], Würzburg u. a. 2020.

Krasa-Florian 1995
Selma Krasa-Florian, Albert Ilg und Viktor Tilgner. Zur Plastik des Neubarock in Wien, in: *Fischer von Erlach und die Wiener Barocktradition* (Frühneuzeit-Studien, 4), hrsg. von Friedrich Polleroß, Wien u. a. 1995, S. 369–388.

Krause 1980
Walter Krause, *Die Plastik der Wiener Ringstraße. Von der Spätromantik bis zur Wende um 1900* (Die Wiener Ringstraße. Bild einer Epoche, 9/2), Wiesbaden 1980.

Kris/Kurz 2010
Ernst Kris und Otto Kurz, *Die Legende vom Künstler. Ein geschichtlicher Versuch* [1934], mit einem Vorwort von Ernst H. Gombrich, Frankfurt am Main 2010.

Laffaille 1977
Maurice Laffaille, *Raoul Dufy, Catalogue raisonné de l'œuvre peint*, Bd. 4, Genf 1977.

Lami 1914
Stanislas Lami, *Dictionnaire des sculpteurs de l'École française au dix-neuvième siècle*, 4 Bde., Paris 1914–1921, Bd. 1: A–C (1914).

Lammel 1993
Gisold Lammel, *Adolph Menzel und seine Kreise*, Dresden u. a. 1993.

Lange 1808
Joseph Lange, *Biographie des Joseph Lange, k. k. Hofschauspielers in Wien*, bey Peter Rehms sel. Witwe, Wien 1808.

Léhar 1957
Anton Léhar, Das Léhar-Schikaneder-Schlößl in Wien-Nußdorf, in: *Österreichische Musikzeitschrift* 12, 1957, Heft 6, S. 254 f.

Leopold 2019
Silke Leopold, *Leopold Mozart. »Ein Mann von vielen Witz und Klugheit«. Eine Biografie*, Kassel 2019.

Levi 2010
Erik Levi, *Mozart and the Nazis. How the Third Reich Abused a Cultural Icon*, New Haven/Conn. 2010.

Lewicki 1919/20
Rudolf Lewicki, Die Mozartreliefs des Leonard Posch, in: *Zeitschrift für Musikwissenschaft* 2, 1919/20, S. 178–180, 286.

Lütteken 2017
Laurenz Lütteken, *Mozart. Leben und Musik im Zeitalter der Aufklärung*, München 2017.

Menzel – der Beobachter 1982
Menzel – der Beobachter, Ausstellungskatalog Hamburg, Hamburger Kunsthalle 1982, hrsg. von Werner Hofmann, München 1982.

Menzel und Berlin 2005
Menzel und Berlin. Eine Hommage, Ausstellungskatalog Berlin, Kupferstichkabinett 2005, bearb. von Sigrid Achenbach, Berlin 2005.

Menzel 1984
Adolph Menzel. Zeichnungen, Druckgraphik und illustrierte Bücher, Bestandskatalog der Nationalgalerie, des Kupferstichkabinetts und der Kunstbibliothek Staatliche Museen Preußischer Kulturbesitz Berlin, hrsg. von Sigrid Achenbach und Lucius Grisebach, Berlin 1984.

Meyerheim 1906
Paul Meyerheim, *Adolf von Menzel – Erinnerungen von Paul Meyerheim*, Berlin 1906.

Mielichhofer 1843
Ludwig Mielichhofer, *Das Mozart-Denkmal zu Salzburg und dessen Enthüllungs-Feier im September. Eine Denkschrift*, Salzburg 1843.

Moe 1986
Ole Henrik Moe, Felix Klee. Protokoll eines Interviews, in: *Paul Klee und die Musik*, Ausstellungskatalog Frankfurt am Main, Schirn Kunsthalle 1986, Berlin 1986, S. 211–215.

Monument für Haydn und Mozart 1819
Monument für Haydn und Mozart, in: *Erneuerte Vaterländische Blätter für den österreichischen Kaiserstaat* 34, 28. April 1819, S. 135 f.

Monumente 1994
Monumente, Wiener Denkmäler vom Klassizismus zur Secession, Ausstellungskatalog Wien, Kulturkreis Looshaus und Graphische Sammlung Albertina 1994, hrsg. von Richard Bösel und Selma Krasa, Wien 1994.

Moreau 1873
Adolphe Moreau, E. Delacroix et son œuvre, Paris 1873.

Motherwell 2004
Robert Motherwell, Ausstellungskatalog Leverkusen, Museum Morsbroich 2004/05, hrsg. von Gerhard Finckh, Leverkusen 2004.

Mozart 1991
Wolfgang Amadeus Mozart, Die Zauberflöte. KV 620. Eine große Oper in zwei Aufzügen. Libretto von Emanuel Schikaneder, hrsg. von Hans-Albrecht Koch, Stuttgart 1991.

Mozart à Paris 1991
Mozart à Paris, Ausstellungskatalog Paris, Musée Carnavalet 1991/92, hrsg. von Nicole Salinger in Zusammenarbeit mit Howard C. Robbins, Paris 1991.

Mozart in Art 1990
Mozart in Art 1900–1990, Ausstellungskatalog Salzburg, Internationale Stiftung Mozarteum 1990, München, Bayerische Vereinsbank 1990/91, Bad Urach, Haus am Gorisbrunnen 1991, hrsg. von Hans- Dieter Mück, Stuttgart 1990.

Mozart-Bilder – Bilder Mozarts 2013
Mozart-Bilder – Bilder Mozarts. Ein Porträt zwischen Wunsch und Wirklichkeit, Ausstellungskatalog Internationale Stiftung Mozarteum Salzburg 2013, hrsg. von Christoph Großpietsch und Linus Klumpner, Salzburg 2013.

Mozart. Bilder und Klänge 1991
Mozart. Bilder und Klänge, Ausstellungskatalog Schloß Kleßheim bei Salzburg, hrsg. von Rudolph Angermüller und Geneviève Geffray (Salzburger Landesausstellung, 6), Salzburg 1991.

Mozart. Così fan tutte 1991
Così fan tutte, ossia La scuola degli amanti (Neue Mozart-Ausgabe, Serie II: Bühnenwerke, Werkgruppe 5: Opern und Singspiele, Bd. 18), vorgelegt von Faye Ferguson und Wolfgang Rehm, Kassel u. a. 1991 (= NMA II/5/18).

Mozart. Dokumente 1961
Mozart. Dokumente seines Lebens, gesammelt und erläutert von Otto Erich Deutsch (Neue Mozart-Ausgabe, Serie X: Supplement, Werkgruppe 34), Kassel u. a. 1961 (= NMA X/34).

Mozart. Experiment und Aufklärung 2006
Mozart. Experiment und Aufklärung im Wien des ausgehenden 18. Jahrhunderts, Ausstellungskatalog Wien, Albertina (Da-Ponte-Institut) 2006, hrsg. von Helmut Lachmayer, Ostfildern 2006.

Mozart. Neue Bilder 1985
Wolfgang Amadeus Mozart. Neue Bilder, Ausstellungskatalog Salzburg, Galerie Thaddaeus Ropac 1985, bearb. von Thomas Zaunschirm, Salzburg 1985.

Mozart. Skizzen 1998
Skizzen, vorgelegt von Ulrich Konrad (Neue Mozart-Ausgabe, Serie X: Supplement, Werkgruppe 30: Studien, Skizzen, Entwürfe, Fragmente, Varia, Bd. 3), Kassel u. a. 1998 (= NMA X/30/3).

Mozart und seine Welt in zeitgenössischen Bildern 1961
Mozart und seine Welt in zeitgenössischen Bildern, vorgelegt von Maximilian Zenger und Otto Erich Deutsch (Neue Mozart-Ausgabe, Serie X: Supplement, Werkgruppe 32), Kassel u. a. 1961 (= NMA X/32).

Das Mozartporträt in der Berliner Gemäldegalerie 2006
Das Mozartporträt in der Berliner Gemäldegalerie, hrsg. von Rainer Michaelis, Berlin 2006.

Murr 2019
Karl Borromäus Murr, Reisen und Kommunikation der Mozarts aus der Perspektive des Familienoberhaupts Leopold, in: Mozarts Modewelten. Beiträge zur Wahrnehmungs- und Kleidungsgeschichte in der zweiten Hälfte des 18. Jahrhunderts, Ausstellungskatalog Augsburg, Staatliches Textil- und Industriemuseum 2019/20, hrsg. von Michaela Breil und Johannes Pietsch, Augsburg 2019, S. 10–33.

Muse Mozart 2006
Muse Mozart. Bühnenbildentwürfe, Illustrationen, Interpretationen. Slevogt, Chagall, Hrdlicka, Grochowiak, Ausstellungskatalog Koblenz, Ludwig-Museum, hrsg. von Beate Reifenscheid, Freiburg 2006.

Musik Monster Mozart 2006
Alfred Hrdlicka. Musik Monster Mozart, Ausstellungskatalog Wien, Galerie Ernst Hilger 2006, hrsg. von Ernst Hilger, Wien 2006.

Niecks 1888
Frederick Niecks, Frédérick Chopin as a Man and Musician, 2 Bde., London 1888.

Nissen 1828
Georg Nikolaus Nissen, Biographie W. A. Mozart's nach Originalbriefen, hrsg. von Constanze Nissen, Leipzig 1828.

Nissen 2010
Georg Nikolaus Nissen, *Biographie W. A. Mozarts (1828)*, hrsg. und mit neuen Anmerkungen versehen von Rudolph Angermüller, Hildesheim u. a. 2010.

November 2017
Nancy November, Marketing Plays, Monuments, and Music Paratexts. Reading the Title Pages of Early Mozart Editions, in: *Late Eighteenth-Century Music and Visual Cultures* 1, hrsg. von Cliff Eisen und Alan Davison, Turnhout 2017, S. 155–172.

Ostarrîchi 1996
Ostarrîchi – Österreich 996–1996. Menschen, Mythen, Meilensteine (Österreichische Länderausstellung), Ausstellungskatalog Neuhofen an der Ybbs und Sankt Pölten, hrsg. von Erst Bruckmüller und Peter Urbanitsch (Katalog des Niederösterreichischen Landesmuseums, N. F. 388), Horn 1996.

Pape 1997
Matthias Pape, Mozart – Deutscher? Österreicher? Oder Europäer? Das Mozart-Bild in seinen Wandlungen vor und nach 1945, in: *Acta Mozartiana* 44, 1997, Heft 1, S. 53–84.

Passarge 1961
Walter Passarge, *Slevogt. Wand- und Deckengemälde auf Neukastel*, Heidelberg u. a. 1961.

Perez-Tibi 1989
Dora Perez-Tibi, *Dufy*, London 1989.

Pfäfflin 2014
Anna Marie Pfäfflin, Bühnenbild und inszenierter Raum. Zum Konzept des Theatralischen im Werk von Friedrich Schinkel, in: *Jahrbuch der Berliner Museen* 56, 2014, S. 111–121.

Pfisterer 2014
Ulrich Pfisterer, *Kunst-Geburten. Kreativität, Erotik, Körper in der Frühen Neuzeit*, Berlin 2014.

Phillips 1992
Tom Phillips, *Works and Texts*, London 1992.

Porter 1974
Andrew Porter, *A Musical Season. An English Critic in New York*, London 1974.

Prokisch 1996
Bernhard Prokisch. Wider das Vergessen. Anmerkungen zu Künstlerdenkmälern, in: *Vom Ruf zum Nachruf. Künstlerschicksale in Österreich* und *Anton Bruckner* (Oberösterreichische Landesausstellung), Ausstellungskatalog Mondsee und Markt Sankt Florian 1996, hrsg. von Helga Litschel, Linz 1996, S. 154–173.

Quarg 2006
Gunter Quarg, »Dies Bildniß ist bezaubernd schön ...« Die Mozart-Porträts von Leonhard Posch (1750–1831). Zum 250. Geburtstag Mozarts am 27. Januar 2006, in: *Numismatisches Nachrichtenblatt* 55, 2006, Heft 1, S. 7–11 und 55, 2006, Heft 3, S. 129 f.

Rainer. Funeralia Salisburgensia 1991
Arnulf Rainer. Funeralia Salisburgensia, erschienen anlässlich der Salzburger Landesausstellung Mozart – Bilder und Klänge im Schloß Kleßheim bei Salzburg, hrsg. von der Galerie Thaddaeus Ropac, Salzburg u. a. 1991.

Rainer. Über Mozart 2006
Arnulf Rainer. Über Mozart, Ausstellungskatalog Ausstellungskatalog Neuburg/Donau, Landkreisgalerie Passau auf Schloss Neuburg 2006, hrsg. von Wilfried Hartleb, Passau 2006.

Ramsauer 2013
Gabriele Ramsauer, Mozart, der Zeichner, in: *Mozart-Bilder – Bilder Mozarts* 2013, S. 25–28.

Reifenscheid 2006
Beate Reifenscheid, Nachgeburt des Exzessiven. Zu Hrdlickas Mozart Interpretationen, in: *Muse Mozart* 2006, S. 64–67.

Reininghaus 2018
Till Reininghaus, *Der Dommusikverein und Mozarteum in Salzburg und die Mozart-Familie. Die Geschichte einer musikalischen Institution in den Jahren 1841 bis 1860 vor dem Hintergrund der Mozart-Pflege und der Sammlung von Mozartiana*, Stuttgart 2018.

Reiter 2010
Cornelia Reiter, *Anton Romako. Pionier und Außenseiter der Malerei des 19. Jahrhunderts*, Monografie mit Werkverzeichnis, Wien 2010.

Reut 2000
Tita Reut, *Arman. La traversée des objets*, Paris 2000.

Richter 1981
Gerhard Richter. Abstrakte Bilder 1976 bis 1981, Ausstellungskatalog Bielefeld, Kunsthalle und Mannheim, Kunstverein 1982, hrsg. von Heribert Heere und Fred Jahn, München 1981.

Richter 1986
Gerhard Richter. Bilder 1962–1985, Ausstellungskatalog Düsseldorf, Städtische Kunsthalle, Berlin, Nationalgalerie, Bern, Kunsthalle, Wien, Museum Moderner Kunst/Museum des 20. Jahrhunderts 1986, hrsg. von Jürgen Harten, Köln 1986.

Riesenfellner 1998
Stefan Riesenfellner, Zwischen deutscher »Kulturnation«
und Österreichischer »Staatsnation«. Repräsentation in
Dichter- und Musikerdenkmälern der Wiener Ringstraße bis
zum Ersten Weltkrieg, in: Steinernes Bewusstsein, hrsg. von
Stefan Riesenfellner, Wien u. a. 1998, S. 269–303.

Roberts 2012
Jane Roberts, Jacques-Émile Blanche, Montreuil 2012.

Rothko 2015
Christopher Rothko, Mark Rothko. From Inside Out, New
Haven/Conn. u. a. 2015.

Schaal 1967
Richard Schaal, Teilweise unbekannte Briefe von Carl
Mozart und Franz Niemeczek, in: Acta Mozartiana 14,
1967, Heft 3–4, S. 41–45.

Schawelka 1993
Karl Schawelka, Quasi una musica. Untersuchungen zum
Ideal des »Musikalischen« in der Malerei ab 1800, 2 Bde.,
München 1993.

Schenk 2005
Carola Schenk, Max Slevogt und das Theater. Die Entwick-
lung des Schauspieler-Rollenporträts, in: Max Slevogt. Die
Berliner Jahre, Ausstellungskatalog Wuppertal, Von der
Heydt-Museum und Berlin, Max-Liebermann-Haus 2005,
hrsg. von Sabine Fehlemann, Köln 2005, S. 146–155.

Schenk 2015
Carola Schenk, Die Bühnenbildentwürfe im Werk von
Max Slevogt, Diss. München 2015: https://edoc.ub.uni-
muenchen.de/19391/1/Schenk_Carola.pdf [letzter Zugriff:
30.06.2020].

Schenk 2018
Carola Schenk, Slevogt – ein Leben zwischen Schauspiel,
Tanz und Oper, in: Max Slevogt – eine Retrospektive zum
150. Geburtstag, Ausstellungskatalog Hannover, Nieder-
sächsisches Landesmuseum 2018/19, hrsg. von Thomas
Andratschke, Petersberg 2018, S. 26–33.

Schwind. Meister der Spätromantik 1996
Moritz von Schwind. Meister der Spätromantik, Ausstel-
lungskatalog Karlsruhe, Kunsthalle 1996/97 und Leipzig,
Museum der bildenden Künste 1997, hrsg. von Siegmar
Holsten und Susanne Richter, Ostfildern-Ruit 1996.

Schwind. Zauberflöte 2004
Moritz von Schwind. Zauberflöte, Ausstellungskatalog
Wien, Österreichische Galerie Belvedere 2004, hrsg. von
Brigitte Hauptner, Wien 2004.

Seedorf 1990
Thomas Seedorf, Studien zur kompositorischen Mozart-
Rezeption im frühen 20. Jahrhundert (Publikationen
der Hochschule für Musik und Theater Hannover, 2),
Laaber 1990.

Slevogt 1924
Max Slevogt, Meine Inszenierung des Don Giovanni, in:
Melos. Zeitschrift für Musik 4, 1924, Heft 3, S. 173–176.

Slevogt. Briefe 2018
Max Slevogt. Briefe 1898–1932, hrsg. von Roland Mönig,
Saarlandmuseum, Stiftung Saarländischer Kulturbesitz,
Saarbrücken 2018.

Slevogt und Mozart 1991
Slevogt und Mozart. Werke von Max Slevogt zu den Opern
»Don Giovanni« und »Die Zauberflöte«, Ausstellungskata-
log Edenkoben/Pfalz, Max Slevogt-Galerie Schloss Villa
Ludwigshöhe und Landesmuseum Mainz 1991, hrsg. von
Hans-Jürgen Imiela und Berthold Roland, Mainz 1991.

Smirnova 2011
Natalia Smirnova, Mozart et Paris, Paris 2011.

Sørensen 2014
Inger Sørensen, »Massmann fecit« – Neues über das däni-
sche Mozart-Porträt, in: Mozart-Jahrbuch 2014, S. 295–305.

Stackelberg 1990
Jürgen von Stackelberg, Cherubino d'amore.
Von Beaumarchais zu Da Ponte, in: Arcadia 25, 1990,
Heft 2, S. 137–143.

Stafford 2003
William Stafford, The Evolution of Mozartian Biography,
in: The Cambridge Companion to Mozart, hrsg. von Simon
P. Keefe, Cambridge 2003, S. 200–211.

Stoessl 1924
Otto Stoessl, Moritz von Schwind. Briefe, Leipzig 1924.

Sulzer 1774
Johann Georg Sulzer, Allgemeine Theorie der Schönen
Künste in einzeln, nach alphabetischer Ordnung der Kunst-
wörter auf einander folgenden, Artikeln abgehandelt,
2 Bde., Leipzig 1771–1774, Bd. 2 (1774): Von K bis Z.

Telesko 2006
Werner Telesko, »Apollo austriacus«? – zur Mozart-Rezep-
tion in der bildenden Kunst Österreichs im 19. Jahrhundert,
in: Mozart. Experiment Aufklärung im Wien des ausgehen-
den 18. Jahrhunderts, Essayband zur Ausstellung Wien,
Albertina 2006, hrsg. von Herbert Lachmayer, Ostfildern
2006, S. 359–364.

Telesko 2008
Werner Telesko, *Kulturraum Österreich. Die Identität der Regionen in der bildenden Kunst des 19. Jahrhunderts*, Wien u. a. 2008.

Telesko 2012
Werner Telesko, Die Musikdenkmäler und ihre Stellung innerhalb des Denkmalkults der Habsburgermonarchie des 19. Jahrhunderts, in: *Imago musicae* 25, 2012, S. 107–128.

Tieck 1966
Ludwig Tieck, *Werke in vier Bänden*, 4 Bde., hrsg. von Marianne Thalmann, München 1963–1966, Bd. 4 (1966): Romane.

Archiv VALIE EXPORT
https://www.valieexport.at/jart/prj3/valie_export_web/main.jart?rel=de&reserve-mode=active&content-id=1526555820281&tt_news_id=4865 [letzter Zugriff: 14.12.2020].

VALIE EXPORT 2004
Felicia Herrschaft im Gespräch mit VALIE EXPORT, April 2004: https://www.fehe.org/index.php?id=572 [letzter Zugriff: 14.12.2020].

Wallfahrt zu Mozart 1955
Eine Wallfahrt zu Mozart. Die Reisetagebücher von Vincent und Mary Novello aus dem Jahre 1829, hrsg. von Nerina Medici di Matignano und Rosemary Hughes, übersetzt von Ernst Roth, Bonn 1955.

Walter 1950
Bruno Walter, *Thema und Variationen. Erinnerungen und Gedanken*, 2. Auflage, Frankfurt am Main 1950.

Weber 2002
Christiane Weber, *Villen in Weimar*, Weimar 2002.

Wendel-Poray 2018
Denise Wendel-Poray, *Painting the Stage. Artists as Stage Designers*, Mailand 2018.

Wilson/Eco 1993
Robert Wilson und Umberto Eco, A Conversation, in: *Performing Arts Journal* 15, 1993, Nr. 1, S. 87–96.

Winckelmann 1756 (1755)
Johann Joachim Winckelmann, *Gedanken über die Nachahmung der Griechischen Werke in der Mahlerey und Bildhauerkunst*, Dresden und Leipzig 1756 (Erstveröffentlichung Dresden 1755).

Würtenberger 1979
Franzsepp Würtenberger, *Malerei und Musik. Die Geschichte des Verhaltens zweier Künste zueinander. Dargestellt nach den Quellen im Zeitraum von Leonardo da Vinci bis John Cage*, Frankfurt am Main u. a. 1979.

Wurzbach 1869
Constantin von Wurzbach, *Das Mozart-Buch*, Wien 1869.

Wyzewa 1905
Téodor de Wyzewa, La Jeunesse de Mozart, in: *Revue des Deux Mondes* 5, 1905, Nr. 30, S. 646–681.

Zschorlich 2006 (1906)
Paul Zschorlich, *Mozart-Heuchelei. Ein Beitrag zur Kunstgeschichte des 20. Jahrhunderts*, Neuausgabe, hrsg. von Robert Schmitt Scheubel, Berlin 2006 (Erstveröffentlichung Leipzig 1906).

Abbildungsnachweis

© akg-images: S. 27, 30 (oben), 88, 121 (beide)

© akg-images / Marion Kalter: S. 25 (oben)

© akg-images / VIEW Pictures / Dennis Gilbert: S. 86

© akg-images / Heritage Images / Fine Art: S. 30 (unten)

© Alamy Stock: S. 28

© Alamy Stock / WIEN FILM / Ronald Grant Archive: S. 48 (oben, rechts)

© Foto: Hubert Auer: S. 26 (oben)

© bpk, Kupferstichkabinett, SMB / Foto: Jörg P. Anders: S. 116

© bpk, RMN, Grand Palais, Centre Pompidou, MNAM-CCI / Foto: Jacqueline Hyde: S. 35

© bpk, RMN, Grand Palais / Foto: Hervé Lewandowski: S. 32

© bpk, RMN, Grand Palais, Centre Pompidou, MNAM-CCI / Foto: Philippe Migeat: S. 168

© Foto: Martin Grochowiak: S. 149

© Foto: Andreas Hirsch: S. 26 (unten)

© David Hockney / Foto: Richard Schmidt: S. 37 (oben)

© imago images / Future Image: S. 74

© imago images / imagebroker: S. 23

© imago images / Leemage: S. 20

© imago images / Volker Preußer: S. 106

© imago images / Prod.DB: S. 49 (links)

© imago images / United Archives: S. 48 (unten), 49 (rechts)

© Foto: Robbie Jack: S. 174

© Foto: André Mischke: S. 178, 179 (unten), 180, 181

© Tom Phillips / DACS: S. 144, 145

© Gerhard Richter 2020 (01852020): S. 147 [auch: Cover vorne]

© Foto: Rupert Steiner: S. 152

© SZ Photo / Bridgeman Images: S. 48 (oben, links)

© VALIE EXPORT: S. 153 (beide) [auch: Cover hinten]

Wikimedia Commons / CC BY-SA 4.0: S. 25 (unten)

Wikimedia Commons / PD: S. 43

Wikimedia Commons / CC BY-SA 4.0 / Hubertl: S. 81 (rechts)

Wikimedia Commons / CC BY-SA 3.0: S. 98 (oben)

Augsburg, Staats- und Stadtbibliothek Augsburg: S. 127, 128 [auch: Cover hinten], 129, 130, 131, 132

Bergamo, © Fondazione Accademia Carrara: S. 95, 96, 97

Berlin, © Staatsbibliothek zu Berlin – Preußischer Kulturbesitz, Musikabteilung mit Mendelssohn-Archiv: S. 57, 58, 59

Berlin, © Staatliche Museen zu Berlin – Kupferstichkabinett / Foto: Dietmar Katz: S. 117

Berlin, © Münzkabinett der Staatlichen Museen zu Berlin, 18205467 / Foto: Lutz-Jürgen Lübke (Lübke und Wiedemann): S. 62

Bonn, © RuhrTriennale: S. 38

Budapest, © Szépművészeti Múzeum / Museum of Fine Arts, Budapest, 2021: S. 101

Buffalo/New York, Collection Albright-Knox Art Gallery: S. 140 (unten)

Cheltenham, © Cheltenham Borough Council and The Cheltenham Trust / Bridgeman Images: S. 33 (oben)

Chicago, The Art Institute of Chicago / Creative Commons Zero (CC0): S. 33 (unten)

Cocking/West Sussex, © Sculpture Studio Limited: S. 87

Hamburg, © Museum für Kunst und Gewerbe Hamburg: S. 160, 161, 162

Hamburg, © Museum für Kunst und Gewerbe Hamburg / Foto: Sönke Ehlert: S. 165, 166, 167

Hannover, © Landesmuseum Hannover: S. 120

Jerusalem, © The National Library of Israel, The Music Collection and Sound Archive: S. 53 [auch: Cover vorne]

Kaiserslautern, © mpk / Foto: A. Kusch, mpk: S. 125

Kandel, © PFALZ-ECHO/ Foto: csch: S. 124

Köln, © Theaterwissenschaftliche Sammlung, Universität zu Köln: S. 156, 157 [auch: Cover vorne, Innenklappen], 159

Künzelsau, Sammlung Würth / Foto: Volker Naumann, Schönaich / © Hrdlicka-Archiv 2021, www.alfred-hrdlicka.com: S. 102

Künzelsau, Sammlung Würth / Foto: Archiv Würth / © Hrdlicka-Archiv 2021, www.alfred-hrdlicka.com: S. 151

Landau, © Bildarchiv Südliche Weinstrasse Landau-Land e. V. / Foto: Nicola Hoffelder: S. 126.

Leeds, Leeds Museums and Galleries © Bridgeman images: S. 99

London, © Royal College of Music / ArenaPAL: S. 66

Los Angeles, The J. Paul Getty Museum © Estate of Ralph Steiner: S. 36

Minneapolis, Walker Art Center, Tyler Graphics Archive, 1991 © Dedalus Foundation, Inc. / VG Bild-Kunst, Bonn 2021: S. 34 (unten)

München, © Bayerische Schlösserverwaltung / Peter Fink: S. 21

München, © Galerie Thomas / Foto: Walter Bayer: S. 134

München, Münchner Stadtmuseum, Sammlung Graphik/ Gemälde: S. 76 (alle), 77, 78 (beide)

München, Staatliche Graphische Sammlung München: S. 108, 109

Autorinnen und Autoren

Damian Dombrowski studierte Kunstgeschichte, Romanische Philologie und Politikwissenschaft in Münster und Würzburg. Er ist Direktor der Neueren Abteilung des Martin von Wagner Museums (Gemäldegalerie und Graphische Sammlung) und lehrt am Institut für Kunstgeschichte der Universität Würzburg. Er hatte Gastprofessuren in Rom und Princeton inne und hat zur nachantiken Kunstgeschichte von der karolingischen Epoche bis zur Gegenwart publiziert, mit Schwerpunkten auf Renaissancemalerei, Barockskulptur und der Kunst in den USA. Dombrowski war Kurator zahlreicher Ausstellungen, zuletzt *»Der Arbeit die Schönheit geben« | Tiepolo und seine Werkstatt in Würzburg* (2020/21).

Zu seinen Forschungsschwerpunkten gehören außerdem die Kunstgeschichte Neapels, italienische Malerei der Moderne und in jüngster Zeit vor allem die Kunst Giambattista Tiepolos.

Andrea Gottdang studierte Kunstgeschichte, Neuere Deutsche Literaturwissenschaft und Volkskunde an den Universitäten in Kiel und Wien. Sie wurde mit einer Dissertation über die Darstellung der antiken Geschichte in der venezianischen Malerei promoviert. Die Habilitation erfolgte 2003 an der LMU München mit einer Studie über die Vorbildfunktion der Musik für die Malerei. Von 2008 bis 2018 war sie Universitätsprofessorin am Fachbereich Kunst-, Musik- und Tanzwissenschaft der Universität Salzburg. Seit 2018 hat sie den Lehrstuhl für Kunstgeschichte an der Universität Augsburg inne.

Zu ihren Forschungsschwerpunkten gehören die italienische und die deutsche Malerei, Wechselbeziehungen zwischen den Künsten, Intermedialität und Ikonographie.

Carolin Goll studierte Kunstgeschichte und Klassische Archäologie an der Universität Würzburg. Währenddessen war sie an verschiedenen Ausstellungsprojekten des Martin von Wagner Museums beteiligt. In ihrer Masterthesis (2017) beschäftigte sie sich mit dem Motiv der Venus in den Fotografien Man Rays. Von 2017 bis 2020 war sie wissenschaftliche Mitarbeiterin im BMBF-Projekt *INSIGHT. Signaturen des Blicks – Facetten des Sehens* an der Universität Würzburg und kuratierte die Ausstellung *Im Netz des Sichtbaren*. Seit 2019 promoviert sie zur Antikenrezeption in den Zeichnungen Martin von Wagners. Carolin Goll ist für die Koordination der Ausstellung IMAGINE MOZART | MOZART BILDER verantwortlich.

Zu ihren Forschungsschwerpunkten gehören neben der Antikenrezeption und Wissenschaftsgeschichte der Klassischen Archäologie die Zeichnung des 19. Jahrhunderts und die Fotografie des Surrealismus.

Christoph Großpietsch ist Musikwissenschaftler und Kunsthistoriker. Er studierte in Münster und Heidelberg bei Ludwig Finscher (Musikwissenschaft), Heinz Spielmann und Peter Anselm Riedl (Kunstgeschichte). Nach Stationen in Eichstätt, München und Darmstadt ist er seit 2001 bei der Stiftung Mozarteum in Salzburg tätig, seit 2005 wissenschaftlicher Mitarbeiter im Team der Digitalen Mozart-Edition (DME) – wesentlich beteiligt an der Realisierung der prämierten CD-ROM *Fantasie und Sonate c-Moll KV 475/457* (2006) und am Webauftritt *NMA Online* (2006). Großpietsch gab den Anstoß für die wissenschaftlich begleitete Porträtausstellung *Mozart-Bilder – Bilder Mozarts* in Mozarts Wohnhaus in Salzburg (2013).

Zu seinen Forschungsschwerpunkten gehörten die Beschäftigung mit der Mozartikonographie sowie Fragen der Mozartrezeption und der Provenienz von Mozartiana.

Ulrich Konrad studierte Musikwissenschaft, Germanistik sowie Mittlere und Neuere Geschichte an den Universitäten Bonn und Wien. 1983 wurde er an der Universität Bonn promoviert, 1991 habilitierte er sich an der Universität Göttingen mit einer Arbeit zu Mozarts Skizzen und Werkautographen. 1993 wurde er Professor für Musikwissenschaft an der Musikhochschule in Freiburg, seit 1996 ist er Lehrstuhlinhaber am Institut für Musikforschung der Universität Würzburg. Konrad hat zahlreiche Publikationen zur Musikgeschichte des 17. bis 20. Jahrhunderts vorgelegt. Mehrfach wurde er für seine wissenschaftlichen Arbeiten ausgezeichnet, so 1999 mit der Silbernen Mozart-Medaille der Internationalen Stiftung Mozarteum Salzburg und 2001 mit dem Leibniz-Preis der Deutschen Forschungsgemeinschaft. Konrad ist Mitglied der Akademien der Wissenschaften Göttingen, Mainz und München, der Academia Europaea und der Nationalakademie Leopoldina.

Zu seinen zahlreichen Forschungsschwerpunkten gehört vor allem die Beschäftigung mit Mozarts Werkskizzen und Fragmenten.

Werner Telesko studierte Kunstgeschichte, Geschichte und Klassische Archäologie an der Universität Wien. Daran schloss sich eine wissenschaftliche Tätigkeit (1988 bis 1990) am Österreichischen Historischen Institut in Rom und von 1990 bis 1993 in den Kunstsammlungen des Benediktinerstifts Göttweig an. Seit 1993 arbeitet er an der Österreichischen Akademie der Wissenschaften (ÖAW). Seine Habilitation erfolgte im Jahr 2000, im Frühjahr 2009 war er Gastprofessor an der École Pratique des Hautes Études (Sorbonne) in Paris. Seine Lehrtätigkeit übt er an den Universitäten Wien, Graz und Linz (Katholische Privatuniversität) aus. Er war Direktor des Instituts für kunst- und musikhistorische Forschungen der ÖAW zwischen 2013 und 2017.

Zu seinen Forschungsschwerpunkten gehört neben der Kunst der Frühen Neuzeit und des 19. Jahrhunderts auch die Ikonographie der barocken Kunst und Mediengeschichte.

Denise Wendel-Poray ist eine kanadische Autorin, Journalistin und Kuratorin. Sie studierte an der Yale University, der McGill University und der École Normale de Musique. Wendel-Poray ist Autorin von Büchern und Essays über die Beziehung zwischen Kunst, Theater und Musik. Von 2010 bis 2012 erarbeitete sie für das Lehmbruck Museum in Duisburg zwei große Ausstellungen: *Hundert Jahre Kniende* (2011) und *Frauen – Liebe und Leben* (2012, Sammlung Klöcker). In Salzburg kokuratierte sie eine Ausstellung über William Kentridge im Museum Rupertinum (2017), im Museum Sammlung Friedrichshof in Zurndorf die Ausstellung *Wahlverwandtschaften* (Mai 2018) sowie zuletzt die Ausstellung in der Pariser Galerie RX *Hermann Nitsch: The Shape of Colour* (2020). Sie gab diverse Seminare an der renommierten Kunstakademie in Düsseldorf. Als Journalistin publiziert sie unter anderem für das *Opera Canada Magazine*, die *ArtPress*, das *Quotidien de l'Art*, die *Art Review* und den *Wiener Kurier*.

Zu ihren Forschungsschwerpunkten gehört die intermediale Betrachtung von bildender Kunst, Musik und Theater.

(Übersetzung der vorliegenden Katalogbeiträge: Dimitra Will)

Impressum

Ausstellungsidee:
Mozartfest Würzburg

Evelyn Meining (Intendanz),
Katharina Strein (Geschäftsführung)

Kuratorium und Katalogkonzeption:
Damian Dombrowski, Andrea Gottdang, Ulrich Konrad
unter Mitarbeit von Carolin Goll und Dimitra Will

Ausstellungsort:
Museum im Kulturspeicher
Luisa Heese (Direktorin)

Ausstellungsparcours und -aufbau: Markus Josef Maier
Ausstellungsdesign: Matthias Frey (Q, Wiesbaden);
Petra Tiblas, Léon Homeyer (EYDOS GmbH, Würzburg)
Konservatorische und restauratorische Betreuung:
Ines Franke, Ingeborg Klinger, Gemeinschaftswerkstatt für
Restaurierung – C. Rötter, S. Bottler-Pracher, Ch. Hoffart
(Würzburg)
Technik: Dajana Blazevic, Peter Gessner, Sebastian Gram,
Peter Herbert, Karl-Heinz Kiesel, Jana Lukacova, Josef
Weippert
Fotodokumentation: Andreas Bestle, André Mischke
Presse, Kommunikation und Marketing: Kathrin Luz
Communication (Köln); Claudia Haevernick, Katrin Link,
Sophia Kippes, Marina Schuppe, Christiane Rolfs
Ausstellungs-App: Tonia Carlotta Eskuche
Verwaltung und Vertrieb: Ralph Bachert, Markward
Wittmann
Sponsoring und Fundraising: Lea Lahrsow, Stephanie
Treptau

Projektkoordination (Verlag): Imke Wartenberg (Berlin)
Redaktion, Lektorat und Korrektorat: Carolin Goll,
Dimitra Will
Lektorat (Verlag): Katrin Boskamp-Priever (Hepstedt);
Christiane Weidemann (Berlin)
Umschlaggestaltung und Kataloglayout: Matthias Frey
(Q, Wiesbaden)
Satz und Umbruch: Edgar Endl
(bookwise medienproduktion, München)
Bildbearbeitung: Lanarepro (Lana/Südtirol)
Druck und Bindung: Grafisches Centrum Cuno
(Calbe/Saale), gedruckt im Ultra HD Print®

Verlag:
Deutscher Kunstverlag GmbH Berlin München
Lützowstraße 33
10785 Berlin
www.deutscherkunstverlag.de
Ein Unternehmen der Walter de Gruyter GmbH
Berlin Boston
wwww.degruyter.com

Die Deutsche Nationalbibliothek verzeichnet diese
Publikation in der Deutschen Nationalbibliografie;
detaillierte bibliografische Daten sind im Internet über
http://dnb.dnb.de abrufbar.

ISBN: 978-3-422-98641-1

Hinweis: Aus Gründen der besseren Lesbarkeit wird das
generische Maskulinum verwendet. »Künstler« im folgen-
den Text sind stets Künstlerinnen und Künstler usw.